COLOR COORDINATION
컬러 코디네이션

서울컬러디자인센터 **이재만**

 일진사

머리말

색은 우리의 의식주에 커다란 영향을 주고 있다. 색에 대한 관심이 단순한 유행의 차원을 넘어 문화적인 관심사가 되고 있으며, 이에 대한 기업의 투자는 최근에 와서 더욱 확대되고 있다. 기업의 이미지나 마케팅, 퍼스널 컬러, 컬러테라피 등 응용하는 분야도 다양해지고 있으며, 아파트나 건물의 인테리어에도 컬러의 심리적 효과를 적극적으로 활용하고 있다.

색을 올바르게 이해하고 사용하기 위해서는 색이 지닌 뜻을 이미지로 체계화할 필요가 있다. 이러한 생각을 바탕으로 130색의 대표색을 사용하여 색상과 톤 시스템의 이미지 배색 방법을 정리하게 되었다.

이 책에 수록된 2000여 개의 기본 이미지 배색과 사람의 감성을 나타내는 이미지 언어를 엄선한 후 색과 언어를 관련지어 3색과 5색 배색 예제 7000여 개를 데이터 베이스화 하였다.

또한 인테리어나 패션, 제품 등 사람들의 시야에 들어오는 이미지를 3색과 5색 배색으로 표현하고 이미지 스케일상에 배치하여 배색의 의미, 배색의 테크닉, 배색의 아이디어를 재미있게 배울 수 있도록 하였다. 그리고 수백 개의 이미지 언어를 기초로 하여 예제를 만들었기 때문에 색상과의 관련성을 알 수 있도록 하였다. 따라서 시장별 사용 사례의 데이터는 실무 현장에서 바로 응용할 수 있을 것이다.

이 책의 색이름은 산업통상자원부 국가기술표준원에서 2015년도 6월에 개정한 KS A 0011(물체색의 색이름)의 계통색 이름 203가지와 관용색 이름 135가지에 대한 대표색을 참고로 사용하였다. 그 동안에 사용해왔던 관용색 중 표준에서 삭제된 색들은 제외하였으며 표준 관용색이 없는 색이름은 영문 색이름을 사용하였다.

끝으로, 이 책이 컬러나 디자인 분야에 관심이 있는 분들에게 많은 도움이 되기를 바라며 출판에 도움을 주신 모든 분들께 고마움을 전한다.

저자 씀

Contents

chapter 01 컬러 이미지 스케일과 배색

4 •

chapter 02 컬러 이미지 배색

6 •

이 책의 활용 방법

이 책은 색채 이미지 배색의 기본과 심리를 알기 쉽게 해설하였다.

1. 단색 130색의 관련성을 파악한다.

우리 눈에 비친 하나하나의 색은 홀로 존재하는 것이 아니라 색상과 톤의 시스템에 의해 무한하게 존재하는 것이다.

2. 배색 이미지의 넓이를 확인한다.

배색 이미지의 넓이는 어떻게 되는지, 색상이나 톤이 다르면 이미지와 패턴은 어떻게 달라지는지 고려하여 배색한다.

3. 색과 언어의 관련성을 생각한다.

일반적으로 배색 이미지를 전하는 데 최적의 표현은 인간의 감정을 나타내는 형용사이다. 각각의 단색이 가지는 기본적 특성을 형용사(이미지 언어)를 사용하여 이해해 본다. 일상생활에서 볼 수 있는 배색의 이미지를 언어로 파악해 본다.

4. 3색 배색은 배색의 기본이다.

단색, 2색은 부족하므로 3색 배색을 기본으로 하였다. 배색의 전체 이미지를 파악할 수 있으면 5색 배색을 응용하여도 좋다.

5. 배색 기술의 기초를 배운다.

배색을 통해 세퍼레이션, 그러데이션, 색상 배색, 톤 배색, 순색, 탁색 등에 해당되는 배색인지 기본적으로 생각해 보고, 좋은 배색을 찾을 수 있는 눈을 키워보자.

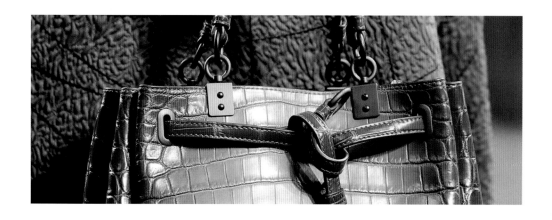

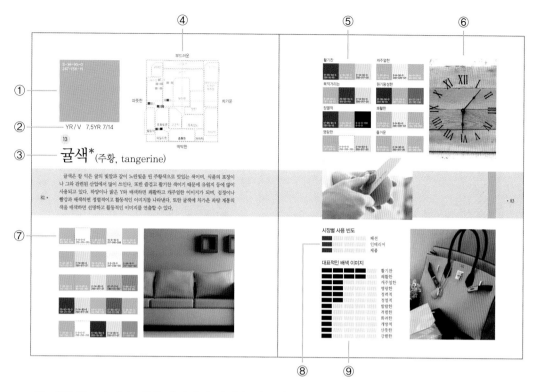

① 대표색 : 수많은 배색 이미지의 영역을 대표하는 130색의 단색을 쉽게 볼 수 있도록 하였다.

② 색의 표시 : 왼쪽에는 먼셀 기호, 오른쪽에는 색상·명도/채도(H·V/C)의 순서대로 기재하였다.

③ 색이름의 표시 : 색이름은 한국표준관용색을 최대한 사용하였다. 표준관용색에 없는 색이름은 영문을 그대로 사용했으며, 괄호 안에는 대응 계통색 이름과 영문을 기재하였다. ※표시는 한국표준관용색을 나타낸 것이다.

④ 주요 배색의 이미지 패턴 : 배색에 있어 대표색을 사용할 경우 기본적인 배색 이미지의 넓이에 대한 분포를 스케일상에서 한눈에 알 수 있게 표시하였다.

⑤ 대표적인 3색 배색의 예 : 3색 배색 이미지를 중심으로 대표적인 8가지 배색의 예를 제시하였다. 이 배색들의 데이터를 기본으로 ④의 스케일을 만들었으며, 배색 하나하나에 이미지 언어를 표시하여 배색이 갖고 있는 이미지를 알 수 있도록 하였다.

⑥ 대표적인 배색 사진 : 대표적인 배색의 예를 실제 사진을 사용하여 배색에 대해 쉽게 이해할 수 있도록 하였다.

⑦ 대표적인 5색 배색의 예 : 대표적인 5색 이미지 배색을 기재하였다. 3색 배색을 응용하여 5색 만드는 방법을 알 수 있도록 하였다.

⑧ 시장별 사용 빈도 : 이 책에 실려 있는 대표색 130색의 실제 사용 빈도를 표시하였다. 상품기획 등에 참고가 될 것이다.

⑨ 대표적인 배색 이미지 : 이미지를 배색으로 표현할 때 대표색이 일상생활에 쓰이는 빈도를 5단계의 언어 이미지로 세분화하였다.

컬러 이미지 스케일과 배색

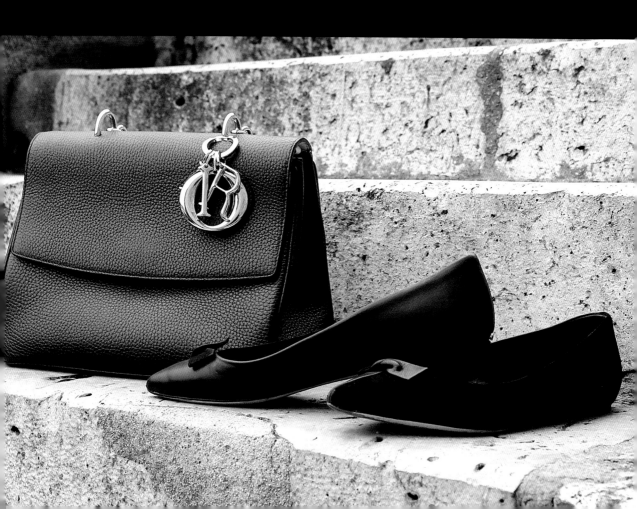

색채의 기초 지식

● 10색상환

색상 R과 옆색상인 YR, RP는 유사 색상이다. 또한 색상환의 반대 위치에 있는 색상 BG는 R과 보색관계이며, 배색을 하면 대비감이 가장 강하게 나타난다. 이 BG를 중심으로 PB에서 GY까지의 5색상이 R을 중심으로 P에서 Y까지에 대해 반대 색상이다. 각 색상의 유사 색상과 반대 색상을 인식해야 한다.

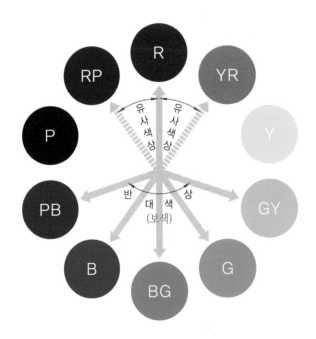

● 색상환의 발견

빨강(R)에서 시작하여 주황(YR), 청록(BG), 보라(PB)를 거쳐 자주(RP)에서 다시 빨강으로 일순환하는 색상환은 광학적으로 발견된 지 아직 100년 정도 밖에 되지 않았다. 자연환경에서는 이러한 색상이 있음에도 불구하고 색상환으로서 인식하지 못했을 뿐이다. 색상환의 확립에 의해 경험적으로 전승되어 왔던 배색에 대한 인식이 바르게 정리되어 배색 테크닉의 기반이 되었다.

● 색상의 인식

백화점에서 옷이나 타월 또는 도자기 등의 생활용품을 색상별로 진열해 보면 얼핏 그
러데이션으로 정리되어 있는 것처럼 보인다. 그러나 색상환에 근거해서 보면 대부분 순
서가 다르며 색상에 있어서 연속성의 색상으로 정리되어 있지 않은 경우가 많다. 색상환
의 지식이 있다면 보다 질서있고 아름답게 배열할 수 있다.

● 톤의 인식

외국 여행을 하거나 영화를 감상하다 보면 유럽의 교통표지판은 밝은 회색, 어두운 회
색, 검정 등의 무채색만으로 된 것을 볼 수 있다. 유채색의 표지판이 많을 경우 오히려
무채색 표지판이 시선을 끌게 된다. 유채색은 크게 화려한, 밝은, 수수한, 어두운의 그룹
으로 구분되어 12개의 톤으로 세분화되어 있다.

배색을 볼 때는 우선 색상을 구분한 다음 톤을 확인한다. 그러면 배색 테크닉도 향상되
고 배색 이미지 작업도 쉽게 할 수 있게 된다.

톤 분류와 명칭

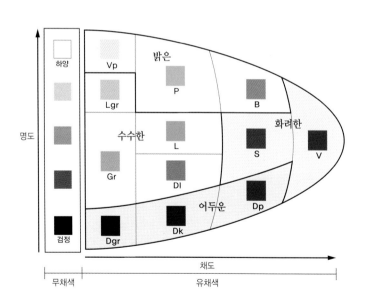

톤	기호
선명한	V
강한	S
밝은	B
연한	P
아주 연한	Vp
연한 회색	Lgr
엷은	L
회색	Gr
흐린	Dl
짙은	Dp
진한	Dk
진한 회색	Dgr

배색 이미지 스케일

● 배색의 전체 이미지를 파악한다

무수히 많은 배색의 예를 일목요연하게 정리하려면 이미지 좌표를 만들어 배색을 구분하는 스케일 방식을 사용하면 된다.

이러한 스케일 방식을 사용하면 3색 배색의 이미지 차이와 특징을 간결하게 파악하고 표현할 수 있어, 배색 이미지의 패턴화와 현대화의 기본이 되고 있다.

배색 이미지 스케일을 보면, 상호 관련된 배색의 미묘한 차이와 한정된 배색 샘플로도 배색 전체 이미지를 한눈에 파악할 수 있다. 대체로 이미지를 파악할 때 화려함, 평온함, 시원함 등 3가지로 분류하면 알기 쉽다.

배색 이미지 스케일의 공간에 위치한 다양한 3색 배색은 이웃끼리의 유사 이미지를 지닌다. 예를 들어, 귀여운(pretty) 이미지에서 출발하여 감미로운(romantic) 이미지로 가고, 자연적(natural), 우아한(elegant), 멋진(chic), 운치있는(dandy), 현대적(modern) 등의 이미지와 이웃하고 있다.

이와 같이 서로 이웃하고 천천히 변화하는 이미지의 연결은 그러데이션 배색 이미지의 네트워크라 할 수 있다.

● 감성을 파악하는 이미지 스케일

배색 이미지 스케일상의 여러 가지 색은 따뜻한, 차가운, 부드러운, 딱딱한의 이미지 공간에 자리를 잡는다. 전체 배색에서 서로 닮은 배색들을 관련지어 나가면 귀여운, 캐주얼 등의 이미지 패턴과 각 배색의 특징도 쉽게 파악할 수 있다. 자신이 생각한 이미지 배색보다 정확하게 표현하고 점검할 수 있다.

이 배색 이미지 스케일은 감성의 차이를 시각적으로 밝히는 데 적극 활용할 수 있다. 물질의 의미, 사람의 취향, 나아가 상품 이미지나 기업 이미지 같은 객관적인 심리를 분석하거나, 색채 이미지를 언어와 관련지어 마케팅 전략을 세우는 데 활용할 수 있다.

● 배색 이미지 스케일 보는 방법

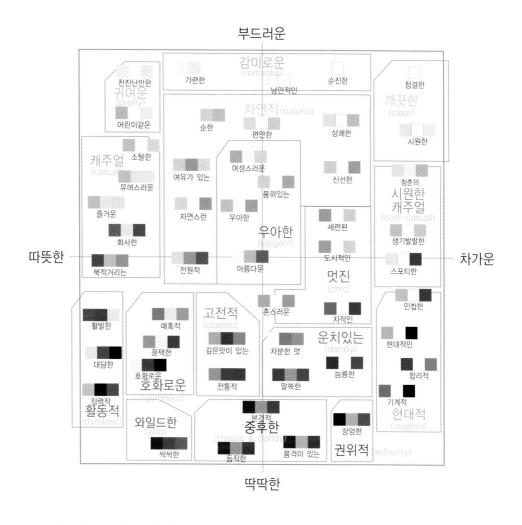

* 서로 떨어져 있는 배색은 반대되는 이미지를 가지고, 가까이에 있는 배색은 유사한 이미지를 가진다.
* 스케일의 주변에는 순색 배색이 많고, 중앙에는 탁색 배색이 많다.
* 배색 이미지 스케일은 언어 이미지 스케일과 밀접한 관계가 있다.
 화려한 이미지에는 pretty, casual, dynamic, gorgeous, wild 등이 있고,
 평온한 이미지에는 romantic, natural, elegant, chic, classic, dandy, classic & dandy, formal 등이 있으며,
 시원한 이미지에는 clear, cool-casual, modern 등이 있다.

언어 이미지 스케일

● 색과 언어의 관계

색에 대한 이미지에는 공통의 느낌이 있다. 그것을 형용사로 표시하여 색과의 관계를 연구하고 기준화한 것이 언어 이미지 스케일이다.

따뜻한, 차가운, 부드러운, 딱딱한의 심리축은 좋아하고, 싫어한다와 같은 가치의 기준이나 환경 · 시대 · 조건에 좌우되지 않는 객관성이 있다. 이 심리축을 기본으로 이미지를 정확하게 표현할 수 있는 형용사를 수집하여 스케일을 만들었다. 또한 유사한 이미지의 언어를 정리해서 이미지 패턴으로 묶어 하나하나의 용어들에 감미로운, 우아한 등 공통의 이름을 붙여 쉽게 이해할 수 있도록 하였다.

● 색감과 어감

이 스케일상의 언어 이미지는 말의 위치를 중심으로 이미지가 서서히 퍼져 나가는 것을 의미한다.

따라서 그 말이 위치한 주변 부분을 포함한 영역으로서 색감을 파악해야 한다. 이런 관점에서 언어도 따뜻한, 차가운, 부드러운, 딱딱한의 색의 이미지와 의미가 거의 일치한다.

결국 색과 언어 사이에 이미지의 상호 호환이 이루어지는 것이다. 언어의 어감, 대표색 130색의 단색, 3색 배색이나 5색 배색의 샘플이 서로 연관과 호환이 되도록 데이터베이스화 되어 있다.

3색 배색 이미지나 5색 배색 이미지를 중심으로 언어 이미지를 순색, 탁색, 중간색으로 파악해가는 것이 중요하다.

이미지 스케일의 유효한 대상은 색뿐만이 아니다. 이들 이미지를 활용해서 형상, 무늬, 소재나 물건(인테리어, 패션, 제품, 디스플레이, 광고) 등 감성적인 모든 것을 심리적으로 정리하고 전체 이미지에 대한 해석이 가능해졌다.

이미지 스케일은 색, 물건, 형상, 소재와 같은 서로 다른 것들을 언어 이미지를 통해 네트워크화해서 감성을 정보화하는 시스템이다.

● 언어 이미지 스케일 보는 방법

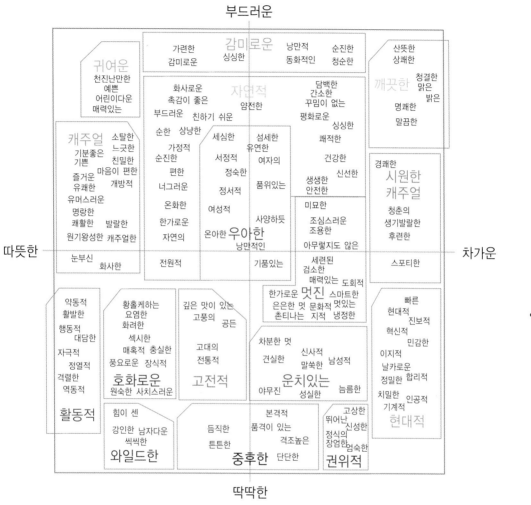

부드러운

차가운

따뜻한

딱딱한

* 이미지 언어는 각 평면에 균등하게 분포되도록 하였으며, 이미지의 느낌을 지닌 말들로 선정하였다.
* 스케일상에서 서로 떨어져 있는 말끼리는 반대되는 이미지를 지니고, 가까이 있는 말끼리는 유사한 이미지를 지닌다.
* 언어 이미지는 배색 이미지만큼 순색, 탁색을 분류할 수 있는 것은 아니다. 이미지를 파악하는 방법의 하나로서 맑은 느낌인지, 탁한 느낌인지를 생각한다.

무채색 이미지 스케일

● **무채색의 이미지 스케일**

하양은 차갑고 부드러우며, 검정은 차갑고 딱딱하다. 하양은 신선함과 부드러움 그리고 깨끗하고 맑은 이미지를 만들지만, 검정은 따뜻함과 차가움을 모두 포용하므로 역동감, 안정감, 충실감을 가져다 주며 선명한 이미지를 만든다.

무채색의 이미지 스케일에서 보듯이 회색의 이미지는 밝은 회색(N9.25)부터 어두운 회색(N2)까지 차가운 쪽에서 활 모양으로 변화한다. 회색이 배색에 사용되면 자연적, 우아한, 멋진, 고전적, 운치있는 이미지로 넓어져 평온한 이미지가 된다.

● **스케일상에서의 무채색 이미지 변화**

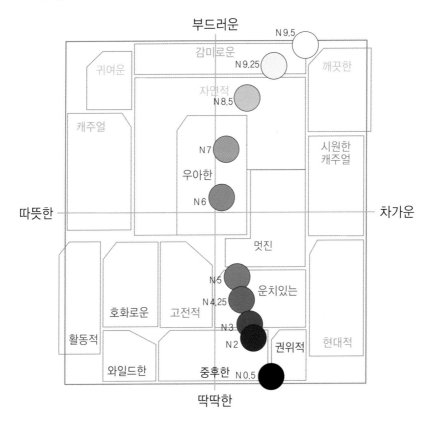

- N9.5 : 하양은 3색 배색에서 대부분 색과 색 사이를 분리하는 목적으로 사용된다. 차갑고 부드러운 이미지에서 차갑고 딱딱한 이미지까지 폭넓게 사용된다.

- N9.25 : 이 색은 밝은 탁색이기 때문에 세퍼레이션과 그러데이션에서도 쓰이고 배색 이미지는 따뜻한 색 쪽에서 감소한다.

- N8.5 : 이 색은 탁색화가 진행되어 이미지는 '우아한'에서 차가운 쪽의 '멋진'을 중심으로 '운치있는, 현대적'까지 파급된다.

- N7 : 이 색은 탁색으로 '우아한, 멋진'이 중심이 된다.

- N6 : 이 색과 배색을 하면 차갑고 딱딱한 스케일 쪽으로 퍼진다. 따뜻한 쪽에는 거의 존재하지 않는다.

- N5 : 이 색은 차갑고 딱딱한 스케일상에 있으며 점차 이동하여 가장 딱딱한 부분까지 퍼진다.

- N4.25 : 이 색부터 어두운 이미지가 강해진다. 유채색의 탁색과 배색을 하면 수수하고 차분함을 가져다 준다.

- N3 : 이 색은 중후한 이미지로 퍼져 나가서 차갑고 딱딱한 이미지가 된다.

- N2 : 이 색은 검정에 가깝다. 화사하고 따뜻한 색계와 배색을 하면 이미지는 따뜻한 방향으로 퍼진다.

- N0.5 : 검정은 순색이면서 탁색임에도 불구하고, 다른 색을 강조해주기 때문에 배색 이미지는 따뜻한, 차가운, 딱딱한 방향으로 퍼진다.

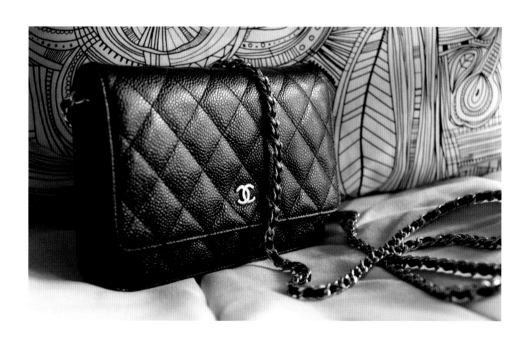

단색 이미지 스케일

● 단색 이미지 스케일 보는 방법

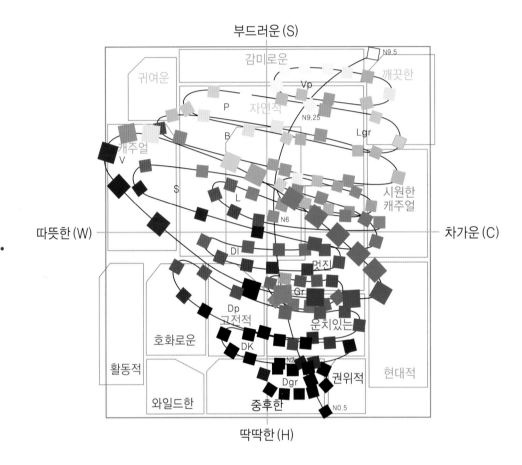

* 이 스케일은 따뜻한, 차가운, 부드러운, 딱딱한의 평면상에 단색의 이미지 변화를 3 차원으로 표시하였다.
* 빨강, 하양, 검정과 같이 서로 떨어져 있는 색일수록 이미지의 차이는 크다.
* 스케일의 중앙에는 탁색으로 평온한 색, 주변부에는 순색으로 선명한 색이다.
* 중앙을 기준으로 좌우상하에 따라 빨강은 매우 따뜻하고(W) 약간 부드러운(S) 이미 지이지만, 파랑은 상당히 차갑고(C) 약간 딱딱한(H) 이미지이다.
* 중앙의 포도색은 탁색이다. 이에 대하여 연두색은 순색이다.

색상과 톤

● 색상과 톤 시스템

색의 세계는 빨강, 주황, 노랑과 같이 채색이 있는 유채색과 하양, 회색, 검정과 같이 채색이 없는 무채색으로 분류된다. 유채색은 색상과 톤의 차이가 있으며 색의 시스템으로 네트워크와 질서가 잘 짜여져 있다. 빨강-주황-노랑-연두-초록-청록-파랑-남색-보라-자주를 유사 색상의 순서로 늘어 놓으면 색상환이 만들어진다. 이 책에서는 10색상을 기본으로 하였다.

색상에는 각기 화려한, 밝은, 수수한, 어두운 등에 따른 공통적인 색의 톤이 있다. 톤은 명암 차이의 명도와 화려함, 수수함 차이의 채도가 서로 관련성을 지니고 있다.

● 단색 이미지

하나하나의 색이 가진 뜻(이미지)을 밝히고 각 색을 상호 관련시켜 비교 판단할 수 있어야 한다.

스케일상의 대표색 130색은 색상과 톤 시스템에 의한다. 모든 색은 따뜻한-차가운, 부드러운-딱딱한, 맑은-탁한의 축으로 이루어진 이미지 공간에 자리하고 있다. 어느 색상에든 각기 12톤의 차이가 있고 각 색의 스케일상에 네트워크로서 존재한다. 또한 하양에서 회색, 검정까지의 무채색의 스케일은 부드러운에서 딱딱한까지 차가운 평면상에 활처럼 표시되어 있다.

● 순색과 탁색

색의 이미지를 생각하고 단색의 특성을 파악할 때 하나의 효과적인 체크포인트는 그 색이 순색인가 탁색인가를 구별하는 일이다.

* 순색톤 : V, B, P, Vp * 탁색톤 : S, Lgr, L, Gr, Dl
* 어두운 탁색톤 : Dp, Dk, Dgr (어두운 톤은 공학적으로 어두운 순색이라고 하나 심리적으로 탁색으로 간주한다.)
* 무채색에서 순색은 하양(N9.5), 검정(N0.5)이고, 탁색은 회색(N9.25~N2)이다.
* 순색의 이미지는 청명하고 날이 개었을 때처럼 아주 맑은 느낌이고, 탁색의 이미지는 우중충한 흐린 날의 느낌을 연상시킨다. 이들 이미지의 차이는 각 톤의 개성에 따라 다르며 배색을 할 때에도 중요한 참고가 된다.

색상과 톤의 시스템

순색	탁색	어두운 탁색

색조 \ 색상	R/빨강	YR/주황	Y/노랑	GY/연두	G/초록
화려한 V 선명한	5-100-100-0 242-0-0	3-38-95-0 247-156-15	2-14-93-0 250-217-20	31-2-96-0 176-214-27	93-4-87-0 21-141-69
화려한 S 강한	21-90-87-8 184-22-18	13-45-93-3 215-128-18	16-25-93-3 207-171-22	40-9-97-1 151-187-27	78-7-69-1 56-154-90
밝은 B 밝은	2-66-53-0 246-88-80	2-34-82-0 249-167-39	2-14-85-0 250-217-37	28-1-91-0 184-220-36	74-0-58-0 67-174-113
밝은 P 연한	2-40-33-0 246-153-136	2-25-53-0 248-190-105	3-9-50-0 246-229-121	15-1-59-0 217-236-106	39-0-34-0 156-215-161
밝은 Vp 아주 연한	3-16-14-0 245-212-200	3-16-32-0 246-212-158	2-5-23-0 250-240-190	7-0-29-0 237-248-179	15-0-16-0 217-240-208
수수한 Lgr 연한 회색	16-23-18-2 208-181-176	16-22-26-3 206-181-159	16-17-29-4 205-191-156	21-11-33-2 197-204-155	34-9-29-1 166-198-163
수수한 L 엷은	6-49-36-1 233-127-121	8-36-54-1 230-156-95	9-18-57-1 228-199-99	29-6-66-1 179-207-88	47-2-39-0 135-202-148
수수한 Gr 회색	23-33-27-5 285-148-143	25-33-38-8 175-142-119	27-25-46-8 171-157-110	37-20-53-5 153-164-103	47-15-39-3 131-170-134
수수한 Dl 흐린	25-49-43-12 166-103-95	24-43-61-9 176-119-72	32-31-68-13 150-132-64	45-23-72-7 130-146-66	58-20-50-6 101-145-107
어두운 Dp 짙은	25-96-71-12 166-12-34	25-58-94-12 168-83-15	29-30-98-11 161-138-14	56-22-98-7 104-137-26	98-15-87-3 10-116-62
어두운 Dk 진한	37-95-64-35 104-10-31	35-61-97-29 118-59-10	40-40-98-26 113-92-13	62-34-99-20 78-96-20	93-31-89-20 17-81-41
어두운 Dgr 진한 회색	43-93-59-56 63-8-24	44-65-96-55 64-32-7	55-49-98-47 61-51-10	70-45-100-43 44-54-12	96-39-91-38 9-54-28

이 색채 시스템(color system)은 산업통상자원부에서 규정한 한국표준색을 근거해서 유채색 120색이 색상 순서(가로 방향)와 톤(세로 방향)으로 분류되어 무채색 10색과 함께 구성되어 있다.

톤 분류에서는 화려함, 밝음, 수수함, 어두움으로 크게 분류하여 세분화하였다. 순색, 탁색, 어두운 탁색도 표시하였다.

BG/청록	B/파랑	PB/남색	P/보라	RP/자주
94-7-55-1 20-141-113	100-31-0-0 6-111-175	97-80-0-0 24-33-139	49-78-4-0 132-48-142	20-93-15-3 191-21-111
80-16-47-4 51-137-116	79-25-27-8 53-121-135	81-42-17-5 51-97-141	47-65-12-3 132-72-138	23-70-16-3 186-70-132
64-0-29-0 93-190-165	85-4-6-0 90-185-204	47-17-2-0 136-175-207	23-43-1-0 193-134-190	5-44-8-0 137-142-182
41-0-17-0 151-214-196	42-1-4-0 149-212-222	24-7-0-0 194-216-233	5-20-0-0 239-201-227	3-23-3-0 244-195-217
17-0-6-0 212-239-231	14-1-2-0 219-239-241	10-4-2-0 230-236-240	4-11-1-0 244-224-236	3-11-2-0 246-225-235
34-10-16-1 166-197-189	32-15-13-2 169-187-190	29-17-9-2 177-185-197	21-20-9-2 196-184-197	17-21-11-2 206-185-193
50-4-20-0 128-197-183	56-13-13-1 112-172-184	48-27-8-1 132-151-184	25-33-2-0 189-156-199	11-38-13-2 219-149-173
48-20-26-5 127-157-151	49-22-22-5 124-153-156	46-29-18-5 131-142-158	37-34-16-5 152-137-159	31-39-19-6 164-130-150
66-24-36-8 82-131-124	65-26-24-7 85-131-143	59-36-18-5 102-120-149	45-45-15-3 136-113-152	27-51-24-9 167-103-127
93-25-54-10 21-105-94	92-31-28-11 23-99-123	95-67-18-6 24-50-118	62-94-10-2 100-15-116	37-94-27-14 137-15-83
94-36-56-27 15-71-69	95-39-35-25 16-72-92	96-73-24-11 20-39-102	67-98-19-6 85-7-97	45-95-33-24 107-12-67
93-40-56-35 15-60-60	96-46-40-38 11-52-69	95-76-32-24 19-29-77	71-95-31-20 64-10-72	48-95-38-35 87-10-53

Neutral / 무채색

단계	값
N9.5	0-0-0-0 255-255-255
N9.25	7-5-9-0 237-236-223
N8.5	20-14-17-2 199-198-187
N7	33-23-27-6 161-161-148
N6	38-27-31-9 144-144-133
N5	42-31-35-13 129-128-117
N4.25	48-35-40-20 107-107-98
N3	56-42-47-33 76-76-70
N2	64-49-56-51 46-47-42
N0.5	0-0-0-100 0-0-0

배색의 테크닉

● 배색의 하모니

잘 어울리는 배색은 그 나라의 자연환경이나 전통 등에 의해 형성된 배색에 기초를 두고 있다. 과학자들이 자연에서 법칙을 습득한 것과 같이 컬러 디자이너들도 자연환경에서 직감적으로 배색 방법을 습득해 왔다. 그것은 생태학적인 사물의 이해와 맥을 같이하고 있다.

감성에 있어서 생태학적이란 뜻은 풍경의 색상이나 재료를 있는 그대로 철저하게 사용하고 환경과 친해지는 일이다. 이러한 사람들의 자연에 대한 감수성이 학습되어 풍요로운 배색이나 이미지가 생겨난 것이다.

● 배색 테크닉

산업 발전은 수많은 문양과 색상을 만들어 냈다. 이것을 자연환경과 친숙하도록 하기 위해서는 배색 센스를 기술화하고 활용해야 한다.

먼저, 사람들에게 편안함과 즐거움 및 아름다움을 줄 수 있는 이미지를 정확하게 파악한 다음에, 자연적인 재료나 전통적인 것 등에 맞게 인공 재료나 색상 등으로 적절한 이미지를 코디네이션시켜 나간다.

물건 만들기, 도시 건설 등 컬러 플래닝에 있어서는 목적에 맞는 배색 테크닉을 활용하여 이미지 작업을 진행하는 것이 중요하다. 색을 조합하여 배색한다는 것은 새로운 의미를 전달하는 것이다.

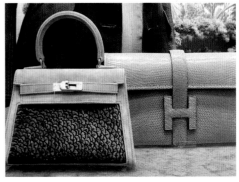

● 배색 테크닉의 중요 포인트

1. **색상 배색** : 색상 배색을 할 때는 따뜻한 색을 많이 사용하는 것이 효과적이다. 채도가 높은 톤이 보다 효과적이며 배색하기 쉽다. 또한 색상이 서로 맞서기 때문에 주위를 끌게 된다.

2. **톤 배색** : 톤 배색을 할 때는 배색 사이에 명도 차이를 주어 톤을 섬세하게 만들거나 무채색을 사용하여 명암을 조절한다.

3. **통합 배색** : 통합 배색을 할 때는 동일 색상이나 유사 톤으로 통일시켜 주며, 탁색톤끼리 또는 순색톤끼리 통합하기 쉽다. 배색 사이에 회색을 첨가하거나 그러데이션을 이용하는것도 효과적이다.

4. **눈에 잘 띄는 배색** : 보색을 조합하거나 보색의 명암 차이를 뚜렷하게 하면 서로 대립되는 현상으로 배색의 이미지가 강조된다. 하양이나 검정을 사용하면 눈에 잘 띄게 된다.

5. **그러데이션 배색** : 그러데이션을 이용하여 배색할 때는 부드러운–딱딱한, 딱딱한–부드러운 색으로 톤을 서서히 변화시켜 배색한다. 탁색끼리, 순색끼리는 통일감이 있어 비교적 배색하기가 쉽다.

6. **세퍼레이션(분리) 배색** : 따뜻한 색과 차가운 색을 교차로 배열하여 명도차를 만들고, 어두운 색과 밝은 색을 교차로 배열하여 명도차를 만든다. 하양과 검정을 배색 사이에 넣으면 무척 효과적이다.

7. **순색과 탁색의 배색** : V, B, P, Vp톤과 하양 혹은 검정과의 배색은 순색 배색이고, S, L, Dl, Lgr톤과 회색과의 배색은 탁색 배색이다.

8. **리듬과 밸런스의 배색** : 톤의 명암, 농담, 강약을 반복하는 것으로 리듬을 만들고, 세퍼레이션과 그러데이션을 함께 배색하여 밸런스를 조절한다.

9. **기본색과 강조색의 배색** : 밝은 기본색에 보색을 압축하여 톤의 이미지를 만들면 강조색이 생긴다.

10. **면적비에 따른 배색** : 면적비가 넓고 좁고에 따라 배색의 효과가 달라진다.

1. 색상 배색

배색 테크닉

❶ 3~5개의 색상을 사용하여 3~5색의 배색을 만든다.

❷ 4~5개의 색상에 검정을 더해도 무방하다.

❸ 따뜻한 색이 많은 편이 효과적이다. 차가운 색은 5색 중 2색까지 제한한다.

❹ 채도가 높은 톤(V, S, B, Dp) 쪽이 보다 효과적이며 배색하기가 쉽다.

❺ 색상이 서로 맞서기 때문에 주위를 끄는 효과가 있다.

❻ 여러 색상이므로 풍요로운, 활기찬, 충실한, 원숙한 등을 표현하기가 쉽다.

배색 이미지

자연스러운

5-20-0-0	2-14-85-0	0-66-53-0	2-34-82-0	15-0-59-0
239-201-227	250-217-37	251-89-80	249-167-39	217-239-106

친근감이 있는 소프트한 YR, Y, GY의 색상에 반대 색상의 P계가 변화를 연출한다.

재미있는

49-78-4-0	2-40-33-0	64-0-29-0	2-14-85-0	23-70-16-3
132-48-142	246-153-136	93-190-165	250-217-37	186-70-132

이미지가 다른 색끼리 배열하면 보색적인 효과를 낼 수 있다. 약간 특성이 있는 자색계열의 색을 사용하면 좋다.

캐주얼한

21-90-87-8	2-14-85-0	81-42-17-5	5-37-94-0	64-0-29-0
184-22-18	250-217-37	51-97-141	242-157-17	93-190-165

강렬함, 사치성의 이미지가 있는 색을 강약있게 배색한다. 싱싱함이나 활기찬 이미지를 만들 수 있다.

선명한

64-0-29-0	21-90-87-8	2-14-93-0	49-78-4-0	20-93-15-3
93-190-165	184-22-18	250-217-20	132-48-142	191-21-111

채도가 높은 색을 사용함으로써 보색 효과를 높여 선명함을 최대한 이끌어 낸다.

이미지 분포 영역

　따뜻한, 부드러운에서 따뜻한, 딱딱한의 이미지가 중심이다. 색상 배색은 귀여운, 캐주얼, 활동적 등에서 많이 볼 수 있다. 일부 감미로운 이미지에서도 사용된다.

핸드백의 노랑 색상과 주변의 보라, 분홍 색상들의 배색이 캐주얼하면서 화려한 느낌을 준다.

보라색 핸드백과 주홍색 포장의 배색은 강렬한 대비감을 나타내며 화려한 느낌을 준다.

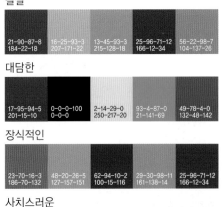

결실

| 21-90-87-8 | 16-25-93-3 | 13-45-93-3 | 25-96-71-12 | 56-22-98-7 |
| 184-22-18 | 207-171-22 | 215-128-18 | 166-12-34 | 104-137-26 |

따뜻한 색 중심의 배색으로 자연의 결실을 표현하였다. 약간 채도를 억제한 탁색이 충실감을 돋보이게 한다.

대담한

| 17-95-94-5 | 0-0-0-100 | 2-14-29-0 | 93-4-87-0 | 49-78-4-0 |
| 201-15-10 | 0-0-0 | 250-217-20 | 21-141-69 | 132-48-142 |

V톤에 어두운 색을 조합하여 변화를 준다. 특히 빨강과 검정은 강렬한 대비감을 나타낸다.

장식적인

| 23-70-16-3 | 48-20-26-5 | 62-94-10-2 | 29-30-98-11 | 25-96-71-12 |
| 186-70-132 | 127-157-151 | 100-15-116 | 161-138-14 | 166-12-34 |

채도가 있는 탁색을 사용하여 응축된 느낌을 표현하였다. 안정되고 화려해 보인다.

사치스러운

| 37-94-27-14 | 17-95-94-5 | 67-98-19-6 | 29-30-98-11 | 0-0-0-100 |
| 137-15-83 | 201-15-10 | 85-7-97 | 161-138-14 | 0-0-0 |

깊이 있는 자색에 골드색이나 검정색을 사용하면 사치스러운 이미지가 된다. 사치스러운 이미지 속에서 빨강이 화려한 이미지를 연출한다.

2. 톤 배색

배색 테크닉

① 2~3개의 색상으로 범위를 좁혀 3~5색의 배색을 만든다.
② 배색 사이에 명도 차이를 주어 톤을 아름답고 섬세하게 바꾼다.
③ 무채색을 사용하여 명암 조절을 한다.
④ 톤의 그러데이션을 사용하여 균형있게 통합한다.
⑤ 색상 배색에서도 섬세하게 톤을 바꾸면 리듬이나 밸런스의 효과가 생긴다.

배색 이미지

온화한

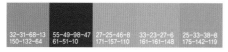

2-34-82-0
249-167-39

8-36-54-0
233-158-96

16-23-18-2
208-181-176

3-16-32-0
246-212-158

16-22-26-3
206-181-159

따뜻함이 있는 밝은 계통의 배색에는 부드러움과 온화한 느낌이 있다.

묵묵한

16-22-26-3
206-181-159

23-33-27-5
185-148-143

8-36-54-0
233-158-96

16-17-29-4
205-191-156

37-20-53-5
153-164-103

흙이나 나무, 풀 같은 자연의 색 배합에 톤 변화로 묵묵함을 나타내었다.

우아한

3-23-3-0
244-195-217

11-38-13-2
219-149-173

17-21-11-2
206-185-193

3-11-2-0
246-225-235

5-20-0-0
239-201-227

온순한 RP의 평온한 톤 배색으로 연한 보라색이 달콤함과 우아함을 연출한다.

촌스러운

32-31-68-13
150-132-64

55-49-98-47
61-51-10

27-25-46-8
171-157-110

33-23-27-6
161-161-148

25-33-38-8
175-142-119

산, 밭, 논, 초가지붕 등 풍경색을 사용하여 톤 효과를 주었다.

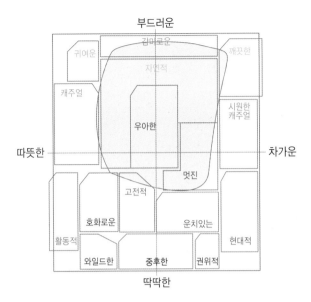

부드러운

귀여운　감미로운　깨끗한

자연적

캐주얼

우아한　시원한 캐주얼

따뜻한 ──── 차가운

멋진

고전적

호화로운　운치있는

활동적

와일드한　중후한　권위적　현대적

딱딱한

이미지 분포 영역

감미로운, 자연적, 우아한, 멋진 이미지가 중심이다. 일부 고전적, 운치있는 이미지에서도 쓰인다.

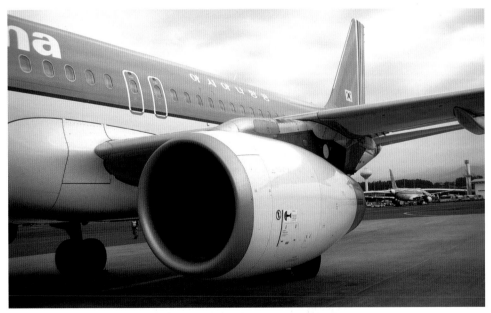

비행기의 톤 배색으로 갈색을 사용하였다. 갈색톤 배색은 부드럽고 차분한 이미지를 준다.

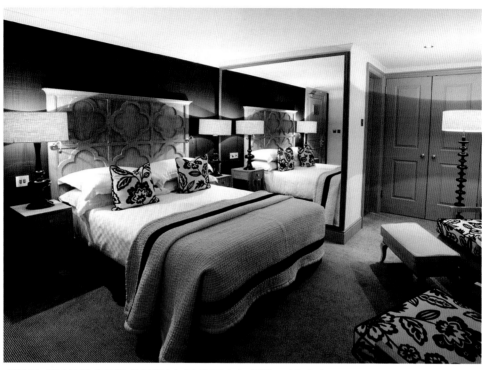

갈색 톤 배색으로 인테리어를 한 침실이다. 클래식하면서 편안한 느낌을 준다.

멋진

21-20-9-2 196-184-197	46-29-18-5 131-142-158	29-17-9-2 177-185-197	10-4-2-0 230-236-240	33-23-27-6 161-161-148

쿨 감각의 색조와 미묘한 톤의 변화에서 세련되고 멋진 아름다움을 느낀다.

고풍스러운

37-34-16-5 152-137-159	44-65-96-55 64-32-7	27-25-46-8 171-157-110	16-22-26-3 206-181-159	55-49-98-47 61-51-10

YR, Y의 농담이 고풍스러운 무게와 그리움 등을 느끼게 한다. 연보라는 그윽하고 고상하다.

지적인

49-22-22-5 124-153-156	56-42-47-33 76-76-70	38-27-31-9 144-144-133	7-5-8-0 237-236-226	48-35-40-20 107-107-98

지적인 모습에는 냉정함이 수반된다. 탁색의 B계와 무채색으로 지적인 이미지를 표현하고 있다.

품격이 높은

67-98-19-6 85-7-97	24-7-0-0 194-216-233	49-22-22-5 124-153-156	0-0-0-100 0-0-0	45-45-15-3 136-113-152

고귀한 이미지의 보라와 격조 있는 검정, 이것들이 톤 밸런스 속에 살아 있다.

3. 통합 배색

배색 테크닉

❶ 동일, 유사 색상으로 통일한다.
❷ 동일, 유사톤으로 통일한다.
❸ 탁색톤끼리 또는 순색톤끼리는 통합하기 쉽다.
❹ 소프트한 회색을 첨가하여도 무방하다.
❺ 그러데이션이나 소프트한 세퍼레이션이 효과적이다.
❻ 채도가 높은 V, B톤의 배색은 색상이 서로 부딪치므로 통합 효과를 얻기 어렵다.

배색 이미지

분위기 있는

| 3-16-14-0 | 2-40-33-0 | 0-66-53-0 | 2-25-53-0 | 3-16-32-0 |
| 245-212-200 | 246-153-136 | 251-89-80 | 248-190-105 | 246-212-158 |

소프트한 분홍이나 주황의 농담이 부드럽고 자연스럽게 통합되어 있다.

온화한

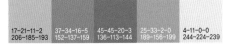

| 35-61-97-29 | 24-43-61-9 | 8-36-54-0 | 16-22-26-3 | 25-33-38-8 |
| 118-59-10 | 176-119-72 | 233-158-90 | 206-181-159 | 175-142-119 |

YR계의 온화한 탁색의 조합, 그러데이션이 편안하고 느긋한 인상을 준다.

편안한

| 16-22-26-3 | 3-5-23-0 | 16-17-29-4 | 21-11-33-2 | 7-0-29-0 |
| 206-181-159 | 247-239-190 | 205-191-156 | 197-204-155 | 237-248-179 |

YR, Y, GY계의 소프트하고 온화한 이미지로 자연의 편안함을 느끼게 한다.

우아한

| 17-21-11-2 | 37-34-16-5 | 45-45-20-3 | 25-33-2-0 | 4-11-0-0 |
| 206-185-193 | 152-137-159 | 136-113-144 | 189-156-199 | 244-224-239 |

P계의 그러데이션은 고상하고 고급스러운 이미지를 연출한다.

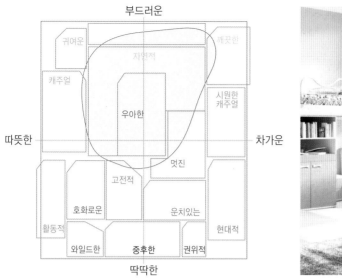

이미지 분포 영역

자연적, 우아한, 멋진, 깨끗한 등의 이미지에서는 통합 배색이 효과적이다.

올리브기름의 병 디자인이다. 올리브색과 골드색의 배색은 클래식하면서 품격 있는 이미지를 연출하는 통합 배색이다.

밝은 파랑의 색상과 톤을 적절히 이용한 동일 색상의 배색이다. 깨끗하고 시원한 느낌을 준다.

축축한

| 37-34-16-5 152-137-159 | 21-20-9-2 196-184-197 | 20-11-17-2 200-205-190 | 10-4-2-0 230-236-240 | 29-17-9-2 177-185-197 |

색감을 억제한 PB, P계와 회색의 축축함이 있는 이미지를 전한다.

질이 좋은

| 48-35-40-20 107-107-98 | 29-17-9-2 177-185-197 | 46-29-18-5 131-142-158 | 33-23-27-6 161-161-148 | 37-34-16-5 152-137-159 |

이 색상의 톤은 어느 정도 딱딱하다. 세퍼레이션으로 산뜻하게 세련미를 연출할 수 있다.

싱싱한

| 17-0-6-0 212-239-231 | 39-0-34-0 156-215-37 | 15-0-16-0 217-240-208 | 0-0-0-0 255-255-255 | 14-0-2-0 219-241-242 |

밝고 소프트한 초록과 파랑이 신록을 연상케 한다. 여기에 하양이 순수성을 더해 준다.

상쾌한

| 64-0-29-0 93-190-165 | 14-0-2-0 219-241-242 | 47-17-2-0 136-175-207 | 0-0-0-0 255-255-255 | 65-4-6-0 90-185-204 |

밝은 파랑과 그린, 파랑의 통합, 세퍼레이션이 깨끗한 이미지를 강하게 한다.

4. 눈에 잘 띄는 배색

배색 테크닉

❶ 보색으로 배색을 하면 눈에 잘 띈다.
❷ 보색 톤으로 명도차를 내면 색이 두드러지게 된다.
❸ 하양이나 검정을 사용하면 효과적이다.
❹ 명암이 뚜렷한 색상, 따뜻한 색과 차가운 색상의 세퍼레이션이 효과적이다.

배색 이미지

화려한

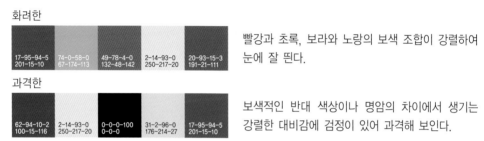

| 17-95-94-5 | 74-0-58-0 | 49-78-4-0 | 2-14-93-0 | 20-93-15-3 |
| 201-15-10 | 67-174-113 | 132-48-142 | 250-217-20 | 191-21-111 |

빨강과 초록, 보라와 노랑의 보색 조합이 강렬하여 눈에 잘 띈다.

과격한

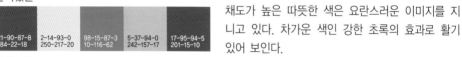

| 62-94-10-2 | 2-14-93-0 | 0-0-0-100 | 31-2-96-0 | 17-95-94-5 |
| 100-15-116 | 250-217-20 | 0-0-0 | 176-214-27 | 201-15-10 |

보색적인 반대 색상이나 명암의 차이에서 생기는 강렬한 대비감에 검정이 있어 과격해 보인다.

활기있는

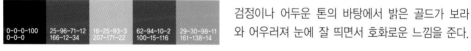

| 21-90-87-8 | 2-14-93-0 | 98-15-87-3 | 5-37-94-0 | 17-95-94-5 |
| 184-22-18 | 250-217-20 | 10-116-62 | 242-157-17 | 201-15-10 |

채도가 높은 따뜻한 색은 요란스러운 이미지를 지니고 있다. 차가운 색인 강한 초록의 효과로 활기 있어 보인다.

호화로운

| 0-0-0-100 | 25-96-71-12 | 16-25-93-3 | 62-94-10-2 | 29-30-98-11 |
| 0-0-0 | 166-12-34 | 207-171-22 | 100-15-116 | 161-138-14 |

검정이나 어두운 톤의 바탕에서 밝은 골드가 보라와 어우러져 눈에 잘 띄면서 호화로운 느낌을 준다.

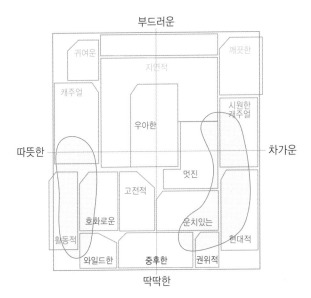

이미지 분포 영역

캐주얼, 시원한 캐주얼, 활동적, 현대적 이미지가 중심이다. 눈에 잘 띄고 두드러지는 이미지로 흔히 사용된다.

빨강의 기조색에 흰색 로고로 디자인한 간판이다. 화려하고 다이내믹한 배색으로 눈에 잘 띈다.

골드색과 검정의 화장품 케이스가 디스플레이된 모습이다. 명도차가 크고 대비감도 큰 배색으로 노랑의 기조색에 검정은 눈에 잘 들어온다.

혁신적인

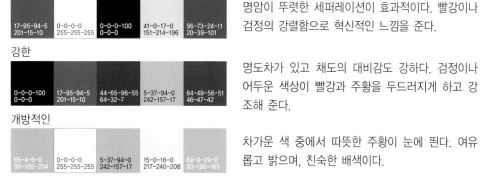

| 17-95-94-5
201-15-10 | 0-0-0-0
255-255-255 | 0-0-0-100
0-0-0 | 41-0-17-0
151-214-196 | 96-73-24-11
20-39-101 |

명암이 뚜렷한 세퍼레이션이 효과적이다. 빨강이나 검정의 강렬함으로 혁신적인 느낌을 준다.

강한

| 0-0-0-100
0-0-0 | 17-95-94-5
201-15-10 | 44-65-96-55
64-32-7 | 5-37-94-0
242-157-17 | 64-49-56-51
46-47-42 |

명도차가 있고 채도의 대비감도 강하다. 검정이나 어두운 색상이 빨강과 주황을 두드러지게 하고 강조해 준다.

개방적인

| 65-4-6-0
90-185-204 | 0-0-0-0
255-255-255 | 5-37-94-0
242-157-17 | 15-0-16-0
217-240-208 | 64-0-29-0
93-190-165 |

차가운 색 중에서 따뜻한 주황이 눈에 띈다. 여유롭고 밝으며, 친숙한 배색이다.

날카로운

| 0-0-0-100
0-0-0 | 2-14-93-0
250-217-20 | 97-80-0-0
24-33-139 | 0-0-0-0
255-255-255 | 95-76-32-24
19-29-77 |

명암의 대비가 매우 강하고 노랑과 파랑의 선명한 보색 대비로 이미지가 강렬해 보인다.

5. 그러데이션 배색

배색 테크닉

❶ 색상환 순으로 색상을 규칙적으로 바르게 배열한다.
❷ 부드러운–딱딱한, 딱딱한–부드러운 색으로 톤을 서서히 변화시킨다.
❸ 무채색을 밝은–어두운, 어두운–밝은으로 규칙적으로 명도를 변화시켜 배열한다.
❹ 색상과 톤을 동시에 변화시킨다. 톤을 고려하여 무채색을 넣는다.
❺ 탁색끼리, 순색끼리는 통일감이 있어 배색하기에 비교적 쉽다.
❻ 섬세한 색의 차이도 알기 쉽게 된다.

배색 이미지

느긋한

사람 피부색에 가까운 YR계의 톤 변화는 부드러우며 느긋함의 여유를 연출한다.

온화한

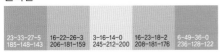

R계를 바탕으로 온화한 톤으로 배색되어 있다. 고급스럽고 온화한 이미지를 전한다.

감동적인

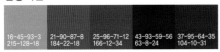

R계의 딱딱한 톤의 그러데이션이 인간의 마음에 감동을 준다.

열대풍의

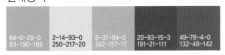

열대의 선명한 자연 느낌을 색상의 그러데이션으로 선명하게 묘사하고 있다.

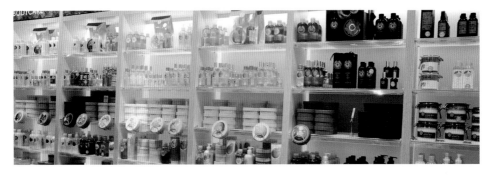

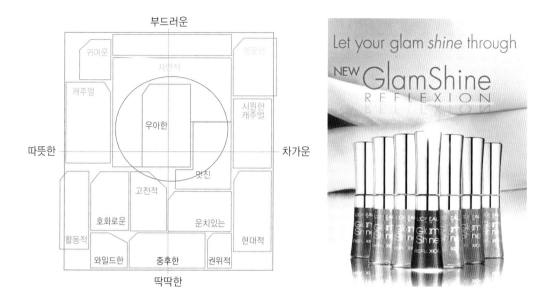

이미지 분포 영역

그러데이션은 온화한 이미지를 중심으로 우아한 영역에서 효과적이다.

마커의 그러데이션 배열로 마커의 색상 그러데이션과 무채색 그러데이션이 아름답게 조화를 이루고 있다.

다양한 호박의 색상들을 그러데이션으로 배열한 모습이다. 색상환 순으로 배열하여 규칙적이면서 즐거운 느낌을 주
며, 온화하면서 따뜻한 이미지를 연출한다.

그윽한

| 23-33-27-5 185-148-143 | 17-21-11-2 206-185-193 | 4-11-0-0 244-224-239 | 21-20-9-2 196-184-197 | 38-27-31-9 144-144-133 |

색상 R, RP, P계의 부드러운 톤 변화로 정숙함과
고급스러움을 표현하였다.

여성적인

| 37-94-27-14 137-15-83 | 27-51-24-9 167-103-127 | 11-38-13-2 219-149-173 | 3-23-3-0 244-195-217 | 47-65-12-3 132-72-138 |

RP계의 톤 변화에서 생기는 화려함, 여성스러움을
보라로 억제하고 색상을 통일시켰다.

여유로운

| 27-25-46-8 171-157-110 | 55-49-98-47 61-51-10 | 37-20-53-5 153-164-103 | 34-10-16-0 168-200-191 | 14-0-2-0 219-241-242 |

탁색에서 순색으로 변화하고 원근감이 생기는 것
을 볼 수 있다.

고요한

| 56-42-47-33 76-76-70 | 48-35-40-20 107-107-98 | 46-29-18-5 131-142-158 | 38-27-31-9 144-144-133 | 33-23-27-6 161-161-148 |

무채색이나 차가운 탁색이 갖는 고요한 존재감을
톤 변화로 나타냈다.

6. 세퍼레이션 배색

배색 테크닉

❶ 따뜻한 색과 차가운 색을 교차로 배열하여 색상의 대비감을 만든다.

❷ 어두운(하드) 색과 밝은(소프트) 색을 교차로 배열하여 명도차를 만든다.

❸ 검정, 하양을 넣으면 효과적이다.

❹ 반대톤의 색을 '밝은–어두운–밝은' 이나 역순서로 교차해서 배열해도 무방하다.

❺ 명도가 다른 색으로 강약을 나타내므로 전체가 산뜻하다.

배색 이미지

귀여운

밝은 톤의 소프트한 세퍼레이션이 부드러움과 귀여움을 느끼게 한다.

캐주얼한

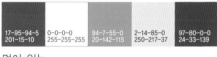

빨강, 초록, 파랑이 갖는 강한 느낌을 하양과 노랑으로 완전히 세퍼레이션해서 경쾌하고 싱싱한 이미지를 나타낸다.

멋이 있는

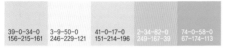

차가운 초록색계와 따뜻한 노랑색계의 소프트한 대비가 자유롭고 구김살 없는 인상을 준다.

다이내믹한

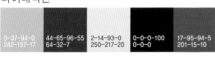

채도가 높은 따뜻한 색 계통에 진한 초콜릿색, 검정 등 딱딱한 색을 조합시켜 동적인 느낌을 표현하였다.

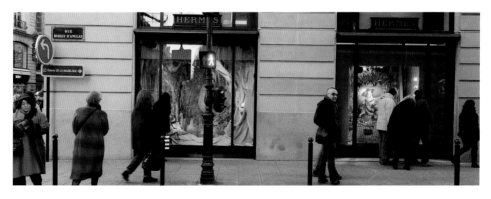

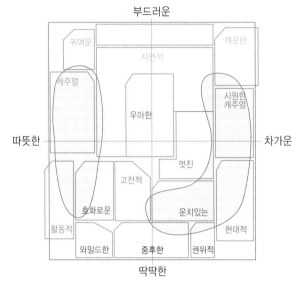

이미지 분포 영역

세퍼레이션은 캐주얼, 시원한 캐주얼, 활동적 혹은 고전적, 운치있는 등에 이미지가 분포되어 있다.

검정과 밝은 무채색 그리고 흐린 청록의 세퍼레이션으로 디자인된 상점 외관이다. 검정 문과 베이지색 벽이 강한 대비를 이루고 있다.

채도가 높은 따뜻한 빨강과 노랑의 조명이 어둡고 차가운 회색 계통의 벽과 색상 대조를 이루어 강한 시선을 끈다.

자연스러운

21-11-33-2 197-204-155	3-5-23-0 247-239-190	34-9-29-0 168-201-165	7-0-29-0 237-248-179	34-10-16-0 168-200-191

명도차가 작은 초록계의 소프트한 세퍼레이션이 자연의 평안함을 느끼게 한다.

고상한

96-39-91-38 9-54-28	42-31-35-13 129-128-117	96-46-40-38 11-52-69	27-25-46-8 171-157-110	48-95-38-35 87-10-53

어두운 색이 세퍼레이션 효과에 의해 안정감과 함께 고상한 인상을 풍기고 있다.

아주 새로운

97-80-0-0 24-33-139	7-5-8-0 237-236-226	47-17-2-0 136-175-207	0-0-0-0 255-255-255	64-0-29-0 93-190-165

차가운 색 계통과 하양, 밝은 회색이 세퍼레이션된 배색이다. 깨끗하고 상쾌한 이미지를 전한다.

합리적인

95-76-32-24 19-29-77	7-5-8-0 237-236-226	96-73-24-11 20-39-101	0-0-0-0 255-255-255	96-46-40-38 11-52-69

어둡고 차가운 색과 하양, 회색의 강한 대비감을 볼 수 있다. 차가운 느낌과 함께 합리성을 표현하였다.

7. 순색과 탁색의 배색

배색 테크닉

❶ V, B, P, Vp톤과 하양 혹은 검정의 배색은 순색 배색이다.
❷ S, L, Dl, Lgr, Gr톤과 그레이의 배색은 탁색 배색이다.
❸ 어두운 톤(Dp, Dk, Dgr)은 침울하게 보여 심리적으로는 탁색으로 파악되기 쉽다. 또한 차가운 색계에서는 어느 정도 순색적이나 따뜻한 색계에서는 탁색같이 느껴진다.
❹ 탁색은 자연소재의 질감과 잘 어울리고, 순색은 인공소재의 광택감과 잘 어울린다.

배색 이미지

가련한

3-16-14-0 245-212-200 / 3-23-3-0 244-195-217 / 4-11-0-0 244-224-239 / 0-0-0-0 255-255-255 / 3-11-2-0 246-225-235

순색인 분홍으로 농담을 주어 배색하였다. 하양으로 인해 사랑스러움을 더하고 있다.

리드미컬한

47-17-2-0 136-175-207 / 0-0-0-0 255-255-255 / 2-66-53-0 246-88-80 / 3-9-50-0 246-229-121 / 74-0-58-0 67-174-113

깨끗하고 따뜻한 색과 차가운 색이 세퍼레이션으로 배색되어 상쾌한 리듬을 만들어 낸다.

산뜻한

42-0-4-0 149-215-223 / 14-0-2-0 219-241-242 / 41-0-17-0 151-214-196 / 0-0-0-0 255-255-255 / 17-0-6-0 212-239-231

차갑고 부드러운 연파랑과 연초록의 배색이 시원스럽고 상쾌한 이미지를 연출한다.

예민한

95-67-18-6 24-50-118 / 17-0-6-0 212-239-231 / 97-80-0-0 24-33-139 / 0-0-0-0 255-255-255 / 94-7-55-0 20-142-115

차가운 색계와 하양을 배색하였다. V, Dp톤으로 강한 대비감을 만들어 예민함을 표현하였다.

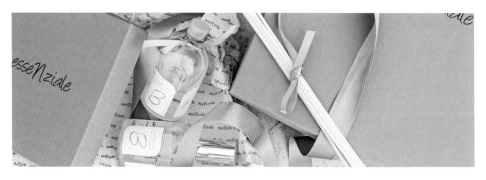

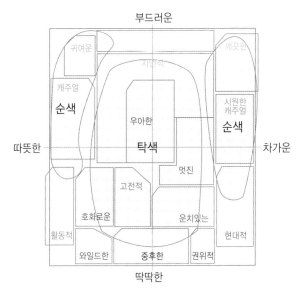

이미지 분포 영역

탁색은 중앙 부분에서 부드러운 · 딱딱한으로 확산되고, 순색은 주변 부분에 부드러운 · 따뜻한, 부드러운 · 차가운에 분포하고 있다.

예쁘고 사랑스러운 연분홍 가방이다. 검정과의 배색으로 연분홍의 순색이 돋보인다.

어두운 파랑의 탁색 배색으로 차갑고 중후하면서도 안정감이 있다.

여유로운

8-36-54-0 233-158-96	25-33-38-8 175-142-119	16-22-26-3 206-181-159	3-16-32-0 246-212-158	16-17-29-4 205-191-156

YR계 중심의 따뜻하고 부드러운 탁색은 온화한 온기와 여유로움을 느끼게 한다.

고풍스러운

44-65-96-55 64-32-7	25-33-38-8 175-142-119	16-22-26-3 206-181-159	27-25-46-8 171-157-110	55-49-98-47 61-51-10

YR, Y계의 탁색으로 그러데이션 배색을 하여 고풍스러움과 그리움을 표현하였다.

풍요로운

37-34-16-5 152-137-159	21-20-9-2 196-184-197	37-20-53-5 153-164-103	33-23-27-6 161-161-148	27-25-46-8 171-157-110

반대 색상의 P와 GY, Y계의 대비감은 탁색에 의해 약해지고 풍요로운 이미지를 느끼게 한다.

정밀한

64-49-56-51 46-47-42	20-14-17-2 199-198-187	46-29-18-5 131-142-158	95-76-32-24 19-29-77	49-22-22-5 124-153-156

냉정함을 느끼게 하는 파랑과 회색의 배색이 하이테크한 인상을 준다.

8. 리듬과 밸런스의 배색

■ 리듬을 조절하는 배색

배색 테크닉

❶ 톤의 명암, 농담, 강약을 반복하는 것으로 리듬을 이룬다. '명–암–명–암–명'의 톤배색, 세퍼레이션 배색이 효과적이다.

❷ 색상을 '따뜻한–차가운–따뜻한–차가운'으로 배열하면 리듬이 생긴다.

❸ 색의 리듬은 방사형이나 좌우대칭(시머트리)을 연속적으로 배치한다.

❹ 모양의 단조로움을 색의 리듬으로 보충하고 변화를 줄 수 있다.

❺ 규칙적인 움직임에서 경쾌함이 생기므로 유럽이나 미국 등에서 흔히 사용된다.

배색 이미지

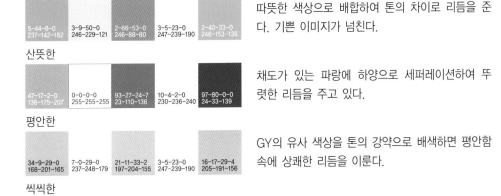

기쁜

| 5-44-8-0 237-142-182 | 3-9-50-0 246-229-121 | 2-66-53-0 246-88-80 | 3-5-23-0 247-239-190 | 2-40-33-0 246-153-136 |

따뜻한 색상으로 배합하여 톤의 차이로 리듬을 준다. 기쁜 이미지가 넘친다.

산뜻한

| 47-17-2-0 136-175-207 | 0-0-0-0 255-255-255 | 93-27-24-7 23-110-136 | 10-4-2-0 230-236-240 | 97-80-0-0 24-33-139 |

채도가 있는 파랑에 하양으로 세퍼레이션하여 뚜렷한 리듬을 주고 있다.

평안한

| 34-9-29-0 168-201-165 | 7-0-29-0 237-248-179 | 21-11-33-2 197-204-155 | 3-5-23-0 247-239-190 | 16-17-29-4 205-191-156 |

GY의 유사 색상을 톤의 강약으로 배색하면 평안함 속에 상쾌한 리듬을 이룬다.

씩씩한

| 96-46-40-38 11-52-69 | 38-27-31-9 144-144-133 | 0-0-0-100 0-0-0 | 29-17-9-2 177-185-197 | 95-76-32-24 19-29-77 |

톤의 강약 변화가 만들어 내는 리듬은 든든하고 씩씩한 힘을 느끼게 한다.

무채색 계통의 기조색에 빨강을 강조색으로 사용하여 리듬감을 준 인테리어이다. 활발한 분위기를 자아내며, 색상
리듬이 재미를 더한다.

꽃 농장의 아름다운 풍경이다. 노란 꽃과 빨간 꽃, 보라 꽃의 배열은 즐거운 리듬을 느끼게 한다. 강약, 명암 그리고
세퍼레이션을 볼 수 있다.

■ 밸런스를 조절하는 배색

배색 테크닉

색의 배치가 불규칙적이며 비대칭(언시머트리)으로 배열하여 역으로 시각적인 균형감을 낮게 하는 방법이다.

밸런스를 고려할 때에는 모양의 문제도 무시할 수 없다. 평소부터 경관이나 디스플레이 등의 색과 모양, 배치 방법을 관찰하면 도움이 된다.

❶ 5색 배색에서는 좌우 어느 쪽이든 두 번째에 강조색을 두고 다섯 번째의 색으로 밸런스를 표현한다.

❷ 세퍼레이션과 그러데이션을 함께 배색하여 변화를 연출한다. 톤을 섬세하게 바꾸면 아름다운 밸런스를 이룬다.

배색 이미지

유머스러운

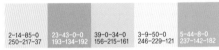

밝은 Y, G계의 주조색에 반대 색상의 P계를 강조, RP가 P의 강한 색상을 부드럽게 하고 있다.

드라마틱한

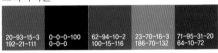

자주와 검정에 보라를 더한 배색이다. 톤과 색상 변화의 밸런스가 리듬감을 만든다.

내추럴한

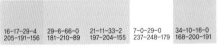

Vp, Lgr, L톤의 비대칭적인 조합으로 유사 색상에 변화를 느끼게 하는 배색이다.

고상한

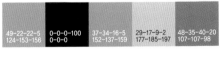

검정이 차가운 탁색을 압박하고 있다. 우측의 회색이 검정의 강력한 색을 균형있게 완화시킨다.

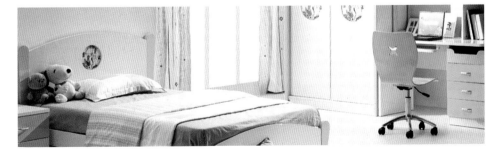

밝은 회황색, 베이지그레이, 흐린 노란 주황의 조합으로 유사 색상의 변화와 밸런스를 느끼게 한다.

밝은 GY 연두, 무채색의 조합으로 연두의 강함과 회색의 차가움이 전체적으로 밸런스를 이루고 있다.

9. 기본색과 강조색의 배색

배색 테크닉

배색을 사용할 때는 면적비를 고려해서 배색을 해야 한다. 기본과 강조의 효과는 색상 대비를 통해서 시선을 끌 수 있고 리듬감 있는 배색을 만들 수 있다. 톤을 이용하면 배색이 더욱더 산뜻하게 보인다.

❶ 배색 면적을 고려할 때 기본색과 강조색의 비율이 명확하면 아름답고 상쾌한 배색이 되기 쉽다. 5색 배색의 경우 기본4 : 강조1, 또는 기본3 : 강조2의 비율이 좋다.

❷ 색상으로 기본색을 정할 때는 차가운 색 계열이나 따뜻한 색 계열로 통합한다.

❸ 기본색인 밝은 색에 보색을 압축하여 톤의 이미지를 만들면 강조색이 생긴다.

❹ 주위를 끌고 싶을 때는 색상의 대비감을 강조하거나 명암의 차이를 이용하면 된다.

배색 이미지

기조색과 강조색

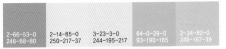

기본색인 밝은 빨강, 노랑, 분홍, 주황에 보색인 청록색을 강조색으로 배색하였다.

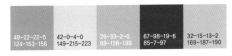

밝은 계통의 유사 배색에 보라색을 강조색으로 사용하여 전체적으로 변화를 주었다.

주위를 끄는 색

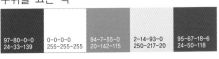

파랑을 기본색으로 사용한 배색으로, 보색인 노랑이 주위를 끈다.

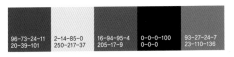

검정과 파랑의 어두운 배색에 빨강과 노랑의 대비로 주의를 끈다. 운동감을 느끼게 하는 배색이다.

파랑의 기조색과 노랑으로 된 로고는 보색으로 강조색이 되어 눈에 잘 띈다.

흰색 바탕에 검정 로고, 검은 바탕에 흰색 메탈 로고는 시인성이 높다. 하양과 검정의 배색은 간결하면서 강한 느낌을 준다.

빨강과 노랑의 대비는 시선을 끌 뿐만 아니라 맛의 이미지를 강하게 어필하는 효과가 있다.

10. 면적비에 따른 배색

이 책의 3색 배색은 이미지를 쉽게 파악할 수 있도록 동일 면적비로 만들었다. 그러나 실제 응용할 때는 어떤 배색이 아름답고 효과적인지 다양하게 고려해 보아야 한다.

기본 3색 배색의 면적비를 여러 가지로 바꾸어 보면 이미지가 보다 더 정확하게 표현되거나 배색에서 다양한 이미지를 느낄 수 있다. 면적비율을 조절하면 바탕색에 강조된 부분이 생기기 쉽다. 큰 면적 쪽이 기본색, 작은 면적 쪽이 강조색이 된다.

선명한 배색

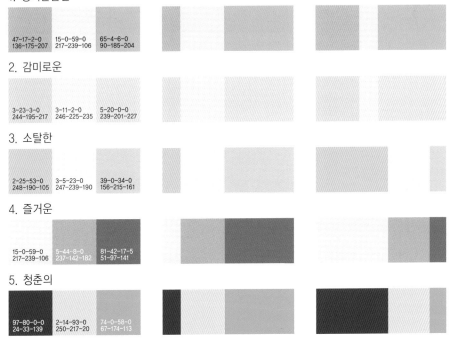

1. 생기발랄한
 - 47-17-2-0 / 136-175-207
 - 15-0-59-0 / 217-239-106
 - 65-4-6-0 / 90-185-204

2. 감미로운
 - 3-23-3-0 / 244-195-217
 - 3-11-2-0 / 246-225-235
 - 5-20-0-0 / 239-201-227

3. 소탈한
 - 2-25-53-0 / 248-190-105
 - 3-5-23-0 / 247-239-190
 - 39-0-34-0 / 156-215-161

4. 즐거운
 - 15-0-59-0 / 217-239-106
 - 5-44-8-0 / 237-142-182
 - 81-42-17-5 / 51-97-141

5. 청춘의
 - 97-80-0-0 / 24-33-139
 - 2-14-93-0 / 250-217-20
 - 74-0-58-0 / 67-174-113

• 53

1은 색상 PB와 B가 바탕색으로 GY색이 분리되어 있다. 2는 사용된 3색이 유사색상이며 밝은 톤으로 정리되어 있다. 3, 4, 5와 같은 경우에는 어느 색을 큰 면적으로 선택하느냐에 따라 이미지의 인상이 부드럽게 되기도 하고 딱딱하게 되기도 한다.

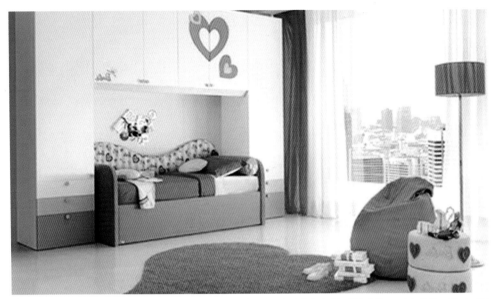

컬러의 크기를 다르게 하여 단조롭지 않으면서 감미로움을 주는 배색이다. 분홍 계통의 톤 조절과 흰색 커튼과 가구와의 면적비로 아름답게 배색하였다.

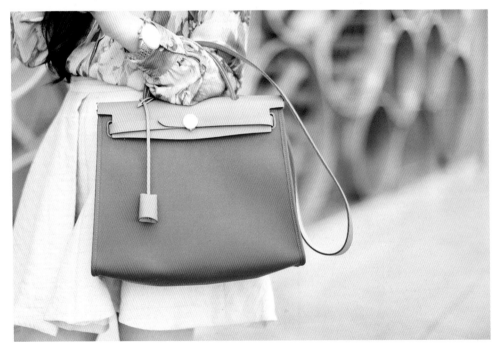

면적비 효과를 이용한 핸드백 디자인이다. 진한 분홍과 살구색의 여성스러움을 강조한 배색이다. 전체적으로 분홍의 기본색과 작은 면적의 파스텔 색이 부드럽고 우아한 느낌을 준다.

탁한 배색

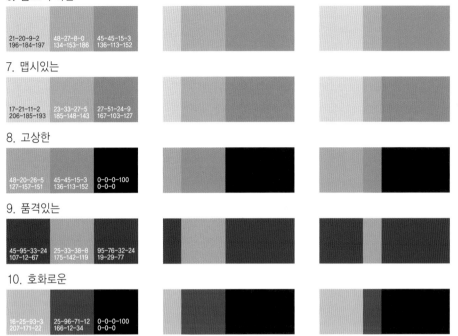

6. 곱고 우아한

| 21-20-9-2
196-184-197 | 48-27-8-0
134-153-186 | 45-45-15-3
136-113-152 |

7. 맵시있는

| 17-21-11-2
206-185-193 | 23-33-27-5
185-148-143 | 27-51-24-9
167-103-127 |

8. 고상한

| 48-20-26-5
127-157-151 | 45-45-15-3
136-113-152 | 0-0-0-100
0-0-0 |

9. 품격있는

| 45-95-33-24
107-12-67 | 25-33-38-8
175-142-119 | 95-76-32-24
19-29-77 |

10. 호화로운

| 16-25-93-3
207-171-22 | 25-96-71-12
166-12-34 | 0-0-0-100
0-0-0 |

탁색에서는 색상보다 톤의 차이가 생기기 쉽다. 6, 7, 8과 같이 온화한 그러데이션 배색에서 면적비를 점진적으로 변화시키면 아름다운 리듬이 생긴다. 또 면적비에 의해 톤의 바탕색을 강조하면 작은 면적 부분이 강조되는 효과가 나타난다. 9, 10과 같이 세퍼레이션해서 톤의 차이가 생기는 배색에서는 면적비에 따라 이미지가 변한다.

검정과 주황의 탁한 배색이다. 검정 기조색에 주황을 강조색으로 사용함으로써 클래식하면서 화려하고 자극적인 느낌을 준다.

한국 표준 색이름

INTRO *

이 색표는 2015년 6월에 개정된 한국 산업 규격의 물체색 이름(KS A 0011)에 수록된 계통색 이름에 대한 중심색을 한국 표준색(KS A 0062) 중에서 선정한 색들이다. 개정된 색이름 체계는 일본식 색이름 체계를 개편해 색상 표현 방법을 과학적으로 재분류하고 한국 어문 체계에 맞춰 쉽게 사용할 수 있도록 하였다.

56 •

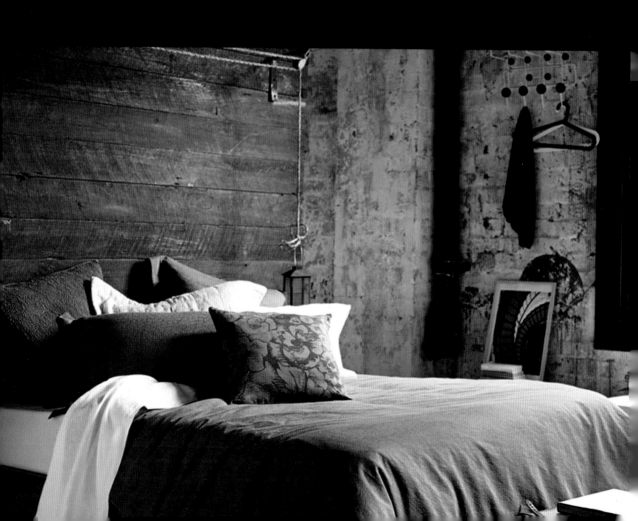

CHAPTER 02

컬러 이미지 배색

5-100-100-0
242-0-0

R / V 7.5R 4/14

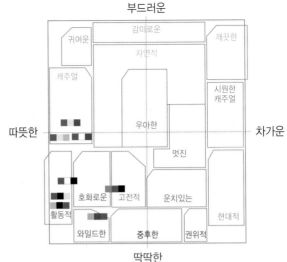

부드러운

귀여운 감미로운 깨끗한

자연적

캐주얼

시원한
캐주얼

따뜻한 우아한 차가운

멋진

호화로운 고전적 운치있는

현대적

활동적

와일드한 중후한 권위적

딱딱한

(1)

빨강*(빨강, red)

빨강은 힘, 진취성, 생명력, 권력, 명예, 풍요를 상징하는 색으로 맵고 자극적이며 짙은 맛의 이미지를 지니고 있다. 또한 피, 불, 태양 등을 연상시키며 악마, 저주 등의 부정적 의미도 함께 지니고 있다. 빨강은 중국이나 영국에서 많이 사용되는 색으로 검정, 파랑과 배색을 하면 활발하고 정열적인 배색이 된다. 빨강에는 붉은기가 도는 빨강과 노란기가 도는 주홍색이 있다.

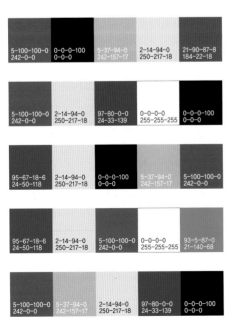

| 5-100-100-0 242-0-0 | 0-0-0-100 0-0-0 | 5-37-94-0 242-157-17 | 2-14-94-0 250-217-18 | 21-90-87-8 184-22-18 |

| 5-100-100-0 242-0-0 | 2-14-94-0 250-217-18 | 97-80-0-0 24-33-139 | 0-0-0-0 255-255-255 | 0-0-0-100 0-0-0 |

| 95-67-18-6 24-50-118 | 2-14-94-0 250-217-18 | 0-0-0-100 0-0-0 | 5-37-94-0 242-157-17 | 5-100-100-0 242-0-0 |

| 95-67-18-6 24-50-118 | 2-14-94-0 250-217-18 | 5-100-100-0 242-0-0 | 0-0-0-0 255-255-255 | 93-5-87-0 21-140-68 |

| 5-100-100-0 242-0-0 | 5-37-94-0 242-157-17 | 2-14-94-0 250-217-18 | 97-80-0-0 24-33-139 | 0-0-0-100 0-0-0 |

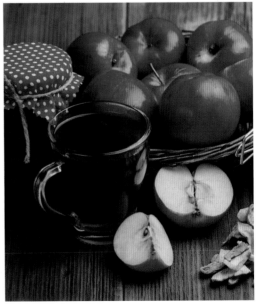

활기찬

| 5-100-100-0 | 2-14-94-0 | 5-37-94-0 |
| 242-0-0 | 250-217-18 | 242-157-17 |

활발한

| 5-100-100-0 | 2-14-94-0 | 97-80-0-0 |
| 242-0-0 | 250-217-18 | 24-33-139 |

동적인

| 5-100-100-0 | 0-0-0-100 | 2-14-94-0 |
| 242-0-0 | 0-0-0 | 250-217-18 |

대담한

| 5-100-100-0 | 0-0-0-0 | 0-0-0-100 |
| 242-0-0 | 255-255-255 | 0-0-0 |

정력적

| 5-37-94-0 | 0-0-0-100 | 5-100-100-0 |
| 242-157-17 | 0-0-0 | 242-0-0 |

역동적

| 94-7-55-0 | 5-100-100-0 | 0-0-0-100 |
| 20-142-115 | 242-0-0 | 0-0-0 |

혁신적

| 65-5-5-0 | 97-80-0-0 | 5-100-100-0 |
| 90-183-204 | 24-33-139 | 242-0-0 |

활동적

| 5-100-100-0 | 0-0-0-0 | 97-80-0-0 |
| 242-0-0 | 255-255-255 | 24-33-139 |

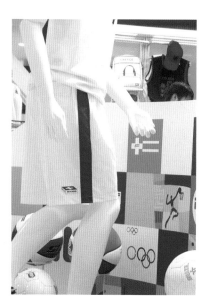

시장별 사용 빈도

패션
인테리어
제품

대표적인 배색 이미지

활발한
정력적
대담한
활동적
정열적
역동적
스포티한
와일드한
화려한
혁신적
캐주얼한
자극적

• 59

21-90-87-8
184-22-18

R / S 5R 3/10

부드러운

귀여운	감미로운		깨끗한
	자연적		
캐주얼			시원한 캐주얼

따뜻한 우아한 차가운

		멋진	
호화로운	고전적	운치있는	현대적
활동적			
와일드한	중후한	권위적	

딱딱한

2

자두색*(진한 빨강, plum)

V(vivid) 색조의 빨강은 순색이고, S(strong) 색조의 빨강은 탁색이다. 자두색은 S 색조로 풍요로움과 원숙함의 이미지를 가지고 있다. 특히 강렬한 맛의 포장 디자인, 요염하거나 황홀한 패션, 혹은 호화스러운 인테리어에 잘 맞는 색상이다. 연한 색보다는 탁색과 조합하면 약간 진한 색이 되므로 풍요롭고 윤택한 이미지를 만들어 준다. 순수한 빨강보다 깊이가 느껴지는 색이므로 강인함과 역동성을 나타낸다.

60

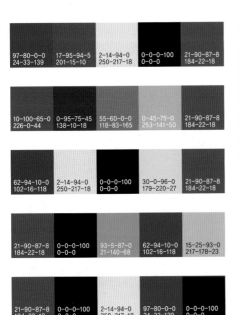

| 97-80-0-0 24-33-139 | 17-95-94-5 201-15-10 | 2-14-94-0 250-217-18 | 0-0-0-100 0-0-0 | 21-90-87-8 184-22-18 |

| 10-100-65-0 226-0-44 | 0-95-75-45 138-10-18 | 55-60-0-0 118-83-165 | 0-45-75-0 253-141-50 | 21-90-87-8 184-22-18 |

| 62-94-10-0 102-16-118 | 2-14-94-0 250-217-18 | 0-0-0-100 0-0-0 | 30-0-96-0 179-220-27 | 21-90-87-8 184-22-18 |

| 21-90-87-8 184-22-18 | 0-0-0-100 0-0-0 | 93-5-87-0 21-140-68 | 62-94-10-0 102-16-118 | 15-25-93-0 217-178-23 |

| 21-90-87-8 184-22-18 | 0-0-0-100 0-0-0 | 2-14-94-0 250-217-18 | 97-80-0-0 24-33-139 | 0-0-0-100 0-0-0 |

풍요로운

13-45-93-3 215-128-18	21-90-87-8 184-22-18	16-25-93-3 207-171-22

장식적

48-95-38-35 87-10-53	21-90-87-8 184-22-18	29-30-98-11 161-138-4

짙은

37-94-27-14 137-15-83	13-45-93-3 215-128-18	21-90-87-8 184-22-18

호화로운

21-90-87-8 184-22-18	16-25-93-3 207-171-22	0-0-0-100 0-0-0

강인한

43-93-59-56 63-8-24	21-90-87-8 184-22-18	44-65-97-55 64-32-6

요염한

21-90-87-8 184-22-18	11-38-13-0 223-153-177	27-51-24-9 167-103-127

풍성한

2-34-82-0 249-167-39	21-90-87-8 184-22-18	37-94-27-14 137-15-83

황홀한

45-45-15-3 136-113-152	21-90-87-8 184-22-18	25-33-2-0 189-156-199

CAR A/V & COMMUNICA

○ Head Office
R&D Center
Manufacturin
Business Pa

시장별 사용 빈도

패션

인테리어

제품

대표적인 배색 이미지

풍요로운

풍성한

황홀케하는

요염한

강인한

원숙한

호화로운

장식적

활동적

캐주얼한

와일드한

2-66-53-0
246-88-80

R / B 5R 7/10

부드러운

귀여운　　감미로운　　깨끗한

자연적

캐주얼

시원한
캐주얼

따뜻한 ────────────── 차가운

우아한

멋진

호화로운　고전적　운치있는

활동적

현대적

와일드한　중후한　권위적

딱딱한

③ 라이트코랄 (노란 분홍, light coral)

라이트코랄에는 희망을 연상케 하는 이미지가 있다. 이 색은 명랑하고 즐거운 색이며 때로는 유머스러운 색이기도 하다. 부드럽고 따뜻한 색으로 감미로움, 맛있음을 나타낸다. 밝은 노랑, 연두, 초록, 파랑과 배색을 하면 귀엽고 쾌활한 배색이 된다. 젊음을 상징하는 이 색상은 연령을 초월해서 마음을 사로잡는 매력이 있다.

62

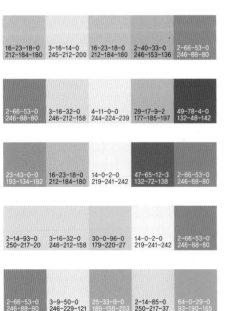

기분좋은

2-66-53-0	3-9-50-0	2-25-53-0
246-88-80	246-229-121	248-190-105

눈부신

3-9-50-0	2-66-53-0	23-43-0-0
246-229-121	246-88-80	193-138-192

기쁜

5-44-8-0	3-9-50-0	2-66-53-0
237-142-182	246-229-121	246-88-80

유쾌한

2-66-53-0	0-0-0-0	74-0-58-0
246-88-80	255-255-255	67-174-113

화려한

23-70-16-3	2-66-53-0	47-65-12-3
186-70-132	246-88-80	132-72-138

어린이다운

2-66-53-0	3-9-50-0	42-0-4-0
246-88-80	246-229-121	149-215-223

유머스러운

2-66-53-0	2-14-85-0	5-20-0-0
246-88-80	250-217-37	239-201-227

귀여운

2-66-53-0	3-9-50-0	39-0-34-0
246-88-80	246-229-121	156-215-161

• 63

시장별 사용 빈도

패션
인테리어
제품

대표적인 배색 이미지

기분좋은
유머스러운
기쁜
유쾌한
명랑한
귀여운
화려한
눈부신
어린이다운
캐주얼한
예쁜
즐거운

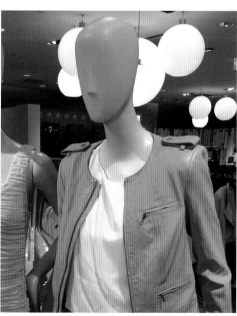

2-40-33-0
246-153-136

R/P 2.5R 8/6

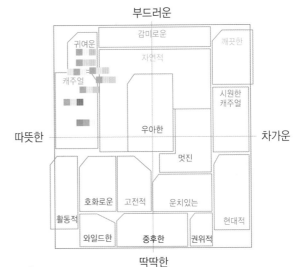

부드러운

감미로운

귀여운

깨끗한

자연적

캐주얼

시원한
캐주얼

따뜻한 차가운

우아한

멋진

호화로운 고전적 운치있는

활동적 현대적

와일드한 중후한 권위적

딱딱한

(4)

카네이션핑크*(연한 분홍, carnation pink)

카네이션핑크는 귀엽고 감미로우며 어린이의 마음과 같은 이미지를 지니고 있다. 꿈과 다정함을 상징하는 이 색상은 낭만적이며, 촉감과 미감의 이미지에 활용할 수 있다. 이 색상으로 배색을 하면 온화한 분위기를 자아낸다. 하양이나 밝은 노랑, 밝은 초록, 밝은 파랑 등과 배색을 하면 어린이들의 꿈과 같은 이미지가 연상되며, 빨강, 자색 등과 함께 배색을 하면 여성적인 이미지가 된다.

64•

2-40-33-0 246-153-136	3-16-32-0 246-212-158	2-25-53-0 248-190-105	3-16-14-0 245-212-200	3-23-3-0 244-195-217
2-40-33-0 246-153-136	3-5-23-0 247-239-190	3-23-3-0 244-195-217	0-0-0-0 255-255-255	41-0-17-0 151-214-196
2-40-33-0 246-153-136	3-5-23-0 247-239-190	42-0-4-0 149-215-223	3-16-14-0 245-212-200	3-23-3-0 244-195-217
41-0-17-0 151-214-196	0-0-0-0 255-255-255	2-34-82-0 249-167-39	3-5-23-0 247-239-190	2-40-33-0 246-153-136
2-40-33-0 246-153-136	3-5-23-0 247-239-190	24-7-0-0 194-216-233	3-9-50-0 246-229-121	41-0-17-0 151-214-196

Christian D
PARIS

천진난만한
2-40-33-0 246-153-136	3-5-23-0 247-239-190	2-25-53-0 248-190-105

감미로운
2-40-33-0 246-153-136	3-16-32-0 246-212-158	3-23-3-0 244-195-217

기쁜
2-40-33-0 246-153-136	3-9-50-0 246-229-121	2-66-53-0 246-88-80

상냥한
2-40-33-0 246-153-136	3-9-50-0 246-229-121	3-23-3-0 244-195-217

너그러운
6-49-36-0 236-128-122	2-40-33-0 246-153-136	3-5-23-0 247-239-190

마음이 편한
2-40-33-0 246-153-136	3-16-32-0 246-212-158	41-0-17-0 151-214-196

귀여운
3-9-50-0 246-229-121	2-40-33-0 246-153-136	3-5-23-0 247-239-190

어린이다운
2-40-33-0 246-153-136	3-9-50-0 246-229-121	39-0-34-0 156-215-161

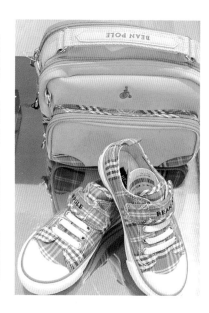

시장별 사용 빈도

패션
인테리어
제품

대표적인 배색 이미지

천진난만한
어린이다운
감미로운
기쁜
여자의
가정적
귀여운
순진한
감촉이 좋은
상냥한
기분좋은
아름다운

3-16-14-0
245-212-200

R / Vp 2.5R 9/2

부드러운
귀여운
감미로운
깨끗한
자연적
캐주얼
시원한
캐주얼
따뜻한
우아한
차가운
멋진
호화로운
고전적
운치있는
활동적
현대적
와일드한
중후한
권위적
딱딱한

5

벚꽃색*(흰 분홍, cherry blossom)

벚꽃색이라고 불리는 이 색상은 상냥함과 부드러움을 지닌 색이다. 이 색상은 감미롭고 온화한 분위기를 자아낸다. 탁색인 올리브회색이나 연보라색과 배색을 하면 조용하고 고상한 배색이 된다. 아주 연한 색이기 때문에 강한 색조와는 어울리지 않는다. 이 색상은 상냥한, 순진한, 감촉이 좋은, 부드러운, 온화한 이미지를 나타낸다.

3-16-14-0 245-212-200	0-0-0-0 255-255-255	20-14-17-0 203-202-190	3-11-2-0 246-225-235	10-4-2-0 230-236-240

20-14-17-0 203-202-190	3-16-14-0 245-212-200	10-4-2-0 230-236-240	0-0-0-0 255-255-255	14-0-2-0 219-241-242

4-11-0-0 244-224-239	47-17-2-0 136-175-207	10-4-2-0 230-236-240	0-0-0-0 255-255-255	3-16-14-0 245-212-200

41-0-17-0 151-214-196	0-0-0-0 255-255-255	3-16-14-0 245-212-200	47-17-2-0 136-175-207	10-4-2-0 230-236-240

5-20-0-0 239-201-227	3-16-14-0 245-212-200	0-0-0-0 255-255-255	10-4-2-0 230-236-240	47-17-2-0 136-175-207

감촉이 좋은

16-23-18-2 208-181-176	3-16-14-0 245-212-200	2-40-33-0 246-153-136

얌전한

3-16-14-0 245-212-200	21-20-9-2 196-184-197	3-11-2-0 246-225-235

온화한

3-16-14-0 245-212-200	2-25-53-0 248-190-105	16-17-29-4 205-191-156

상냥한

16-22-26-3 206-181-159	3-16-14-0 245-212-200	16-17-29-4 205-191-156

부드러운

3-16-14-0 245-212-200	16-22-26-3 206-181-159	8-36-54-0 233-158-96

온순한

3-16-14-0 245-212-200	7-5-8-0 237-236-226	15-0-16-0 217-240-208

순진한

3-16-14-0 245-212-200	0-0-0-0 255-255-255	15-0-16-0 217-240-208

감미로운

3-23-3-0 244-195-217	3-16-14-0 245-212-200	14-0-2-0 219-241-242

시장별 사용 빈도

패션
인테리어
제품

대표적인 배색 이미지

감미로운
온화한
가련한
정숙한
순진한
부드러운
감촉이 좋은
상냥한
진해지기 쉬운
여성적
귀여운
건강한

16-23-18-2
208-181-176

R / Lgr 5R 8/2

부드러운

귀여운　　　감미로운　　　　　깨끗한

자연적

캐주얼

시원한
캐주얼

따뜻한　　　　　　　　　　　　우아한　　　　　　　　　차가운

멋진

호화로운　　고전적　　　운치있는

활동적　　　　　　　　　　　　　　　　　현대적

와일드한　　중후한　　권위적

딱딱한

6

핑크베이지 (밝은 회적색, pink beige)

핑크베이지는 탁색이지만 부드러움, 정숙함, 우아함 등의 이미지를 지니고 있다. 또한 상냥하고 섬세한 이미지를 가지고 있어 밝은 색과 배색을 하면 우아하고 고급스런 아름다움을 표현할수 있다. 이 색은 품위와 여성다움의 이미지가 있는 색상으로 네일아트에도 많이 사용된다. 헤어 컬러로 핑크베이지를 사용하면 소녀스럽고 귀여운 이미지를 연출할 수 있다.

68

16-23-18-2 208-181-176	20-14-17-2 199-198-187	7-5-8-0 237-236-226	0-0-0-0 255-255-255	10-4-2-0 230-236-240
16-23-18-2 208-181-176	7-5-8-0 237-236-226	4-11-2-0 244-224-234	0-0-0-0 255-255-255	10-4-2-0 230-236-240
37-34-16-5 152-137-159	21-20-9-2 196-184-197	3-16-14-0 245-212-200	16-23-18-2 208-181-176	4-11-2-0 244-224-234
16-23-18-2 208-181-176	0-0-0-0 255-255-255	10-4-2-0 230-236-240	3-16-14-0 245-212-200	17-0-6-0 212-239-231
4-11-2-0 244-224-234	0-0-0-0 255-255-255	7-5-8-0 237-236-226	16-23-18-2 208-181-176	4-11-2-0 244-224-234

감촉이 좋은

16-22-26-3
206-181-159 | 3-16-14-0
245-212-200 | 16-23-18-2
208-181-176

온순한

16-23-18-2
208-181-176 | 3-16-32-0
246-212-158 | 16-23-18-2
208-181-176

온화한

6-49-36-0
236-128-122 | 16-23-18-2
208-181-176 | 23-33-27-5
185-148-143

우아한

25-33-2-0
189-156-199 | 16-23-18-2
208-181-176 | 11-38-13-2
219-149-173

순한

16-23-18-2
208-181-176 | 6-49-36-0
236-128-122 | 24-43-61-9
176-119-72

한가로운

16-23-18-2
208-181-176 | 3-16-32-0
246-212-158 | 21-11-33-2
197-204-155

상냥한

3-16-32-0
246-212-158 | 16-23-18-2
208-181-176 | 20-14-17-2
199-198-187

정숙한

16-23-18-2
208-181-176 | 3-16-32-0
246-212-158 | 5-20-0-0
239-201-227

시장별 사용 빈도

패션
인테리어
제품

대표적인 배색 이미지

온화한
감촉이 좋은
상냥한
정숙한
부드러운
우아한
섬세한
조심스러운
맵시있는
여자의
화목한

6-49-36-1
233-127-121

R / L 10R 7/8

부드러운

귀여운	감미로운		깨끗한
	자연적		
캐주얼			시원한 캐주얼

따뜻한 —————————————— 차가운

우아한

멋진

호화로운	고전적	운치있는	
활동적			현대적
와일드한	중후한	권위적	

딱딱한

(7)

새먼핑크*(노란 분홍, salmon pink)

새먼핑크는 연어의 속살과 같이 노란빛을 띤 분홍색으로 훈훈하고 따뜻한 이미지가 배어 있다. 상냥하고 부드러운 이미지를 가진 이 색은 가정적이고 너그러운 분위기를 자아낸다. 이 색과 유사한 색상인 YR과의 배색은 순진함과 온화함을 느끼게 한다. 이와 같이 R계열의 색은 자연을 만난 것처럼 편안한 느낌을 주며, 인테리어의 악센트 색으로 활용하면 세련되어 보인다.

70 •

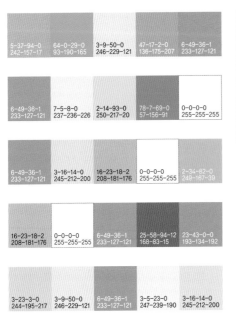

| 5-37-94-0 242-157-17 | 64-0-29-0 93-190-165 | 3-9-50-0 246-229-121 | 47-17-2-0 136-175-207 | 6-49-36-1 233-127-121 |

| 6-49-36-1 233-127-121 | 7-5-8-0 237-236-226 | 2-14-93-0 250-217-20 | 78-7-69-0 57-156-91 | 0-0-0-0 255-255-255 |

| 6-49-36-1 233-127-121 | 3-16-14-0 245-212-200 | 16-23-18-2 208-181-176 | 0-0-0-0 255-255-255 | 2-34-82-0 249-167-39 |

| 16-23-18-2 208-181-176 | 0-0-0-0 255-255-255 | 6-49-36-1 233-127-121 | 25-58-94-12 168-83-15 | 23-43-0-0 193-134-192 |

| 3-23-3-0 244-195-217 | 3-9-50-0 246-229-121 | 6-49-36-1 233-127-121 | 3-5-23-0 247-239-190 | 3-16-14-0 245-212-200 |

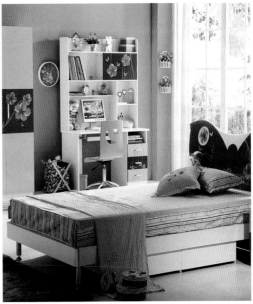

부드러운

6-49-36-1	2-25-53-0	3-16-32-0
233-127-121	248-190-105	246-212-158

온아한

16-22-26-3	6-49-36-1	23-33-27-5
206-181-159	233-127-121	185-148-143

캐주얼한

2-34-82-0	3-5-23-0	6-49-36-1
249-167-39	247-239-190	233-127-121

너그러운

6-49-36-1	16-22-26-3	24-43-61-9
233-127-121	206-181-159	175-109-70

가정적인

2-25-53-0	6-49-36-1	16-22-26-3
248-190-105	233-127-121	206-181-159

상냥한

3-16-14-0	6-49-36-1	31-39-19-6
245-212-200	233-127-121	164-130-150

순한

3-5-23-0	16-22-26-3	6-49-36-1
247-239-190	206-181-159	233-127-121

정서적인

17-21-11-2	6-49-36-1	25-33-38-8
206-185-193	233-127-121	175-142-119

시장별 사용 빈도

패션
인테리어
제품

대표적인 배색 이미지

부드러운
상냥한
온화한
순한
온아한
너그러운
가정적
캐주얼한
정서적
친하기 쉬운
소탈한

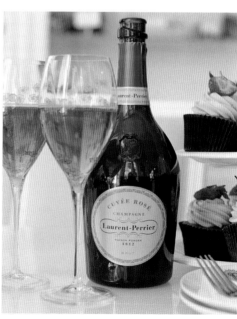

23-33-27-5
185-148-143

R / Gr 7.5R 5/2

부드러운

귀여운　감미로운　　깨끗한

자연적

캐주얼　　　　　시원한
　　　　　　　　캐주얼

따뜻한　　우아한　　　　차가운

멋진

호화로운　고전적　운치있는

활동적　　　　　　　현대적

와일드한　중후한　권위적

딱딱한

8

로지브라운 (회적색, rosy brown)

　　　로지브라운은 회색에 약간의 붉은색을 섞어 만든 따뜻한 색으로, 온화한 탁색이다. 차가운 이미지인 파랑과는 배색상 어울리지 않고, 같은 탁색인 Lgr이나 L톤과 배색하면 고풍스럽고 우아한 분위기를 자아낸다. 탁색톤의 Lgr-Gr-Dl로 미묘하게 변화를 주면 조용함, 고풍스러움, 그리움의 이미지로 변한다. 이 색상은 한국의 전통 색상에서도 자주 볼 수 있으며, 원숙하고 깊이있는 느낌을 준다.

72 •

| 23-33-27-5 185-148-143 | 16-22-26-3 206-181-159 | 3-16-14-0 245-212-200 | 16-23-18-2 208-181-176 | 6-49-36-1 233-127-121 |

| 23-33-27-5 185-148-143 | 55-49-98-47 61-51-10 | 27-25-46-8 171-157-110 | 25-49-43-12 166-103-95 | 35-61-97-29 118-59-10 |

| 23-33-27-5 185-148-143 | 17-21-11-2 206-185-193 | 4-11-1-0 244-224-236 | 21-20-9-2 196-184-197 | 38-27-31-9 144-144-133 |

| 2-34-82-0 249-167-39 | 8-36-54-0 233-158-96 | 23-33-27-5 185-148-143 | 3-16-32-0 246-212-158 | 16-22-26-3 206-181-159 |

| 16-22-26-3 206-181-159 | 23-33-27-5 185-148-143 | 8-36-54-0 233-158-96 | 16-17-29-4 205-191-156 | 37-20-53-5 153-164-103 |

온아한

6-49-36-0
236-128-122 | 16-22-26-3
206-181-159 | 23-33-27-5
185-148-143

우아한

21-20-9-2
196-184-197 | 23-33-27-5
185-148-143 | 45-45-15-3
136-113-152

그리운

16-23-18-2
208-181-176 | 23-33-27-5
185-148-143 | 25-49-43-12
166-103-95

맵시있는

27-51-24-9
167-103-127 | 23-33-27-5
185-148-143 | 17-21-11-2
206-185-193

원숙한

25-96-71-12
166-12-34 | 23-33-27-5
185-148-143 | 62-94-10-2
100-15-116

고풍의

23-33-27-5
185-148-143 | 16-17-29-4
205-191-156 | 31-39-19-6
164-130-150

세심한

23-33-27-5
185-148-143 | 17-22-11-2
206-183-192 | 3-11-2-0
246-225-235

정서적인

23-33-27-5
185-148-143 | 21-20-9-2
196-184-197 | 42-31-35-13
129-128-117

• 73

시장별 사용 빈도

패션
인테리어
제품

대표적인 배색 이미지

그리운
온아한
세심한
정서적
맵시있는
매력있는
고풍의
온화한
은은한 멋
너그러운
우아한

25-49-43-12
166-103-95

R / DI　5R 3/6

부드러운

		감미로운		깨끗한
귀여운				
캐주얼		자연적		시원한 캐주얼
		우아한		

따뜻한 — — — — — — — — — — — — 차가운

			멋진	
호화로운	고전적	운치있는		현대적
활동적				
와일드한	중후한	권위적		

딱딱한

9

팥색*(탁한 빨강)

　팥색은 R이나 YR, Y나 GY 등의 탁색톤과 배색하면 원숙한, 의미심장한 이미지를 표현할 수 있다. R이 탁색이 되면 정숙한, 풍성한 색으로 변화한다. 여성 패션에 이 색을 사용하면 요염한 느낌을 주며 그리움과 성숙함의 이미지도 배어 있다. 남성 패션에서도 청록이나 차분한 초록 계통과 배색하면 깊은 맛의 멋을 표현할 수 있다.

74·

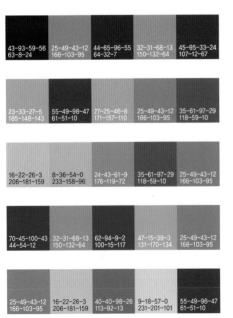

온순한
25-49-43-12	8-36-54-0	16-17-29-4
166-103-95	233-158-96	205-191-156

성숙한
16-25-93-3	45-95-33-24	25-49-43-12
207-171-22	107-12-67	166-103-95

맛있는
21-90-87-8	13-45-93-3	25-49-43-12
184-22-18	215-128-18	166-103-95

원숙한
25-49-43-12	25-96-71-12	67-98-19-6
166-103-95	166-12-34	85-7-97

풍성한
37-95-64-35	25-49-43-12	37-94-27-14
104-10-31	166-103-95	137-15-83

깊은 맛이 있는
25-33-38-8	62-34-99-20	25-49-43-12
175-142-119	78-96-20	166-103-95

그리운
25-49-43-12	16-23-18-2	32-31-68-13
166-103-95	208-181-176	150-132-64

요염한
62-94-10-2	25-49-43-12	25-96-71-12
100-15-116	166-103-95	166-12-34

시장별 사용 빈도

패션
인테리어
제품

대표적인 배색 이미지

원숙한
깊은 맛이 있는
그리운
요염한
공든
풍요로운

25-96-71-12
166-12-34

R / Dp 10R 3/10

부드러운

귀여운 감미로운 깨끗한

자연적

캐주얼 시원한
 캐주얼

따뜻한 우아한 차가운

멋진

호화로운 고전적 운치있는

활동적 현대적

와일드한 중후한 권위적

딱딱한

(10)

대추색*(빨간 갈색)

대추색은 힘차고 강인하며 풍요로운 느낌을 준다. 금색과 배색을 하면 사치스럽고 호화스러운 이미지가 된다. 이 색상을 어두운 톤과 배색하면 장식적이며 짙은 원숙함을 표현할 수 있다. 하양과 배색을 하면 강한 이미지가 되어 와일드하고 역동성이 더해진다. 이 색상은 따뜻한 이미지로 존재감, 충실감이 배어 있어 특히 겨울 기간이 긴 북유럽의 국가에서 사랑 받아 왔다.

76 •

| 13-45-93-3
215-128-18 | 21-90-87-8
184-22-18 | 25-96-71-12
166-12-34 | 43-93-59-56
63-8-24 | 37-95-64-35
104-10-31 |

| 25-96-71-12
166-12-34 | 0-0-0-100
0-0-0 | 17-95-94-5
201-15-10 | 2-14-93-0
250-217-20 | 37-94-27-14
137-15-83 |

| 25-96-71-12
166-12-34 | 5-37-94-0
242-157-17 | 0-0-0-100
0-0-0 | 17-95-94-5
201-15-10 | 37-95-64-35
104-10-31 |

| 25-96-71-12
166-12-34 | 13-45-93-3
215-128-18 | 35-61-97-29
118-59-10 | 32-31-68-13
150-132-64 | 43-93-59-56
63-8-24 |

| 45-95-33-24
107-12-67 | 29-30-98-11
161-138-14 | 43-93-59-56
63-8-24 | 13-45-93-3
215-128-18 | 25-96-71-12
166-12-34 |

풍요로운

25-96-71-12 166-12-34	16-25-93-3 207-171-22	62-34-99-20 78-96-20

호화로운

16-25-93-3 207-171-22	25-96-71-12 166-12-34	0-0-0-100 0-0-0

역동적인

25-96-71-12 166-12-34	0-0-0-100 0-0-0	13-45-93-3 215-128-18

짙은

25-96-71-12 166-12-34	37-94-27-14 137-15-83	25-58-94-12 168-83-15

씩씩한

0-0-0-100 0-0-0	25-96-71-12 166-12-34	43-93-59-56 63-8-24

원숙한

25-96-71-12 166-12-34	25-33-38-8 175-142-119	67-98-19-6 85-7-97

사치스러운

25-96-71-12 166-12-34	16-25-93-3 207-171-22	62-94-10-2 100-15-116

와일드한

35-61-97-29 118-59-10	25-96-71-12 166-12-34	94-36-56-27 15-71-69

시장별 사용 빈도

패션

인테리어

제품

대표적인 배색 이미지

					씩씩한
					힘센
					풍요로운
					호화로운
					짙은
					사치스러운
					역동적인
					와일드한
					충실한

37-95-64-35
104-10-31

R / Dk 10R 3/6

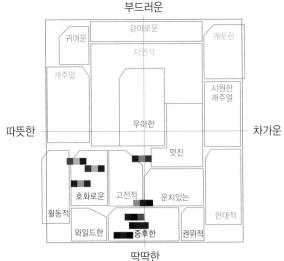

부드러운

귀여운 감미로운 깨끗한

자연적

캐주얼

시원한
캐주얼

따뜻한 차가운

우아한

멋진

호화로운 고전적 운치있는

현대적

활동적

와일드한 중후한 권위적

딱딱한

11

벽돌색*(탁한 적갈색)

벽돌색의 어둡고 짙은 격조에는 중후하고 원숙한 전통적인 이미지가 배어 있다. Dk톤은 가구에서 볼 수 있듯이 고전적인 이미지나 고급스러움을 느끼게 한다. R이나 Y의 S톤과 배색을 하면 진한 분위기의 풍요로운 이미지를 나타낸다. 남성용 상품이나 가죽 제품 등에서 많이 사용되는 색으로, 단단하고 튼튼함을 느낄 수 있다.

78 •

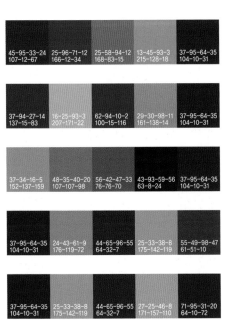

| 45-95-33-24 107-12-67 | 25-96-71-12 166-12-34 | 25-58-94-12 168-83-15 | 13-45-93-3 215-128-18 | 37-95-64-35 104-10-31 |

| 37-94-27-14 137-15-83 | 16-25-93-3 207-171-22 | 62-94-10-2 100-15-116 | 29-30-98-11 161-138-14 | 37-95-64-35 104-10-31 |

| 37-34-16-5 152-137-159 | 48-35-40-20 107-107-98 | 56-42-47-33 76-76-70 | 43-93-59-56 63-8-24 | 37-95-64-35 104-10-31 |

| 37-95-64-35 104-10-31 | 24-43-61-9 176-119-72 | 44-65-96-55 64-26-7 | 25-33-38-8 175-142-119 | 55-49-98-47 61-51-10 |

| 37-95-64-35 104-10-31 | 25-33-38-8 175-142-119 | 44-65-96-55 64-26-7 | 27-25-46-8 171-157-110 | 71-95-31-20 64-10-72 |

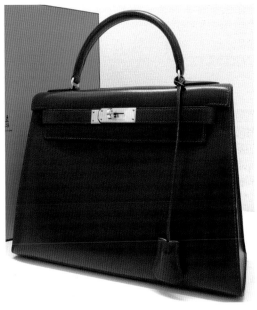

풍요로운
| 21-90-87-8 184-22-18 | 16-25-93-3 207-171-22 | 37-95-64-35 104-10-31 |

원숙한
| 37-95-64-35 104-10-31 | 25-49-43-12 166-103-95 | 62-94-10-0 102-16-118 |

전통적
| 24-43-61-9 176-119-72 | 37-95-64-35 104-10-31 | 43-93-59-56 63-8-24 |

튼튼한
| 43-93-59-56 63-8-24 | 37-95-64-35 104-10-31 | 71-95-31-20 64-10-72 |

중후한
| 37-95-64-35 104-10-31 | 0-0-0-100 0-0-0 | 35-61-97-29 118-59-10 |

고대의
| 37-95-64-35 104-10-31 | 25-33-38-8 175-142-119 | 45-95-33-24 107-12-67 |

짙은
| 37-94-27-14 137-15-83 | 16-25-93-3 207-171-22 | 37-95-64-35 104-10-31 |

고전의
| 43-93-59-56 63-8-24 | 37-95-64-35 104-10-31 | 0-0-0-100 0-0-0 |

시장별 사용 빈도

패션

인테리어

제품

대표적인 배색 이미지

전통적
충실한
고대의
고전의
짙은
중후한
풍요로운
정열적
원숙한
듬직한
멋있는
건강한

43-93-59-56
63-8-24

R / Dgr 7.5R 2/2

부드러운

귀여운 　감미로운 　깨끗한

자연적

캐주얼 　시원한 캐주얼

따뜻한 　우아한 　차가운

멋진

호화로운 　고전적 　운치있는 　현대적

활동적

와일드한 　중후한 　권위적

딱딱한

12

다크레드*(검은 빨강, dark red)

다크레드는 서구 사람들로부터 일찍이 사랑을 받아왔다. 이 색상은 격조 높은 이미지에 참다운 신사도를 느낄 수 있다. 검정에 가까운 색으로 검정만큼 형식적이지 않으며 대지에 뿌리를 박고 든든하게 서서 늠름함을 전하는 색이다. R, YR, Y 등의 따뜻한 색과 배색을 하면 힘있고 강인하며 와일드한 느낌을 준다. 회색이나 파랑과 배색을 하면 수수하고 신사의 품격을 연출할 수 있다.

13-45-93-3 215-128-18	21-90-87-8 184-22-18	25-96-71-12 166-12-34	43-93-59-56 63-8-24	37-95-64-35 104-10-31
44-65-96-55 64-32-7	25-58-94-12 168-83-15	25-96-71-12 166-12-34	43-93-59-56 63-8-24	35-61-97-29 118-59-10
43-93-59-56 63-8-24	25-49-43-12 166-103-95	44-65-96-55 64-32-7	32-31-68-13 150-132-64	45-95-33-24 107-12-67
0-0-0-100 0-0-0	35-61-97-29 118-59-10	43-93-59-56 63-8-24	40-40-98-26 113-92-13	64-49-56-51 46-47-42
0-0-0-100 0-0-0	46-29-18-5 131-142-158	43-93-59-56 63-8-24	48-35-40-20 107-107-98	95-76-32-24 19-29-77

역동적
17-95-94-5
201-15-10 | 2-14-93-0
250-217-20 | 43-93-59-56
63-8-24

성실한
43-93-59-56
63-8-24 | 27-25-46-8
171-157-110 | 71-95-31-20
64-10-72

와일드한
17-95-94-5
201-15-10 | 43-93-59-56
63-8-24 | 16-25-93-3
207-171-22

듬직한
43-93-59-56
63-8-24 | 35-61-97-29
118-59-10 | 71-95-31-20
64-10-72

고전의
43-93-59-56
63-8-24 | 42-31-35-13
129-128-117 | 37-95-64-35
104-10-31

멋이 있는
43-93-59-56
63-8-24 | 40-40-98-26
113-92-13 | 42-31-35-13
129-128-117

고대의
40-40-98-26
113-92-13 | 23-33-27-5
185-148-143 | 43-93-59-56
63-8-24

격조 높은
43-93-59-56
63-8-24 | 48-35-40-20
107-107-98 | 95-76-32-42
19-29-77

시장별 사용 빈도

패션
인테리어
제품

대표적인 배색 이미지

고대의
격조 높은
차분한 멋
힘센
품격있는
고전의
단단한
늠름한
중후한
남성적
성실한
그리운

3-38-95-0
247-156-15

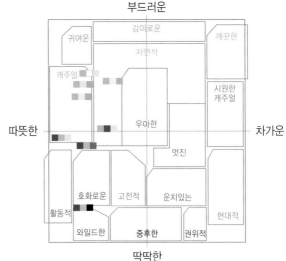

부드러운

귀여운 감미로운 깨끗한

자연적

캐주얼

시원한
캐주얼

따뜻한 우아한 차가운

멋진

호화로운 고전적 운치있는

활동적 현대적

와일드한 중후한 권위적

딱딱한

YR / V 7.5YR 7/14

13

귤색*(주황, tangerine)

귤색은 잘 익은 귤의 빛깔과 같이 노란빛을 띤 주황색으로 맛있는 색이며, 식품의 포장이나 그와 관련된 산업에서 많이 쓰인다. 또한 즐겁고 활기찬 색이기 때문에 유원지 등에 많이 사용되고 있다. 하양이나 밝은 Y와 배색하면 쾌활하고 캐주얼한 이미지가 되며, 검정이나 빨강과 배색하면 정열적이고 활동적인 이미지를 나타낸다. 또한 귤색에 차가운 파랑 계통의 색을 배색하면 선명하고 활동적인 이미지를 연출할 수 있다.

82 •

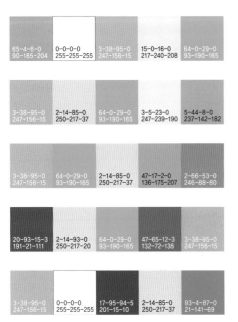

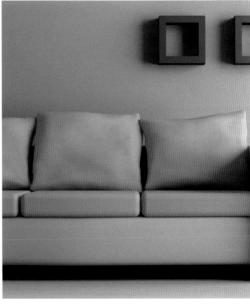

활기찬		
17-95-94-5 201-15-10	3-38-95-0 247-156-15	2-14-93-0 250-217-20

캐주얼한		
3-38-95-0 247-156-15	3-9-50-0 246-229-121	64-0-29-0 93-190-165

북적거리는		
3-38-95-0 247-156-15	20-93-15-3 191-21-111	2-14-93-0 250-217-20

원기왕성한		
17-95-94-5 201-15-10	3-38-95-0 247-156-15	93-27-24-7 23-110-136

정열적		
17-95-94-5 201-15-10	3-38-95-0 247-156-15	0-0-0-100 0-0-0

쾌활한		
3-38-95-0 247-156-15	3-9-50-0 246-229-121	47-17-2-0 136-175-207

명랑한		
3-38-95-0 247-156-15	0-0-0-0 255-255-255	2-14-93-0 250-217-20

즐거운		
3-38-95-0 247-156-15	2-14-93-0 250-217-20	65-4-6-0 90-185-204

시장별 사용 빈도

패션
인테리어
제품

대표적인 배색 이미지

활기찬
쾌활한
캐주얼한
명랑한
정력적
정열적
발랄한
격렬한
화려한
개방적
산뜻한
강렬한

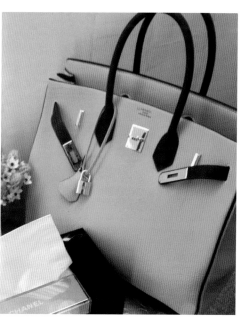

13-45-93-3
215-128-18

YR / S 7.5YR 6/10

(14)

부드러운

귀여운 감미로운 깨끗한

자연적

캐주얼

시원한
캐주얼

따뜻한 ──────── 우아한 ──────── 차가운

멋진

호화로운 고전적 운치있는

현대적

활동적

와일드한 중후한 권위적

딱딱한

호박색[광물]*(진한 노란주황, amber)

호박색은 다른 색에 비해 맛있어 보이고 식욕을 돋운다. 호박색은 같은 탁색인 R이나 RP 와 배색하면 풍성하고 윤택한 이미지를 나타낸다. 또한 검정이나 R의 Dp톤과 조합하면 호 화로운, 역동적인 이미지를 표현할 수 있다. 빨강과 자색의 배색은 풍요로운 아름다움을 자 아낸다. 호박색은 따뜻한 색으로, 한가로운 시골과 겨울의 추위에도 잘 어울리는 색이다.

84 •

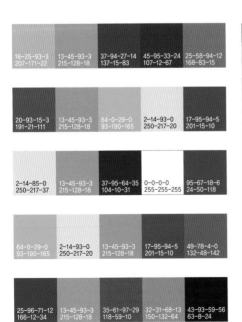

16-25-93-3
207-171-22
13-45-93-3
215-128-18
37-94-27-14
137-15-83
45-95-33-24
107-12-67
25-58-94-12
168-83-15

20-93-15-3
191-21-111
13-45-93-3
215-128-18
64-0-29-0
93-190-165
2-14-93-0
250-217-20
17-95-94-5
201-15-10

2-14-85-0
250-217-37
13-45-93-3
215-128-18
37-95-64-35
104-10-31
0-0-0-0
255-255-255
95-67-18-6
24-50-118

64-0-29-0
93-190-165
2-14-93-0
250-217-20
13-45-93-3
215-128-18
17-95-94-5
201-15-10
49-78-4-0
132-48-142

25-96-71-12
166-12-34
13-45-93-3
215-128-18
35-61-97-29
118-59-10
32-31-68-13
150-132-64
43-93-59-56
63-8-24

풍요로운

| 13-45-93-3 | 21-90-87-8 | 27-51-24-9 |
| 215-128-18 | 184-22-18 | 167-103-127 |

풍성한

| 25-58-94-12 | 13-45-93-3 | 37-94-27-14 |
| 168-83-15 | 215-128-18 | 137-15-83 |

황홀하게 하는

| 17-95-94-5 | 13-45-93-3 | 49-78-4-0 |
| 201-15-10 | 215-128-18 | 132-48-142 |

짙은

| 43-93-59-56 | 13-45-93-3 | 25-96-71-12 |
| 63-8-24 | 215-128-18 | 166-12-34 |

역동적

| 21-90-87-8 | 64-49-56-51 | 13-45-93-3 |
| 184-22-18 | 46-47-42 | 215-128-18 |

즐거운

| 13-45-93-3 | 2-14-85-0 | 64-0-29-0 |
| 215-128-18 | 250-217-37 | 93-190-165 |

한가한

| 13-45-93-3 | 16-22-26-3 | 29-6-66-0 |
| 215-128-18 | 206-181-159 | 181-210-89 |

호화로운

| 25-96-71-12 | 45-45-15-3 | 13-45-93-3 |
| 166-12-34 | 136-113-152 | 215-128-18 |

시장별 사용 빈도

패션
인테리어
제품

대표적인 배색 이미지

풍요로운
풍성한
짙은
역동적
호화로운
황홀케하는
충실한
즐거운
한가한

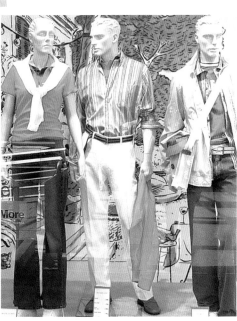

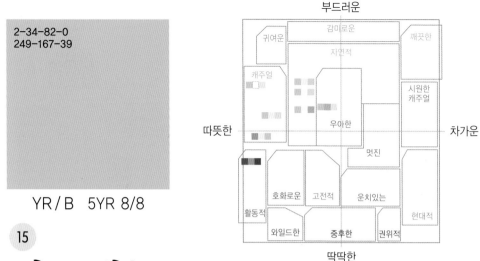

2-34-82-0
249-167-39

YR / B 5YR 8/8

(15)

살구색*(연한 노란분홍, apricot)

살구색은 살구의 빛깔과 같이 연한 노란빛을 띤 분홍색이다. 호박색이 탁색인데 비해 살구색은 순색이다. Y계의 순색이나 하양과 배색을 하면 친밀하고 개방적인 이미지를 전달한다. 또 R이나 B, PB의 파랑계와 배색을 하면 발랄한 젊음이나 건강미 넘치는 활력을 표현할 수 있다. 패션에서는 캐주얼을 표현하는 색으로, 감미로움과 함께 신선함, 자유로움 등의 이미지를 연출할 수 있다.

86 •

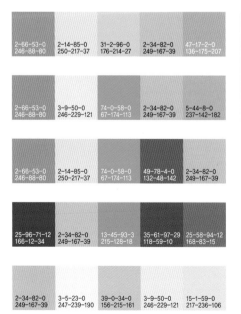

친하기 쉬운

2-34-82-0
249-167-39

0-0-0-0
255-255-255

2-14-85-0
250-217-37

개방적

2-34-82-0
249-167-39

3-9-50-0
246-229-121

41-0-17-0
151-214-196

귀여운

2-34-82-0
249-167-39

3-9-50-0
246-229-121

3-23-3-0
244-195-217

활동적

17-95-94-5
201-15-10

2-34-82-0
249-167-39

97-80-0-0
24-33-139

유쾌한

2-66-53-0
246-88-80

3-9-50-0
246-229-121

2-34-82-0
249-167-39

캐주얼

2-34-82-0
249-167-39

47-17-2-0
136-175-207

2-14-85-0
250-217-37

소탈한

2-34-82-0
249-167-39

3-5-23-0
247-239-190

28-0-91-0
184-222-36

상냥한

2-34-82-0
249-167-39

3-5-23-0
247-239-190

65-4-6-0
90-185-204

시장별 사용 빈도

패션
인테리어
제품

대표적인 배색 이미지

친하기 쉬운
소탈한
유쾌한
개방적
발랄한
건강한
캐주얼한
쾌활한
활동적
귀여운
상냥한

• 87

2-25-53-0
248-190-105

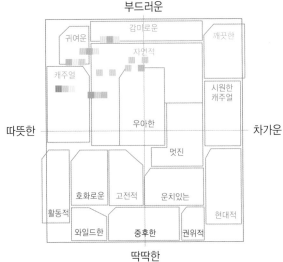

부드러운

감미로운

귀여운

깨끗한

자연적

캐주얼

시원한
캐주얼

따뜻한 —————— 우아한 —————— 차가운

멋진

호화로운 고전적 운치있는

활동적 현대적

와일드한 중후한 권위적

딱딱한

YR / P 7.5YR 8/4

(16)

계란색*(흐린 노란주황, eggshell)

계란색은 밝고 부드러운 톤의 색이기 때문에 친근하고 느긋한 이미지를 지니고 있다. 또한 가정적인 분위기와 잘 어울려 생활 잡화에서 자주 쓰이는 색이다. 밝은 톤(B, P, Vp)과 배색을 하면 명랑하고 편안한 이미지를 자아낸다. 이 색상은 어린이나 유아 용품에 적합한 색이다. 본래 순색과 탁색은 배색하기 어려우나 같은 계열의 Lgr과 L톤을 첨가하면 가정적이고 너그러운 분위기를 연출할 수 있다.

88 •

6-49-36-0	2-25-53-0	3-16-14-0	47-17-2-0	39-0-34-0
236-128-122	248-190-105	245-212-200	136-175-207	156-215-161

2-66-53-0	2-25-53-0	41-0-17-0	3-9-50-0	6-49-36-0
246-88-80	248-190-105	151-214-196	246-229-121	236-128-122

6-49-36-0	14-0-2-0	39-0-34-0	0-0-0-0	2-25-53-0
236-128-122	219-241-242	156-215-161	255-255-255	248-190-105

31-2-96-0	0-0-0-0	6-49-36-0	2-25-53-0	23-43-0-0
176-214-27	255-255-255	236-128-122	248-190-105	193-134-192

39-0-34-0	2-14-93-0	47-17-2-0	2-25-53-0	6-49-36-0
156-215-161	250-217-20	136-175-207	248-190-105	236-128-122

마음이 편한

2-40-33-0	3-9-50-0	2-25-53-0
246-153-136	246-229-121	248-190-105

너그러운

2-25-53-0	8-36-54-0	3-16-14-0
248-190-105	233-158-96	245-212-200

기분좋은

2-66-53-0	2-25-53-0	3-9-50-0
246-88-80	248-190-105	246-229-121

친하기 쉬운

3-16-32-0	2-25-53-0	3-16-14-0
246-212-158	248-190-105	245-212-200

가정적

6-49-36-0	2-25-53-0	16-22-26-3
236-128-122	248-190-105	206-181-159

한가로운

2-25-53-0	3-5-23-0	21-11-33-2
248-190-105	247-239-190	197-204-155

소탈한

2-25-53-0	3-5-23-0	9-18-57-0
248-190-105	247-239-190	231-201-101

친밀한

2-25-53-0	3-5-23-0	40-9-97-0
248-190-105	247-239-190	153-189-27

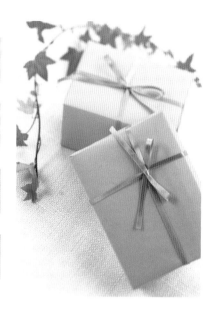

시장별 사용 빈도

패션
인테리어
제품

대표적인 배색 이미지

소탈한
친밀한
느긋한
기분좋은
가정적
쾌적한
너그러운
천진난만한
귀여운
어린이다운
개방적
화목한

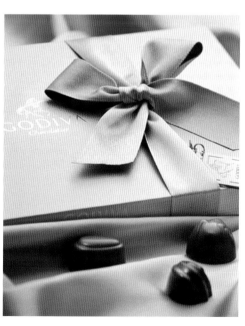

3-16-32-0
246-212-158

부드러운

감미로운

귀여운 깨끗한

자연적

캐주얼

시원한 캐주얼

따뜻한 ———— 우아한 ———— 차가운

멋진

호화로운 고전적 운치있는

활동적 현대적

와일드한 중후한 권위적

딱딱한

YR / Vp 10YR 9/1

17

진주색*(분홍빛 하양)

진주색은 부드럽고 친숙해지기 쉬운 색으로, 따뜻한 색과 차가운 색의 부드러운 톤과 배색을 많이 한다. 이 색상은 낭만적이고 동화적인 분위기를 자아내며, 섬세한 이미지를 만드는 데 필요한 색이다. 이 색상에 감미로운 이미지가 있기 때문에 가정적인 분위기를 만드는 데 도움이 된다. 순하고 밝고 꾸밈이 없어 생활 속에서 편안함을 주는 색이다.

90 •

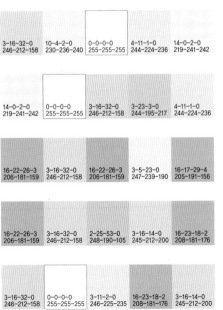

3-16-32-0	10-4-2-0	0-0-0-0	4-11-1-0	14-0-2-0
246-212-158	230-236-240	255-255-255	244-224-236	219-241-242

14-0-2-0	0-0-0-0	3-16-32-0	3-23-3-0	4-11-1-0
219-241-242	255-255-255	246-212-158	244-195-217	244-224-236

16-22-26-3	3-16-32-0	16-22-26-3	3-5-23-0	16-17-29-4
206-181-159	246-212-158	206-181-159	247-239-190	205-191-156

16-22-26-3	3-16-32-0	2-25-53-0	3-16-14-0	16-23-18-2
206-181-159	246-212-158	248-190-105	245-212-200	208-181-176

3-16-32-0	0-0-0-0	3-11-2-0	16-23-18-2	3-16-14-0
246-212-158	255-255-255	246-225-235	208-181-176	245-212-200

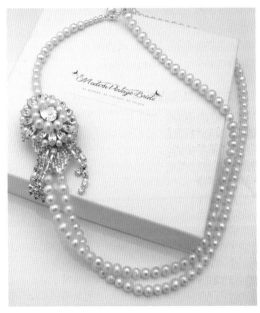

가정적
2-40-33-0 246-153-136	3-16-32-0 246-212-158	21-11-33-2 197-204-155

가련한
3-23-3-0 244-195-217	3-16-32-0 246-212-158	14-0-2-0 219-241-242

친하기 쉬운
3-16-32-0 246-212-158	8-36-54-0 233-158-96	16-17-29-4 205-191-156

꾸밈이 없는
16-22-26-3 206-181-159	3-16-32-0 246-212-158	33-23-27-6 161-161-148

순한
3-16-32-0 246-212-158	16-23-18-2 208-181-176	6-49-36-0 236-128-122

연한
3-16-32-0 246-212-158	0-0-0-0 255-255-255	15-0-16-0 217-240-208

동화의
3-16-32-0 246-212-158	17-0-6-0 212-239-231	3-11-2-0 246-225-235

섬세한
17-21-11-2 206-185-193	3-16-32-0 246-212-158	5-20-0-0 239-201-227

시장별 사용 빈도

패션
인테리어
제품

대표적인 배색 이미지

친하기 쉬운
꾸밈이 없는
가련한
순한
가정적
편안한
한가한
순진한
천진난만한
감미로운
섬세한
여성적

16-22-26-3
206-181-159

YR / Lgr 5YR 8/2

(18)

부드러운

귀여운 감미로운 깨끗한

자연적

캐주얼 시원한
 캐주얼

따뜻한 우아한 차가운

멋진

호화로운 고전적 운치있는

활동적 현대적

와일드한 중후한 권위적

딱딱한

프렌치베이지 (회갈색, french beige)

프렌치베이지는 진주색에 비해 미묘한 그늘을 가진 탁색이다. 이 색은 자연에서 흔히 볼 수 있는 소박하고 자연스러운 색으로, 순하고 편안하며 친근감을 준다. 미묘하게 톤을 바꾸어 배색하면 얌전하고 온화한 이미지를 주며 편안함과 따뜻함을 느끼게 한다. 이 색은 생활의 기본색으로 가정용품뿐만 아니라 인테리어 등에 폭넓게 사용되고 있다.

92 •

23-33-27-5 185-148-143	16-22-26-3 206-181-159	3-16-14-0 245-212-200	16-23-18-2 208-181-176	6-49-36-0 236-128-122
16-23-18-2 208-181-176	3-16-14-0 245-212-200	16-22-26-3 206-181-159	2-25-53-0 248-190-105	3-16-32-0 246-212-158
16-23-18-2 208-181-176	3-16-14-0 245-212-200	16-22-26-3 206-181-159	3-16-32-0 246-212-158	16-17-29-4 205-191-156
2-25-53-0 248-190-105	8-36-54-0 233-158-96	3-16-14-0 245-212-200	3-16-32-0 246-212-158	16-22-26-3 206-181-159
16-22-26-3 206-181-159	10-4-2-0 230-236-240	2-25-53-0 248-190-105	3-5-23-0 247-239-190	16-22-26-3 206-181-159

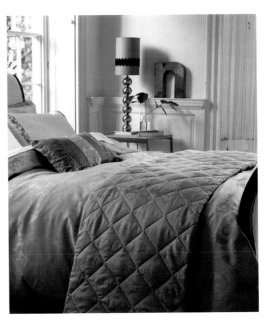

정직한

| 3-11-2-0 | 0-0-0-0 | 16-22-26-3 |
| 246-225-235 | 255-255-255 | 206-181-159 |

감촉이 좋은

| 16-22-26-3 | 3-5-23-0 | 16-17-29-4 |
| 206-181-159 | 247-239-190 | 205-191-156 |

한가로운

| 3-16-32-0 | 16-22-26-3 | 8-36-54-0 |
| 246-212-158 | 206-181-159 | 233-158-96 |

편한

| 21-11-33-2 | 3-5-23-0 | 16-22-26-3 |
| 197-204-155 | 247-239-190 | 206-181-159 |

너그러운

| 16-22-26-3 | 6-49-36-0 | 24-43-61-9 |
| 206-181-159 | 236-128-122 | 176-119-72 |

얌전한

| 16-22-26-3 | 7-5-8-0 | 14-0-2-0 |
| 206-181-159 | 237-236-226 | 219-241-242 |

상냥한

| 16-22-26-3 | 0-0-0-0 | 16-17-29-4 |
| 206-181-159 | 255-255-255 | 205-191-156 |

순한

| 16-22-26-3 | 3-16-32-0 | 33-23-27-6 |
| 206-181-159 | 246-212-158 | 161-161-148 |

CARTE BLA
PARI

시장별 사용 빈도

패션
인테리어
제품

대표적인 배색 이미지

한가로운
편한
순진한
꾸밈이 없는
감촉이 좋은
친하기 쉬운
순한
너그러운
화목한
소박한
자연의
간소한

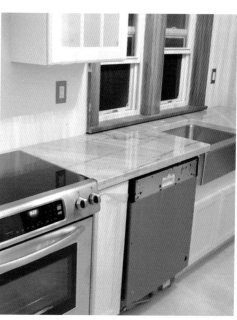

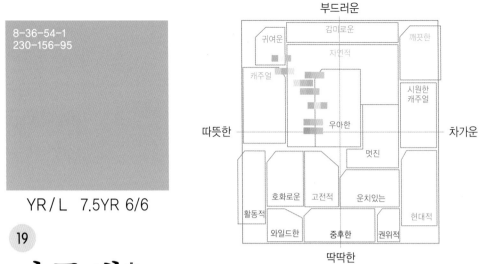

8-36-54-1
230-156-95

YR / L 7.5YR 6/6

부드러운

귀여운　감미로운　깨끗한
자연적
캐주얼
시원한
캐주얼
따뜻한　　　　　　　　차가운
우아한

멋진

호화로운　고전적　운치있는
현대적
활동적
와일드한　중후한　권위적

딱딱한

19

가죽색*(탁한 노란주황, buff)

가죽색은 가죽이나 비스킷, 빵, 나무, 흙, 도기, 나무껍질 등 자연 소재를 연상시킨다. 일상생활에서 흔히 볼 수 있는 의식주의 기본색이다. 밝은 탁색의 Y나 GY를 사용하면 편안하고 자연스러운 느낌을 준다. 같은 계열의 색으로 배색을 하면 부드럽고 온화하고 친근감이 있는 이미지를 표현할 수 있다.

94

16-17-29-4 205-191-156	3-16-32-0 246-212-158	2-25-53-0 248-190-105	8-36-54-1 230-156-95	16-22-26-3 206-181-159
16-23-18-2 208-181-176	3-16-32-0 246-212-158	16-22-26-3 206-181-159	3-5-23-0 247-239-190	8-36-54-1 230-156-95
2-25-53-0 248-190-105	8-36-54-1 230-156-95	16-23-18-2 208-181-176	3-16-32-0 246-212-158	16-22-26-3 206-181-159
2-34-82-0 249-167-39	8-36-54-1 230-156-95	2-25-53-0 248-190-105	3-16-32-0 246-212-158	16-22-26-3 206-181-159
35-61-97-29 118-59-10	24-43-61-9 176-119-72	8-36-54-1 230-156-95	16-22-26-3 206-181-159	25-33-38-8 175-142-119

친하기 쉬운
2-25-53-0	8-36-54-1	3-16-14-0
248-190-105	230-156-95	245-212-200

온화한
16-22-26-3	8-36-54-1	16-17-29-4
206-181-159	230-156-95	205-191-156

부드러운
8-36-54-1	3-5-23-0	16-23-18-2
230-156-95	247-239-190	208-181-176

자연스러운
8-36-54-1	16-17-29-4	9-18-57-0
230-156-95	205-191-156	231-201-101

온아한
23-33-27-5	8-36-54-1	16-17-29-4
185-148-143	230-156-95	205-191-156

가정적
8-36-54-1	3-16-32-0	47-2-39-0
230-156-95	246-212-158	135-202-148

상냥한
3-16-32-0	16-22-26-3	8-36-54-1
246-212-158	206-181-159	230-156-95

너그러운
8-36-54-1	16-17-29-4	29-6-66-0
230-156-95	205-191-156	181-210-89

시장별 사용 빈도

패션
인테리어
제품

대표적인 배색 이미지

부드러운
유유자적
친하기 쉬운
너그러운
온아한
한가로운
감촉이 좋은
마음 편한
평화로운
친밀한
소탈한
순진한

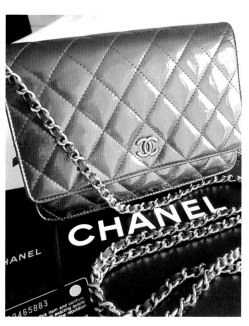

25-33-38-8
175-142-119

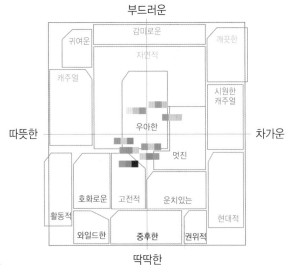

부드러운

귀여운　　감미로운　　깨끗한

자연적

캐주얼　　　　　　　시원한
캐주얼

따뜻한　　　우아한　　　차가운

멋진

호화로운　고전적　운치있는

현대적

활동적

와일드한　중후한　권위적

딱딱한

YR / Gr　5YR 5/2

20

로즈베이지 (회갈색, rose beige)

로즈베이지의 Gr톤은 수수한 느낌을 주는 색이다. 이 색은 전통색을 연상케 하는데, 고풍
스럽고 세련된 느낌이 더해 멋있는 이미지를 만들어 낸다. 멋있는 느낌을 살리기 위해서는
탁색톤에 미묘한 변화를 주면 된다. 이 색상이 친근해 보이는 것은 가을에서 겨울에 이르기
까지 우리 민족의 자연 환경에서 쉽게 접할 수 있기 때문이다.

25-33-38-8 175-142-119	8-36-54-0 233-158-96	3-16-32-0 246-212-158	16-22-26-3 206-181-159	24-43-61-9 176-119-72
8-36-54-0 233-158-96	25-33-38-8 175-142-119	16-22-26-3 206-181-159	3-16-32-0 246-212-158	16-17-29-4 205-191-156
16-22-26-3 206-181-159	25-33-38-8 175-142-119	8-36-54-0 233-158-96	16-17-29-4 205-191-156	37-20-53-5 153-164-103
25-33-38-8 175-142-119	16-17-29-4 205-191-156	27-25-46-8 171-157-110	21-11-33-2 197-204-155	37-20-53-5 153-164-103
35-61-97-29 118-59-10	24-43-61-9 176-119-72	8-36-54-0 233-158-96	16-22-26-3 206-181-159	25-33-38-8 175-142-119

순한

| 3-16-32-0 246-212-158 | 16-23-18-2 208-181-176 | 25-33-38-8 175-142-119 |

검소한

| 25-33-38-8 175-142-119 | 20-14-17-2 199-198-187 | 16-17-29-4 205-191-156 |

촌스러운

| 9-18-57-0 231-201-101 | 32-31-68-13 150-132-64 | 25-33-38-8 175-142-119 |

매력있는

| 20-14-17-2 199-198-187 | 25-33-38-8 175-142-119 | 16-17-29-4 205-191-156 |

공든

| 25-33-38-8 175-142-119 | 24-43-61-9 176-119-72 | 44-65-96-55 64-32-7 |

멋있는

| 25-33-38-8 175-142-119 | 38-27-31-9 144-144-133 | 20-14-17-2 199-198-187 |

수수한

| 25-33-38-8 175-142-119 | 20-14-17-2 199-198-187 | 31-39-19-6 164-130-150 |

청결한

| 25-33-38-8 175-142-119 | 20-14-17-2 199-198-187 | 32-31-68-13 150-132-64 |

시장별 사용 빈도

패션
인테리어
제품

대표적인 배색 이미지

매력있는
촌스러운
검소한
수수한
고풍의
공든
품격있는
순한
정서적
온화한
그리운
세련된

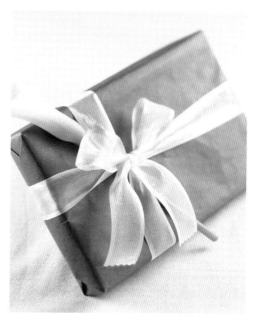

24-43-61-9
176-119-72

YR / DI 7.5YR 5/8

부드러운

귀여운	감미로운		깨끗한
	자연적		
캐주얼			시원한 캐주얼
	우아한		
		멋진	차가운
호화로운	고전적	운치있는	
활동적			현대적
와일드한	중후한	권위적	

따뜻한

딱딱한

21

캐러멜색*(밝은 갈색, caramel)

캐러멜색은 흙냄새 나는 시골을 연상케 하는 색이지만 조끼나 바지 등에 염색해서 입으면
멋진 색이 된다. 가죽이나 니트, 천에 사용하면 세련되고 고급스러운 느낌을 준다. 선명한
Dk나 Dgr 톤과 짝을 지으면 고전적이고 전통적인 이미지를 나타낸다. 또한 전원의 나무나
흙에서 풍기는 편안함과 그리움도 느낄 수 있다.

98 •

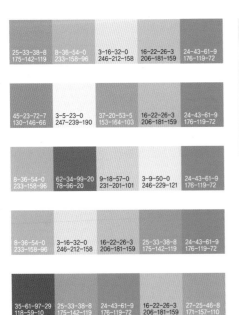

| 25-33-38-8 | 8-36-54-0 | 3-16-32-0 | 16-22-26-3 | 24-43-61-9 |
| 175-142-119 | 233-158-96 | 246-212-158 | 206-181-159 | 176-119-72 |

| 45-23-72-7 | 3-5-23-0 | 37-20-53-5 | 16-22-26-3 | 24-43-61-9 |
| 130-146-66 | 247-239-190 | 153-164-103 | 206-181-159 | 176-119-72 |

| 8-36-54-0 | 62-34-99-20 | 9-18-57-0 | 3-9-50-0 | 24-43-61-9 |
| 233-158-96 | 78-96-20 | 231-201-101 | 246-229-121 | 176-119-72 |

| 8-36-54-0 | 3-16-32-0 | 16-22-26-3 | 25-33-38-8 | 24-43-61-9 |
| 233-158-96 | 246-212-158 | 206-181-159 | 175-142-119 | 176-119-72 |

| 35-61-97-29 | 25-33-38-8 | 24-43-61-9 | 16-22-26-3 | 27-25-46-8 |
| 118-59-10 | 175-142-119 | 176-119-72 | 206-181-159 | 171-157-110 |

너그러운

16-22-26-3	6-49-36-0	24-43-61-9
206-181-159	236-128-122	176-119-72

전원적

56-22-98-7	37-20-53-5	24-43-61-9
104-137-26	153-164-103	176-119-72

깊은 맛이 있는

44-65-96-55	24-43-61-9	40-40-98-26
64-32-7	176-119-72	113-92-13

공든

24-43-61-9	25-33-38-8	44-65-96-55
176-119-72	175-142-119	64-32-7

고전의

37-94-27-14	24-43-61-9	44-65-96-55
137-15-83	176-119-72	64-32-7

멋있는

24-43-61-9	20-14-17-2	27-25-46-8
176-119-72	199-198-187	171-157-110

그리운

24-43-61-9	8-36-54-0	27-25-46-8
176-119-72	233-158-96	171-157-110

촌스러운

24-43-61-9	27-25-46-8	48-35-40-20
176-119-72	171-157-110	107-107-98

시장별 사용 빈도

패션
인테리어
제품

대표적인 배색 이미지

고전적인
공든
촌스러운
전통적
그리운
전원적
튼튼한
풍요로운
충실한
소박한

25-58-94-12
168-83-15

YR / DP　5YR 4/8

부드러운

귀여운　감미로운　깨끗한

자연적

캐주얼

시원한
캐주얼

따뜻한　우아한　차가운

멋진

호화로운　고전적　운치있는

활동적　　　현대적

와일드한　중후한　권위적

딱딱한

(22)

갈색*(갈색, brown)

　　갈색은 초콜릿을 연상하게 하는 색으로, 향기롭고 진한 느낌의 맛을 나타낸다. 빨강과 배색을 하면 대지의 느낌과 와일드하고 강인한 이미지를 표현할 수 있다. 또한 검정이나 파랑과 배색을 하면 튼튼하고 침착한 분위기를 자아낸다.

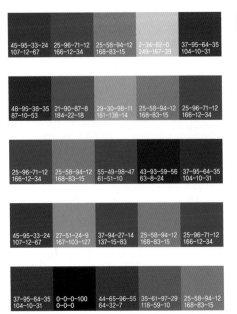

45-95-33-24 107-12-67	25-96-71-12 166-12-34	25-58-94-12 168-83-15	2-34-82-0 249-167-39	37-95-64-35 104-10-31
48-95-38-35 87-10-53	21-90-87-8 184-22-18	29-30-98-11 161-138-14	25-58-94-12 168-83-15	25-96-71-12 166-12-34
25-96-71-12 166-12-34	25-58-94-12 168-83-15	55-49-98-47 61-51-10	43-93-59-56 63-8-24	37-95-64-35 104-10-31
45-95-33-24 107-12-67	27-51-24-9 167-103-127	37-94-27-14 137-15-83	25-58-94-12 168-83-15	25-96-71-12 166-12-34
37-95-64-35 104-10-31	0-0-0-100 0-0-0	44-65-96-55 64-32-7	35-61-97-29 118-59-10	25-58-94-12 168-83-15

풍요로운

21-90-87-8 184-22-18	25-58-94-12 168-83-15	13-45-93-3 215-128-18

강인한

35-61-97-29 118-59-10	21-90-87-8 184-22-18	25-58-94-12 168-83-15

와일드한

25-58-94-12 168-83-15	21-90-87-8 184-22-18	44-65-96-55 64-32-7

고대의

43-93-59-56 63-8-24	25-58-94-12 168-83-15	40-40-98-26 113-92-13

짙은

25-96-71-12 166-12-34	43-93-59-56 63-8-24	25-58-94-12 168-83-15

전원적

25-58-94-12 168-83-15	16-17-29-4 205-191-156	29-30-98-11 161-38-14

그리운

25-58-94-12 168-83-15	8-36-54-0 233-158-96	32-31-68-13 150-132-64

전통적

67-98-19-6 85-7-97	25-58-94-12 168-83-15	62-34-99-20 78-96-20

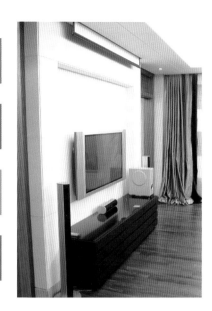

시장별 사용 빈도

 패션
인테리어
제품

대표적인 배색 이미지

짙은
풍요로운
튼튼한
강인한
전통적
전원적
와일드한
고대의
그리운

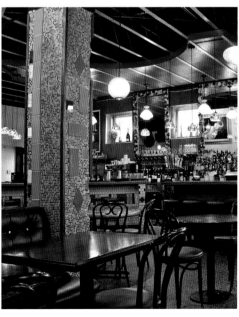

35-61-97-29
118-59-10

YR / Dk 7.5YR 3/4

부드러운

귀여운 감미로운 깨끗한
자연적
캐주얼
시원한
캐주얼

따뜻한 우아한 차가운

멋진

호화로운 고전적 운치있는
활동적 현대적
와일드한 중후한 권위적

딱딱한

(23)

커피색*(탁한 갈색, coffee brown)

커피색은 일상생활에서 늘 접하고 있는 친근한 색이다. 이 색상은 강인하고 침착하며 실용
적인 이미지를 지닌다. 이 Dk톤은 신사 정장이나 니트에 많이 활용되어 왔다. 영국풍의 갈
색과 배색하면 말쑥하고 중후한 멋을 풍긴다. 전통을 연상케 하는 이 색은 견실하고 정성스
럽고 수수한 멋의 이미지를 자아낸다. 고급스럽고 고전적인 분위기로 성숙한 느낌을 준다.

102 •

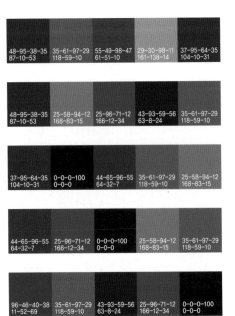

48-95-38-35
87-10-53
35-61-97-29
118-59-10
55-49-98-47
61-51-10
29-30-98-11
161-138-14
37-95-64-35
104-10-31

48-95-38-35
87-10-53
25-58-94-12
168-83-15
25-96-71-12
166-12-34
43-93-59-56
63-8-24
35-61-97-29
118-59-10

37-95-64-35
104-10-31
0-0-0-100
0-0-0
44-65-96-55
64-32-7
35-61-97-29
118-59-10
25-58-94-12
168-83-15

44-65-96-55
64-32-7
25-96-71-12
166-12-34
0-0-0-100
0-0-0
25-58-94-12
168-83-15
35-61-97-29
118-59-10

96-46-40-38
11-52-69
35-61-97-29
118-59-10
43-93-59-56
63-8-24
25-96-71-12
166-12-34
0-0-0-100
0-0-0

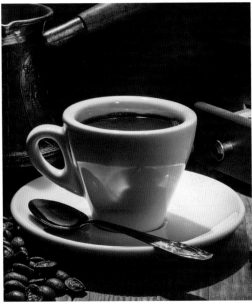

전원적		
35-61-97-29 118-59-10	29-30-98-11 161-138-14	8-36-54-0 233-158-96

고전의		
35-61-97-29 118-59-10	24-43-61-9 176-119-72	64-49-56-51 46-47-42

튼튼한		
35-61-97-29 118-59-10	25-58-94-12 168-83-15	0-0-0-100 0-0-0

듬직한		
55-49-98-47 61-51-10	35-61-97-29 118-59-10	71-95-31-20 64-10-72

강인한		
0-0-0-100 0-0-0	25-96-71-12 166-12-34	35-61-97-29 118-59-10

견실한		
96-46-40-38 11-52-69	25-33-38-8 175-142-119	35-61-97-29 118-59-10

충실한		
37-95-64-35 104-10-31	16-25-93-3 207-171-22	35-61-97-29 118-59-10

씩씩한		
35-61-97-29 118-59-10	24-43-61-9 176-119-72	96-46-40-38 11-52-69

시장별 사용 빈도

패션
인테리어
제품

대표적인 배색 이미지

중후한
강인한
튼튼한
전원적
고전의
충실한
전통적
고대의
원숙한
수수한
남자다운
격조 높은

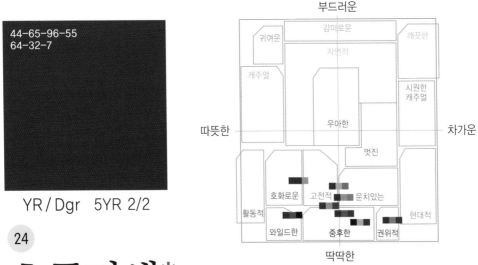

44-65-96-55
64-32-7

YR / Dgr 5YR 2/2

부드러운
귀여운 감미로운 깨끗한
자연적
캐주얼
시원한
캐주얼
따뜻한 우아한 차가운
멋진
호화로운 고전적 운치있는
활동적 현대적
와일드한 중후한 권위적
딱딱한

(24)

초콜릿색*(흑갈색, chocolate)

초콜릿색은 검정에 가까운 색이다. 흑갈색이라고도 불리며 중후하고 와일드한 이미지를
지니고 있다. 남자다운 이미지로 무인이나 기사를 연상시킨다. 어두운 톤이나 수수한 톤, 혹
은 검정, 어두운 회색과 배색을 하면 품격있는 강인함과 중량감이 배어 나온다. 같은 계열의
색과 배색하면 따뜻한 이미지가 더해지고, 빨강 이미지의 배색을 더하면 힘있고 강한 느낌
이 표현된다.

104 •

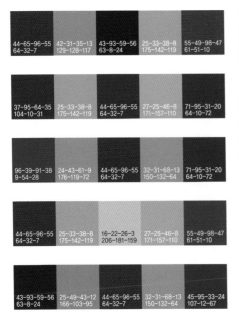

| 44-65-96-55 64-32-7 | 42-31-35-13 129-128-117 | 43-93-59-56 63-8-24 | 25-33-38-8 175-142-119 | 55-49-98-47 61-51-10 |

| 37-95-64-35 104-10-31 | 25-33-38-8 175-142-119 | 44-65-96-55 64-32-7 | 27-25-46-8 171-157-110 | 71-95-31-20 64-10-72 |

| 96-39-91-38 9-54-28 | 24-43-61-9 176-119-72 | 44-65-96-55 64-32-7 | 32-31-68-13 150-132-64 | 71-95-31-20 64-10-72 |

| 44-65-96-55 64-32-7 | 25-33-38-8 175-142-119 | 16-22-26-3 206-181-159 | 27-25-46-8 171-157-110 | 55-49-98-47 61-51-10 |

| 43-93-59-56 63-8-24 | 25-49-43-12 166-103-95 | 44-65-96-55 64-32-7 | 32-31-68-13 150-132-64 | 45-95-33-24 107-12-67 |

전통적

44-65-96-55 64-32-7	37-95-64-35 104-10-31	24-43-61-9 176-119-72

중후한

44-65-96-55 64-32-7	35-61-97-29 118-59-10	64-49-56-51 46-47-42

튼튼한

44-65-96-55 64-32-7	24-43-61-9 176-119-72	55-49-98-47 61-51-10

단단한

0-0-0-100 0-0-0	27-25-46-8 171-157-110	44-65-96-55 64-32-7

남자다운

44-65-96-55 64-32-7	17-95-94-5 201-15-10	0-0-0-100 0-0-0

견실한

44-65-96-55 64-32-7	27-25-46-8 171-157-110	62-34-99-20 78-96-20

차분한 멋

44-65-96-55 64-32-7	32-31-68-13 150-132-64	48-35-40-20 107-107-98

듬직한

44-65-96-55 64-32-7	48-35-40-20 107-107-98	95-76-32-24 19-29-77

• 105

시장별 사용 빈도

패션
인테리어
제품

대표적인 배색 이미지

남자다운
전통적
중후한
견실한
단단한
차분한 멋
정성스러운
강인한
격조 높은
고전적
남성적
씩씩한

2-14-93-0
250-217-20

Y / V 5Y 8.5/14

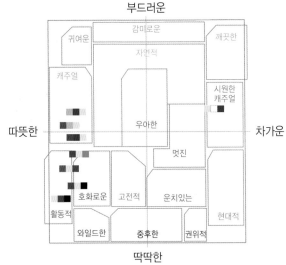

부드러운
귀여운 감미로운 깨끗한
자연적
캐주얼
시원한
캐주얼
따뜻한 우아한 차가운
멋진
호화로운 고전적 운치있는
활동적 현대적
와일드한 중후한 권위적
딱딱한

25

개나리색*(노랑, forsythia)

이 색은 파랑, 탁색톤과 배색을 하면 이미지가 크게 변한다. 노랑은 맑고 밝고 화사하며 다른 색상과 배색을 하면 눈에 잘 띈다. 노랑을 잘못 사용하면 촌스럽기 때문에 배색에 주의해야 한다. 노랑에는 따뜻하고 차가운 이미지가 있는데, 개나리색은 따뜻한 색상이고, 레몬색은 차가운 색상이다. 배색을 맑고 따뜻하게 하려면 개나리색의 노랑을 사용하고, 힘차고 스포티한 분위기를 연출하려면 차가운 쪽의 레몬 노랑을 사용하면 된다.

106 •

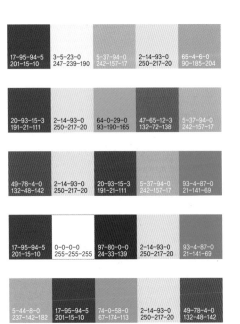

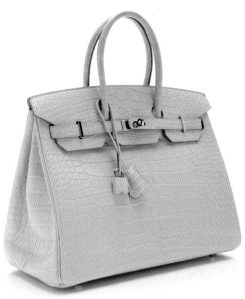

선명한

20-93-15-3 191-21-111	5-37-94-0 242-157-17	2-14-93-0 250-217-20

발랄한

5-37-94-0 242-157-17	97-80-0-0 24-33-139	2-14-93-0 250-217-20

화사한

49-78-4-0 132-48-142	2-14-93-0 250-217-20	20-93-15-3 191-21-111

동적인

20-93-15-3 191-21-111	2-14-93-0 250-217-20	0-0-0-100 0-0-0

대담한

2-14-93-0 250-217-20	17-95-94-5 201-15-10	0-0-0-100 0-0-0

스포티한

2-14-93-0 250-217-20	0-0-0-0 255-255-255	97-80-0-0 24-33-139

북적거리는

17-95-94-5 201-15-10	2-14-93-0 250-217-20	93-4-87-0 21-141-69

활동적인

17-95-94-5 201-15-10	97-80-0-0 24-33-139	2-14-93-0 250-217-20

시장별 사용 빈도

패션
인테리어
제품

대표적인 배색 이미지

북적거리는
선명한
발랄한
동적인
대담한
스포티한
활기찬
활발한
역동적인
원기왕성한
명랑한
유머스러운

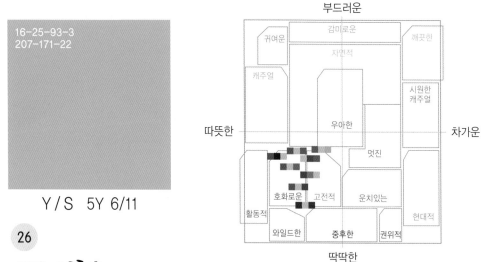

16-25-93-3
207-171-22

부드러운

귀여운 | 감미로운 | 깨끗한
자연적
캐주얼
시원한 캐주얼
따뜻한 — 우아한 — 차가운
멋진
호화로운 | 고전적 | 운치있는
활동적 | | 현대적
와일드한 | 중후한 | 권위적

딱딱한

Y / S 5Y 6/11

26

금색*(밝은 황갈색, gold)

 금색은 자연의 풍요로운 느낌과 성숙한 이미지를 주며, 빨강과 배색을 하면 사치스러운 이미지가 된다. 화려하고 장식적이며 윤택한 이미지를 지닌 이 색상은 축제 때 많이 사용된다. RP나 P와 배색을 하면 화려한 느낌을 표현하고, 탁색과 배색을 하면 전원적이고 차분히 깊어가는 가을의 이미지를 표현할 수 있다.

108 •

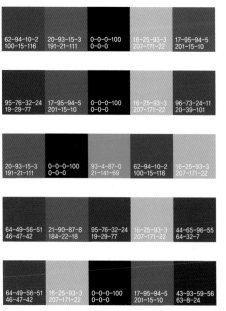

| 62-94-10-2 100-15-116 | 20-93-15-3 191-21-111 | 0-0-0-100 0-0-0 | 16-25-93-3 207-171-22 | 17-95-94-5 201-15-10 |

| 95-76-32-24 19-29-77 | 17-95-94-5 201-15-10 | 0-0-0-100 0-0-0 | 16-25-93-3 207-171-22 | 96-73-24-11 20-39-101 |

| 20-93-15-3 191-21-111 | 0-0-0-100 0-0-0 | 93-4-87-0 21-141-69 | 62-94-10-2 100-15-116 | 16-25-93-3 207-171-22 |

| 64-49-56-51 46-47-42 | 21-90-87-8 184-22-18 | 95-76-32-24 19-29-77 | 16-25-93-3 207-171-22 | 44-65-96-55 64-32-7 |

| 64-49-56-51 46-47-42 | 16-25-93-3 207-171-22 | 0-0-0-100 0-0-0 | 17-95-94-5 201-15-10 | 43-93-59-56 63-8-24 |

풍요로운

21-90-87-8
184-22-18

16-25-93-3
207-171-22

35-61-97-29
118-59-10

풍성한

16-25-93-3
207-171-22

25-96-71-12
166-12-34

35-61-97-29
118-59-10

화려한

21-90-87-8
184-22-18

16-25-93-3
207-171-22

62-94-10-2
100-15-116

충실한

37-95-64-35
104-10-31

16-25-93-3
207-171-22

44-65-96-55
64-32-7

와일드한

17-95-94-5
201-15-10

43-93-59-56
63-8-24

16-25-93-3
207-171-22

전원적인

35-61-97-29
118-59-10

16-25-93-3
207-171-22

47-15-39-3
131-170-134

장식적인

20-93-15-3
191-21-111

16-25-93-3
207-171-22

49-78-4-0
132-48-142

사치스러운

37-94-27-14
137-15-83

47-65-12-3
132-72-138

16-25-93-3
207-171-22

• 109

시장별 사용 빈도

패션
인테리어
제품

대표적인 배색 이미지

호화로운
풍요로운
사치스러운
충실한
윤택한
짙은
전원적인
와일드한
화려한

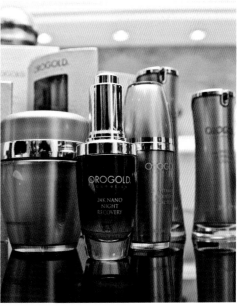

2-14-85-0
250-217-37

Y / B 5Y 8/2

부드러운

귀여운　감미로운　깨끗한

자연적

캐주얼

시원한 캐주얼

따뜻한　　우아한　　차가운

멋진

호화로운　고전적　운치있는

활동적

현대적

와일드한　중후한　권위적

딱딱한

(27)

바나나색*(노랑, banana)

　　Y의 맑은 색 중에서 B톤은 생기발랄하고 경쾌하며 생동감이 있다. V톤만큼의 강렬함은 없으나 명랑하고 즐거운 색이다. 밝은 톤의 Y는 들에 피는 꽃의 귀여운 모습을 연상케 한다. 밝고 부드러운 색이기 때문에 파랑 계통과 배색을 하면 쾌활하고 캐주얼한 분위기와 율동감을 느낄 수 있다. 바나나 크림 등을 연상케 하기 때문에 부드러운 맛의 느낌을 표현하는데 적합하다.

110 •

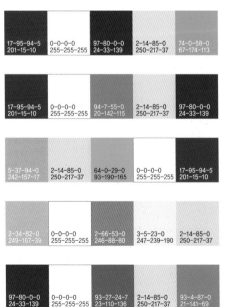

17-95-94-5 201-15-10	0-0-0-0 255-255-255	97-80-0-0 24-33-139	2-14-85-0 250-217-37	74-0-58-0 67-174-113
17-95-94-5 201-15-10	0-0-0-0 255-255-255	94-7-55-0 20-142-115	2-14-85-0 250-217-37	97-80-0-0 24-33-139
5-37-94-0 242-157-17	2-14-85-0 250-217-37	64-0-29-0 93-190-165	0-0-0-0 255-255-255	17-95-94-5 201-15-10
2-34-82-0 249-167-39	0-0-0-0 255-255-255	2-66-53-0 246-88-80	3-5-23-0 247-239-190	2-14-85-0 250-217-37
97-80-0-0 24-33-139	0-0-0-0 255-255-255	93-27-24-7 23-110-136	2-14-85-0 250-217-37	93-4-87-0 21-141-69

친밀한
2-25-53-0 248-190-105	3-5-23-0 247-239-190	2-14-85-0 250-217-37

경쾌한
5-37-94-0 242-157-17	2-14-85-0 250-217-37	65-4-6-0 90-185-204

기분좋은
2-66-53-0 246-88-80	2-14-85-0 250-217-37	2-40-33-0 246-153-136

캐주얼한
17-95-94-5 201-15-10	2-14-85-0 250-217-37	81-42-17-5 51-97-141

즐거운
5-37-94-0 242-157-17	2-14-85-0 250-217-37	64-0-29-0 93-190-165

생기발랄한
2-14-85-0 250-217-37	0-0-0-0 255-255-255	28-0-91-0 184-222-36

경쾌한
2-14-85-0 250-217-37	0-0-0-0 255-255-255	41-0-17-0 151-214-196

귀여운
2-14-85-0 250-217-37	5-44-8-0 237-142-182	64-0-29-0 93-190-165

시장별 사용 빈도

패션
인테리어
제품

대표적인 배색 이미지

경쾌한
캐주얼한
명랑한
활기찬
귀여운
즐거운
생생한
생기발랄한
기쁜
화사한
선명한
유쾌한

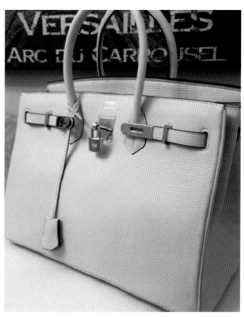

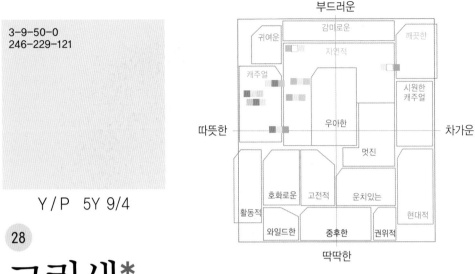

3-9-50-0
246-229-121

Y / P　5Y 9/4

부드러운

감미로운		
귀여운	자연적	깨끗한
캐주얼		시원한 캐주얼
	우아한	

따뜻한　　　　　　　　　　　　　차가운

멋진

호화로운	고전적	운치있는
활동적		현대적
와일드한	중후한	권위적

딱딱한

(28)

크림색*(흐린 노랑, cream)

　　V에서 B 그리고 P톤으로 갈수록 격함, 눈부심, 화사함 등은 없어지고 생기발랄한 귀여운 맛이 더해진다. 크림색은 부드러우면서 개방적이고 느긋한 느낌을 준다. 따뜻한 계통의 색상과 배색을 하면 명랑한 이미지가 되고, 차가운 계통의 색상과 배색을 하면 밝고 상쾌하며 생기 넘치는 이미지가 된다. 맛의 느낌에서는 새콤달콤한 맛을 표현하고 있다.

112 •

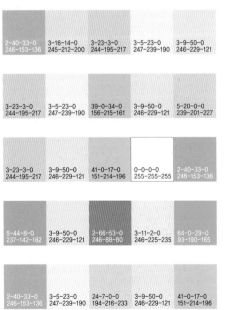

2-40-33-0 246-153-136	3-16-14-0 245-212-200	3-23-3-0 244-195-217	3-5-23-0 247-239-190	3-9-50-0 246-229-121
3-23-3-0 244-195-217	3-5-23-0 247-239-190	39-0-34-0 156-215-161	3-9-50-0 246-229-121	5-20-0-0 239-201-227
3-23-3-0 244-195-217	3-9-50-0 246-229-121	41-0-17-0 151-214-196	0-0-0-0 255-255-255	2-40-33-0 246-153-136
5-44-8-0 237-142-182	3-9-50-0 246-229-121	2-66-53-0 246-88-80	3-11-2-0 246-225-235	64-0-29-0 93-190-165
2-40-33-0 246-153-136	3-5-23-0 247-239-190	24-7-0-0 194-216-233	3-9-50-0 246-229-121	41-0-17-0 151-214-196

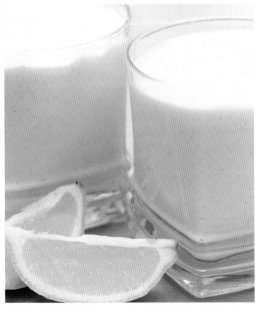

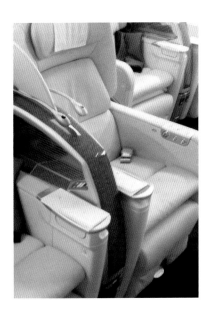

건강한
2-34-82-0 249-167-39	0-0-0-0 255-255-255	3-9-50-0 246-229-121

유머스러운
3-9-50-0 246-229-121	2-66-53-0 246-88-80	39-0-34-0 156-215-161

기분좋은
2-25-53-0 248-190-105	2-66-53-0 246-88-80	3-9-50-0 246-229-121

유쾌한
2-66-53-0 246-88-80	3-9-50-0 246-229-121	74-0-58-0 67-174-113

귀여운
2-66-53-0 246-88-80	3-9-50-0 246-229-121	5-20-0-0 239-201-227

생기발랄한
3-9-50-0 246-229-121	0-0-0-0 255-255-255	74-0-58-0 67-174-113

어린이다운
2-40-33-0 246-153-136	3-9-50-0 246-229-121	42-0-4-0 149-215-223

개방적
2-34-82-0 249-167-39	3-9-50-0 246-229-121	41-0-17-0 151-214-196

시장별 사용 빈도

패션
인테리어
제품

대표적인 배색 이미지

					어린이다운
					유머스러운
					유쾌한
					귀여운
					기쁜
					개방적
					캐주얼한
					경쾌한
					귀여운
					행동적
					명랑한
					원기왕성한

3-5-23-0
247-239-190

Y / Vp 5Y 9/2

부드러운

귀여운　　감미로운　　　　깨끗한

자연적

캐주얼

시원한
캐주얼

따뜻한　　　　　　　　　우아한　　　　　　　　차가운

멋진

호화로운　고전적　　운치있는

활동적　　　　　　　　　　　　　　현대적

와일드한　　중후한　　권위적

딱딱한

29

상아색*(흰 노랑, ivory)

상아색은 베이지색과 더불어 사람들이 선호하는 색이다. 이 색상이 자연스럽고 친근감을
주는 것은 일상생활에서 자주 접하기 때문이다. 연하고 부드러운 톤이기 때문에 어느 색과
도 배색하기가 쉽다. 하양처럼 차지도 않고 분홍처럼 따뜻하지도 않다. 간소하고 얌전하며
너그럽고 세련된 색으로, 사람들의 마음에 평화와 평온을 가져다 준다. 동화의 세계로 이끄
는 색이며, 동서양을 불문하고 어디에서나 사랑받는 색이다.

114 •

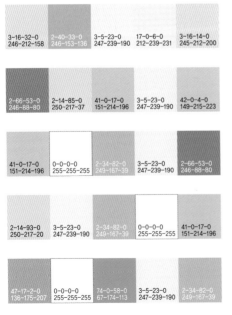

3-16-32-0
246-212-158

2-40-33-0
246-153-136

3-5-23-0
247-239-190

17-0-6-0
212-239-231

3-16-14-0
245-212-200

2-66-53-0
246-88-80

2-14-85-0
250-217-37

41-0-17-0
151-214-196

3-5-23-0
247-239-190

42-0-4-0
149-215-223

41-0-17-0
151-214-196

0-0-0-0
255-255-255

2-34-82-0
249-167-39

3-5-23-0
247-239-190

2-66-53-0
246-88-80

2-14-93-0
250-217-20

3-5-23-0
247-239-190

2-34-82-0
249-167-39

0-0-0-0
255-255-255

41-0-17-0
151-214-196

47-17-2-0
136-175-207

0-0-0-0
255-255-255

74-0-58-0
67-174-113

3-5-23-0
247-239-190

2-34-82-0
249-167-39

천진난만한

3-16-14-0
245-212-200
2-40-33-0
246-153-136
3-5-23-0
247-239-190

얌전한

16-17-29-4
205-191-156
3-5-23-0
247-239-190
16-22-26-3
206-181-159

친밀한

2-25-53-0
240-190-105
3-5-23-0
247-239-190
42-0-4-0
149-215-223

개방적

2-34-82-0
249-167-39
3-5-23-0
247-239-190
74-0-58-0
67-174-113

너그러운

6-49-36-0
236-128-122
2-40-33-0
246-153-136
3-5-23-0
247-239-190

동화의

3-23-3-0
244-195-217
3-5-23-0
247-239-190
14-0-2-0
219-241-242

느긋한

2-25-53-0
240-190-105
3-5-23-0
247-239-190
15-1-59-0
217-236-106

간소한

3-5-23-0
247-239-190
21-11-33-2
197-204-155
20-14-17-2
199-198-187

• 115

시장별 사용 빈도

패션
인테리어
제품

대표적인 배색 이미지

느긋한
편한
친밀한
마음 편한
순진한
간소한
얌전한
감촉이 좋은
쾌적한
동화의
귀여운
화목한

16-17-29-4
205-191-156

Y / Lgr 2.5Y 7/1

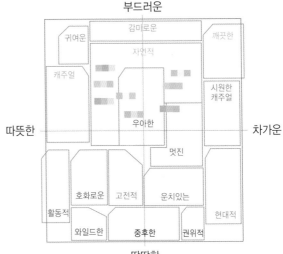

부드러운
감미로운
귀여운 깨끗한
자연적
캐주얼 시원한
캐주얼
따뜻한 우아한 차가운
멋진
호화로운 고전적 운치있는
현대적
활동적
와일드한 중후한 권위적
딱딱한

30

베이지그레이*(황회색, beige gray)

베이지그레이는 상아색보다 약간 그늘져 있으며, 소박하고 꾸밈이 없고 간소한 분위기를 지니고 있다. 자연적인 이미지를 대표하는 색으로, 딱딱한 분위기의 사무실에서 일하는 바쁜 현대인들에게 편안함과 여유로움을 준다. 또한 YR이나 GY의 색상과 배색을 하면 원숙하고 한가로운 느낌을 준다. 이 색상은 온화한 이미지로 인간적인 따뜻함을 느끼게 하며 인테리어에서 기본색으로 사용되고 있다.

116 •

16-17-29-4 205-191-156	3-16-32-0 246-212-158	2-25-53-0 248-190-105	8-36-54-0 233-158-196	16-22-26-3 206-181-159
2-25-53-0 248-190-105	3-16-32-0 246-212-158	16-22-26-3 206-181-159	3-5-23-0 247-239-190	16-17-29-4 205-191-156
16-23-18-2 208-181-176	3-16-32-0 246-212-158	16-17-29-4 205-191-156	3-5-23-0 247-239-190	16-22-26-3 206-181-159
16-23-18-2 208-181-176	3-16-14-0 245-212-200	16-22-26-3 206-181-159	3-16-32-0 246-212-158	16-17-29-4 205-191-156
16-17-29-4 205-191-156	3-16-32-0 246-212-158	2-25-53-0 248-190-105	3-5-23-0 247-239-190	2-40-33-0 246-153-136

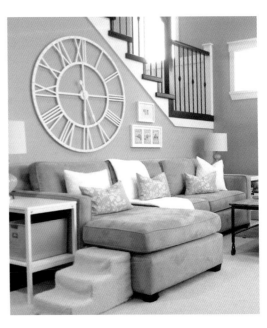

친하기 쉬운

8-36-54-0 233-158-96	16-17-29-4 205-191-156	3-16-32-0 246-212-158

친밀한

8-36-54-0 233-158-96	16-17-29-4 205-191-156	47-2-39-0 135-202-148

여유로운

16-22-26-3 206-181-159	3-16-32-0 246-212-158	16-17-29-4 205-191-156

자연스러운

9-18-57-0 231-201-101	16-17-29-4 205-191-156	29-6-66-0 181-210-89

온화한

16-17-29-4 205-191-156	8-36-54-0 233-158-96	3-16-14-0 245-212-200

간소한

16-17-29-4 205-191-156	3-5-23-0 247-239-190	20-14-17-2 199-198-187

한가로운

2-25-53-0 248-190-105	3-16-32-0 246-212-158	16-17-29-4 205-191-156

편안한

16-17-29-4 205-191-156	15-0-16-0 217-240-208	34-9-29-0 168-201-165

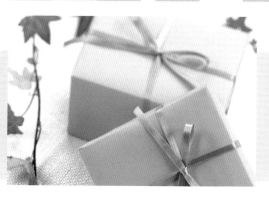

시장별 사용 빈도

패션
인테리어
제품

대표적인 배색 이미지

편안한
친하기 쉬운
꾸밈이 없는
간소한
소박한
온화한
화목한
너그러운
마음 편한
얌전한
전원적
평화로운

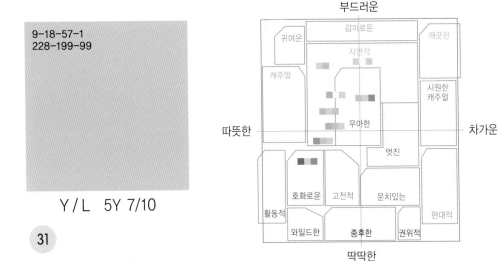

9-18-57-1
228-199-99

Y / L 5Y 7/10

부드러운
귀여운 감미로운 깨끗한
자연적
캐주얼 시원한 캐주얼
따뜻한 우아한 차가운
멋진
호화로운 고전적 운치있는 현대적
활동적
와일드한 중후한 권위적
딱딱한

③①

겨자색*(밝은 황갈색, mustard)

겨자색은 일상생활 속에서 익숙한 색이다. 이 색은 자극적인 맛을 지니고 있어 색의 느낌도 자극적이라고 생각할 수 있지만 오히려 자연 속에서 볼 수 있는 온화하고 전원적인 느낌의 소박한 색이다. YR의 색상과 배색을 하면 한가롭고 편안한 색이 된다. 같은 계열의 색들과 배색을 하면 전원적이고 자연스러운 이미지로 친근감을 느끼게 한다. 금색(Y/S)보다 수수하나 품위있고 매혹적인 이미지를 표현할 수 있다.

118 •

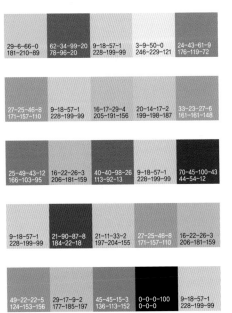

친하기 쉬운

9-18-57-1	16-22-26-3	3-5-23-0
228-199-99	206-181-159	247-239-190

편안한

16-22-26-3	9-18-57-1	16-17-29-4
206-181-159	228-199-99	205-191-156

한가로운

13-45-93-3	16-17-29-4	9-18-57-1
215-128-18	205-191-156	228-199-99

부드러운

8-36-54-0	16-17-29-4	9-18-57-1
233-158-96	205-191-156	228-199-99

전원적

25-58-94-12	9-18-57-1	29-30-98-11
168-83-15	228-199-99	161-138-14

소박한

9-18-57-1	3-5-23-0	20-14-17-2
228-199-99	247-239-190	199-198-187

너그러운

8-36-54-0	3-5-23-0	9-18-57-1
233-158-96	247-239-190	228-199-99

자연스러운

16-17-29-4	9-18-57-1	45-23-72-7
205-191-156	228-199-99	130-146-66

• 119

시장별 사용 빈도

	패션
	인테리어
	제품

대표적인 배색 이미지

	자연스러운
	편안한
	촌스러운
	친하기 쉬운
	한가로운
	소박한
	전원적
	너그러운
	간소한
	캐주얼한
	장식적

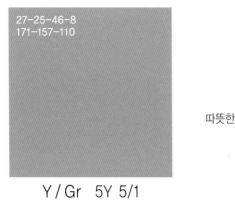

27-25-46-8
171-157-110

Y / Gr 5Y 5/1

32

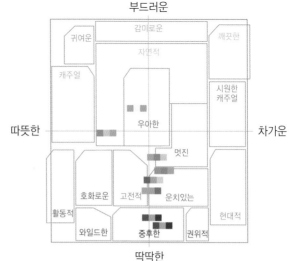

부드러운

귀여운 감미로운 깨끗한

자연적

캐주얼 시원한
캐주얼

따뜻한 우아한 차가운

멋진

호화로운 고전적 운치있는

활동적 현대적

와일드한 중후한 권위적

딱딱한

모래색*(회황색, sand)

회황색인 모래색은 그 자체로는 아주 수수한 색이다. 그러나 인테리어나 패션에 사용되면
세련된 색으로 변한다. Y계도 Gr톤이 되면 더 이상 노랑의 이미지는 없다. 수수하고 검소하
며 고풍스러운 은근한 멋이 있다. 차분한 색조는 겨울 풍경에서 볼 수 있고 회색이나 탁색과
도 잘 어울린다. 어두운 색과 배색하면 품격과 멋이 풍긴다.

120 •

44-65-96-55 64-32-7	25-33-38-8 175-142-119	55-49-98-47 61-51-10	27-25-46-8 171-157-110	48-35-40-20 107-107-98
24-43-61-9 176-119-72	8-36-54-0 233-158-96	27-25-46-8 171-157-110	33-23-27-6 161-161-148	25-33-38-8 175-142-119
23-33-27-5 185-148-143	55-49-98-47 61-51-10	27-25-46-8 171-157-110	25-49-43-12 166-103-95	35-61-97-29 118-59-10
27-25-46-8 171-157-110	16-22-26-3 206-181-159	25-33-38-8 175-142-119	21-20-9-2 196-184-197	42-31-35-17 129-128-117
44-65-96-55 64-32-7	25-33-38-8 175-142-119	16-22-26-3 206-181-159	27-25-46-8 171-157-110	55-49-98-47 61-51-10

한적한

23-33-27-5 185-148-143	7-5-8-0 237-236-226	27-25-46-8 171-157-110

은근히 멋있는

40-40-98-26 113-92-13	27-25-46-8 171-157-110	20-14-17-2 199-198-187

그리운

24-43-61-9 176-119-72	16-23-18-2 208-181-176	27-25-46-8 171-157-110

견실한

56-42-47-33 76-76-70	27-25-46-8 171-157-110	96-73-24-11 20-39-101

고풍의

35-61-97-29 118-59-10	27-25-46-8 171-157-110	55-49-98-47 61-51-10

검소한

38-27-31-9 144-144-133	42-31-35-13 129-128-117	27-25-46-8 171-157-110

그리운

27-25-46-8 171-157-110	42-31-35-13 129-128-117	21-20-9-2 196-184-197

수수한

33-23-27-6 161-161-148	27-25-46-8 171-157-110	48-35-40-20 107-107-98

시장별 사용 빈도

패션
인테리어
제품

대표적인 배색 이미지

검소한
풍류의
견실한
수수한
한가한
고풍의
촌스러운
소박한
정성스러운
품격있는
정서적
세련된

• 121

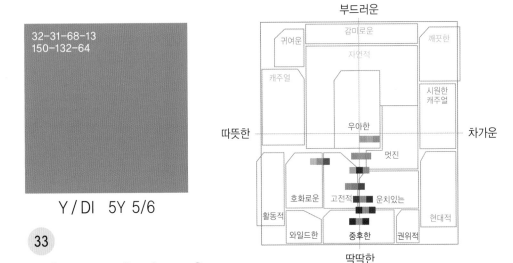

32-31-68-13
150-132-64

Y / DI 5Y 5/6

부드러운
귀여운
감미로운
깨끗한
자연적
캐주얼
시원한
캐주얼
따뜻한
우아한
차가운
멋진
호화로운
고전적
운치있는
활동적
현대적
와일드한
중후한
권위적
딱딱한

33

더스티올리브 (밝은 녹갈색, dusty olive)

Y계의 색은 딱딱해질수록 약간 푸른기를 띠며 GY로 가까워지는 인상을 준다. 더스티올리브는 약간 촌스럽지만 고풍스럽고 고전적이며 정성스럽고 원숙한 이미지를 지니고 있다. 고상한 색으로 옛 추억에 대한 그리움이나 깊어가는 가을을 연상하게 한다. 이 색은 차분한 멋과 미묘한 분위기를 동시에 지니고 있다.

122

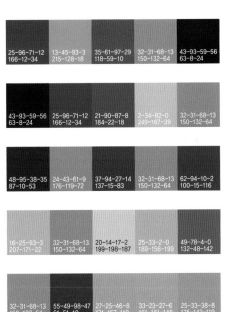

| 25-96-71-12 166-12-34 | 13-45-93-3 215-128-18 | 35-61-97-29 118-59-10 | 32-31-68-13 150-132-64 | 43-93-59-56 63-8-24 |

| 43-93-59-56 63-8-24 | 25-96-71-12 166-12-34 | 21-90-87-8 184-22-18 | 2-34-82-0 249-167-39 | 32-31-68-13 150-132-64 |

| 48-95-38-35 87-10-53 | 24-43-61-9 176-119-72 | 37-94-27-14 137-15-83 | 32-31-68-13 150-132-64 | 62-94-10-2 100-15-116 |

| 16-25-93-3 207-171-22 | 32-31-68-13 150-132-64 | 20-14-17-2 199-198-187 | 25-33-2-0 189-156-199 | 49-78-4-0 132-48-142 |

| 32-31-68-13 150-132-64 | 55-49-98-47 61-51-10 | 27-25-46-8 171-157-110 | 33-23-27-6 161-161-148 | 25-33-38-8 175-142-119 |

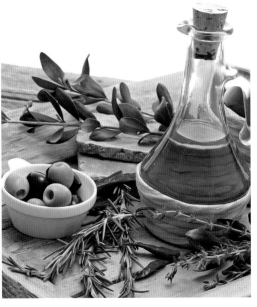

전원적

8-36-54-0 233-158-96	32-31-68-13 150-132-64	35-61-97-29 118-59-10

공든

32-31-68-13 150-132-64	27-51-24-9 167-103-127	94-36-56-27 15-71-69

고대의

37-95-64-35 104-10-31	32-31-68-13 150-132-64	44-65-96-55 64-32-7

원숙한

37-94-27-14 137-15-83	32-31-68-13 150-132-64	67-98-19-6 85-7-97

고전의

37-95-64-35 104-10-31	32-31-68-13 150-132-64	64-49-56-51 46-47-42

촌스러운

25-33-38-8 175-142-119	33-23-27-6 161-161-148	32-31-68-13 150-132-64

그리운

6-49-36-0 236-128-122	45-95-33-24 107-12-67	32-31-68-13 150-132-64

은근히 멋있는

24-43-61-9 176-119-72	38-27-31-9 144-144-133	32-31-68-13 150-132-64

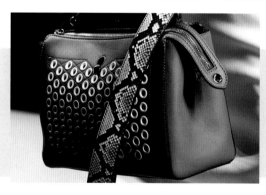

시장별 사용 빈도

패션
인테리어
제품

대표적인 배색 이미지

촌스러운
은근히 멋있는
전원적
그리운
고전의
차분한 멋
원숙한
소박한
미묘한
한가로운
자연스러운
멋있는

29-30-98-11
161-138-14

Y / Dp 2.5Y 5/4

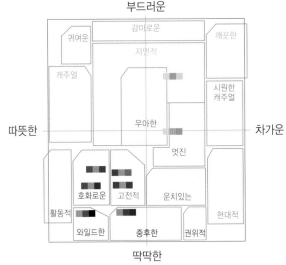

부드러운

귀여운　　감미로운　　깨끗한

자연적

캐주얼　　　　　　시원한
　　　　　　　　캐주얼

따뜻한　　　　　우아한　　　　　차가운

멋진

호화로운　고전적　운치있는

활동적　　　　　　　　　현대적

와일드한　중후한　권위적

딱딱한

34

카키색 (탁한 황갈색, khaki)

탁한 황갈색인 카키색은 골드보다 깊이가 있기 때문에 사치스럽고 장식적인 이미지에 적합하다. Dp톤은 원래 맛의 이미지가 강하고 깊은 맛을 나타낸다. 이 색은 쓴맛, 매운맛을 느끼게 하는 조미료와 같은 이미지를 가지고 있기 때문에 와일드한 맛을 표현할 수 있다. 유사 색상의 탁색과 배색을 하면 전원적인 이미지도 나타낼 수 있다.

124 •

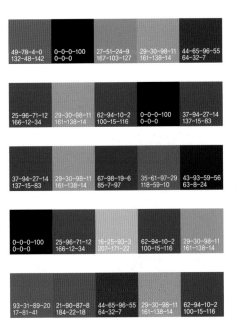

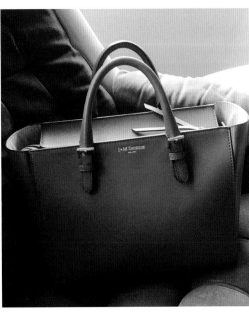

사치스러운

25-96-71-12 166-12-34	29-30-98-11 161-138-14	37-94-27-14 137-15-83

장식적

21-90-87-8 184-22-18	29-30-98-11 161-138-14	62-94-10-2 100-15-116

짙은

17-95-94-5 201-15-16	29-30-98-11 161-138-14	45-95-33-24 107-12-67

몰두하는

29-30-98-11 161-138-14	37-94-27-14 137-15-83	48-95-38-5 87-10-53

역동적

29-30-98-11 161-138-14	17-95-94-5 201-15-16	0-0-0-100 0-0-0

전원적

9-18-57-0 231-201-101	29-30-98-11 161-138-14	29-6-66-0 181-210-89

와일드한

25-96-71-12 166-12-34	29-30-98-11 161-138-14	40-40-98-26 113-92-13

촌스러운

9-18-57-0 231-201-101	37-20-53-5 153-164-103	29-30-98-11 161-138-14

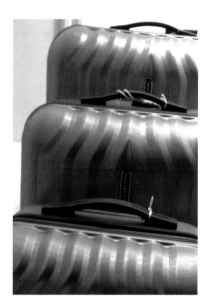

시장별 사용 빈도

패션
인테리어
제품

대표적인 배색 이미지

사치스러운
장식적인
와일드한
전원적
짙은
역동적
충실한
촌스러운

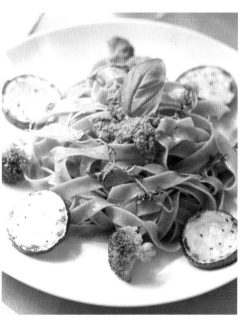

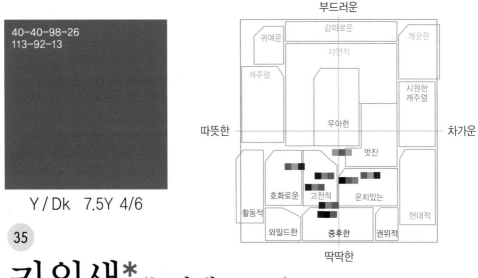

40-40-98-26
113-92-13

Y / Dk 7.5Y 4/6

35

키위색*(녹갈색, kiwi)

키위색은 최근 식생활 변화에 따라 자주 사용되는 색이름으로 관용 색이름에 새로 추가된 색이다. 이 색은 차분한 멋과 고풍스러운 이미지를 지니고 있으며, 깊은 맛을 느끼게 한다. 또한 자연의 색으로 편안하며, 전통적이고 고전적인 멋을 느끼게 한다. 이 색은 전통 다기 등에서 많이 찾아볼 수 있다.

126 •

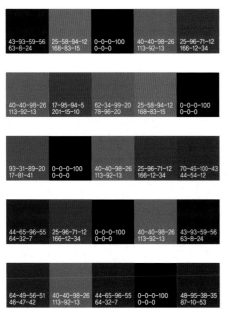

고대의
| 37-95-64-35 104-10-31 | 32-31-68-13 150-132-64 | 40-40-98-26 113-92-13 |

고전의
| 45-95-33-24 107-12-67 | 32-31-68-13 150-132-64 | 40-40-98-26 113-92-13 |

튼튼한
| 44-65-96-55 64-32-7 | 24-43-61-9 176-119-72 | 40-40-98-26 113-92-13 |

충실한
| 37-95-64-35 104-10-31 | 0-0-0-100 0-0-0 | 40-40-98-26 113-92-13 |

차분한 멋
| 43-93-59-56 63-8-24 | 40-40-98-26 113-92-13 | 42-31-35-13 129-128-117 |

고풍의
| 25-33-38-8 175-142-119 | 40-40-98-26 113-92-13 | 37-20-53-5 153-164-103 |

깊은 맛이 있는
| 40-40-98-26 113-92-13 | 23-33-27-5 185-148-143 | 67-98-19-6 85-7-97 |

공든
| 40-40-98-26 113-92-13 | 27-25-46-8 171-157-110 | 95-76-32-24 19-29-77 |

시장별 사용 빈도

패션
인테리어
제품

대표적인 배색 이미지

차분한 멋
전통적
깊은 맛이 있는
튼튼한
고전의
고풍의
고대의
공든
와일드한
장엄한
은근히 멋있는

55-49-98-47
61-51-10

Y / Dgr 5Y 2/3

부드러운

	감미로운		
귀여운	자연적		깨끗한
캐주얼			
			시원한 캐주얼
따뜻한	우아한		차가운
	멋진		
	고전적	운치있는	
호화로운			현대적
활동적			
와일드한	중후한	권위적	

딱딱한

(36)

진한올리브 (탁한 녹갈색)

　　진한올리브는 멋있고 품위있는 색으로 주로 영국의 신사복에서 찾아볼 수 있다. 이 색상은 배색 전체에 중후함과 차분함, 성실함을 느끼게 한다. 청록색이나 회색과 배색을 하면 품격이 있어 보인다. Dgr톤과 같이 비교적 어두운 색과 구별하기 어려울 때는 무채색의 검정과 비교해서 보면 색상이 잘 구분된다.

128 •

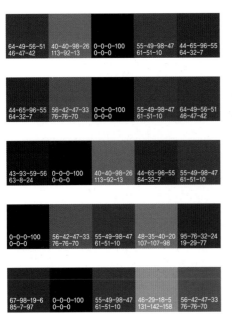

| 64-49-56-51
46-47-42 | 40-40-98-26
113-92-13 | 0-0-0-100
0-0-0 | 55-49-98-47
61-51-10 | 44-65-96-55
64-32-7 |

| 44-65-96-55
64-32-7 | 56-42-47-33
76-76-70 | 0-0-0-100
0-0-0 | 55-49-98-47
61-51-10 | 64-49-56-51
46-47-42 |

| 43-93-59-56
63-8-24 | 0-0-0-100
0-0-0 | 40-40-98-26
113-92-13 | 44-65-96-55
64-32-7 | 55-49-98-47
61-51-10 |

| 0-0-0-100
0-0-0 | 56-42-47-33
76-76-70 | 55-49-98-47
61-51-10 | 48-35-40-20
107-107-98 | 95-76-32-24
19-29-77 |

| 67-98-19-6
85-7-97 | 0-0-0-100
0-0-0 | 55-49-98-47
61-51-10 | 46-29-18-5
131-142-158 | 56-42-47-33
76-76-70 |

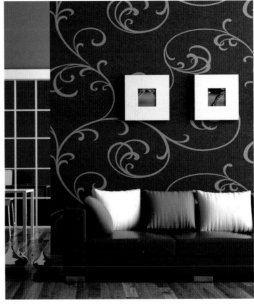

차분한 멋이 있는
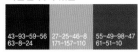

| 43-93-59-56 63-8-24 | 27-25-46-8 171-157-110 | 55-49-98-47 61-51-10 |

격조 높은

| 55-49-98-47 61-51-10 | 27-25-46-8 171-157-110 | 96-73-24-11 20-39-101 |

깊은 맛이 있는
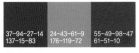

| 37-94-27-14 137-15-83 | 24-43-61-9 176-119-72 | 55-49-98-47 61-51-10 |

듬직한

| 0-0-0-100 0-0-0 | 55-49-98-47 61-51-10 | 35-61-97-29 118-59-10 |

중후한

| 55-49-98-47 61-51-10 | 37-95-64-35 104-10-31 | 95-76-32-24 19-29-77 |

성실한

| 55-49-98-47 61-51-10 | 38-27-31-9 144-144-133 | 95-76-32-24 19-29-77 |

맵시있는

| 55-49-98-47 61-51-10 | 27-25-46-8 171-157-110 | 96-73-24-11 20-39-101 |

단단한

| 55-49-98-47 61-51-10 | 42-31-35-13 129-128-117 | 96-46-40-38 11-52-69 |

"Essential, sma and ridiculous overdue."
—BILL BUFOR

Extra
VIRGINITY
The
SUBLIME
and
SCANDALOUS
WORLD
of
OLIVE OIL

HANSOL

• 129

시장별 사용 빈도

패션
인테리어
제품

대표적인 배색 이미지

본격적
맵시있는
품격있는
깊은 맛이 있는
단단한
듬직한
고풍의
고전적
풍요로운
신사적
문화적

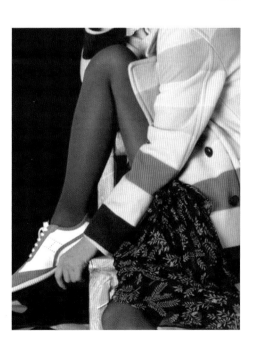

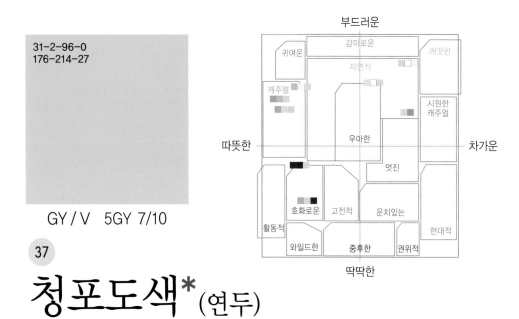

```
31-2-96-0
176-214-27
```

GY / V 5GY 7/10

부드러운

	감미로운		깨끗한
귀여운			
	자연적		
캐주얼			시원한 캐주얼
		우아한	

따뜻한 ─────────────── 차가운

	멋진		
호화로운	고전적	운치있는	
활동적			현대적
와일드한	중후한	권위적	

딱딱한

37

청포도색*(연두)

청포도색은 많은 생명이 숨쉬고 활동을 시작하는 봄을 떠올리게 하기 때문에 새로움을 상징한다. 이 색은 신록이나 어린 묘목의 아름다움을 표현하여 사람의 시선을 끌게 한다. 또한 YR, Y, GY와 배색하면 즐거움 등의 이미지를 나타낼 수 있고, Y나 하양과 배색하면 밝고 건강한 이미지를 나타낼 수 있다.

130 •

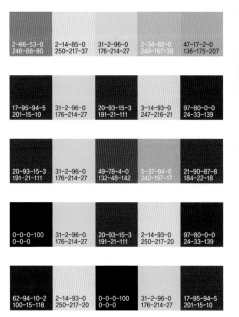

| 2-66-53-0 246-88-80 | 2-14-85-0 250-217-37 | 31-2-96-0 176-214-27 | 2-34-82-0 249-167-39 | 47-17-2-0 136-175-207 |

| 17-95-94-5 201-15-10 | 31-2-96-0 176-214-27 | 20-93-15-3 191-21-111 | 3-14-93-0 247-216-21 | 97-80-0-0 24-33-139 |

| 20-93-15-3 191-21-111 | 31-2-96-0 176-214-27 | 49-78-4-0 132-48-142 | 5-37-94-0 242-157-17 | 21-90-87-8 184-22-18 |

| 0-0-0-100 0-0-0 | 31-2-96-0 176-214-27 | 20-93-15-3 191-21-111 | 2-14-93-0 250-217-20 | 97-80-0-0 24-33-139 |

| 62-94-10-2 100-15-116 | 2-14-93-0 250-217-20 | 0-0-0-100 0-0-0 | 31-2-96-0 176-214-27 | 17-95-94-5 201-15-10 |

유쾌한

개방적

5-44-8-0 237-142-182	2-34-82-0 249-167-39	31-2-96-0 176-214-27

2-34-82-0 249-167-39	3-5-23-0 247-239-190	31-2-96-0 176-214-27

즐거운

선명한

5-37-94-0 242-157-17	2-14-93-0 250-217-20	31-2-96-0 176-214-27

20-93-15-3 191-21-111	97-80-0-0 24-33-139	31-2-96-0 176-214-27

북적거리는

신선한

5-37-94-0 242-157-17	31-2-96-0 176-214-27	20-93-15-3 191-21-111

31-2-96-0 176-214-27	0-0-0-0 255-255-255	15-0-16-0 217-240-208

건강한

안전한

2-14-93-0 250-217-20	0-0-0-0 255-255-255	31-2-96-0 176-214-27

7-0-29-0 237-248-179	31-2-96-0 176-214-27	78-7-69-0 57-156-91

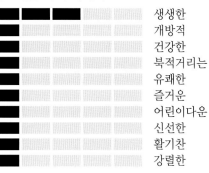

• 131

시장별 사용 빈도

패션
인테리어
제품

대표적인 배색 이미지

생생한
개방적
건강한
북적거리는
유쾌한
즐거운
어린이다운
신선한
활기찬
강렬한

40-9-97-0
153-189-27

GY / S　5GY 5/8

부드러운

귀여운　　감미로운　　　깨끗한

자연적

캐주얼　　　　　　　　시원한
　　　　　　　　　　　캐주얼

따뜻한　　　　　우아한　　　　　　　차가운

멋진

호화로운　고전적　운치있는

활동적　　　　　　　　　　　현대적

와일드한　중후한　권위적

딱딱한

풀색*(진한 연두, grass green)

밝고 선명한 황록이 어두워지면 신선미가 사라진다. 그러나 탁색화된 S톤은 V톤의 생생한 맛을 억제하고 새로 만든 차의 감칠맛이 도는 온화한 맛을 표현할 수 있다. 풀색은 황록과 쑥색(GY/Dp), 모스그린(GY/Dl)의 사이에서 사용 빈도가 그다지 높지 않다. 이 색은 벼의 잎을 연상하게 하는 이미지와 풀잎의 부드러운 자연의 이미지를 지니고 있다.

132 •

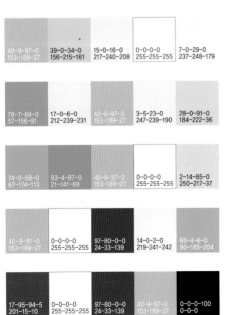

소탈한

8-36-54-0
233-158-96

3-5-23-0
247-239-190

40-9-97-0
153-189-27

취미적

2-40-33-0
246-153-136

45-45-15-3
136-113-152

40-9-97-0
153-189-27

자연스러운

24-43-61-9
176-119-72

16-22-26-3
206-181-159

40-9-97-0
153-189-27

고유한

27-51-24-9
167-103-127

29-30-98-11
161-138-14

40-9-97-0
153-189-27

야성적

25-96-71-12
166-12-34

40-9-97-0
153-189-27

44-65-96-55
64-32-7

평온한

3-5-23-0
247-239-190

40-9-97-0
153-189-27

32-31-68-13
150-132-64

자연 그대로의

9-18-57-0
231-201-101

0-0-0-0
255-255-255

40-9-97-0
153-189-27

한정적인

20-14-17-2
199-198-187

40-9-97-0
153-189-27

47-15-39-3
131-170-134

• 133

시장별 사용 빈도

패션
인테리어
제품

대표적인 배색 이미지

다른 색에 비해서 사용 빈도가 낮다.
자연환경이나 일상생활에서 볼 수 있는 색이다.

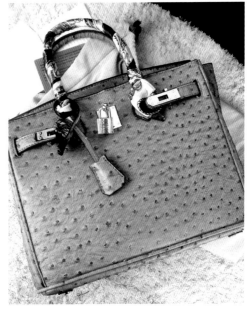

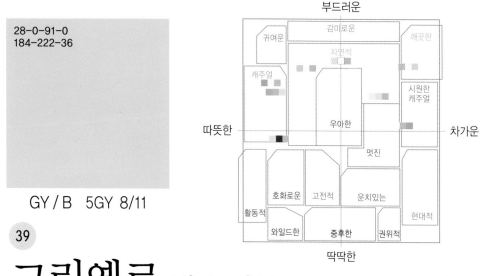

28-0-91-0
184-222-36

GY / B 5GY 8/11

39

부드러운

귀여운　감미로운　깨끗한

자연적

캐주얼

시원한
캐주얼

따뜻한　　　　우아한　　　　차가운

멋진

호화로운　고전적　운치있는

활동적　　　　　　　　　　　현대적

와일드한　중후한　권위적

딱딱한

그린옐로 (밝은 연두, green yellow)

　　그린옐로는 상냥함과 신선함을 지니고 있는 색이다. 한국 전통 색상에서는 연두색을 말한다. B톤의 이 색은 친밀하고 생기발랄하다. 봄을 알려주는 색이며, 생명이 숨쉬는 색이다. 서울 등 대도시의 직장 여성들은 차가운 느낌의 연두색보다 그린옐로를 더 좋아하는 경향이 있다.

134 •

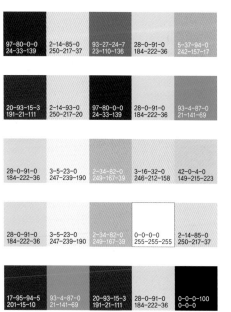

| 97-80-0-0 | 2-14-85-0 | 93-27-24-7 | 28-0-91-0 | 5-37-94-0 |
| 24-33-139 | 250-217-37 | 23-110-136 | 184-222-36 | 242-157-17 |

| 20-93-15-3 | 2-14-93-0 | 97-80-0-0 | 28-0-91-0 | 93-4-87-0 |
| 191-21-111 | 250-217-20 | 24-33-139 | 184-222-36 | 21-141-69 |

| 28-0-91-0 | 3-5-23-0 | 2-34-82-0 | 3-16-32-0 | 42-0-4-0 |
| 184-222-36 | 247-239-190 | 249-167-39 | 246-212-158 | 149-215-223 |

| 28-0-91-0 | 3-5-23-0 | 2-34-82-0 | 0-0-0-0 | 2-14-85-0 |
| 184-222-36 | 247-239-190 | 249-167-39 | 255-255-255 | 250-217-37 |

| 17-95-94-5 | 93-4-87-0 | 20-93-15-3 | 28-0-91-0 | 0-0-0-100 |
| 201-15-10 | 21-141-69 | 191-21-111 | 184-222-36 | 0-0-0 |

달콤새콤한

2-40-33-0
246-153-136

28-0-91-0
184-222-36

2-14-85-0
250-217-37

친밀한

2-25-53-0
248-190-105

3-5-23-0
247-239-190

28-0-91-0
184-222-36

말끔한

5-44-8-0
237-142-182

3-5-23-0
247-239-190

28-0-91-0
184-222-36

신맛

15-0-59-0
217-239-106

2-14-93-0
250-217-20

28-0-91-0
184-222-36

맑게 갠

2-14-85-0
250-217-37

17-95-94-5
201-15-10

28-0-91-0
184-222-36

느긋한

28-0-91-0
184-222-36

3-5-23-0
247-239-190

41-0-17-0
151-214-196

생기발랄한

2-14-93-0
250-217-20

0-0-0-0
255-255-255

28-0-91-0
184-222-36

안전한

7-0-29-0
237-248-179

28-0-91-0
184-222-36

74-0-58-0
67-174-113

• 135

시장별 사용 빈도

패션
인테리어
제품

대표적인 배색 이미지

신선한
친밀한
생기발랄한
안전한
느긋한

15-0-59-0
217-239-106

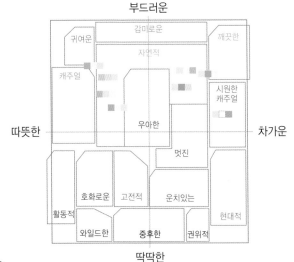

부드러운

귀여운 감미로운 깨끗한

자연적

캐주얼 시원한 캐주얼

따뜻한 ─────────── 우아한 ─────────── 차가운

멋진

호화로운 고전적 운치있는

활동적 현대적

와일드한 중후한 권위적

딱딱한

GY / P 5GY 8.5/6

40

라이트그린 (연한 연두, light green)

라이트그린은 차가우면서 부드러운 분위기로, 싱싱하고 생기가 넘친다. 또한 시원스럽고 상쾌하며 약간 신맛과 달콤새콤한 맛의 느낌을 준다. 신선함을 살려서 차가운 색이나 또는 하양과 배색을 하면 생기발랄하고 싱싱한 맛을 더해 준다. 오렌지색이나 노랑을 강조하면 소탈한, 생생한, 건강한 이미지가 된다. 부드럽고 밝은 이미지가 이 색의 주요 특징이다.

136 •

2-25-53-0	3-5-23-0	15-0-59-0	0-0-0-0	2-14-85-0
248-190-105	247-239-190	217-239-106	255-255-255	250-217-37

2-34-82-0	3-5-23-0	39-0-34-0	3-9-50-0	15-0-59-0
249-167-39	247-239-190	156-215-161	246-229-121	217-239-106

2-40-33-0	3-16-32-0	15-0-59-0	3-9-50-0	2-34-82-0
246-153-136	246-212-158	217-239-106	246-229-121	249-167-39

39-0-34-0	0-0-0-0	15-0-59-0	3-5-23-0	2-34-82-0
156-215-161	255-255-255	217-239-106	247-239-190	249-167-39

2-40-33-0	2-66-53-0	2-14-85-0	3-5-23-0	15-0-59-0
246-153-136	246-88-80	250-217-37	247-239-190	217-239-106

건강한

2-25-53-0 248-190-105	3-16-32-0 246-212-158	15-0-59-0 217-239-106

편안한

15-0-59-0 217-239-106	3-5-23-0 247-239-190	34-9-29-0 168-201-165

소탈한

2-34-82-0 249-167-39	15-0-59-0 217-239-106	3-5-23-0 247-239-190

생생한

15-0-59-0 217-239-106	74-0-58-0 67-174-113	2-14-85-0 250-217-37

느긋한

8-36-54-0 233-158-96	3-5-23-0 247-239-190	15-0-59-0 217-239-106

싱싱한

15-0-59-0 217-239-106	0-0-0-0 255-255-255	64-0-29-0 93-190-165

천진난만한

2-40-33-0 246-153-136	3-5-23-0 247-239-190	15-0-59-0 217-239-106

신선한

15-0-59-0 217-239-106	64-0-29-0 93-190-165	14-0-2-0 219-241-242

• 137

시장별 사용 빈도

 패션
인테리어
제품

대표적인 배색 이미지

| | 느긋한 |
| 생생한 |
| 건강한 |
| 신선한 |
| 싱싱한 |
| 편안한 |
| 소탈한 |
| 생기발랄한 |
| 귀여운 |
| 즐거운 |
| 친밀한 |
| 생쾌한 |

7-0-29-0
237-248-179

부드러운

귀여운　감미로운　깨끗한

자연적

캐주얼

시원한
캐주얼

따뜻한　우아한　차가운

멋진

호화로운　고전적　운치있는

현대적

활동적

와일드한　중후한　권위적

딱딱한

GY / Vp　5GY 9/2

41

그린티색 (흐린 노란연두, green tea)

그린티색은 편안하고 한가로운 이미지를 지니고 있다. 담백하고 맑으며 싱싱하고 순진한 이 색은 사람의 마음에 정서적 안정감을 가져다 준다. GY는 YR이나 Y보다 차고, B나 PB보다 따뜻하다. 이 연한 톤은 부드러운 초록색계나 시원한 색과 배색하면 싱싱하고 쾌적해 보인다. 또한 따뜻한 색을 약간 첨가하면 낭만적인, 정서적인, 온순한, 달콤한, 가련한 분위기를 자아낸다.

138 •

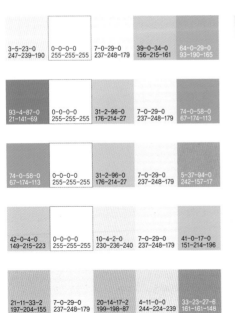

| 3-5-23-0 | 0-0-0-0 | 7-0-29-0 | 39-0-34-0 | 64-0-29-0 |
| 247-239-190 | 255-255-255 | 237-248-179 | 156-215-161 | 93-190-165 |

| 93-4-87-0 | 0-0-0-0 | 31-2-96-0 | 7-0-29-0 | 74-0-58-0 |
| 21-141-69 | 255-255-255 | 176-214-27 | 237-248-179 | 67-174-113 |

| 74-0-58-0 | 0-0-0-0 | 31-2-96-0 | 7-0-29-0 | 5-37-94-0 |
| 67-174-113 | 255-255-255 | 176-214-27 | 237-248-179 | 242-157-17 |

| 42-0-4-0 | 0-0-0-0 | 10-4-2-0 | 7-0-29-0 | 41-0-17-0 |
| 149-215-223 | 255-255-255 | 230-236-240 | 237-248-179 | 151-214-196 |

| 21-11-33-2 | 7-0-29-0 | 20-14-17-2 | 4-11-0-0 | 33-23-27-6 |
| 197-204-155 | 237-248-179 | 199-198-87 | 244-224-239 | 161-161-148 |

싱싱한

3-16-14-0
245-212-200

0-0-0-0
255-255-255

7-0-29-0
237-248-179

편안한

7-0-29-0
237-248-179

34-9-29-0
168-201-165

14-0-2-0
219-241-242

유연한

7-0-29-0
237-248-179

3-16-14-0
245-212-200

10-4-2-0
230-236-240

간소한

16-17-29-4
205-191-156

7-0-29-0
237-248-179

21-11-33-2
197-204-155

정서적

4-11-0-0
244-224-239

10-4-2-0
230-236-240

7-0-29-0
237-248-179

순진한

7-0-29-0
237-248-179

0-0-0-0
255-255-255

10-4-2-0
230-236-240

담백한

3-5-23-0
247-239-190

0-0-0-0
255-255-255

7-0-29-0
237-248-179

쾌적한

41-0-17-0
151-214-196

0-0-0-0
255-255-255

7-0-29-0
237-248-179

• 139

시장별 사용 빈도

패션
인테리어
제품

대표적인 배색 이미지

편안한
간소한
담백한
싱싱한
안전한
순진한
연한
신선한
쾌적한
한가로운
꾸밈이 없는

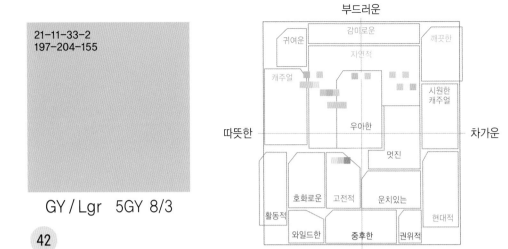

21-11-33-2
197-204-155

GY / Lgr 5GY 8/3

42

셀러단그린 (밝은 회연두, celadon green)

셀러단그린은 청자의 색으로 밝은 회연두를 말한다. 이 색은 사람들의 마음을 여유롭고 편안하게 해주는 색으로 간소하고 섬세하며 쾌적한 이미지를 가지고 있다. 또한 GY계의 자연스러운 느낌을 지닌 셀러단그린은 순색과 탁색의 분위기를 동시에 느끼게 한다.

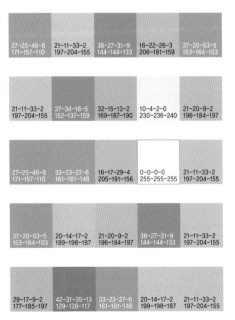

가정적
2-40-33-0 246-153-136	3-5-23-0 247-239-190	21-11-33-2 197-204-155

편안한
3-16-32-0 246-212-158	21-11-33-2 197-204-155	38-27-31-9 144-144-133

한가로운
21-11-33-2 197-204-155	2-25-53-0 248-190-105	3-16-32-0 246-212-158

자연스러운
9-18-57-0 231-201-101	21-11-33-2 197-204-155	29-6-66-0 181-210-89

편한
16-17-29-4 205-191-156	8-36-54-0 233-158-96	21-11-33-2 197-204-155

간소한
21-11-33-2 197-204-155	7-5-8-0 237-236-226	29-17-9-2 177-185-197

여유가 있는
16-22-26-3 206-181-159	3-5-23-0 247-239-190	21-11-33-2 197-204-155

쾌적한
21-11-33-2 197-204-155	3-5-23-0 247-239-190	41-0-17-0 151-214-196

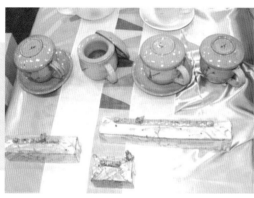

시장별 사용 빈도

패션
인테리어
제품

대표적인 배색 이미지

간소한
자연스러운
편안한
한가로운
쾌적한
얌전한
가정적
평화스러운
소박한
섬세한
소탈한

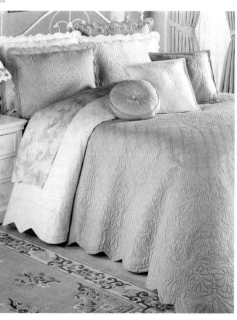

29-6-66-0
181-210-89

GY / L 5GY 6/5

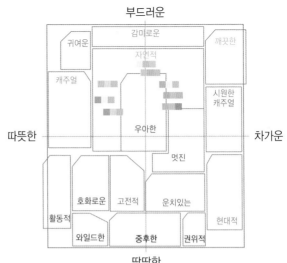

부드러운

귀여운　　감미로운　　　깨끗한

자연적

캐주얼　　　　　　　　　　시원한
　　　　　　　　　　　　　캐주얼

따뜻한　　　　　　　　　　　　　　　차가운

우아한

멋진

호화로운　고전적　　운치있는
　　　　　　　　　　　　　　현대적
활동적

와일드한　　중후한　　권위적

딱딱한

43

새싹색 (노란 연두)

　　도시화로 사람의 마음이 황폐화되는 요즘, 자연이 느껴지는 Lgr이나 L톤이 되살아나고 있
다. 새싹색을 건물이나 인테리어에 사용한다면 사람의 마음을 좀더 차분하고 안정되게 만들
어 줄 것이다. 콘트라스트를 억제하는 배색은 전원에서 느끼는 편안함을 가져다 준다. 소재
나 모양, 직물 등 질감을 나타내는 데 이 색을 사용하면 자연스럽고 소탈한 분위기를 나타낼
수 있다.

142 •

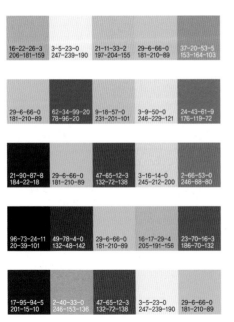

16-22-26-3 206-181-159	3-5-23-0 247-239-190	21-11-33-2 197-204-155	29-6-66-0 181-210-89	37-20-53-5 153-164-103
29-6-66-0 181-210-89	62-34-99-20 78-96-20	9-18-57-0 231-201-101	3-9-50-0 246-229-121	24-43-61-9 176-119-72
21-90-87-8 184-22-18	29-6-66-0 181-210-89	47-65-12-3 132-72-138	3-16-14-0 245-212-200	2-66-53-0 246-88-80
96-73-24-11 20-39-101	49-78-4-0 132-48-142	29-6-66-0 181-210-89	16-17-29-4 205-191-156	23-70-16-3 186-70-132
17-95-94-5 201-15-10	2-40-33-0 246-153-136	47-65-12-3 132-72-138	3-5-23-0 247-239-190	29-6-66-0 181-210-89

너그러운

16-22-26-3 206-181-159	3-5-23-0 247-239-190	29-6-66-0 181-210-89

가정적

8-36-54-0 233-158-96	3-5-23-0 247-239-190	29-6-66-0 181-210-89

소탈한

2-25-53-0 248-190-105	3-16-14-0 245-212-200	29-6-66-0 181-210-89

전원적

16-22-26-3 206-181-159	29-6-66-0 181-210-89	16-17-29-4 205-191-156

평화로운

8-36-54-0 233-158-96	3-16-32-0 246-212-158	29-6-66-0 181-210-89

자연스러운

9-18-57-0 231-201-101	16-17-29-4 205-191-156	29-6-66-0 181-210-89

한가로운

3-5-23-0 247-239-190	21-11-33-2 197-204-155	29-6-66-0 181-210-89

소박한

16-17-29-4 205-191-156	29-6-66-0 181-210-89	37-20-53-5 153-164-103

시장별 사용 빈도

- 패션
- 인테리어
- 제품

대표적인 배색 이미지

- 자연스러운
- 한가로운
- 전원적
- 소탈한
- 가정적
- 너그러운
- 소박한

37-20-53-5
153-164-103

GY / Gr 7.5GY 5/4

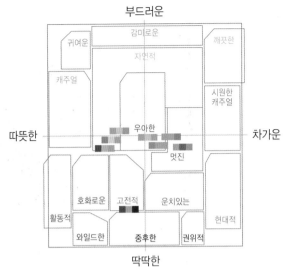

부드러운

귀여운　감미로운　깨끗한
자연적
캐주얼
시원한
캐주얼
따뜻한　우아한　차가운
멋진
호화로운　고전적　운치있는
활동적　현대적
와일드한　중후한　권위적
딱딱한

44

선인장색 (탁한 연두)

젊은 사람들은 Gr톤에 매력을 느낀다. 차분한 멋과 고풍스러움에 마음이 자연스럽게 끌리게 되는 것이다. 고풍의 정취를 맛보고 싶을 때는 회색과 배색하고 자색을 첨가하면 된다. 여러 색계통과 배색하면 고전적이고 전통적인 이미지를 연출할 수 있다.

144 •

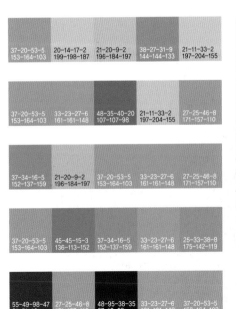

| 37-20-53-5 | 20-14-17-2 | 21-20-9-2 | 38-27-31-9 | 21-11-33-2 |
| 153-164-103 | 199-198-187 | 196-184-197 | 144-144-133 | 197-204-155 |

| 37-20-53-5 | 33-23-27-6 | 48-35-40-20 | 21-11-33-2 | 27-25-46-8 |
| 153-164-103 | 161-161-148 | 107-107-98 | 197-204-155 | 171-157-110 |

| 37-34-16-5 | 21-20-9-2 | 37-20-53-5 | 33-23-27-6 | 27-25-46-8 |
| 152-137-159 | 196-184-197 | 153-164-103 | 161-161-148 | 171-157-110 |

| 37-20-53-5 | 45-45-15-3 | 37-34-16-5 | 33-23-27-6 | 25-33-38-8 |
| 153-164-103 | 136-113-152 | 152-137-159 | 161-161-148 | 175-142-119 |

| 55-49-98-47 | 27-25-46-8 | 48-95-38-35 | 33-23-27-6 | 37-20-53-5 |
| 61-51-10 | 171-157-110 | 87-10-53 | 161-161-148 | 153-164-103 |

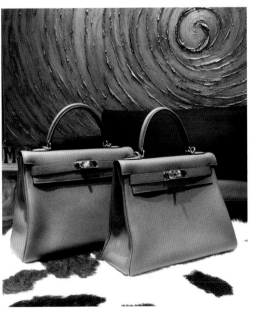

촌스러운

24-43-61-9 176-119-72	9-18-57-0 231-201-101	37-20-53-5 153-164-103

풍류의

27-25-46-8 171-157-110	16-23-18-2 208-181-176	37-20-53-5 153-164-103

전원적

35-61-97-29 118-59-10	16-25-93-3 207-171-22	37-20-53-5 153-164-103

고풍의

37-20-53-5 153-164-103	47-65-12-3 132-72-138	37-34-16-5 152-137-159

전통적

35-61-97-29 118-59-10	37-20-53-5 153-164-103	95-76-32-24 19-29-77

수수한

37-20-53-5 153-164-103	33-23-27-6 161-161-148	42-31-35-13 129-128-117

소박한

37-20-53-5 153-164-103	16-17-29-4 205-191-156	25-33-38-8 175-142-119

조심스러운

31-39-19-6 164-130-150	33-23-27-6 161-161-148	37-20-53-5 153-164-103

• 145

시장별 사용 빈도

패션
인테리어
제품

대표적인 배색 이미지

한가한
풍류의
소박한
촌스러운
조심스러운
수수한
고풍의
전원적
전통적
은근히 멋있는
자연스러운
고전적

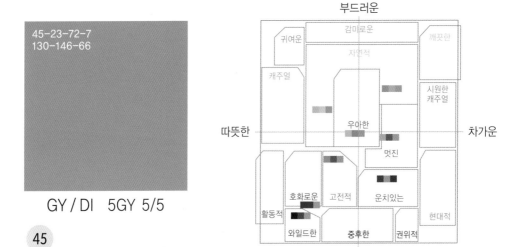

45-23-72-7
130-146-66

GY / DI 5GY 5/5

45

부드러운

귀여운　　감미로운　　깨끗한

자연적

캐주얼　　　　　　　　　　시원한
　　　　　　　　　　　　캐주얼

우아한

따뜻한　　　　　　　　　　　　차가운

멋진

호화로운　고전적　운치있는

활동적　　　　　　　　　　　현대적

와일드한　　중후한　권위적

딱딱한

모스그린 (밝은 녹갈색, moss green)

　　모스그린은 은근히 멋있는 색으로, 깊이가 있고 차분한 이미지가 있다. 이 색은 소재의 장점을 북돋우고, 성숙한 감성을 느끼게 해주는 색으로 도기나 금속 공예품 등에서 찾아볼 수 있다. Gr톤이나 DI톤에서는 은은한 색조가 느껴지며 소재의 질감을 더욱 잘 전달해 준다. 수수함이나 전원적인 느낌이 있고 흙냄새, 마른 풀을 생각나게 한다. 빨강이나 여러 색과 배색하여 따뜻함을 강조하면 와일드한 이미지가 된다.

146 •

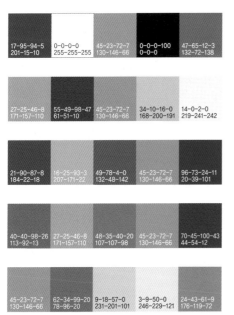

전원적

16-25-93-3 207-171-22	16-17-29-4 205-191-156	45-23-72-7 130-146-66

고상한

2-40-33-0 246-153-136	45-45-15-3 136-113-152	45-23-72-7 130-146-66

흙냄새 나는

24-43-61-9 176-119-72	35-61-97-29 118-59-10	45-23-72-7 130-146-66

성숙한

62-94-10-2 100-15-116	25-96-71-12 166-12-34	45-23-72-7 130-146-66

와일드한

43-93-59-56 63-8-24	17-95-94-5 201-15-10	45-23-72-7 130-146-66

차분한 멋

33-23-27-6 161-161-148	56-42-47-33 76-76-70	45-23-72-7 130-146-66

은근히 멋있는

32-31-68-13 150-132-64	33-23-27-6 161-161-148	45-23-72-7 130-146-66

공든

55-49-98-47 61-51-10	45-23-72-7 130-146-66	64-49-56-51 46-47-42

• 147

시장별 사용 빈도

				패션
				인테리어
				제품

대표적인 배색 이미지

				은근히 멋있는
				고상한
				공든
				전원적
				와일드한

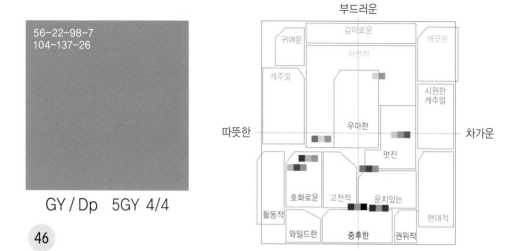

56-22-98-7
104-137-26

GY / Dp　5GY 4/4

부드러운

	감미로운	
귀여운		깨끗한
	자연적	
캐주얼		시원한 캐주얼

따뜻한　　　　　우아한　　　　　차가운

멋진

호화로운	고전적	운치있는
활동적		현대적
와일드한	중후한	권위적

딱딱한

(46)

쑥색*(탁한 녹갈색, artemisia)

Dp톤은 어두운 색 가운데서도 채도가 높아 선명하게 보이는 색이다. 따라서 배색에 V톤을 사용하지 않고 이 Dp톤을 쓰면 화사함을 잘 표현할 수 있다. 이 색과 따뜻한 색들의 S나 Dp 톤을 합하면 성숙하고 풍요로운 이미지가 된다. 검정이나 차가운 색과 배색을 하면 중후함이 더해진다. 동일 색상과 배색을 하면 자연스럽고, 초록과 배색하면 원근감이 생겨 웅대한 이미지가 된다.

148 •

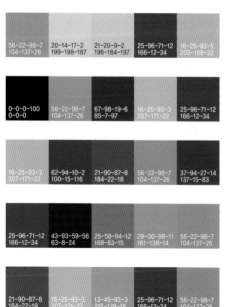

성숙한

16–25–93–3 207–171–22	21–90–87–8 184–22–18	56–22–98–7 104–137–26

복잡한

23–70–16–3 186–70–132	95–67–18–6 24–50–118	56–22–98–7 104–137–26

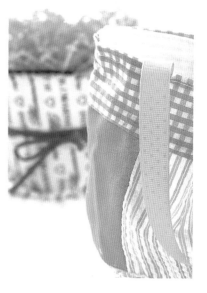

풍요로운

25–96–71–12 166–12–34	16–25–93–3 207–171–22	56–22–98–7 104–137–26

야성적

44–65–96–55 64–32–7	56–22–98–7 104–137–26	64–49–56–51 46–47–42

몰두하는

62–94–10–2 100–15–116	56–22–98–7 104–137–26	0–0–0–100 0–0–0

자연스러운

7–0–29–0 237–248–179	29–6–66–0 181–210–89	56–22–98–7 104–137–26

전원적

25–58–94–12 168–83–15	9–18–57–0 231–201–101	56–22–98–7 104–137–26

웅대한

47–2–39–0 135–202–148	56–22–98–7 104–137–26	93–31–89–20 17–81–41

• 149

시장별 사용 빈도

패션
인테리어
제품

대표적인 배색 이미지

풍요로운
중후한
전원적
자연스러운

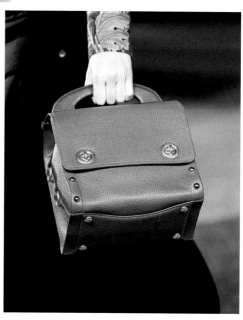

62-34-99-20
78-96-20

GY / Dk 5GY 3/4

부드러운

깜미로운

귀여운

깨끗한

자연적

캐주얼

시원한
캐주얼

우아한

따뜻한 차가운

멋진

호화로운 고전적 운치있는

현대적

활동적

와일드한 중후한 권위적

딱딱한

47

올리브그린*(어두운 녹갈색, olive green)

이 색은 고전적이고 전원적인 분위기를 자아내며, 고풍스럽고 차분한 정취의 표현에 적합한 색이다. 밝은 초록색과 배색하면 고요한 시골의 분위기를 느낄 수 있다. 담쟁이 덩굴로 뒤덮인 건물의 광경은 고전적이며 그리움을 자아낸다. 이 전통적인 분위기를 기본으로 해서 자색과 배색하면 고급스러운 느낌을 연출할 수 있고, 따뜻한 색과 배색하면 와일드한 이미지를 나타낼 수 있다.

150 •

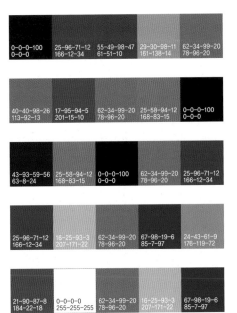

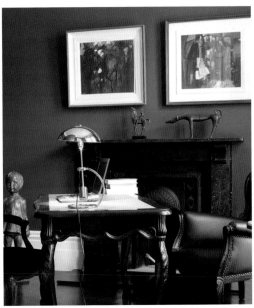

그리운

| 11-38-13-2 | 62-34-99-20 | 23-33-27-5 |
| 219-149-173 | 78-96-20 | 185-148-143 |

전통적
| 67-98-19-6 | 25-58-94-12 | 62-34-99-20 |
| 85-7-97 | 168-83-15 | 78-96-20 |

와일드한
| 37-95-64-35 | 16-25-93-3 | 62-34-99-20 |
| 104-10-31 | 207-171-22 | 78-96-20 |

고전의
| 62-34-99-20 | 35-61-97-29 | 71-95-31-20 |
| 78-96-20 | 118-59-10 | 64-10-72 |

충실한
| 44-65-96-55 | 25-96-71-12 | 62-34-99-20 |
| 64-32-7 | 166-12-34 | 78-96-20 |

전원적
| 24-43-61-9 | 21-11-33-2 | 62-34-99-20 |
| 176-119-72 | 197-204-155 | 78-96-20 |

깊은 맛이 있는
| 25-49-43-12 | 62-34-99-20 | 25-33-38-8 |
| 166-103-95 | 78-96-20 | 175-142-119 |

차분한 멋
| 62-34-99-20 | 32-31-68-13 | 56-42-47-33 |
| 78-96-20 | 150-132-64 | 76-76-70 |

• 151

시장별 사용 빈도

패션
인테리어
제품

대표적인 배색 이미지

와일드한
깊은 맛이 있는
전원적
고전의
고풍의
그리운
전통적
차분한 멋
충실한

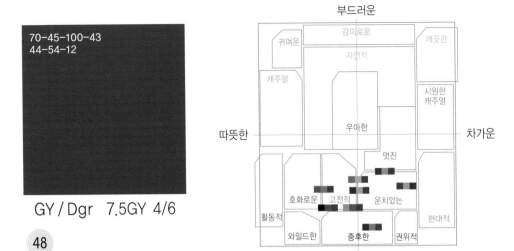

70-45-100-43
44-54-12

GY / Dgr 7.5GY 4/6

부드러운

귀여운　감미로운　깨끗한

자연적

캐주얼

우아한

시원한
캐주얼

따뜻한　　　　　　　　　　　　차가운

멋진

호화로운　고전적　운치있는

활동적

현대적

와일드한　중후한　권위적

딱딱한

48

대나무색*(탁한 초록, bamboo)

Dgr톤은 N2나 N3의 암회색에 비해서 어렴풋하게 색상이 나타난다. 대나무색은 엄숙하고 전통적인 무게를 느끼게 하는 색으로, 따뜻한 색과 배색을 하면 실용적이며 공들여 만든 전통적인 이미지를 표현할 수 있다. 또한 회색이나 차가운 색과 배색하면 늠름함과 안정감을 느낄 수 있다. 이 색은 깊은 바다나 밀림의 어두움도 연상하게 하여 와일드하고 강인한 이미지를 전달하고 있다.

152 •

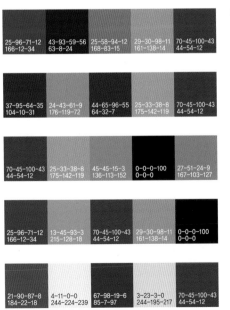

| 25-96-71-12 | 43-93-59-56 | 25-58-94-12 | 29-30-98-11 | 70-45-100-43 |
| 166-12-34 | 63-8-24 | 168-83-15 | 161-138-14 | 44-54-12 |

| 37-95-64-35 | 24-43-61-9 | 44-65-96-55 | 25-33-38-8 | 70-45-100-43 |
| 104-10-31 | 176-119-72 | 64-32-7 | 175-142-119 | 44-54-12 |

| 70-45-100-43 | 25-33-38-8 | 45-45-15-3 | 0-0-0-100 | 27-51-24-9 |
| 44-54-12 | 175-142-119 | 136-113-152 | 0-0-0 | 167-103-127 |

| 25-96-71-12 | 13-45-93-3 | 70-45-100-43 | 29-30-98-11 | 0-0-0-100 |
| 166-12-34 | 215-128-18 | 44-54-12 | 161-138-14 | 0-0-0 |

| 21-90-87-8 | 4-11-0-0 | 67-98-19-6 | 3-23-3-0 | 70-45-100-43 |
| 184-22-18 | 244-224-239 | 85-7-97 | 244-195-217 | 44-54-12 |

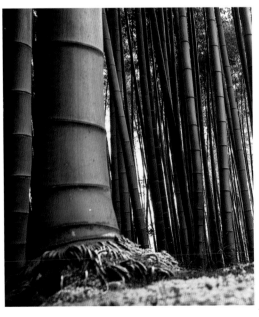

공든
35-61-97-29 | 25-58-94-12 | 70-45-100-43
118-59-10 | 168-83-15 | 44-54-12

장대한
40-40-98-26 | 27-25-46-8 | 70-45-100-43
113-92-13 | 171-157-110 | 44-54-12

깊이 있는
67-98-19-6 | 32-31-68-13 | 70-45-100-43
85-7-97 | 150-132-64 | 44-54-12

전통적
32-31-68-13 | 35-61-97-29 | 70-45-100-43
150-132-164 | 118-59-10 | 44-54-12

강인한
0-0-0-100 | 21-90-87-8 | 70-45-100-43
0-0-0 | 184-22-18 | 44-54-12

늠름한
70-45-100-43 | 38-27-31-9 | 95-76-32-24
44-54-12 | 144-144-133 | 19-29-77

실용적
44-65-96-55 | 25-33-38-8 | 70-45-100-43
64-32-7 | 175-142-119 | 44-54-12

장엄한
44-65-96-55 | 0-0-0-70 | 70-45-100-43
64-32-7 | 77-77-77 | 44-54-12

시장별 사용 빈도

패션
인테리어
제품

대표적인 배색 이미지

전통적
듬직한
강인한
공든
늠름한
장엄한

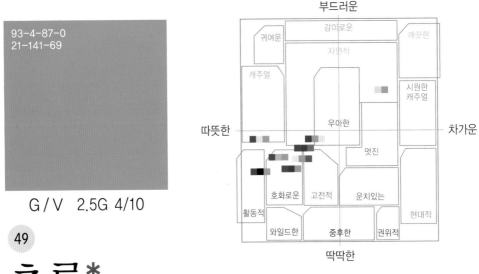

93-4-87-0
21-141-69

G / V 2.5G 4/10

49

초록*(초록, green)

초록은 자연의 푸르름을 나타내는 색으로, 사람들은 이 색에서 안전함, 안정감, 신뢰감을 느낀다. 또한 초록은 자연, 삶, 생명력, 활동, 봄, 희망, 신선함 등의 이미지를 지니고 있다. 초록에 따뜻한 색을 배색하면 선명하고 활기찬 이미지를 나타낸다. 이 색은 윤택함을 연상하게 하여 자연식품, 건강식품, 약품의 포장에서 쉽게 찾아볼 수 있다.

154 •

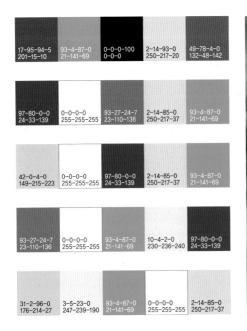

활발한
17-95-94-5 201-15-10	2-14-93-0 250-217-20	93-4-87-0 21-141-69

활동적
17-95-94-5 201-15-10	97-80-0-0 24-33-139	93-4-87-0 21-141-69

북적거리는
20-93-15-3 191-21-111	5-37-94-0 242-157-17	93-4-87-0 21-141-69

역동적
17-95-94-5 201-15-10	0-0-0-100 0-0-0	93-4-87-0 21-141-69

자극적
20-93-15-3 191-21-111	62-94-10-2 100-15-116	93-4-87-0 21-141-69

안전한
7-0-29-0 237-248-179	31-2-96-0 176-214-27	93-4-87-0 21-141-69

건강한
97-80-0-0 24-33-139	93-4-87-0 21-141-69	2-14-93-0 250-217-20

화사한
3-9-50-0 246-229-121	93-4-87-0 21-141-69	49-78-4-0 132-48-142

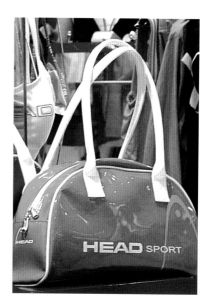

시장별 사용 빈도

패션

인테리어

제품

대표적인 배색 이미지

북적거리는

선명한

안전한

원기왕성한

활발한

역동적

동적인

화사한

건강한

명랑한

민감한

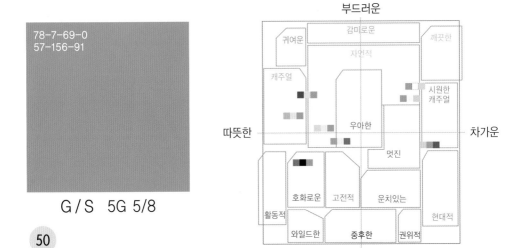

78-7-69-0
57-156-91

G / S 5G 5/8

부드러운

귀여운 감미로운 깨끗한

자연적

캐주얼 시원한 캐주얼

따뜻한 우아한 차가운

멋진

호화로운 고전적 운치있는 현대적

활동적

와일드한 중후한 권위적

딱딱한

(50)

에메랄드그린*(밝은 초록, emerald green)

156 •

에메랄드그린은 탁색이지만 그 차가움이 사람들의 마음에 신선함을 느끼게 한다. 같은 색 계열이나 차가운 색과 배색을 하면 안전한 이미지가 강해지고, 부드러운 Y를 사이에 두면 생기발랄한 이미지가 된다. 또한 따뜻한 색을 눈에 띄도록 하면 더욱 활기찬 이미지를 만드는 효과를 낼 수 있다. 이 색은 열대 지방에서의 휴식 같은 이미지이다.

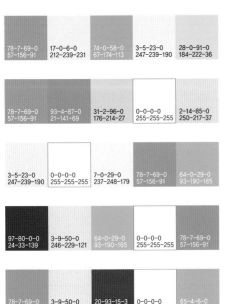

78-7-69-0
57-156-91

17-0-6-0
212-239-231

74-0-58-0
67-174-113

3-5-23-0
247-239-190

28-0-91-0
184-222-36

78-7-69-0
57-156-91

93-4-87-0
21-141-69

31-2-96-0
176-214-27

0-0-0-0
255-255-255

2-14-85-0
250-217-37

3-5-23-0
247-239-190

0-0-0-0
255-255-255

7-0-29-0
237-248-179

78-7-69-0
57-156-91

64-0-29-0
93-190-165

97-80-0-0
24-33-139

3-9-50-0
246-229-121

64-0-29-0
93-190-165

0-0-0-0
255-255-255

78-7-69-0
57-156-91

78-7-69-0
57-156-91

3-9-50-0
246-229-121

20-93-15-3
191-21-111

0-0-0-0
255-255-255

65-4-6-0
90-185-204

생기발랄한
31-2-96-0 · 3-9-50-0 · 78-7-69-0
176-214-27 · 246-229-121 · 57-156-91

청춘의
78-7-69-0 · 3-9-50-0 · 81-42-17-5
57-156-91 · 246-229-121 · 52-97-141

활기찬
5-37-94-0 · 2-14-85-0 · 78-7-69-0
242-157-17 · 250-217-37 · 57-156-91

열대의
23-70-16-3 · 0-0-0-100 · 78-7-69-0
186-70-132 · 0-0-0 · 57-156-91

북적거리는
20-93-15-3 · 2-14-93-0 · 78-7-69-0
191-21-111 · 250-217-20 · 57-156-91

새로운
78-7-69-0 · 0-0-0-0 · 41-0-17-0
57-156-91 · 255-255-255 · 151-214-196

신선한
78-7-69-0 · 3-5-23-0 · 39-0-34-0
57-156-91 · 247-239-190 · 156-215-161

구김살 없는
21-11-33-2 · 78-7-69-0 · 93-31-89-20
197-204-155 · 57-156-91 · 17-81-41

시장별 사용 빈도

패션
인테리어
제품

대표적인 배색 이미지

안전한
북적거리는
활기찬
신선한
청춘의

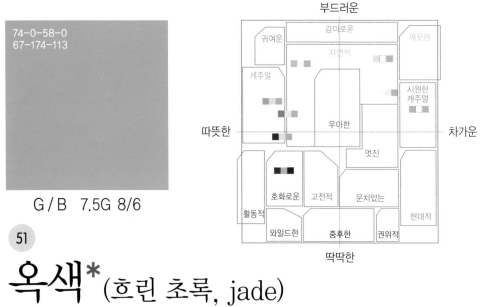

74-0-58-0
67-174-113

G / B 7.5G 8/6

부드러운

귀여운
감미로운
깨끗한
자연적
캐주얼
시원한
캐주얼
따뜻한
우아한
차가운
멋진
호화로운
고전적
운치있는
현대적
활동적
와일드한
중후한
권위적
딱딱한

51

옥색*(흐린 초록, jade)

옥색은 옥의 빛깔과 같은 흐린 초록색으로 사람의 마음을 기분좋게 해 주는 색이다. R, YR, Y의 맑은 색과 배색을 하면 발랄하고 즐겁게, 때로는 화사하고 자극적인 이미지가 된다. 이 색은 따뜻한 색과 잘 어울리며, 차가운 색인 하양과 배색을 하면 산뜻하고 시원하며 신선한 느낌을 준다.

158 •

17-95-94-5 201-15-10	0-0-0-0 255-255-255	97-80-0-0 24-33-139	2-14-85-0 250-217-37	74-0-58-0 67-174-113
5-44-8-0 237-142-182	17-95-94-5 201-15-10	74-0-58-0 67-174-113	2-14-93-0 250-217-20	49-78-4-0 132-48-142
97-80-0-0 24-33-139	3-9-50-0 246-229-121	64-0-29-0 93-190-165	0-0-0-0 255-255-255	74-0-58-0 67-174-113
2-34-82-0 249-167-39	3-9-50-0 246-229-121	74-0-58-0 67-174-113	0-0-0-0 255-255-255	65-4-6-0 90-185-204
74-0-58-0 67-174-113	0-0-0-0 255-255-255	97-80-0-0 24-33-139	14-1-2-0 219-239-241	65-4-6-0 90-185-204

소탈한

2-34-82-0 249-167-39	3-5-23-0 247-239-190	74-0-58-0 67-174-113

유쾌한

5-44-8-0 237-142-182	2-14-93-0 250-217-20	74-0-58-0 67-174-113

즐거운

2-66-53-0 246-88-80	3-9-50-0 246-229-121	74-0-58-0 67-174-113

자극적

20-93-15-3 191-21-111	74-0-58-0 67-174-113	62-94-10-2 100-15-116

화사한

17-95-94-5 201-15-10	2-14-93-0 250-217-20	74-0-58-0 67-174-113

신선한

3-5-23-0 247-239-190	15-1-59-0 217-236-106	74-0-58-0 67-174-113

발랄한

2-14-93-0 250-217-20	0-0-0-0 255-255-255	74-0-58-0 67-174-113

활기찬

74-0-58-0 67-174-113	0-0-0-0 255-255-255	47-17-2-0 136-175-207

시장별 사용 빈도

패션

인테리어

제품

대표적인 배색 이미지

생생한
활기찬
쾌활한
유쾌한
명랑한
발랄한
자극적
신선한
싱싱한
즐거운
기분좋은
선명한

39-0-34-0
156-215-161

G / P 5G 8/6

부드러운

	감미로운		깨끗한
귀여운	자연적		
캐주얼			시원한 캐주얼

따뜻한 | 우아한 | 차가운

멋진

	호화로운	고전적	운치있는	
활동적				현대적
와일드한		중후한	권위적	

딱딱한

52

오팔라인에메랄드(연한 초록, opaline emerald)

이 색은 따뜻한 색과 배색을 하면 귀엽고 유머스러우며, 느긋하고 개방적인 이미지가 된다. 차가운 색과 배색을 하면 싱싱하고 상쾌하며, 초여름 초원의 산들바람에 시원해지는 느낌을 받게 한다. 부드러운 이미지의 연한 분홍색 등과 배색을 하면 포근한 이미지가 된다. 귀여운(pretty), 감미로운(romantic), 자연적(natural) 이미지에는 잘 어울리지만 우아한(elegant), 멋진(chic) 분위기와는 어울리지 않는다.

160 •

2-34-82-0 249-167-39	3-5-23-0 247-239-190	39-0-34-0 156-215-161	3-9-50-0 246-229-121	15-1-59-0 217-236-106
2-25-53-0 248-190-105	3-5-23-0 247-239-190	42-1-4-0 149-212-222	3-16-32-0 246-212-158	39-0-34-0 156-215-161
39-0-34-0 156-215-161	0-0-0-0 255-255-255	15-1-59-0 217-236-106	3-5-23-0 247-239-190	2-34-82-0 249-167-39
39-0-34-0 156-215-161	3-9-50-0 246-229-121	41-0-17-0 151-214-196	2-34-82-0 249-167-39	74-0-58-0 67-174-113
5-44-8-0 237-142-182	3-9-50-0 246-229-121	39-0-34-0 156-215-161	23-43-1-0 193-134-190	2-14-85-0 250-217-37

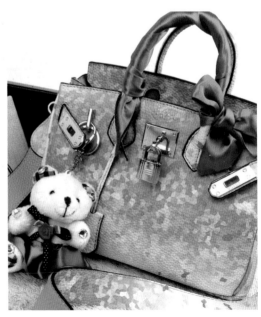

느긋한

15-1-59-0 217-236-106	3-5-23-0 247-239-190	39-0-34-0 156-215-161

신선한

78-7-69-1 56-154-90	3-5-23-0 247-239-190	39-0-34-0 156-215-161

개방적

2-25-53-0 248-190-105	3-9-50-0 246-229-121	39-0-34-0 156-215-161

안전한

3-5-23-0 247-239-190	39-0-34-0 156-215-161	81-42-17-5 51-97-141

유머스러운

2-66-53-0 246-88-80	3-9-50-0 246-229-121	39-0-34-0 156-215-161

신선한

5-20-0-0 239-201-227	0-0-0-0 255-255-255	39-0-34-0 156-215-161

싱싱한

39-0-34-0 156-215-161	15-0-16-0 217-240-208	0-0-0-0 255-255-255

시원한

39-0-34-0 156-215-161	0-0-0-0 255-255-255	47-17-2-0 136-175-207

시장별 사용 빈도

	패션
	인테리어
	제품

대표적인 배색 이미지

	유머스러운
	안전한
	경쾌한
	시원한
	귀여운
	개방적
	유쾌한
	싱싱한
	어린이다운
	진보적

15-0-16-0
217-240-208

G / Vp 2.5G 9/2

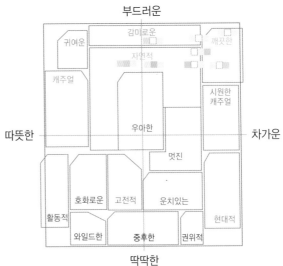

부드러운

| 귀여운 | 감미로운 | 깨끗한 |
| 자연적 |
| 캐주얼 | 시원한 캐주얼 |

따뜻한 우아한 차가운

멋진

호화로운	고전적	운치있는
활동적		현대적
와일드한	중후한	권위적

딱딱한

53

백옥색*(흰 초록)

백옥색은 깨끗하고 상쾌하며 아주 맑은 톤으로, 빛에 살짝 빛나는 오팔의 투명한 색을 느끼게 한다. 차가운 느낌이 나는 G톤이나 아주 연한 Vp톤이 되면 싱싱하고 순진하며 온순하고 산뜻해진다. 차갑고 부드러운 맑은 색과 배색을 하면 이 색의 특성이 잘 살아난다. 따뜻하고 부드러운 색을 첨가하면 온순함과 가련함의 이미지가 강조된다. 톤의 미묘한 변화에 따라 섬세하고 조용한 이미지를 나타낼 수 있다.

162 •

| 41-0-17-0 | 0-0-0-0 | 74-0-58-0 | 15-0-16-0 | 31-2-96-0 |
| 151-214-196 | 255-255-255 | 67-174-113 | 217-240-208 | 176-214-27 |

| 17-0-6-0 | 39-0-34-0 | 15-0-16-0 | 0-0-0-0 | 14-1-2-0 |
| 212-239-231 | 156-215-161 | 217-240-208 | 255-255-255 | 219-239-241 |

| 59-36-18-5 | 15-0-16-0 | 64-0-29-0 | 17-0-6-0 | 94-7-55-1 |
| 102-120-149 | 217-240-208 | 93-190-165 | 212-239-231 | 20-141-113 |

| 41-0-17-0 | 15-0-16-0 | 0-0-0-0 | 14-1-2-0 | 42-1-4-0 |
| 151-214-196 | 217-240-208 | 255-255-255 | 219-239-241 | 149-212-222 |

| 21-11-33-2 | 15-0-16-0 | 3-5-23-0 | 16-17-29-4 | 8-36-54-1 |
| 197-204-155 | 217-240-208 | 247-239-190 | 205-191-156 | 230-156-95 |

가련한

3-16-14-0	0-0-0-0	15-0-16-0
176-214-27	255-255-255	217-240-208

싱싱한

0-0-0-0	15-0-16-0	41-0-17-0
255-255-255	217-240-208	151-214-196

깨끗한

3-11-2-0	21-14-17-2	15-0-16-0
246-225-235	196-197-186	217-240-208

신선한

31-2-96-0	0-0-0-0	15-0-16-0
176-214-27	255-255-255	217-240-208

순진한

3-16-14-0	3-23-3-0	15-0-16-0
245-212-200	244-195-217	217-240-208

상쾌한

10-4-2-0	0-0-0-0	15-0-16-0
230-236-240	255-255-255	217-240-208

산뜻한

15-0-16-0	0-0-0-0	17-0-6-0
217-240-208	255-255-255	212-239-231

밝은

15-0-16-0	0-0-0-0	24-7-0-0
217-240-208	255-255-255	194-216-233

• 163

시장별 사용 빈도

패션
인테리어
제품

대표적인 배색 이미지

싱싱한
상쾌한
산뜻한
연한
신선한
편한
조용한
어린이다운
낭만적
아무렇지 않은
진보적

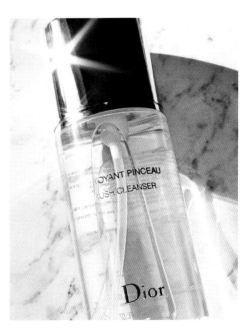

34-9-29-1
166-198-163

G / Lgr 5G 8/2

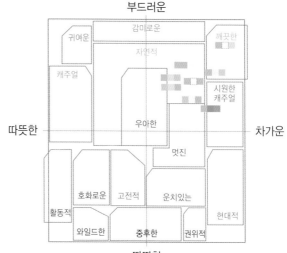

부드러운

귀여운 감미로운 깨끗한

자연적

캐주얼

시원한
캐주얼

따뜻한 우아한 차가운

멋진

호화로운 고전적 운치있는

활동적 현대적

와일드한 중후한 권위적

딱딱한

54

아쿠아그린 (밝은 초록, aqua green)

아쿠아그린은 신록의 숲 속이 안개에 싸인 신비한 분위기와 평온한 자연의 이미지를 지니고 있다. 소박하고 신선한 분위기를 가져다 주기 때문에 주방의 식탁보에 효과적인 색이다. 초록색을 잘 안 쓰는 사무실 공간이나 인테리어에서도 이 색은 악센트를 주는 색으로 사용된다. 차가우면서 편안하고 인간적인 느낌을 주며, 따뜻한 색과 배색을 하면 부드럽고 유연하며 가정적인 이미지가 된다.

164 •

34-9-29-1 166-198-163	7-0-29-0 237-248-179	21-11-33-2 197-204-155	3-5-23-0 247-239-190	16-17-29-4 205-191-156
34-9-29-1 166-198-163	7-5-8-0 237-236-226	21-11-33-2 197-204-155	3-5-23-0 247-239-190	16-17-29-4 205-191-156
34-9-29-1 166-198-163	15-0-16-0 217-240-208	3-5-23-0 247-239-190	21-11-33-2 197-204-155	17-0-6-0 212-239-231
16-17-29-4 205-191-156	3-5-23-0 247-239-190	34-9-29-1 166-198-163	7-0-29-0 237-248-179	24-7-0-0 194-216-233
24-7-0-0 194-216-233	48-20-26-5 127-157-151	34-10-16-1 166-197-189	14-1-2-0 219-239-241	34-9-29-1 166-198-163

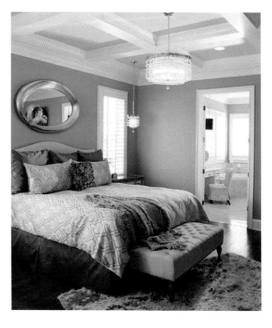

온순한

16-23-18-2 208-181-176	0-0-0-0 255-255-255	34-9-29-1 166-198-163

간소한

16-17-29-4 205-191-156	34-9-29-1 166-198-163	7-0-29-0 237-248-179

자연스러운

21-11-33-2 197-204-155	3-5-23-0 247-239-190	34-9-29-1 166-198-163

평화로운

34-9-29-1 166-198-163	48-20-26-5 127-157-151	33-23-27-6 161-161-148

가정적

2-25-53-0 248-190-105	3-16-32-0 246-212-158	34-9-29-1 166-198-163

맑은

34-9-29-1 166-198-163	0-0-0-0 255-255-255	24-7-0-0 194-216-233

편안한

34-9-29-1 166-198-163	3-16-32-0 246-212-158	20-14-17-2 199-198-187

신선한

34-9-29-1 166-198-163	7-5-8-0 237-236-226	41-0-17-0 151-214-196

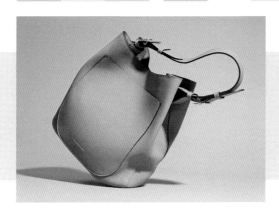

시장별 사용 빈도

패션
인테리어
제품

대표적인 배색 이미지

편안한
간소한
평화로운
소박한
맑은
유연한
서정적
가정적
싱싱한
자연스러운

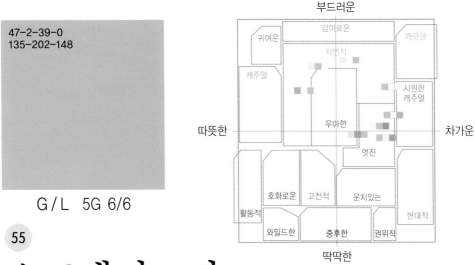

47-2-39-0
135-202-148

G / L 5G 6/6

부드러운

감미로운

귀여운 깨끗한

자연적

캐주얼

시원한
캐주얼

따뜻한 우아한 차가운

멋진

호화로운 고전적 운치있는

현대적

활동적

와일드한 중후한 권위적

딱딱한

55

스프레이그린 (흐린 초록, spray green)

스프레이그린은 어리고 푸르며 신선하고 건강한 이미지를 가진 대나무 숲을 생각나게 한다. 이 색을 하얀색으로 분리 배색하면 깨끗하고 싱싱한 이미지를 전해주며, 같은 계열의 색과 배색을 하면 자연적인 분위기를 만들 수 있다. 또한 P나 PB와 배색을 하면 서구풍의 분위기를 느낄 수 있다.

166 •

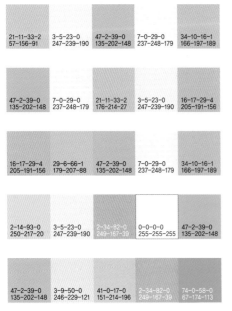

21-11-33-2
57-156-91

3-5-23-0
247-239-190

47-2-39-0
135-202-148

7-0-29-0
237-248-179

34-10-16-1
166-197-189

47-2-39-0
135-202-148

7-0-29-0
237-248-179

21-11-33-2
176-214-27

3-5-23-0
247-239-190

16-17-29-4
205-191-156

16-17-29-4
205-191-156

29-6-66-1
179-207-88

47-2-39-0
135-202-148

7-0-29-0
237-248-179

34-10-16-1
166-197-189

2-14-93-0
250-217-20

3-5-23-0
247-239-190

2-34-82-0
249-167-39

0-0-0-0
255-255-255

47-2-39-0
135-202-148

47-2-39-0
135-202-148

3-9-50-0
246-229-121

41-0-17-0
151-214-196

2-34-82-0
249-167-39

74-0-58-0
67-174-113

평화로운

3-16-32-0 246-212-158	33-23-27-6 161-161-148	47-2-39-0 135-202-148

편안한

15-0-16-0 217-240-208	47-2-39-0 135-202-148	48-20-26-5 127-157-151

신맛

3-9-50-0 246-229-121	47-2-39-0 135-202-148	15-0-16-0 217-240-208

서양풍의

47-2-39-0 135-202-148	4-11-1-0 244-224-236	48-27-8-1 132-151-184

건강한

8-36-54-1 230-156-95	3-5-23-0 247-239-190	47-2-39-0 135-202-148

산뜻한

47-2-39-0 135-202-148	0-0-0-0 255-255-255	17-0-6-0 212-239-231

신선한

15-1-59-0 217-236-106	7-0-29-0 237-248-179	47-2-39-0 135-202-148

싱싱한

47-2-39-0 135-202-148	0-0-0-0 255-255-255	47-17-2-0 136-175-207

시장별 사용 빈도

| | 패션 |
| 인테리어 |
| 제품 |

대표적인 배색 이미지

싱싱한
건강한
신선한
평화로운
산뜻한

47-15-39-3
131-170-134

G / Gr 5G 5/2

부드러운

귀여운 　감미로운 　깨끗한
　 자연적
캐주얼
　　　　　 시원한
　　　　　 캐주얼
따뜻한 　우아한 　차가운
　 멋진
　호화로운 　고전적 　운치있는
　 현대적
활동적
와일드한 　중후한 　권위적

딱딱한

56

미스트그린 (밝은 회녹색, mist green)

　원색조의 바탕에서 흐린 색들은 섬세하거나 미묘한 뉘앙스가 묻혀져 버린다. 미스트그린
은 엷은 안개나 아지랑이 속에 희미하게 보이는 푸른빛과 같은 색으로 수수하면서 조용한 풍
취를 자아낸다. 싫증이 안 나는 색이기 때문에 탁색과 조합해서 배색을 하면 마음이 편안해
진다. 또한 멋있고 스마트하고 매력있는 이미지로도 사용된다.

168 •

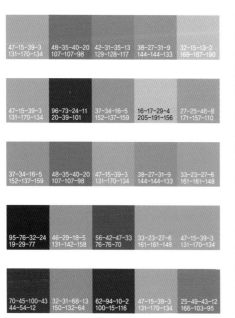

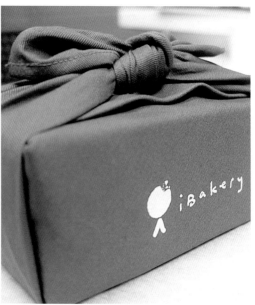

평화로운

47-15-39-3 131-170-134	16-17-29-4 205-191-156	38-27-31-9 144-144-133

멋있는

37-34-16-5 152-137-159	29-17-9-2 177-185-197	47-15-39-3 131-170-134

수수한

37-34-16-5 152-137-159	20-14-17-2 199-198-187	47-15-39-3 131-170-134

순수한

45-45-15-3 136-113-152	7-5-8-0 237-236-226	47-15-39-3 131-170-134

풍류의

27-25-46-8 171-157-110	33-23-27-6 161-161-148	47-15-39-3 131-170-134

조용한

20-14-17-2 199-198-187	32-15-13-2 169-187-190	47-15-39-3 131-170-134

도시적

47-15-39-3 131-170-134	7-5-8-0 237-236-226	49-22-22-5 124-153-156

고전적

27-25-46-8 171-157-110	20-14-17-2 199-198-187	47-15-39-3 131-170-134

시장별 사용 빈도

패션
인테리어
제품

대표적인 배색 이미지

조용한
수수한
스마트한
풍류의
멋있는
도회적
평화로운

58-20-50-6
101-145-107

G / DI 5G 4/5

57

부드러운

귀여운　감미로운　깨끗한

자연적

캐주얼

시원한 캐주얼

우아한

따뜻한　　　　　　　　　　차가운

멋진

호화로운　고전적　운치있는

활동적

현대적

와일드한　중후한　권위적

딱딱한

비취색 (흐린 초록)

170 •

비취색은 조용하고 전원적인 이미지를 지니고 있다. 자색과 배색을 하면 더욱 멋스럽다. 중국에서는 행운을 가져다주는 깊이 있는 비취색의 부적을 몸에 지니고 다닌다. 이 색은 따뜻한 색과 배색을 하면 결실의 풍성함과 복잡함을 나타낸다. 톤 감각을 살려 차가운 색과 배색하면 이지적인 이미지를 표현할 수 있다.

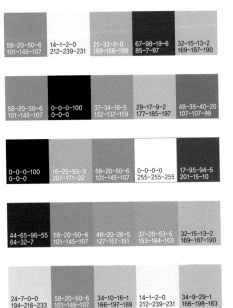

58-20-50-6
101-145-107

14-1-2-0
212-239-231

25-33-2-0
189-156-199

67-98-19-6
85-7-97

32-15-13-2
169-187-190

58-20-50-6
101-145-107

0-0-0-100
0-0-0

37-34-16-5
152-137-159

29-17-9-2
177-185-197

48-35-40-20
107-107-98

0-0-0-100
0-0-0

16-25-93-3
207-171-22

58-20-50-6
101-145-107

0-0-0-0
255-255-255

17-95-94-5
201-15-10

44-65-96-55
64-32-7

58-20-50-6
101-145-107

48-20-26-5
127-157-151

37-20-53-5
153-164-103

32-15-13-2
169-187-190

24-7-0-0
194-216-233

58-20-50-6
101-145-107

34-10-16-1
166-197-189

14-1-2-0
212-239-231

34-9-29-1
166-198-163

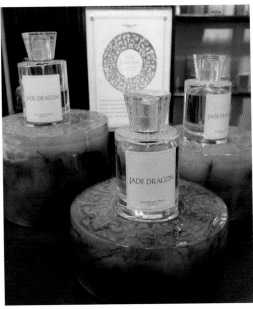

결실의

13-45-93-3 215-128-18	17-95-94-5 201-15-10	58-20-50-6 101-145-107

수수한

40-40-98-26 113-92-13	7-5-8-0 237-236-226	58-20-50-6 101-145-107

어른스러운

17-21-11-2 206-185-193	58-20-50-6 101-145-107	48-95-38-35 87-10-53

취미적

9-18-57-1 228-199-99	58-20-50-6 101-145-107	67-98-19-6 85-7-97

복잡한

23-70-16-3 186-70-132	37-95-64-35 104-10-31	58-20-50-6 101-145-107

이지적

58-20-50-6 101-145-107	0-0-0-0 255-255-255	59-36-18-5 102-120-149

자연스러운

37-20-53-5 153-164-103	9-18-57-1 228-199-99	58-20-50-6 101-145-107

조용한

58-20-50-6 101-145-107	34-10-16-1 166-197-189	46-29-18-5 131-142-158

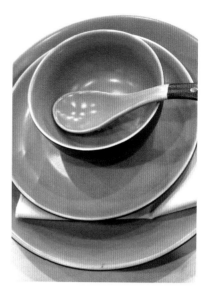

• 171

시장별 사용 빈도

패션
인테리어
제품

대표적인 배색 이미지

다른 색에 비해 사용 빈도가 낮아 데이터상에 잘
나타나지 않는다. 그러나 자연환경이나 일상생활
에서 볼 수 있는 색으로, 여러 가지 색의 이미지
를 지니고 있다.

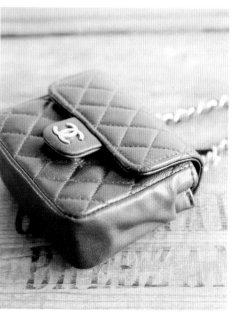

98-15-87-3
10-116-62

G / Dp 7.5G 3/8

부드러운

귀여운　감미로운　깨끗한

자연적

캐주얼　　시원한
캐주얼

따뜻한　우아한　차가운

멋진

호화로운　고전적　운치있는
활동적　　　　　　현대적

와일드한　중후한　권위적

딱딱한

58

수박색*(초록)

　　자연의 초록은 계절에 따라 GY에서 G, 밝은 색에서 어두운 색으로 변화하는데, 수박색은 깊은 산속의 짙은 초록에서 찾아볼 수 있다. 초록을 찾아보기 어려운 나라에서는 이 색을 많이 사용하고 있다. 따뜻한 색과 배색하여 눈에 띄게 하면 남국의 강렬하고 따가운 더위가 표현되고, 열대 지방의 와일드한 이미지를 느끼게 된다. 회색이나 검정, 파랑과 배색하면 차갑고 시원한 이미지가 된다.

172 •

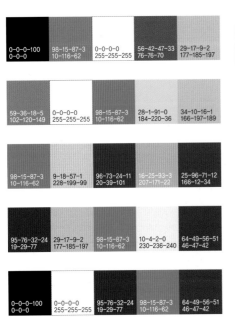

0-0-0-100 0-0-0	98-15-87-3 10-116-62	0-0-0-0 255-255-255	56-42-47-33 76-76-70	29-17-9-2 177-185-197
59-36-18-5 102-120-149	0-0-0-0 255-255-255	98-15-87-3 10-116-62	28-1-91-0 184-220-36	34-10-16-1 166-197-189
98-15-87-3 10-116-62	9-18-57-1 228-199-99	96-73-24-11 20-39-101	16-25-93-3 207-171-22	25-96-71-12 166-12-34
95-76-32-24 19-29-77	29-17-9-2 177-185-197	98-15-87-3 10-116-62	10-4-2-0 230-236-240	64-49-56-51 46-47-42
0-0-0-100 0-0-0	0-0-0-0 255-255-255	95-76-32-24 19-29-77	98-15-87-3 10-116-62	64-49-56-51 46-47-42

열대의			장식적		
20-93-15-3 191-21-111	5-37-94-0 242-157-17	98-15-87-3 10-116-62	62-94-10-2 100-15-116	98-15-87-3 10-116-62	33-23-27-6 161-161-148

와일드한			실용적		
40-40-98-26 113-92-13	21-90-87-8 184-22-18	98-15-87-3 10-116-62	25-58-94-12 168-83-15	0-0-0-100 0-0-0	98-15-87-3 10-116-62

고유의			조용한		
37-94-27-14 137-15-83	16-25-93-3 207-171-22	98-15-87-3 10-116-62	47-15-39-3 131-170-134	20-14-17-2 199-198-187	98-15-87-3 10-116-62

자연스러운			진보적		
16-17-29-4 205-191-156	47-15-39-3 131-170-134	98-15-87-3 10-116-62	98-15-87-3 10-116-62	17-0-6-0 212-239-231	95-67-18-6 24-50-118

시장별 사용 빈도

패션
인테리어
제품

대표적인 배색 이미지

와일드한

대표 배색은 실제의 데이터와는 별도로 참고
해서 작성한 것이다. 위의 배색 예제들을 활
용하기 바란다.

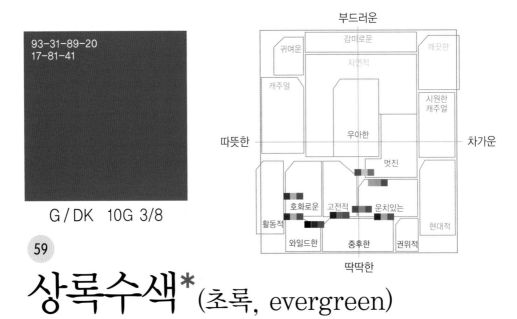

93-31-89-20
17-81-41

G / DK 10G 3/8

부드러운

귀여운　감미로운　깨끗한

자연적

캐주얼　　　　　시원한 캐주얼

따뜻한　　　　　우아한　　　　차가운

멋진

호화로운　고전적　운치있는

활동적　　　　　　　　　　　　현대적

와일드한　중후한　권위적

딱딱한

(59)

상록수색*(초록, evergreen)

상록수색은 얼어붙은 대지 위에 끝없이 펼쳐진 시베리아의 침엽수림대를 연상하게 한다.
이 색에서는 씩씩하고 혹독함을 간직한 남성적인 이미지가 느껴진다. 이 색을 R, YR, Y의
화사한 톤이나 Dp톤과 배색을 하면 콘트라스트로 인해 풍요로움과 힘을 표현할 수 있다.

174 •

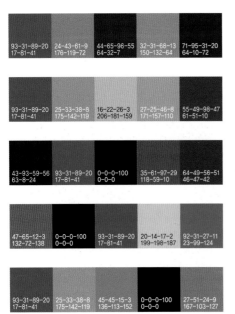

결실의			야성적		
17-95-94-5 201-15-10	5-37-94-0 242-157-17	93-31-89-20 17-81-41	35-61-97-29 118-59-10	24-43-61-9 176-119-72	93-31-89-20 17-81-41

풍요로운			고전적		
25-96-71-12 166-12-34	16-25-93-3 207-171-22	93-31-89-20 17-81-41	67-98-19-6 85-7-97	25-58-94-12 168-83-15	93-31-89-20 17-81-41

씩씩한			조용한		
0-0-0-100 0-0-0	25-96-71-12 166-12-34	93-31-89-20 17-81-41	33-23-27-6 161-161-148	48-20-26-5 127-157-151	93-31-89-20 17-81-41

어른스러운			격조 높은		
93-31-89-20 17-81-41	21-20-9-2 196-184-197	27-51-24-9 167-103-127	44-65-96-55 64-32-7	33-23-27-6 161-161-148	93-31-89-20 17-81-41

• 175

시장별 사용 빈도

패션
인테리어
제품

대표적인 배색 이미지

풍요로운
어른스러운
격조 높은
고전적
혹독한
씩씩한
조용한
야성적
결실의

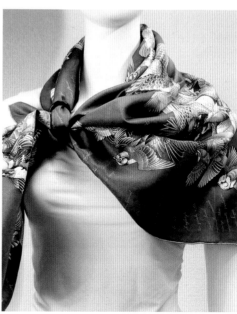

96-39-91-38
9-54-28

G / Dgr 5G 2/2

부드러운

귀여운　　감미로운　　깨끗한

자연적

캐주얼

시원한
캐주얼

따뜻한　　　　　　우아한　　　　　차가운

멋진

호화로운　고전적　　운치있는

활동적　　　　　　　　　　현대적

와일드한　　중후한　권위적

딱딱한

60

삼림색 (어두운 초록)

숲은 석양이 지고 밤이 가까이 오면 색조를 잃고 캄캄한 어둠 속으로 사라진다. 삼림색은 색이 사라지기 전의 어두운 탁색으로 중후하고 차분한 분위기를 자아낸다. 이 색은 회색이나 짙은 갈색, 검정 등과 배색을 하면 단단한 느낌을 준다. 맛 중에서 쓴맛을 연상하게 하는 색으로, 식품 포장에 이 색을 사용하면 차분하고 고급스러운 느낌을 준다.

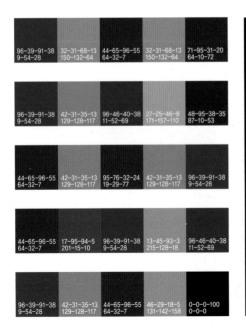

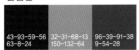

견실한

43-93-59-56 63-8-24	32-31-68-13 150-132-64	96-39-91-38 9-54-28

차분한 멋

44-65-96-55 64-32-7	42-31-35-13 129-128-117	96-39-91-38 9-54-28

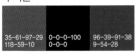

무거운

35-61-97-29 118-59-10	0-0-0-100 0-0-0	96-39-91-38 9-54-28

강인한

44-65-96-55 64-32-7	35-96-71-12 145-12-34	96-39-91-38 9-54-28

힘센

0-0-0-100 0-0-0	17-95-94-5 201-15-10	96-39-91-38 9-54-28

격조 높은

71-95-31-20 64-10-72	46-29-18-5 131-142-158	96-39-91-38 9-54-28

신사적

96-39-91-38 9-54-28	27-25-46-8 171-157-110	95-76-32-24 19-29-77

단단한

96-39-91-38 9-54-28	42-31-35-13 129-128-117	0-0-0-100 0-0-0

시장별 사용 빈도

패션
인테리어
제품

대표적인 배색 이미지

차분한 멋
중후한
격조 높은
견실한
힘센
신사적
단단한
강인한

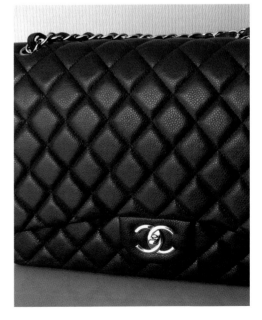

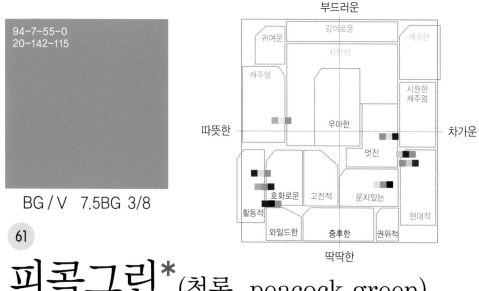

94-7-55-0
20-142-115

부드러운

귀여운　감미로운　깨끗한

자연적

캐주얼

시원한
캐주얼

따뜻한　우아한　차가운

멋진

호화로운　고전적　운치있는

활동적　현대적

와일드한　중후한　권위적

딱딱한

BG / V　7.5BG 3/8

61

피콕그린*(청록, peacock green)

178 •

　피콕그린은 수컷 공작의 날개 빛깔과 같은 청록색으로 서구풍의 이미지를 가지고 있으며 현대적인 느낌을 준다. 차가운 색에 강한 색을 배색하면 긴장감이 느껴지고 날카로운 이미지가 되며, 맑고 따뜻한 색과 배색을 하면 약동감, 캐주얼감이 강해진다. 또한 오렌지색, 붉은 자색과 배색을 하면 색상이 선명해지고 화사해진다.

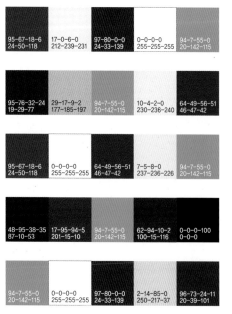

95-67-18-6
24-50-118

17-0-6-0
212-239-231

97-80-0-0
24-33-139

0-0-0-0
255-255-255

94-7-55-0
20-142-115

95-76-32-24
19-29-77

29-17-9-2
177-185-197

94-7-55-0
20-142-115

10-4-2-0
230-236-240

64-49-56-51
46-47-42

95-67-18-6
24-50-118

0-0-0-0
255-255-255

64-49-56-51
46-47-42

7-5-8-0
237-236-226

94-7-55-0
20-142-115

48-95-38-35
87-10-53

17-95-94-5
201-15-10

94-7-55-0
20-142-115

62-94-10-2
100-15-116

0-0-0-100
0-0-0

94-7-55-0
20-142-115

0-0-0-0
255-255-255

97-80-0-0
24-33-139

2-14-85-0
250-217-37

96-73-24-11
20-39-101

약동적

17-95-94-5 201-15-10	5-14-93-0 250-217-20	94-7-55-0 20-142-115

스포티한

94-7-55-0 20-142-115	5-14-93-0 250-217-20	96-73-24-11 20-39-101

화사한

5-37-94-0 242-157-17	94-7-55-0 20-142-115	20-93-15-3 191-21-111

행동적

2-14-85-0 250-217-37	94-7-55-0 20-142-115	0-0-0-100 0-0-0

활발한

17-95-94-5 201-15-10	0-0-0-100 0-0-0	94-7-55-0 20-142-115

진보적

20-14-17-2 199-198-187	96-73-24-11 20-39-101	94-7-55-0 20-142-115

캐주얼한

5-37-94-0 242-157-17	3-9-50-0 246-229-121	94-7-55-0 20-142-115

현대적

94-7-55-0 20-142-115	20-14-17-2 199-198-187	64-49-56-51 46-47-42

• 179

시장별 사용 빈도

패션
인테리어
제품

대표적인 배색 이미지

활발한
캐주얼한
현대적
진보적
화사한
민감한
북적거리는
선명한
역동적
대담한
혁신적

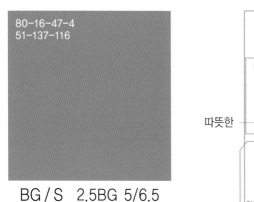

80-16-47-4
51-137-116

BG / S 2.5BG 5/6.5

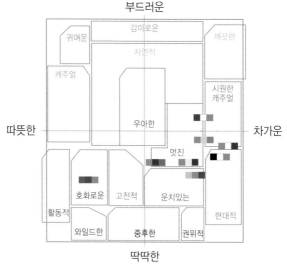

부드러운

귀여운 · 감미로운 · 깨끗한

자연적

캐주얼 · 시원한 캐주얼

따뜻한 · 우아한 · 차가운

멋진

호화로운 · 고전적 · 운치있는

활동적 · 현대적

와일드한 · 중후한 · 권위적

딱딱한

62

주얼그린 (탁한 초록, jewel green)

180 •

색상 BG는 청색으로 3색 배색을 하면 산뜻하고 아름답다. 부드러운 톤으로 배색하면 화사하나 탁색이기 때문에 분위기가 가라앉지 않도록 고려해야 한다. 차가운 색과 배색을 하면 신속하고 스포티한 느낌을 주며 밝은 회색과도 잘 어울린다. 따뜻한 색과 배색을 하면 색상끼리의 콘트라스트가 강해지기 때문에 눈에 잘 띄고 자극적이다.

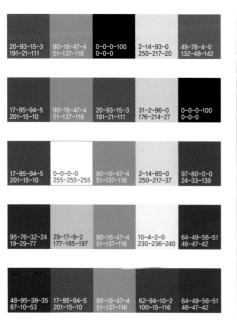

| 20-93-15-3 191-21-111 | 80-16-47-4 51-137-116 | 0-0-0-100 0-0-0 | 2-14-93-0 250-217-20 | 49-78-4-0 132-48-142 |

| 17-95-94-5 201-15-10 | 80-16-47-4 51-137-116 | 20-93-15-3 191-21-111 | 31-2-96-0 176-214-27 | 0-0-0-100 0-0-0 |

| 17-95-94-5 201-15-10 | 0-0-0-0 255-255-255 | 80-16-47-4 51-137-116 | 2-14-85-0 250-217-37 | 97-80-0-0 24-33-139 |

| 95-76-32-24 19-29-77 | 29-17-9-2 177-185-197 | 80-16-47-4 51-137-116 | 10-4-2-0 230-236-240 | 64-49-56-51 46-47-42 |

| 48-95-38-35 87-10-53 | 17-95-94-5 201-15-10 | 80-16-47-4 51-137-116 | 62-94-10-2 100-15-116 | 64-49-56-51 46-47-42 |

스포티한

17-95-94-5 201-15-10	0-0-0-0 255-255-255	80-16-47-4 51-137-116

웅대한

32-15-13-2 169-187-190	80-16-47-4 51-137-116	94-36-56-27 15-71-69

자극적

49-78-4-0 132-48-142	20-93-15-3 191-21-111	80-16-47-4 51-137-116

혁신적

0-0-0-100 0-0-0	0-0-0-0 255-255-255	80-16-47-4 51-137-116

이상한

80-16-47-4 51-137-116	62-94-10-2 100-15-116	81-42-17-5 51-97-141

민감한

80-16-47-4 51-137-116	0-0-0-0 255-255-255	96-73-24-11 20-39-101

행동적

80-16-47-4 51-137-116	3-9-50-0 246-229-121	96-73-24-11 20-39-101

스마트한

80-16-47-4 51-137-116	20-14-17-2 199-198-187	59-36-18-5 102-120-149

• 181

시장별 사용 빈도

패션
인테리어
제품

대표적인 배색 이미지

민감한
행동적
스포티한
날카로운
혁신적
자극적

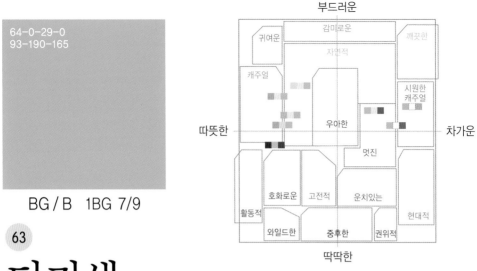

64-0-29-0
93-190-165

BG / B 1BG 7/9

63

터키색 (밝은 청록, turguoise)

터키색은 터키석의 푸른색을 말한다. 이 색은 진한 느낌과는 달리 차가운, 산뜻한 느낌을
전달한다. 차가운 색과 배색을 하면 후련한 이미지를 나타내며, 담황색(Y/P)에 터키색을
악센트로 주면 생기발랄해진다. 따뜻한 색과 배색을 하면 즐거운, 귀여운, 어린이다운 느낌
을 준다.

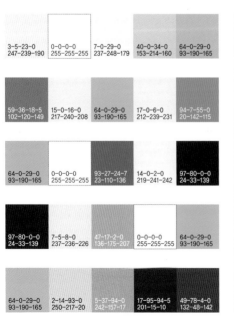

귀여운

2-40-33-0 246-153-136	3-9-50-0 246-229-121	64-0-29-0 93-190-165

청춘의

64-0-29-0 93-190-165	3-9-50-0 246-229-121	80-42-17-5 53-97-141

즐거운

2-34-82-0 249-167-39	3-9-50-0 246-229-121	64-0-29-0 93-190-165

눈부신

20-93-15-3 191-21-111	64-0-29-0 93-190-165	49-78-4-0 132-48-142

명랑한

64-0-29-0 93-190-165	5-37-94-0 242-157-17	2-14-85-0 250-217-37

시원한

64-0-29-0 93-190-165	0-0-0-0 255-255-255	47-17-2-0 136-175-207

생기발랄한

28-0-91-0 184-222-36	3-9-50-0 246-229-121	64-0-29-0 93-190-165

후련한

64-0-29-0 93-190-165	0-0-0-0 255-255-255	93-27-24-7 23-110-136

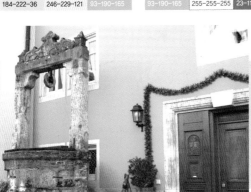

시장별 사용 빈도

패션
인테리어
제품

대표적인 배색 이미지

시원한
발랄한
명랑한
화려한
생기발랄한
생생한
귀여운
어린이다운
청결한
개방적
현대적
유쾌한

41-0-17-0
151-214-196

BG / P 5BG 5/5

부드러운

귀여운　　감미로운　　깨끗한
　　　　자연적
캐주얼
　　　　　　시원한
　　　　　　캐주얼
따뜻한　　　우아한　　　차가운
　　　　　　멋진
　　호화로운　고전적　운치있는
활동적　　　　　　　　　현대적
　와일드한　중후한　권위적
딱딱한

(64)

라이트아쿠아그린 (연한 청록, light aquagreen)

라이트아쿠아그린은 시원한 이미지를 가지고 있어 주변에서 널리 사용하고 있다. 산뜻하고 맑은 느낌을 나타내기 위해서는 하양과 파랑 계통의 색과 배색을 하면 좋다. 밝은 Y나 GY와 배색을 하면 약간 따뜻한 느낌과 건강하고 상쾌한 느낌을 전달해 준다. 여러 배색 중에서도 파랑 계통과 배색하는 것이 이 색을 살리는 데 가장 효과적이다.

184 •

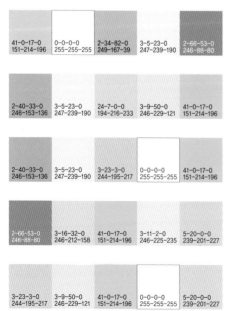

41-0-17-0 151-214-196	0-0-0-0 255-255-255	2-34-82-0 249-167-39	3-5-23-0 247-239-190	2-66-53-0 246-88-80
2-40-33-0 246-153-136	3-5-23-0 247-239-190	24-7-0-0 194-216-233	3-9-50-0 246-229-121	41-0-17-0 151-214-196
2-40-33-0 246-153-136	3-5-23-0 247-239-190	3-23-3-0 244-195-217	0-0-0-0 255-255-255	41-0-17-0 151-214-196
2-66-53-0 246-88-80	3-16-32-0 246-212-158	41-0-17-0 151-214-196	3-11-2-0 246-225-235	5-20-0-0 239-201-227
3-23-3-0 244-195-217	3-9-50-0 246-229-121	41-0-17-0 151-214-196	0-0-0-0 255-255-255	5-20-0-0 239-201-227

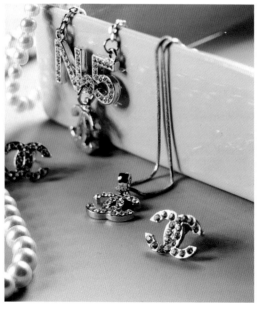

건강한

3-9-50-0
246-229-121

3-5-23-0
247-239-190

41-0-17-0
151-214-196

청결한

41-0-17-0
151-214-196

0-0-0-0
255-255-255

42-0-4-0
149-215-223

쾌적한

74-0-58-0
67-174-113

7-0-29-0
237-248-179

41-0-17-0
151-214-196

문화적

41-0-17-0
151-214-196

95-67-18-6
24-50-118

33-23-27-6
161-161-148

싱싱한

14-0-2-0
219-241-242

41-0-17-0
151-214-196

47-17-2-0
136-175-207

산뜻한

17-0-6-0
212-239-231

0-0-0-0
255-255-255

41-0-17-0
151-214-196

상쾌한

41-0-17-0
151-214-196

0-0-0-0
255-255-255

15-0-59-0
217-239-106

맑은

41-0-17-0
151-214-196

0-0-0-0
255-255-255

24-7-0-0
194-216-233

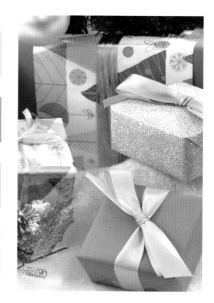

• 185

시장별 사용 빈도

패션
인테리어
제품

대표적인 배색 이미지

상쾌한
청결한
쾌적한
산뜻한
말끔한
싱싱한
건강한
문화적
시원한
맑은
개방적
신선한

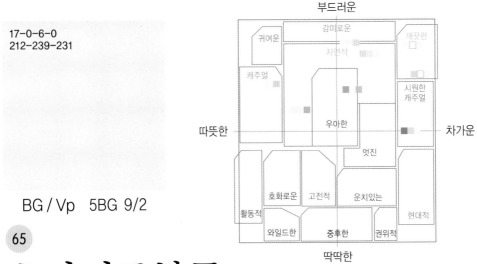

17-0-6-0
212-239-231

BG / Vp 5BG 9/2

(65)

호라이즌블루 (연한 청록, horizon blue)

차가운 듯하면서도 따뜻한 호라이즌블루에는 안전하고 얌전한 이미지가 담겨 있어 정숙함을 표현하는 데 적합하다. 이 색은 산뜻한 인상과 순수하고 청결한 느낌을 주기 때문에 누구에게나 사랑받고 있다. 따뜻한 색과 배색을 하면 낭만적이고 꿈을 꾸는 듯한 환상의 세계를 표현할 수 있다.

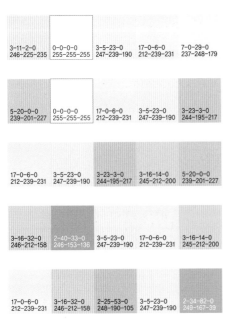

3-11-2-0 / 246-225-235　0-0-0-0 / 255-255-255　3-5-23-0 / 247-239-190　17-0-6-0 / 212-239-231　7-0-29-0 / 237-248-179

5-20-0-0 / 239-201-227　0-0-0-0 / 255-255-255　17-0-6-0 / 212-239-231　3-5-23-0 / 247-239-190　3-23-3-0 / 244-195-217

17-0-6-0 / 212-239-231　3-5-23-0 / 247-239-190　3-23-3-0 / 244-195-217　3-16-14-0 / 245-212-200　5-20-0-0 / 239-201-227

3-16-32-0 / 246-212-158　2-40-33-0 / 246-153-136　3-5-23-0 / 247-239-190　17-0-6-0 / 212-239-231　3-16-14-0 / 245-212-200

17-0-6-0 / 212-239-231　3-16-32-0 / 246-212-158　2-25-53-0 / 248-190-105　3-5-23-0 / 247-239-190　2-34-82-0 / 249-167-39

유연한

3-16-14-0
245-212-200

7-5-8-0
237-236-226

17-0-6-0
212-239-231

정서적

17-21-11-2
206-185-193

17-0-6-0
212-239-231

25-33-2-0
189-156-199

감미로운

3-23-3-0
244-195-217

3-5-23-0
247-239-190

17-0-6-0
212-239-231

안전한

17-0-6-0
212-239-231

42-0-4-0
149-215-223

65-26-24-6
86-132-145

얌전한

16-22-26-3
206-181-159

17-0-6-0
212-239-231

3-5-23-0
247-239-190

산뜻한

17-0-6-0
212-239-231

0-0-0-0
255-255-255

42-0-4-0
149-215-223

동화의

17-0-6-0
212-239-231

4-11-2-0
244-224-234

24-7-0-0
194-216-233

청결한

17-0-6-0
212-239-231

0-0-0-0
255-255-255

10-4-2-0
230-236-240

• 187

시장별 사용 빈도

					패션
					인테리어
					제품

대표적인 배색 이미지

					산뜻한
					청결한
					안전한
					동화의
					맑은
					상쾌한
					정서적
					편한
					여성적
					낭만적
					싱싱한
					쾌적한

34-10-16-0
168-200-191

BG / Lgr 5BG 8/3

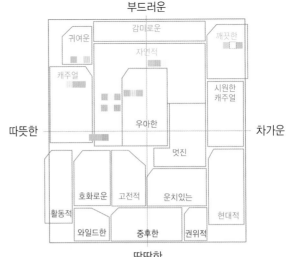

부드러운

귀여운 감미로운 깨끗한
자연적
캐주얼 시원한
캐주얼
따뜻한 우아한 차가운
멋진
호화로운 고전적 운치있는
현대적
활동적
와일드한 중후한 권위적
딱딱한

(66)

에그셸블루 (밝은 회청색, eggshell blue)

　Vp와 Lgr톤을 비교해 보면 조금만 어두워도 이미지가 확 달라지는 것을 알 수 있다. 에그셸블루에는 맑은 느낌은 없으나 분위기는 밝다. 이 색은 상냥한, 평화로운, 편안한 느낌을 준다. 또한 따뜻한 색의 밝은 톤과 배색을 하면 부드럽고 온아한 느낌을 준다. 실제로 색을 칠할 때에는 순색과 탁색의 미묘한 차이에 주의해야 한다.

188 ·

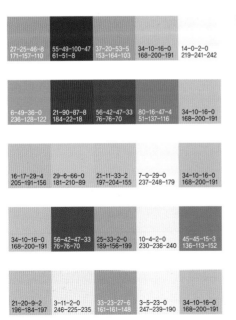

| 27-25-46-8 | 55-49-100-47 | 37-20-53-5 | 34-10-16-0 | 14-0-2-0 |
| 171-157-110 | 61-51-8 | 153-164-103 | 168-200-191 | 219-241-242 |

| 6-49-36-0 | 21-90-87-8 | 56-42-47-33 | 80-16-47-4 | 34-10-16-0 |
| 236-128-122 | 184-22-18 | 76-76-70 | 51-137-116 | 168-200-191 |

| 16-17-29-4 | 29-6-66-0 | 21-11-33-2 | 7-0-29-0 | 34-10-16-0 |
| 205-191-156 | 181-210-89 | 197-204-155 | 237-248-179 | 168-200-191 |

| 34-10-16-0 | 56-42-47-33 | 25-33-2-0 | 10-4-2-0 | 45-45-15-3 |
| 168-200-191 | 76-76-70 | 189-156-199 | 230-236-240 | 136-113-152 |

| 21-20-9-2 | 3-11-2-0 | 33-23-27-6 | 3-5-23-0 | 34-10-16-0 |
| 196-184-197 | 246-225-235 | 161-161-148 | 247-239-190 | 168-200-191 |

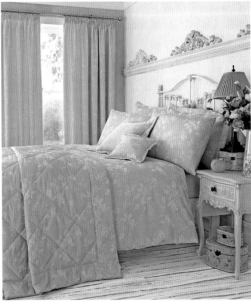

귀여운
3-23-3-0
244-195-217 ／ 3-5-23-0
247-239-190 ／ 34-10-16-0
168-200-191

편한
16-17-29-4
205-191-156 ／ 3-5-23-0
247-239-190 ／ 34-10-16-0
168-200-191

상냥한
17-21-11-2
206-185-193 ／ 3-16-14-0
245-212-200 ／ 34-10-16-0
168-200-191

친밀한
8-36-54-0
233-158-96 ／ 16-17-29-4
205-191-156 ／ 34-10-16-0
168-200-191

소탈한
2-34-82-0
246-167-39 ／ 34-10-16-0
168-200-191 ／ 3-9-50-0
246-229-121

산뜻한
34-10-16-0
168-200-191 ／ 0-0-0-0
255-255-255 ／ 42-0-4-0
149-215-223

평화로운
16-22-26-3
206-181-159 ／ 3-5-23-0
247-239-190 ／ 34-10-16-0
168-200-191

아무렇지 않은
3-5-23-0
247-239-190 ／ 34-10-16-0
168-200-191 ／ 20-14-17-2
199-198-187

Tiffany Celebration
TIFFANY &

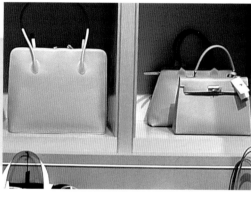

• 189

시장별 사용 빈도

패션
인테리어
제품

대표적인 배색 이미지

소탈한
산뜻한
아무렇지 않은
친밀한
편한
평화로운

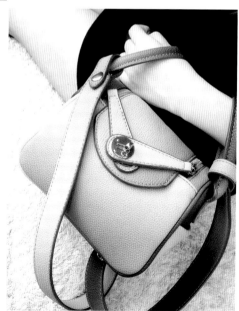

50-3-20-0
128-198-184

BG / L 5BG 6.5/6

(67)

부드러운

		감미로운		깨끗한
귀여운		자연적		
캐주얼				시원한 캐주얼

따뜻한 ——————————————————— 차가운

우아한

멋진

호화로운	고전적	운치있는	
			현대적
활동적			
와일드한	중후한	권위적	

딱딱한

베니스그린 (연한 청록, Venice green)

베니스그린은 물에 젖어 있는 것처럼 촉촉해 보인다. 하양, 초록, 파랑과 배색을 하면 신선함과 서구풍의 이미지를 표현할 수 있다. 따뜻한 색과 배색을 하면 마음이 편안해지고 캐주얼해 보인다. 이 온화한 L톤은 B톤만큼의 빛은 없으나 품위가 있어 보인다. B/L보다도 약간 노랗기 때문에 은은하며 따뜻하다. 차가운 색과 배색하면 안전감을 느끼게 하며, 약간 따뜻함이 있는 색과 배색을 하면 문화적인 이미지를 나타낸다.

190 •

| 5-44-8-0 | 50-3-20-0 | 23-43-0-0 | 3-9-50-0 | 64-0-29-0 |
| 237-142-182 | 128-198-184 | 193-134-192 | 246-229-121 | 93-190-165 |

| 5-44-8-0 | 2-40-33-0 | 3-9-50-0 | 50-3-20-0 | 23-43-0-0 |
| 237-142-182 | 246-153-136 | 246-229-121 | 128-198-184 | 193-134-192 |

| 3-23-3-0 | 50-3-20-0 | 15-0-59-0 | 3-5-23-0 | 47-17-2-0 |
| 244-195-217 | 128-198-184 | 217-239-106 | 247-239-190 | 136-175-207 |

| 50-3-20-0 | 0-0-0-0 | 41-0-17-0 | 3-5-23-0 | 47-17-2-0 |
| 128-198-184 | 255-255-255 | 151-214-196 | 247-239-190 | 136-175-207 |

| 47-17-2-0 | 0-0-0-0 | 2-14-85-0 | 50-3-20-0 | 97-80-0-0 |
| 136-175-207 | 255-255-255 | 250-217-37 | 128-198-184 | 24-33-139 |

마음 편한

2-40-33-0
246-153-136

3-5-23-0
247-239-190

50-3-20-0
128-198-184

안전한

14-0-2-0
219-241-242

50-3-20-0
128-198-184

59-36-18-5
102-120-149

캐주얼한

6-49-36-0
236-128-122

3-9-50-0
246-229-121

50-3-20-0
128-198-184

문화적

50-3-20-0
128-198-184

3-16-32-0
246-212-158

59-36-18-5
102-120-149

이상한

23-70-16-3
186-70-132

50-3-20-0
128-198-184

49-78-4-0
132-48-142

싱싱한

0-0-0-0
255-255-255

17-0-6-0
212-239-231

50-3-20-0
128-198-184

신선한

15-0-59-0
217-239-106

0-0-0-0
255-255-255

50-3-20-0
128-198-184

후련한

50-3-20-0
128-198-184

0-0-0-0
255-255-255

42-0-4-0
149-215-223

• 191

시장별 사용 빈도

패션
인테리어
제품

대표적인 배색 이미지

문화적
싱싱한
안전한
신선한
후련한
캐주얼한
마음 편한

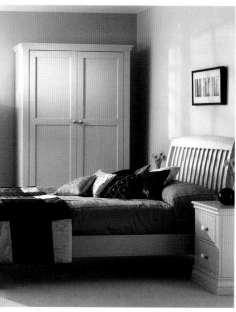

48-20-26-5
127-157-151

BG / Gr 5BG 5/2

부드러운

	감미로운		
귀여운			깨끗한
	자연적		
캐주얼			시원한 캐주얼
	우아한		

따뜻한 차가운

		멋진	
호화로운	고전적	운치있는	
활동적			현대적
와일드한	중후한	권위적	

딱딱한

(68)

전나무잎색 (회청록)

전나무잎색은 어두운 색조를 띠며, 섬세한 이미지를 지닌다. 은밀한 정감을 간직한 듯한 이 색은 수수하고 지적이며 멋있고 매력적이다. 세련된 Gr톤은 얌전하고 특별하며 윤이 나는 듯한 느낌의 색이다. 부드러운 회색이나 강한 자색 등과 잘 어울리며 고상한 느낌을 준다.

192 •

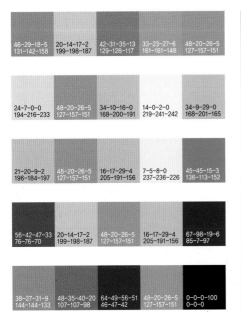

| 46-29-18-5 131-142-158 | 20-14-17-2 199-198-187 | 42-31-35-13 129-128-117 | 33-23-27-6 161-161-148 | 48-20-26-5 127-157-151 |

| 24-7-0-0 194-216-233 | 48-20-26-5 127-157-151 | 34-10-16-0 168-200-191 | 14-0-2-0 219-241-242 | 34-9-29-0 168-201-165 |

| 21-20-9-2 196-184-197 | 48-20-26-5 127-157-151 | 16-17-29-4 205-191-156 | 7-5-8-0 237-236-226 | 45-45-15-3 136-113-152 |

| 56-42-47-33 76-76-70 | 20-14-17-2 199-198-187 | 48-20-26-5 127-157-151 | 16-17-29-4 205-191-156 | 67-98-19-6 85-7-97 |

| 38-27-31-9 144-144-133 | 48-35-40-20 107-107-98 | 64-49-56-51 46-47-42 | 48-20-26-5 127-157-151 | 0-0-0-100 0-0-0 |

조용한

15-0-16-0 217-240-208	32-15-13-2 169-187-190	48-20-26-5 127-157-151

도회적

48-20-26-5 127-157-151	3-5-23-0 247-239-190	95-39-35-25 16-72-92

마음이 넓고 깊은

25-33-38-8 175-142-119	16-23-18-2 208-181-176	48-20-26-5 127-157-151

고상한

48-20-26-5 127-157-151	45-45-15-3 136-113-152	0-0-0-100 0-0-0

수수한

27-25-46-8 171-157-110	33-23-27-6 161-161-148	48-20-26-5 127-157-151

멋있는

48-20-26-5 127-157-151	7-5-9-0 237-236-223	42-31-35-13 129-128-117

아무렇지 않은

29-17-9-2 177-185-197	7-5-9-0 237-236-223	48-20-26-5 127-157-151

지적인

59-36-18-5 102-120-149	7-5-9-0 237-236-223	48-20-26-5 127-157-151

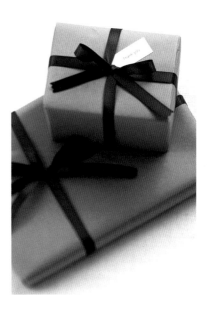

시장별 사용 빈도

패션
인테리어
제품

대표적인 배색 이미지

고상한
지적인
이지적인
도회적
매력있는
스마트한
풍류의
아무렇지 않은
순수한
조용한

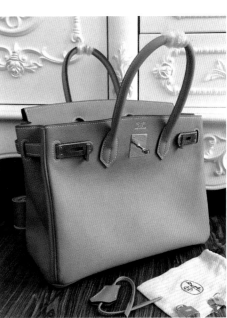

66-24-36-8
82-131-124

BG / DI 5BG 4/6

부드러운

귀여운 감미로운 깨끗한

자연적

캐주얼 시원한
캐주얼

따뜻한 우아한 차가운

멋진

호화로운 고전적 운치있는 현대적

활동적

와일드한 중후한 권위적

딱딱한

69

케임브리지블루 (회청록, Cambridge blue)

BG, B, PB에 걸친 파랑은 케임브리지블루 외에 피콕블루, 섀도블루 등 여러 가지 이름이 있다. 이름이 많은 것은 생활에 있어서 사람들에게 친밀한 느낌을 주기 때문이다. 이 색은 블루(blue)라는 이름이 붙지만 초록과 비슷해 보이고 색조도 진하다. 배색하는 색상에 따라 여러 가지 느낌을 표현할 수 있다. 차가운 색상과 배색을 하면 스마트하고 현대적인 분위기를 자아낸다.

194 •

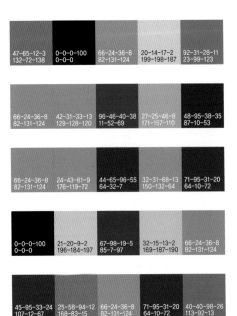

전통적
37-94-27-14
137-15-83
66-24-36-8
82-131-124
16-25-93-3
207-171-22

이상한
49-78-4-0
132-48-142
23-70-16-3
186-70-132
66-24-36-8
82-131-124

장식적
67-98-19-5
85-7-97
23-70-16-3
186-70-132
66-24-36-8
82-131-124

복잡한
62-34-99-20
78-96-20
47-65-12-3
132-72-138
66-24-36-8
82-131-124

몰두하는
25-96-71-12
166-12-34
67-98-19-5
85-7-97
66-24-36-8
82-131-124

스마트한
66-24-36-8
82-131-124
0-0-0-0
255-255-255
95-67-18-6
24-50-118

치밀한
66-24-36-8
82-131-124
38-27-31-9
144-144-133
95-76-32-24
19-29-77

현대적
66-24-36-8
82-131-124
0-0-0-0
255-255-255
95-76-32-24
19-29-77

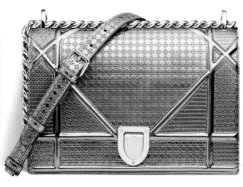

• 195

시장별 사용 빈도

패션
인테리어
제품

대표적인 배색 이미지

장식적
치밀한
현대적
스마트한

대표 배색은 실제 데이터와는 별도로 작성한
것이다. 위의 배색 예제를 활용하기 바란다.

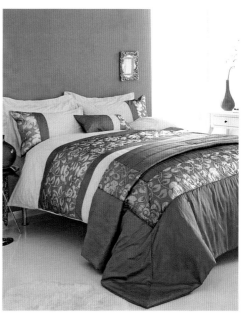

93-25-54-10
21-105-94

BG / Dp 5BG 3.5/7

(70)

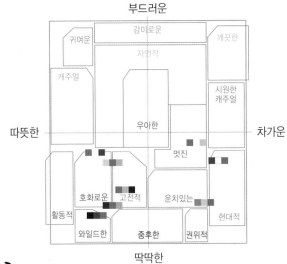

부드러운

귀여운 감미로운 깨끗한

자연적

캐주얼

시원한
캐주얼

따뜻한 우아한 차가운

멋진

호화로운 고전적 운치있는

활동적 현대적

와일드한 중후한 권위적

딱딱한

프러시안그린 (진한 청록, Prussian green)

프러시안그린은 자연 속의 삼림이나 깊은 산속에서 볼 수 있는 색이다. 이 색에는 와일드한 이미지가 있으나 이지적이며 편안한 느낌을 준다. 거무스레한 색이나 회색과 배색을 하면 깊은 느낌이 나서 엄숙해지며, 하양, 파랑과 배색을 하면 눈에 띄고 이지적이다. 또한 따뜻한 색과 배색을 하면 캐주얼하며 개성적인 전통색의 이미지를 나타내고, 자색과 배색을 하면 몰두하는 듯한 느낌을 전해준다.

196 •

23-70-16-3 186-70-132	93-25-54-10 21-105-94	29-30-98-11 161-138-14	0-0-0-100 0-0-0	62-94-10-2 100-15-116
62-94-10-2 100-15-116	95-76-32-24 19-29-77	94-36-56-27 15-71-69	93-25-54-10 21-105-94	67-98-19-6 85-7-97
96-46-40-38 11-52-69	93-25-54-10 21-105-94	94-36-56-27 15-71-69	93-40-56-35 15-60-60	0-0-0-100 0-0-0
93-25-54-10 21-105-94	56-42-47-33 76-76-70	67-98-19-6 85-7-97	48-35-40-20 107-107-98	64-49-56-51 46-47-42
40-40-98-26 113-92-13	17-95-94-5 201-15-10	93-25-54-10 21-105-94	25-58-94-12 168-83-15	0-0-0-100 0-0-0

캐주얼한

17-95-94-5 201-15-10	7-5-9-0 237-236-223	93-25-54-10 21-105-94

몰두하는

37-20-53-5 153-164-103	93-25-54-10 21-105-94	67-98-19-6 85-7-97

전원적

8-36-54-0 233-158-96	93-25-54-10 20-142-115	9-18-57-0 231-201-101

고유의

37-95-64-35 104-10-31	16-25-93-3 207-171-22	93-25-54-10 21-105-94

와일드한

93-25-54-10 21-105-94	17-95-94-5 201-15-10	43-93-59-56 63-8-24

편안한

32-15-13-2 169-187-190	14-0-2-0 219-241-242	93-25-54-10 21-105-94

스마트한

93-25-54-10 21-105-94	21-20-9-2 196-184-197	59-36-18-5 102-120-149

이지적인

93-25-54-10 21-105-94	0-0-0-0 255-255-255	95-67-18-6 24-50-118

시장별 사용 빈도

패션
인테리어
제품

대표적인 배색 이미지

와일드한
캐주얼한
전원적
스마트한
몰두하는
고유의
편안한
이지적인

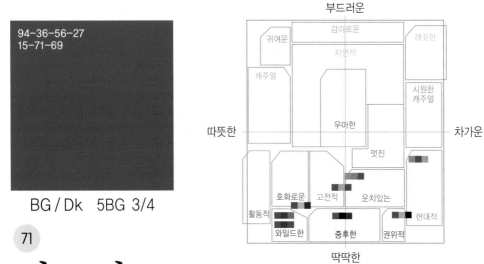

94-36-56-27
15-71-69

BG / Dk 5BG 3/4

부드러운

귀여운
감미로운
깨끗한
자연적
캐주얼
시원한
캐주얼
따뜻한 ──────────── 우아한 ──────────── 차가운
멋진
호화로운 고전적 운치있는
활동적
와일드한 중후한 권위적
현대적

딱딱한

(71)

틸그린 (어두운 청록, teal green)

틸그린은 깊은 어두움이 있는 Dk톤으로 공들이고 몰두하는 이미지를 가지고 있다. 검정, 회색과 배색을 하면 장엄하고 기계적인 이미지가 된다. 이 색은 검정과 비교했을 때 탁색이며, 현대적인 감각이 부족해 보인다. 색상 자체가 강하기 때문에 배색을 할 때 주의가 요구된다. 골드나 따뜻한 색계와 배색을 하면 전통적인 느낌을 표현할 수 있고, 자색과 배색을 하면 엄숙한 분위기가 만들어진다.

198 •

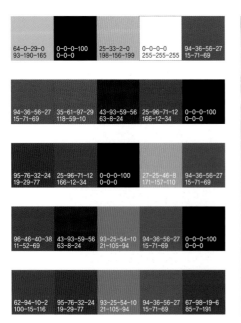

64-0-29-0 / 93-190-165
0-0-0-100 / 0-0-0
25-33-2-0 / 198-156-199
0-0-0-0 / 255-255-255
94-36-56-27 / 15-71-69

94-36-56-27 / 15-71-69
35-61-97-29 / 118-59-10
43-93-59-56 / 63-8-24
25-96-71-12 / 166-12-34
0-0-0-100 / 0-0-0

95-76-32-24 / 19-29-77
25-96-71-12 / 166-12-34
0-0-0-100 / 0-0-0
27-25-46-8 / 171-157-110
94-36-56-27 / 15-71-69

96-46-40-38 / 11-52-69
43-93-59-56 / 63-8-24
93-25-54-10 / 21-105-94
94-36-56-27 / 15-71-69
0-0-0-100 / 0-0-0

62-94-10-2 / 100-15-116
95-76-32-24 / 19-29-77
93-25-54-10 / 21-105-94
94-36-56-27 / 15-71-69
67-98-19-6 / 85-7-191

전통적

| 25-58-94-12 | 25-96-71-12 | 94-36-56-27 |
| 168-83-15 | 166-12-34 | 15-71-69 |

장엄한

| 67-98-19-6 | 0-0-0-100 | 94-36-56-27 |
| 85-7-191 | 0-0-0 | 15-71-69 |

공든

| 94-36-56-27 | 27-51-24-9 | 32-31-68-13 |
| 15-71-69 | 167-103-127 | 150-132-64 |

몰두하는

| 45-95-33-24 | 16-25-93-3 | 94-36-56-27 |
| 127-157-151 | 207-171-22 | 15-71-69 |

강인한

| 35-61-97-29 | 25-96-71-12 | 94-36-56-27 |
| 118-59-10 | 166-12-34 | 15-71-69 |

치밀한

| 49-22-22-5 | 94-36-56-27 | 42-31-35-13 |
| 124-153-156 | 15-71-69 | 129-128-117 |

보수적

| 35-61-97-29 | 27-25-46-8 | 94-36-56-27 |
| 118-59-10 | 171-157-110 | 15-71-69 |

기계적인

| 0-0-0-100 | 33-23-27-6 | 94-36-56-27 |
| 0-0-0 | 161-161-148 | 15-71-69 |

시장별 사용 빈도

패션
인테리어
제품

대표적인 배색 이미지

공든
장엄한
치밀한
기계적인
강인한

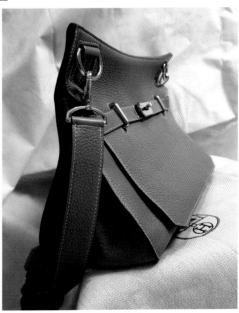

93-40-56-35
15-60-60

BG / Dgr 10BG 2/2

72

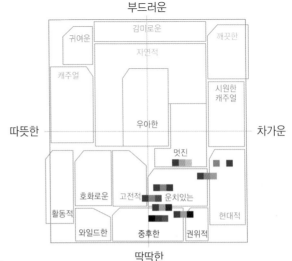

부드러운

귀여운 감미로운 깨끗한

자연적

캐주얼

시원한
캐주얼

따뜻한 우아한 차가운

멋진

호화로운 고전적 운치있는

활동적

와일드한 중후한 권위적 현대적

딱딱한

더스키그린 (검은 청록, dusky green)

더스키그린은 중후하고 강인한 이미지를 가지고 있다. 딱딱하고 강인해 보이기 때문에 남자다운 이미지를 연상하게 된다. 검정만큼 강한 느낌은 없으나 유사 색상과 배색을 하면 고전적이며 차분한 이미지가 된다. 이 색은 주로 차분한 멋을 연출할 때 많이 쓰인다. 따뜻한 색의 탁색과 배색을 하면 온화함의 멋을 느낄 수 있다.

200 •

93-40-56-35 15-60-60	48-35-40-20 107-107-98	0-0-0-100 0-0-0	56-42-47-33 76-76-70	43-93-59-56 63-8-24
93-40-56-35 15-60-60	42-31-35-13 129-128-117	96-46-40-38 11-52-69	27-25-46-8 171-157-110	48-95-38-35 87-10-53
93-40-56-35 15-60-60	38-27-31-9 144-144-133	0-0-0-100 0-0-0	29-17-9-2 177-185-197	95-76-32-24 19-29-77
95-76-32-24 19-29-77	20-14-17-2 199-198-187	90-65-20-5 33-55-119	0-0-0-0 255-255-255	93-40-56-35 15-60-60
44-65-96-55 64-32-7	42-31-35-13 129-128-117	95-76-32-24 19-29-77	48-35-40-20 107-107-98	93-40-56-35 15-60-60

평온한			튼튼한		
16-22-26-3 206-181-159	27-25-46-8 171-157-110	93-40-56-35 15-60-60	71-95-31-20 64-10-72	27-25-46-8 171-157-110	93-40-56-35 15-60-60

고전적			듬직한		
43-93-59-56 63-8-24	25-33-38-8 175-142-119	93-40-56-35 15-60-60	35-61-97-29 118-59-10	93-40-56-35 15-60-60	0-0-0-100 0-0-0

남자다운			늠름한		
35-61-97-29 118-59-10	42-31-35-13 129-128-117	93-40-56-35 15-60-60	93-40-56-35 15-60-60	13-0-2-0 222-243-243	59-36-18-5 102-120-149

장엄한			신사적		
48-20-26-5 127-157-151	66-24-36-8 82-131-124	93-40-56-35 15-60-60	55-49-98-47 61-51-10	42-31-35-13 129-128-117	93-40-56-35 15-60-60

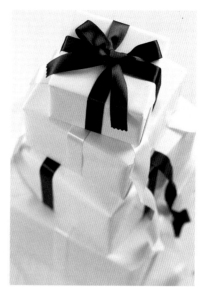

시장별 사용 빈도

					패션
					인테리어
					제품

대표적인 배색 이미지

듬직한
중후한
튼튼한
남자다운
고전적
늠름한

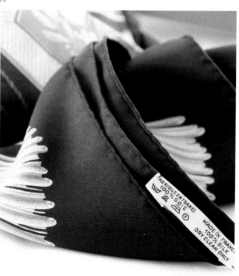

100-31-0-0
6-111-175

B / V 7.5B 4/10

73

부드러운

	감미로운	
귀여운		깨끗한
	자연적	
캐주얼		
		시원한 캐주얼

따뜻한 차가운

우아한

멋진

호화로운 고전적 운치있는

활동적 현대적

와일드한 중후한 권위적

딱딱한

세룰리안블루*(파랑, cerulean blue)

색상 B는 하늘의 푸른색, 색상 PB는 바다의 푸른색을 나타내도록 구별해 왔다. B의 푸르름은 상쾌한 느낌을 주며, 하양이나 차가운 색계와 배색을 하면 선명하고 날카로우며 인공적인 이미지가 된다. 또 하늘의 차가운 푸른색을 빨강, 노랑과 배색하면 콘트라스트가 강해져 선명한 색상이 된다. 이국적이고 자극적인 이미지를 원한다면 자색이나 적자색을 사용하면 좋다.

202 •

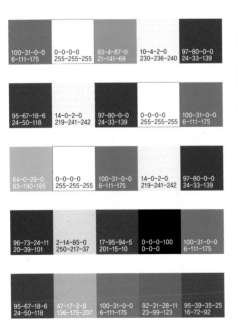

| 100-31-0-0 6-111-175 | 0-0-0-0 255-255-255 | 93-4-87-0 21-141-69 | 10-4-2-0 230-236-240 | 97-80-0-0 24-33-139 |

| 95-67-18-6 24-50-118 | 14-0-2-0 219-241-242 | 97-80-0-0 24-33-139 | 0-0-0-0 255-255-255 | 100-31-0-0 6-111-175 |

| 64-0-29-0 93-190-165 | 0-0-0-0 255-255-255 | 100-31-0-0 6-111-175 | 14-0-2-0 219-241-242 | 97-80-0-0 24-33-139 |

| 96-73-24-11 20-39-101 | 2-14-85-0 250-217-37 | 17-95-94-5 201-15-10 | 0-0-0-100 0-0-0 | 100-31-0-0 6-111-175 |

| 95-67-18-6 24-50-118 | 47-17-2-0 136-175-207 | 100-31-0-0 6-111-175 | 92-31-28-11 23-99-123 | 95-39-35-25 16-72-92 |

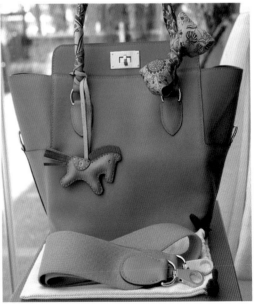

화사한

17-95-94-5 201-15-10	2-14-85-0 250-217-37	100-31-0-0 6-111-175

자극적

49-78-4-0 132-48-142	20-93-15-3 191-21-111	100-31-0-0 6-111-175

선명한

20-93-15-3 191-21-111	100-31-0-0 6-111-175	2-14-85-0 250-217-37

대담한

20-93-15-3 191-21-111	100-31-0-0 6-111-175	0-0-0-100 0-0-0

행동적

17-95-94-5 201-15-10	0-0-0-100 0-0-0	100-31-0-0 6-111-175

청춘의

64-0-29-0 93-190-165	3-9-50-0 246-229-121	100-31-0-0 6-111-175

스포티한

17-95-94-5 201-15-10	0-0-0-0 255-255-255	100-31-0-0 6-111-175

빠른

97-80-0-0 24-33-139	0-0-0-0 255-255-255	100-31-0-0 6-111-175

시장별 사용 빈도

패션
인테리어
제품

대표적인 배색 이미지

행동적
후련한
원기왕성한
빠른
스포티한
인공적
약동적
선명한
화사한
날카로운
청춘의
북적거리는

79-25-27-8
53-121-135

B / S 6B 8/4

부드러운

귀여운　　감미로운　　깨끗한

자연적

캐주얼

시원한
캐주얼

따뜻한　　　　　우아한　　　　　차가운

멋진

호화로운　고전적　　운치있는

활동적　　　　　　　　　　　현대적

와일드한　　중후한　　권위적

딱딱한

74

라이트블루 (연한 파랑, light blue)

청색계는 다른 색상과 비교할 때 청색과 탁색의 톤 차가 작기 때문에 S톤, V톤의 이미지가 비슷해 보인다. 그렇기 때문에 청색적인 V톤 쪽이 S톤보다 사용하기 쉽다. 탁색의 S톤은 물질감, 존재감의 느낌을 주기 때문에 산업용 기계 등에 사용되었다. 라이트블루는 차가운 색과 배색을 하면 현대적이고 스마트하며 심플한 느낌을 준다. 또한 따뜻한 색상과 배색을 하면 즐겁고 캐주얼한 이미지가 된다.

204

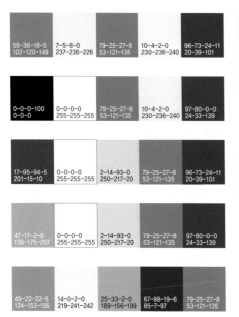

59-36-18-5
102-120-149

7-5-8-0
237-236-226

79-25-27-8
53-121-135

10-4-2-0
230-236-240

96-73-24-11
20-39-101

0-0-0-100
0-0-0

0-0-0-0
255-255-255

79-25-27-8
53-121-135

10-4-2-0
230-236-240

97-80-0-0
24-33-139

17-95-94-5
201-15-10

0-0-0-0
255-255-255

2-14-93-0
250-217-20

79-25-27-8
53-121-135

96-73-24-11
20-39-101

47-17-2-0
136-175-207

0-0-0-0
255-255-255

2-14-93-0
250-217-20

79-25-27-8
53-121-135

97-80-0-0
24-33-139

49-22-22-5
124-153-156

14-0-2-0
219-241-242

25-33-2-0
189-156-199

67-98-19-6
85-7-97

79-25-27-8
53-121-135

청춘의
3-9-50-0
246-229-121 　 0-0-0-0
255-255-255 　 79-25-27-8
53-121-135

고귀한
47-65-12-3
132-72-138 　 20-14-17-2
199-198-187 　 79-25-27-8
53-121-135

캐주얼한
17-95-94-5
201-15-10 　 2-14-85-0
250-217-37 　 79-25-27-8
53-121-135

늠름한
42-0-4-0
149-215-223 　 79-25-27-8
53-121-135 　 96-73-24-11
20-39-101

스포티한
20-93-15-3
191-21-111 　 0-0-0-0
255-255-255 　 79-25-27-8
53-121-135

단순한
24-7-0-0
194-216-233 　 0-0-0-0
255-255-255 　 79-25-27-8
53-121-135

싱싱한
14-0-2-0
219-241-242 　 41-0-17-0
151-214-196 　 79-25-27-8
53-121-135

스마트한
95-67-18-6
24-50-118 　 0-0-0-0
255-255-255 　 79-25-27-8
53-121-135

시장별 사용 빈도

패션
인테리어
제품

대표적인 배색 이미지

캐주얼한
청춘의
스마트한
현대적인

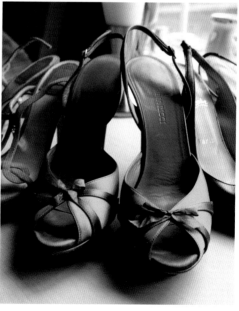

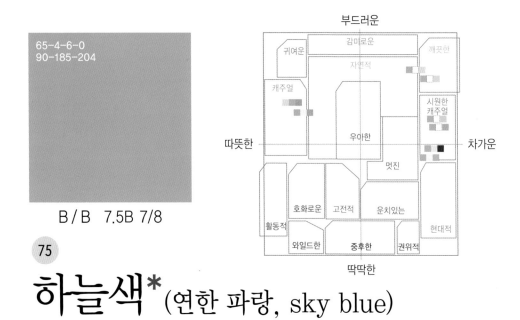

65-4-6-0
90-185-204

B / B 7.5B 7/8

부드러운

귀여운　　감미로운　　　깨끗한

자연적

캐주얼

시원한
캐주얼

따뜻한　　　　　우아한　　　차가운

멋진

호화로운　고전적　운치있는

현대적

활동적

와일드한　중후한　권위적

딱딱한

75

하늘색*(연한 파랑, sky blue)

하늘색은 하양이나 시원한 색과 배색하면 산뜻하고 밝은 인상을 준다. 이 색은 차가운 청색의 대표라고 할 수 있다. 빨강, 주황, 노랑과 배색을 하면 개방적이고 즐거운 이미지가 된다. 파랑끼리 배색을 하면 밝은 이미지를 전해준다. 하늘색과 하양이 기업의 CI 디자인에 많이 쓰이는 것도 선명함과 경쾌한 스피드감 때문이다.

206 •

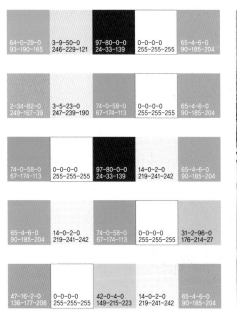

64-0-29-0
93-190-165

3-9-50-0
246-229-121

97-80-0-0
24-33-139

0-0-0-0
255-255-255

65-4-6-0
90-185-204

2-34-82-0
249-167-39

3-5-23-0
247-239-190

74-0-58-0
67-174-113

0-0-0-0
255-255-255

65-4-6-0
90-185-204

74-0-58-0
67-174-113

0-0-0-0
255-255-255

97-80-0-0
24-33-139

14-0-2-0
219-241-242

65-4-6-0
90-185-204

65-4-6-0
90-185-204

14-0-2-0
219-241-242

74-0-58-0
67-174-113

0-0-0-0
255-255-255

31-2-96-0
176-214-27

47-16-2-0
136-177-208

0-0-0-0
255-255-255

42-0-4-0
149-215-223

14-0-2-0
219-241-242

65-4-6-0
90-185-204

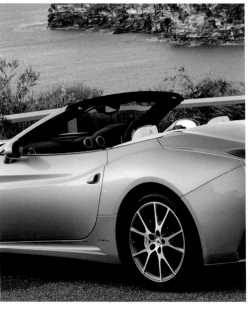

후련한
2-14-93-0 250-217-20	0-0-0-0 255-255-255	65-4-6-0 90-185-204

생기발랄한
64-0-29-0 93-190-165	17-0-6-0 212-239-231	65-4-6-0 90-185-204

개방적
5-37-94-0 242-157-17	3-5-23-0 247-239-190	65-4-6-0 90-185-204

민감한
97-80-0-0 24-33-139	3-9-50-0 246-229-121	65-4-6-0 90-185-204

즐거운
5-44-8-0 237-142-182	65-4-6-0 90-185-204	2-14-85-0 250-217-37

시원한
39-0-34-0 156-215-161	0-0-0-0 255-255-255	65-4-6-0 90-185-204

신선한
28-0-91-0 184-222-36	0-0-0-0 255-255-255	65-4-6-0 90-185-204

맑은
47-17-2-0 136-175-207	0-0-0-0 255-255-255	65-4-6-0 90-185-204

• 207

시장별 사용 빈도

패션
인테리어
제품

대표적인 배색 이미지

후련한
개방적
즐거운
쾌활한
시원한
발랄한
빠른
생생한
싱싱한
건강한
스포티한
활발한

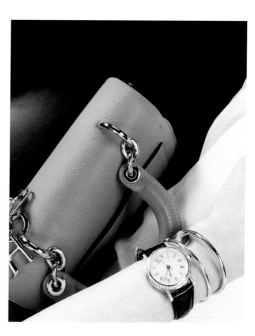

42-0-4-0
149-215-223

B / P 5B 7/6

부드러운

귀여운	감미로운	깨끗한
자연적		
캐주얼		시원한 캐주얼
	우아한	

따뜻한　　　　　　　　　　　　　　　　　차가운

	멋진	
호화로운	고전적	운치있는
활동적		현대적
와일드한	중후한	권위적

딱딱한

76

물색*(연한 파랑, aqua blue)

물색은 청결함과 맑음, 밝음, 시원함의 이미지를 전해주는 색이다. 하늘, 공기, 하천, 호수, 바다 등의 상쾌한 자연환경을 연상하게 한다. 차가운 색과 배색한 후 하양으로 분리시키면 말끔하고 스마트한 느낌을 준다. 따뜻한 색계의 맑은 색과 배색을 하면 경쾌한, 어린이다운, 순진한 이미지가 된다. 이 색은 강한 투명감으로 탁색과는 어울리지 않기 때문에 주의해서 배색을 해야 한다.

208 •

| 42-0-4-0 149-215-223 | 0-0-0-0 255-255-255 | 97-80-0-0 24-33-139 | 2-14-85-0 250-217-37 | 93-4-87-0 21-141-69 |

| 42-0-4-0 149-215-223 | 14-0-2-0 219-241-242 | 41-0-17-0 151-214-196 | 0-0-0-0 255-255-255 | 17-0-6-0 212-239-231 |

| 24-7-0-0 194-216-233 | 14-0-2-0 219-241-242 | 42-0-4-0 149-215-223 | 0-0-0-0 255-255-255 | 17-0-6-0 212-239-231 |

| 42-0-4-0 149-215-223 | 0-0-0-0 255-255-255 | 24-7-0-0 194-216-233 | 7-0-29-0 237-248-179 | 41-0-17-0 151-214-196 |

| 79-25-27-8 53-121-135 | 42-0-4-0 149-215-223 | 14-0-2-0 219-241-242 | 0-0-0-0 255-255-255 | 10-4-2-0 230-236-240 |

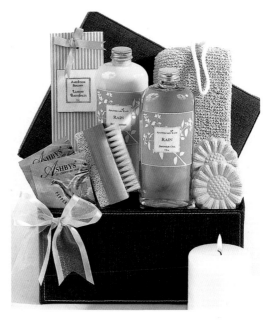

평화로운
2-25-53-0
248-190-105

3-5-23-0
247-239-190

42-0-4-0
149-215-223

말끔한
41-0-17-0
151-214-196

0-0-0-0
255-255-255

42-0-4-0
149-215-223

경쾌한
2-14-85-0
250-217-37

0-0-0-0
255-255-255

42-0-4-0
149-215-223

순진한
3-23-3-0
244-195-217

0-0-0-0
255-255-255

42-0-4-0
149-215-223

어린이다운
5-44-8-0
237-142-182

3-5-23-0
247-239-190

42-0-4-0
149-215-223

맑은
39-0-34-0
156-215-161

0-0-0-0
255-255-255

42-0-4-0
149-215-223

밝은
15-0-16-0
217-240-208

0-0-0-0
255-255-255

42-0-4-0
149-215-223

청결한
64-0-29-0
93-190-165

0-0-0-0
255-255-255

42-0-4-0
149-215-223

• 209

시장별 사용 빈도

 패션

인테리어

제품

대표적인 배색 이미지

청결한
말끔한
밝은
상쾌한
순진한
어린이다운
맑은
평화로운
산뜻한
친밀한
멋있는
가정적

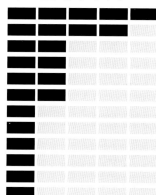

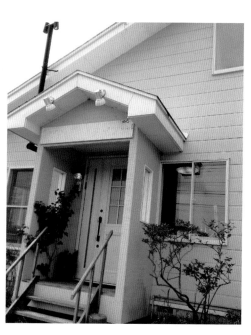

14-0-2-0
219-241-242

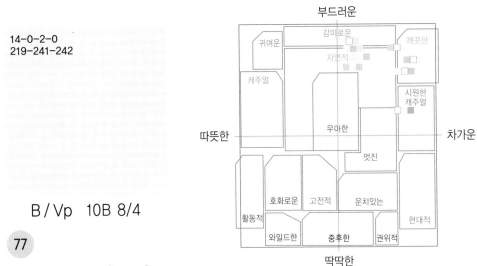

B / Vp 10B 8/4

77

파우더블루*(흐린 파랑, powder blue)

파란색은 하양보다 쓰는 방법에 따라 더욱더 차가운 느낌을 준다. 파우더블루와 하양, 그리고 차고 부드러운 색을 3색 배색하면 맑음과 순진함을 효과적으로 표현할 수 있다. 따뜻한 색을 약하게 배색하면 동화적이고 낭만적이며, 가련함, 청초함 등의 이미지를 나타낸다. 약간 강한 톤과 배색할 때 파우더블루의 부드럽고 밝은 이미지를 손상하지 않도록 주의해야 한다.

210 •

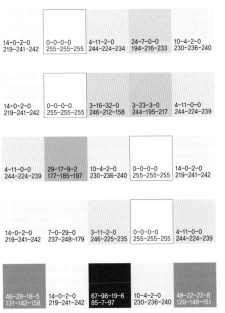

14-0-2-0 219-241-242	0-0-0-0 255-255-255	4-11-2-0 244-234-234	24-7-0-0 194-216-233	10-4-2-0 230-236-240
14-0-2-0 219-241-242	0-0-0-0 255-255-255	3-16-32-0 246-212-158	3-23-3-0 244-195-217	4-11-0-0 244-224-239
4-11-0-0 244-224-239	29-17-9-2 177-185-197	10-4-2-0 230-236-240	0-0-0-0 255-255-255	14-0-2-0 219-241-242
14-0-2-0 219-241-242	7-0-29-0 237-248-179	3-11-2-0 246-225-235	0-0-0-0 255-255-255	4-11-0-0 244-224-239
46-29-18-5 131-142-158	14-0-2-0 219-241-242	67-98-19-6 85-7-97	10-4-2-0 230-236-240	49-22-22-8 120-148-151

가련한

4-11-2-0 244-224-234	3-23-3-0 244-195-217	14-0-2-0 219-241-242

맑은

14-0-2-0 219-241-242	0-0-0-0 255-255-255	42-0-4-0 149-215-223

동화의

3-23-3-0 244-195-217	14-0-2-0 219-241-242	3-5-23-0 247-239-190

싱싱한

64-0-29-0 93-190-165	14-0-2-0 219-241-242	0-0-0-0 255-255-255

신선한

5-20-0-0 239-201-227	14-0-2-0 219-241-242	3-16-32-0 246-212-158

밝은

41-0-17-0 151-214-196	0-0-0-0 255-255-255	14-0-2-0 219-241-242

낭만적

4-11-2-0 244-224-234	0-0-0-0 255-255-255	14-0-2-0 219-241-242

순진한

14-0-2-0 219-241-242	0-0-0-0 255-255-255	24-7-0-0 194-216-233

• 211

시장별 사용 빈도

패션
인테리어
제품

대표적인 배색 이미지

밝은
동화의
맑은
시원한
순진한
낭만적인
가련한
상쾌한
편안한
청결한
연한
세련된

POW
D

32-15-13-2
169-187-190

B / Lgr 10B 8/4

부드러운
귀여운 감미로운 깨끗한
자연적
캐주얼 시원한
캐주얼
따뜻한 우아한 차가운
멋진
호화로운 고전적 운치있는
현대적
활동적
와일드한 중후한 권위적
딱딱한

78

담청색 (흐린 파랑)

파랑의 Vp톤이 건조한 느낌을 주는 반면, Lgr톤은 촉촉히 젖은 느낌을 준다. 조금만 탁색이 되어도 마음의 안정을 주고 고상하며 세련된 이미지가 된다. 담청색과 부드러운 톤을 배색하면 조용하고 품위가 있으며 서정적인 분위기가 난다. 조금 강한 톤과 배색을 하면 긴장되고 도시적인 감각이나 품격이 높아진다.

212 •

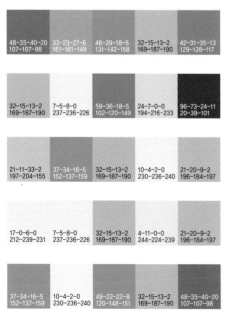

48-35-40-20 107-107-98	33-23-27-6 161-161-148	46-29-18-5 131-142-158	32-15-13-2 169-187-190	42-31-35-13 129-128-117
32-15-13-2 169-187-190	7-5-8-0 237-236-226	59-36-18-5 102-120-149	24-7-0-0 194-216-233	96-73-24-11 20-39-101
21-11-33-2 197-204-155	37-34-16-5 152-137-159	32-15-13-2 169-187-190	10-4-2-0 230-236-240	21-20-9-2 196-184-197
17-0-6-0 212-239-231	7-5-8-0 237-236-226	32-15-13-2 169-187-190	4-11-0-0 244-224-239	21-20-9-2 196-184-197
37-34-16-5 152-137-159	10-4-2-0 230-236-240	49-22-22-8 120-148-151	32-15-13-2 169-187-190	48-35-40-20 107-107-98

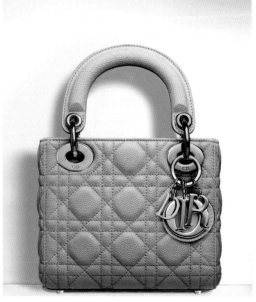

섬세한

3-16-32-0	21-20-9-2	32-15-13-2
246-212-158	196-184-197	169-187-190

도회적

32-15-13-2	37-34-16-5	56-42-47-33
169-187-190	152-137-159	76-76-70

서정적

5-20-0-0	10-4-2-0	32-15-13-2
239-201-227	230-236-240	169-187-190

고상한

32-15-13-2	49-22-22-5	56-42-47-33
169-187-190	124-153-156	76-76-70

뛰어난

62-94-10-2	32-15-13-2	95-76-32-24
100-15-116	169-187-190	19-29-77

신선한

32-15-13-2	10-4-2-0	56-13-13-0
169-187-190	230-236-240	113-174-187

세련된

37-34-16-5	0-0-0-0	32-15-13-2
152-137-159	255-255-255	169-187-190

조용한

20-14-17-2	32-15-13-2	47-15-39-3
199-198-187	169-187-190	131-170-134

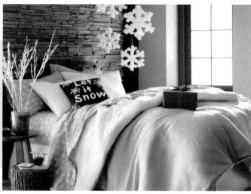

시장별 사용 빈도

- 패션
- 인테리어
- 제품

대표적인 배색 이미지

- 조용한
- 신선한
- 세련된
- 고상한
- 뛰어난
- 섬세한
- 서정적
- 합리적
- 도회적

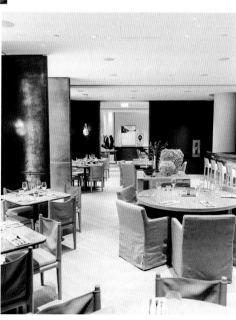

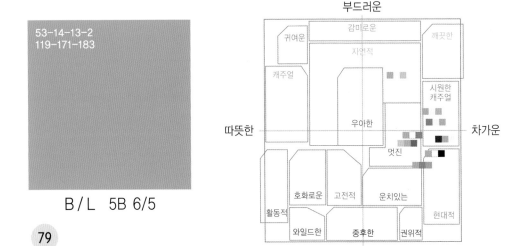

53-14-13-2
119-171-183

B / L 5B 6/5

부드러운
감미로운
귀여운
깨끗한
자연적
캐주얼
시원한 캐주얼
따뜻한
차가운
우아한
멋진
호화로운 고전적 운치있는
활동적 현대적
와일드한 중후한 권위적
딱딱한

(79)

아쿠아마린 (연한 파랑, aquamarine)

파랑의 P톤이 흐리게 되면 탁색의 L톤이 되는데 차가운 색상에서도 크게 이미지가 달라지지 않는다. 다만 세련된 느낌에서 순수한 분위기를 느낄 수 있다. 아쿠아마린은 파랑보다 더욱 매력적인 색이다. 우리 전통색인 청자색과 비슷한 색으로, 시원하면서도 깊이가 있는 색이다. 이 색에 색상 P를 배색하면 세련되고 멋진 느낌을 준다. 같은 계통의 색상과 배색을 하면 이지적이고 스마트한 느낌을 준다.

214 •

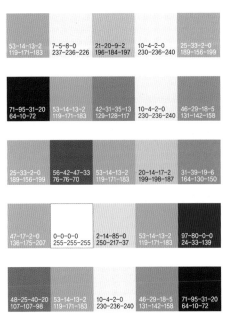

53-14-13-2	7-5-8-0	21-20-9-2	10-4-2-0	25-33-2-0
119-171-183	237-236-226	196-184-197	230-236-240	189-156-199
71-95-31-20	53-14-13-2	42-31-35-13	10-4-2-0	46-29-18-5
64-10-72	119-171-183	129-128-117	230-236-240	131-142-158
25-33-2-0	56-42-47-33	53-14-13-2	20-14-17-2	31-39-19-6
189-156-199	76-76-70	119-171-183	199-198-187	164-130-150
47-17-2-0	0-0-0-0	2-14-85-0	53-14-13-2	97-80-0-0
136-175-207	255-255-255	250-217-37	119-171-183	24-33-139
48-25-40-20	53-14-13-2	10-4-2-0	46-29-18-5	71-95-31-20
107-107-98	119-171-183	230-236-240	131-142-158	64-10-72

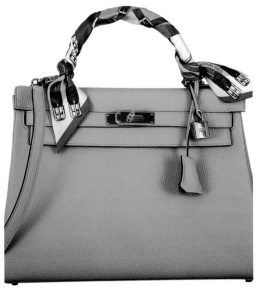

평화로운
34-9-29-0
168-201-165

3-5-23-0
247-239-190

53-14-13-2
119-171-183

이지적
48-27-8-0
134-153-186

65-26-24-7
85-131-143

53-14-13-2
119-171-183

스마트한
3-5-23-0
247-239-190

53-14-13-2
119-171-183

95-76-32-24
19-29-77

신선한
0-0-0-100
0-0-0

0-0-0-0
255-255-255

53-14-13-2
119-171-183

고운
47-65-12-3
132-72-138

53-14-13-2
119-171-183

21-20-9-2
196-184-197

청순한
47-17-2-0
136-175-207

10-4-2-0
230-236-240

53-14-13-2
119-171-183

문화적
45-45-15-3
136-113-152

0-0-0-0
255-255-255

53-14-13-2
119-171-183

도회적
53-14-13-2
119-171-183

7-5-8-0
237-236-226

59-36-18-5
102-120-149

• 215

시장별 사용 빈도

패션

인테리어

제품

대표적인 배색 이미지

이지적

청순한

스마트한

도회적

문화적

평화로운

신성한

고운

정밀한

49-22-22-5
124-153-156

B / Gr 5B 6/2

부드러운

귀여운 　감미로운　 깨끗한
자연적
캐주얼
시원한
캐주얼
우아한
따뜻한　　　　　　　　　　　　　　　　차가운
멋진
호화로운　고전적　운치있는
현대적
활동적
와일드한　중후한　권위적

딱딱한

80

블루그레이 (탁한 파랑, blue gray)

블루그레이는 어두운 파랑으로 치밀하며 지성적인 분위기를 자아낸다. 어두운 톤끼리 배색할 때가 많고 전체 느낌이 회색조이다. 이 색에서는 냉정하고 내성적인 뉘앙스를 느낄 수 있다. 배색을 보면 이미지가 비슷해 보이지만 미묘하게 다른 것을 느낄 수 있다. 이 색은 조용한 느낌을 전하며 촉촉히 젖은 인상을 준다. 더욱 강한 배색을 하면 엄숙하고 격조 높은 고상함을 나타낸다.

216 •

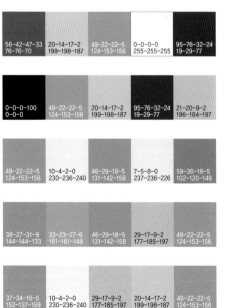

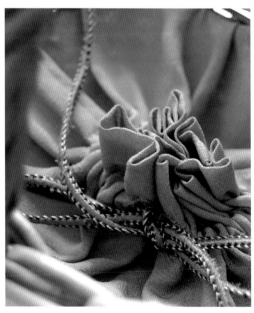

조심스러운

17-21-11-2 206-185-193	38-27-31-9 144-144-133	49-22-22-5 124-153-156

치밀한

49-22-22-5 124-153-156	59-36-18-5 102-120-149	64-49-56-51 46-47-42

정밀한

49-22-22-5 124-153-156	20-14-17-2 199-198-187	48-35-40-20 107-107-98

엄숙한

71-95-31-20 64-10-72	49-22-22-5 124-153-156	95-76-32-24 19-29-77

격조 높은

67-98-19-6 85-7-97	49-22-22-5 124-153-156	96-39-91-38 9-54-28

냉정한

14-0-2-0 219-241-242	49-22-22-5 124-153-156	64-49-56-51 46-47-42

조용한

20-14-17-2 199-198-187	49-22-22-5 124-153-156	65-26-24-7 85-131-143

고상한

34-10-16-0 168-200-191	49-22-22-5 124-153-156	56-42-47-33 76-76-70

• 217

시장별 사용 빈도

패션
인테리어
제품

대표적인 배색 이미지

정밀한
지적인
조용한
조신한
고상한
풍류의
냉정한
치밀한
격조 높은
신성한
매력있는
엄숙한

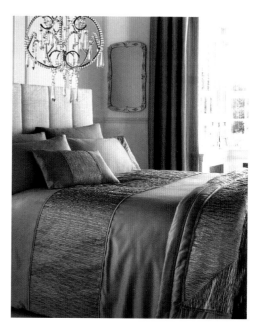

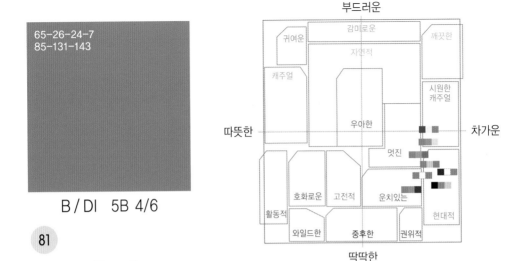

65-26-24-7
85-131-143

B / DI 5B 4/6

부드러운
귀여운　　감미로운　　깨끗한
　　　　　자연적
캐주얼
　　　　　　　　시원한
　　　　　　　　캐주얼
따뜻한　　　　우아한　　　　차가운
　　　　　　멋진
호화로운　고전적　운치있는
　　　　　　　　　　현대적
활동적
와일드한　중후한　권위적
딱딱한

（81）

스틸블루(회청색, steel blue)

스틸블루는 회색과 비슷하기 때문에, 명회색, 회색, 암회색 또는 검정과 배색을 하면 명암의 톤이 뚜렷해서 멋진 배색이 된다. 조용하고 지적이며 때론 냉정하고 침착한 분위기를 느낄 수 있다. 배색 시 하양으로 세퍼레이션시키면 말끔하고 도시적이며 현대적인 이미지가 된다.

218 •

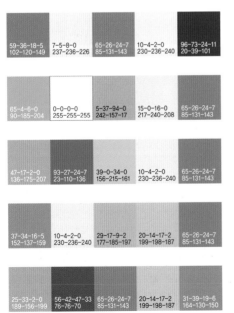

59-36-18-5 102-120-149	7-5-8-0 237-236-226	65-26-24-7 85-131-143	10-4-2-0 230-236-240	96-73-24-11 20-39-101
65-4-6-0 90-185-204	0-0-0-0 255-255-255	5-37-94-0 242-157-17	15-0-16-0 217-240-208	65-26-24-7 85-131-143
47-17-2-0 136-175-207	93-27-24-7 23-110-136	39-0-34-0 156-215-161	10-4-2-0 230-236-240	65-26-24-7 85-131-143
37-34-16-5 152-137-159	10-4-2-0 230-236-240	29-17-9-2 177-185-197	20-14-17-2 199-198-187	65-26-24-7 85-131-143
25-33-2-0 189-156-199	56-42-47-33 76-76-70	65-26-24-7 85-131-143	20-14-17-2 199-198-187	31-39-19-6 164-130-150

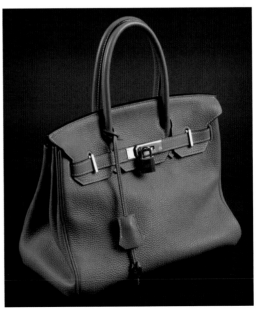

수수한

24-7-0-0 194-216-233	46-29-18-5 131-142-158	65-26-24-7 85-131-143

지적인

59-36-18-5 102-120-149	20-14-17-2 199-198-187	65-26-24-7 85-131-143

치밀한

48-35-40-20 107-107-98	48-20-26-5 127-157-151	65-26-24-7 85-131-143

냉정한

20-14-17-2 199-198-187	65-26-24-7 85-131-143	0-0-0-100 0-0-0

늠름한

96-46-40-38 11-52-69	38-27-31-9 144-144-133	65-26-24-7 85-131-143

합리적

65-26-24-7 85-131-143	7-5-8-0 237-236-226	95-67-18-6 24-50-118

도회적

42-31-35-13 129-128-117	0-0-0-0 255-255-255	65-26-24-7 85-131-143

현대적

65-26-24-7 85-131-143	0-0-0-0 255-255-255	64-49-56-51 46-47-42

• 219

시장별 사용 빈도

패션
인테리어
제품

대표적인 배색 이미지

지적인
치밀한
합리적인
냉정한
정밀한
현대적
야무진
스마트한
문화적
세련된
수수한
안전한

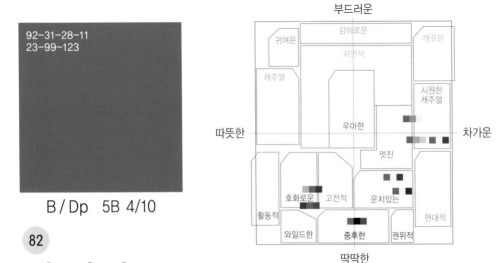

92-31-28-11
23-99-123

부드러운

귀여운　감미로운　깨끗한
자연적
캐주얼
시원한 캐주얼
따뜻한　우아한　차가운
멋진
호화로운　고전적　운치있는
활동적　　　　　　　현대적
와일드한　중후한　권위적

딱딱한

B / Dp　5B 4/10

82

카뎃블루 (회청색, cadet blue)

카뎃블루는 사무적이고 합리적인 이미지를 연상하게 한다. 차가운 색상과 배색을 하면 냉정하고 혁신적, 기계적인 느낌을 주며, 따뜻한 색상과 배색을 하면 이국적이고 야성적인 이미지가 된다. 특히 개성적인 분위기를 표현할 때 사용하면 좋은 색상이다.

220 ·

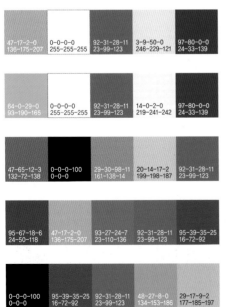

전통의

25-96-71-12 166-12-34	92-31-28-11 23-99-123	15-25-93-3 207-171-22

정밀한

20-14-17-2 199-198-187	47-15-39-3 131-170-134	92-31-28-11 23-99-123

이상한

20-93-15-3 191-21-111	92-31-28-11 23-99-123	62-94-10-2 100-15-116

귀중한

62-94-10-2 100-15-116	7-5-8-0 237-236-226	92-31-28-11 23-99-123

씩씩한

35-61-97-29 118-59-10	0-0-0-100 0-0-0	92-31-28-11 23-99-123

늠름한

96-73-24-11 20-39-101	10-4-2-0 230-236-240	92-31-28-11 23-99-123

냉정한

46-29-18-5 131-142-158	7-5-8-0 237-236-226	92-31-28-11 23-99-123

기계적

71-95-31-20 64-10-72	7-5-8-0 237-236-226	92-31-28-11 23-99-123

• 221

시장별 사용 빈도

패션
인테리어
제품

대표적인 배색 이미지

기계적
정밀한
냉정한
혁신적
늠름한
씩씩한

95-39-35-25
16-72-92

B / Dk 5B 2.5/4

83

부드러운
감미로운
귀여운
자연적
깨끗한
캐주얼
시원한 캐주얼
우아한
따뜻한 차가운
멋진
호화로운 고전적 운치있는
활동적 현대적
와일드한 중후한 권위적
딱딱한

틸색 (어두운 파랑, teal)

틸색은 세룰리안블루보다 톤이 어둡고 깊어 더욱 엄숙해지고 이지적이며 말쑥한 느낌을 준다. 차고 강한 세계를 대표하는 이 색은 부드러운 회색이나 밝은 다른 색과 함께 배색을 하면 도시적이고 합리적인 이미지가 된다. 화사한 악센트 색이나 따뜻한 색계와 배색을 하면 차분한 가운데 캐주얼한 느낌을 연출할 수 있다. 하지만 푸른색이나 무채색만으로 배색을 하면 사무적이고 형식적인 분위기로 단조로울 수 있다.

222 •

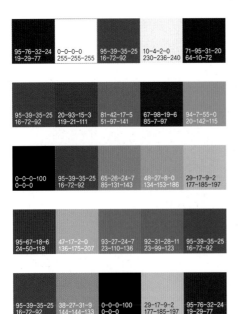

95-76-32-24
19-29-77
0-0-0-0
255-255-255
95-39-35-25
16-72-92
10-4-2-0
230-236-240
71-95-31-20
64-10-72

95-39-35-25
16-72-92
20-93-15-3
119-21-111
81-42-17-5
51-97-141
67-98-19-6
85-7-97
94-7-55-0
20-142-115

0-0-0-100
0-0-0
95-39-35-25
16-72-92
65-26-24-7
85-131-143
48-27-8-0
134-153-186
29-17-9-2
177-185-197

95-67-18-6
24-50-118
47-17-2-0
136-175-207
93-27-24-7
23-110-136
92-31-28-11
23-99-123
95-39-35-25
16-72-92

95-39-35-25
16-72-92
38-27-31-9
144-144-133
0-0-0-100
0-0-0
29-17-9-2
177-185-197
95-76-32-24
19-29-77

전통의
2-14-93-0 250-217-20	0-0-0-0 255-255-255	95-39-35-25 16-72-92

정밀한
59-36-18-5 102-120-149	29-17-9-2 177-185-197	95-39-35-25 16-72-92

이상한
95-39-35-25 16-72-92	20-14-17-2 199-198-187	48-20-26-5 127-157-151

귀중한
43-93-59-56 63-8-24	42-31-35-13 129-128-117	95-39-35-25 16-72-92

씩씩한
35-61-97-29 118-59-10	20-14-17-2 199-198-187	95-39-35-25 16-72-92

늠름한
95-39-35-25 16-72-92	20-14-17-2 124-153-156	81-42-17-5 51-97-141

냉정한
46-29-18-5 131-142-158	29-17-9-2 177-185-197	95-39-35-25 16-72-92

기계적
42-31-35-13 129-128-117	7-5-8-0 237-236-226	95-39-35-25 16-72-92

시장별 사용 빈도

				패션
				인테리어
				제품

대표적인 배색 이미지

이지적
말쑥한
남성적
합리적
도회적
성실한
늠름한
남자다운
야무진
엄숙한
치밀한
냉정한

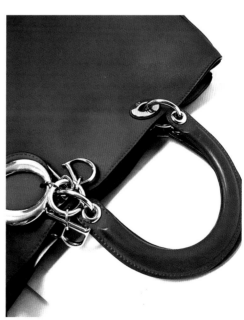

96-46-40-38
11-52-69

B / Dgr 5B 2/2.5

(84)

부드러운

귀여운　　감미로운　　깨끗한

자연적

캐주얼

시원한
캐주얼

따뜻한　　　　　　우아한　　　　　　차가운

멋진

호화로운　고전적　운치있는

활동적　　　　　　　　　　현대적

와일드한　중후한　권위적

딱딱한

프러시안블루*(진한 파랑, Prussian blue)

　　프러시안블루는 원래 푸른기가 있는 색인데 Dgr톤으로 더 짙어지면 검정과 구별하기 어렵다. Dgr톤은 심리적으로 탁색의 느낌이 나는데 검정보다 딱딱하지 않으며 어렴풋이 색상을 느끼게 한다. 품격이 있는 멋의 스타일을 지켜주는 색으로서 베를린블루(Berlin blue), 차이니즈블루(Chinese blue), 파리블루(Paris blue) 등으로 불리기도 한다.

224 •

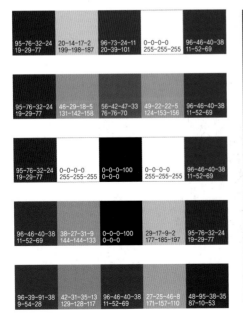

95-76-32-24
19-29-77 | 20-14-17-2
199-198-187 | 96-73-24-11
20-39-101 | 0-0-0-0
255-255-255 | 96-46-40-38
11-52-69

95-76-32-24
19-29-77 | 46-29-18-5
131-142-158 | 56-42-47-33
76-76-70 | 49-22-22-5
124-153-156 | 96-46-40-38
11-52-69

95-76-32-24
19-29-77 | 0-0-0-0
255-255-255 | 0-0-0-100
0-0-0 | 0-0-0-0
255-255-255 | 96-46-40-38
11-52-69

96-46-40-38
11-52-69 | 38-27-31-9
144-144-133 | 0-0-0-100
0-0-0 | 29-17-9-2
177-185-197 | 95-76-32-24
19-29-77

96-39-91-38
9-54-28 | 42-31-35-13
129-128-117 | 96-46-40-38
11-52-69 | 27-25-46-8
171-157-110 | 48-95-38-35
87-10-53

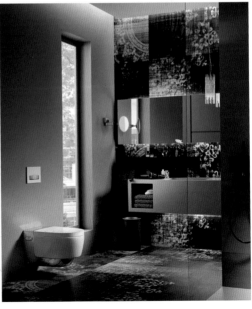

품격이 있는

| 64-49-56-51 46-47-42 | 25-33-38-8 175-142-119 | 96-46-40-38 11-52-69 |

말쑥한

| 55-49-98-47 61-51-10 | 27-25-46-8 171-157-110 | 96-46-40-38 11-52-69 |

씨씨한

| 55-49-98-47 61-51-10 | 25-96-71-12 166-12-34 | 96-46-40-38 11-52-69 |

중후한

| 44-65-96-55 64-32-7 | 40-40-98-26 113-92-13 | 96-46-40-38 11-52-69 |

단단한

| 64-49-56-51 46-47-42 | 45-95-33-24 107-12-67 | 96-46-40-38 11-52-69 |

진보적

| 96-46-40-38 11-52-69 | 10-4-2-0 230-236-240 | 47-17-2-0 136-175-207 |

치밀한

| 33-23-27-6 161-161-148 | 48-35-40-20 107-107-98 | 96-46-40-38 11-52-69 |

정밀한

| 96-46-40-38 11-52-69 | 46-29-18-5 131-142-158 | 56-13-13-0 113-174-187 |

시장별 사용 빈도

패션
인테리어
제품

대표적인 배색 이미지

품격이 있는
말쑥한
씨씨한
남자다운
중후한
격조 높은
엄숙한
남성적
사치스런
문화적
기계적인
진보적인

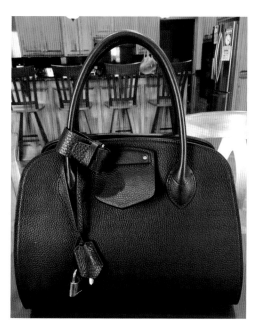

97-80-0-0
24-33-139

PB / V 7.5PB 2/6

85

부드러운

귀여운	감미로운	깨끗한
	자연적	
캐주얼		시원한 캐주얼

따뜻한 ———— 우아한 ———— 차가운

멋진

호화로운	고전적	운치있는
활동적		현대적
와일드한	중후한	권위적

딱딱한

남색*(남색, purple blue)

PB의 V톤인 남색은 하양과 배색하면 스피드감을 나타내므로 고속전철이나 제트기에 많이 사용된다. PB는 날렵한 느낌을 주는 점에서 색상 B와 비슷하며, 빨강과 배색을 하면 대비감이 강해진다. 이 색에 따뜻한 색상을 첨가하면 활력이 있어 보이고 차가운 색계와 분리해서 배색을 하면 스포티한 이미지가 된다. 또한 진보적인 이미지를 지니고 있기 때문에 국기에 많이 사용되고 있다.

226 •

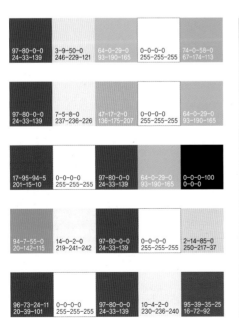

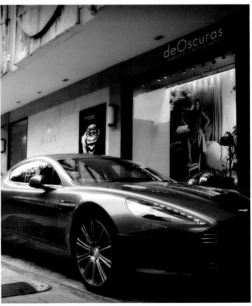

빠른
2-14-93-0 250-217-20 / 0-0-0-0 255-255-255 / 97-80-0-0 24-33-139

혁신적
94-7-55-0 20-142-115 / 20-14-17-2 199-198-187 / 97-80-0-0 24-33-139

활동적
17-95-94-5 201-15-10 / 5-37-94-0 242-157-17 / 97-80-0-0 24-33-139

강렬한
0-0-0-100 0-0-0 / 2-14-93-0 250-217-20 / 97-80-0-0 24-33-139

활발한
17-95-94-5 201-15-10 / 97-80-0-0 24-33-139 / 2-14-93-0 250-217-20

후련한
65-4-6-0 90-185-204 / 0-0-0-0 255-255-255 / 97-80-0-0 24-33-139

민감한
64-0-29-0 93-190-165 / 0-0-0-0 255-255-255 / 97-80-0-0 24-33-139

진보적
64-0-29-0 93-190-165 / 15-0-16-0 217-240-208 / 97-80-0-0 24-33-139

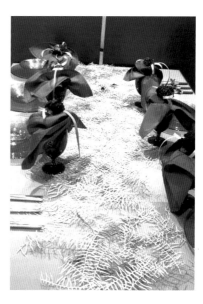

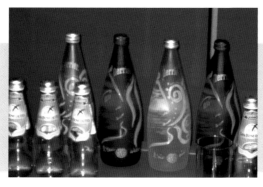

• 227

시장별 사용 빈도

패션
인테리어
제품

대표적인 배색 이미지

빠른
활동적
민감한
후련한
활발한
혁신적
발랄한
야무진
날카로운
스포티한
활기있는
강렬한

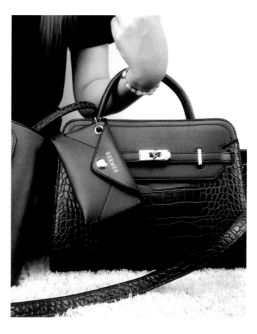

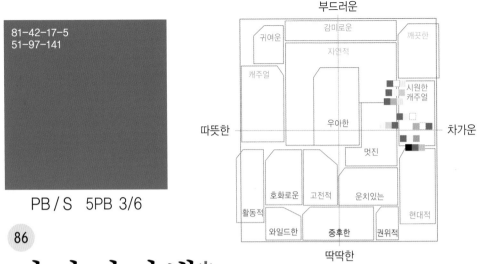

81-42-17-5
51-97-141

PB / S 5PB 3/6

(86)

부드러운
귀여운 감미로운 깨끗한
자연적
캐주얼 시원한
캐주얼
따뜻한 우아한 차가운
멋진
호화로운 고전적 운치있는
활동적 현대적
와일드한 중후한 권위적
딱딱한

사파이어색*(탁한 파랑, sapphire)

사파이어색은 미래의 이상을 상징하며 희망을 주는 문화의 색으로 이지적이고 늠름하여 지적인 인상을 준다. 옥내외 간판이나 사무 공간의 악센트 색으로 쓰이며 스마트한 이미지를 준다. 밝은 노랑과 배색을 하면 산뜻한 캐주얼의 느낌을 표현할 수 있고 청춘이나 젊음의 발랄함을 전해준다. 이 색은 패션의 기본색으로 널리 사용되고 있다.

228 •

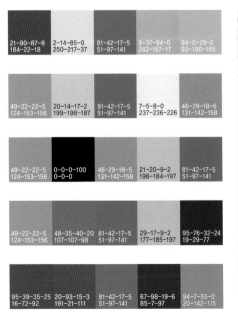

21-90-87-8 184-22-18	2-14-85-0 250-217-37	81-42-17-5 51-97-141	5-37-94-0 242-157-17	64-0-29-0 93-190-165
49-22-22-5 124-153-156	20-14-17-2 199-198-187	81-42-17-5 51-97-141	7-5-8-0 237-236-226	46-29-18-5 131-142-158
49-22-22-5 124-153-156	0-0-0-100 0-0-0	46-29-18-5 131-142-158	21-20-9-2 196-184-197	81-42-17-5 51-97-141
49-22-22-5 124-153-156	48-35-40-20 107-107-98	81-42-17-5 51-97-141	29-17-9-2 177-185-197	95-76-32-24 19-29-77
95-39-35-25 16-72-92	20-93-15-3 191-21-111	81-42-17-5 51-97-141	67-98-19-6 85-7-97	94-7-55-0 20-142-115

생기발랄한

3-9-50-0	0-0-0-0	81-42-17-5
246-229-121	255-255-255	51-97-141

스마트한

81-42-17-5	42-0-4-0	3-5-23-0
51-97-141	149-215-223	247-239-190

청춘의

3-9-50-0	64-0-29-0	81-42-17-5
246-229-121	93-190-165	51-97-141

늠름한

29-17-9-2	81-42-17-5	0-0-0-100
177-185-197	51-97-141	0-0-0

안전한

39-0-34-0	3-5-23-0	81-42-17-5
156-215-161	247-239-190	51-97-141

도시적

48-27-8-0	10-4-2-0	81-42-17-5
134-153-186	230-236-240	51-97-141

산뜻한

0-0-0-0	17-0-6-0	81-42-17-5
255-255-255	212-239-231	51-97-141

시원한

81-42-17-5	0-0-0-0	65-4-6-0
51-97-141	255-255-255	90-185-204

한국화장품㈜

힐링워터 - 해양화장품, 오션

OSSION

시장별 사용 빈도

패션
인테리어
제품

대표적인 배색 이미지

청춘의
이지적인
시원한
늠름한
생기발랄한
캐주얼한
도시적
스마트한
합리적
산뜻한
안전한

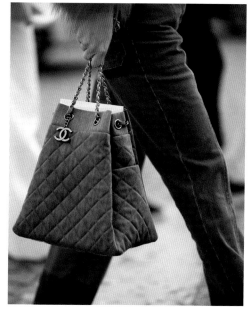

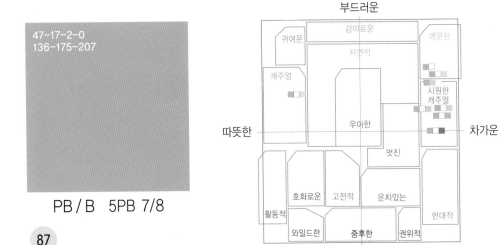

47-17-2-0
136-175-207

PB / B 5PB 7/8

샐비어색 (밝은 파랑, salvia blue)

샐비어는 꿀풀과에 속하는 한해살이풀로 푸른 꽃을 피우며, 서구에서는 그 잎을 세이지 (sage)라 부른다. 샐비어색은 누구나 좋아하는 파랑으로 신선하고 밝은 감각을 지니고 있는데, 하양으로 세퍼레이션시키면 상쾌함을 더해준다. 이 색에서 느껴지는 순수하고 발랄한 인상은 미래의 꿈을 키우는 진보적인 이미지도 전해준다. 또한 파랑과 배색을 하면 쾌활하고 캐주얼한 즐거움을 표현할 수 있다.

230 •

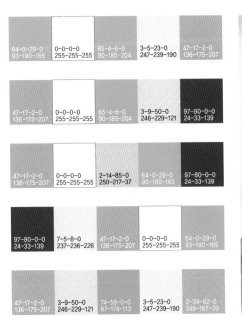

생기발랄한

2-14-85-0 250-217-37	0-0-0-0 255-255-255	47-17-2-0 136-175-207

싱싱한

14-0-2-0 219-241-242	41-0-17-0 151-214-196	47-17-2-0 136-175-207

신선한

31-2-96-0 176-214-27	0-0-0-0 255-255-255	47-17-2-0 136-175-207

스마트한

79-25-27-8 53-121-135	0-0-0-0 255-255-255	47-17-2-0 136-175-207

시원한

64-0-29-0 93-190-165	0-0-0-0 255-255-255	47-17-2-0 136-175-207

밝은

65-4-6-0 90-185-204	0-0-0-0 255-255-255	47-17-2-0 136-175-207

말끔한

41-0-17-0 151-214-196	0-0-0-0 255-255-255	47-17-2-0 136-175-207

맑은

64-0-29-0 93-190-165	0-0-0-0 255-255-255	47-17-2-0 136-175-207

• 231

시장별 사용 빈도

패션
인테리어
제품

대표적인 배색 이미지

맑은
시원한
밝은
생기발랄한
신선한
말끔한
스마트한
날카로운
후련한
청춘의
캐주얼한
즐거운

Christian Dior
PARIS
MADE IN ITALY

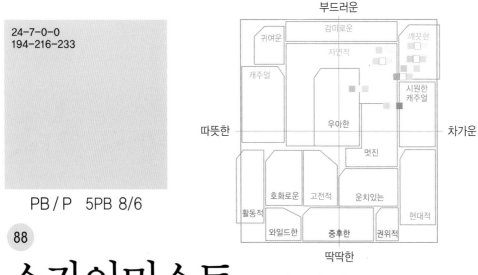

24-7-0-0
194-216-233

PB / P 5PB 8/6

부드러운

감미로운

귀여운 깨끗한

자연적

캐주얼

시원한
캐주얼

따뜻한 우아한 차가운

멋진

호화로운 고전적 운치있는

활동적 현대적

와일드한 중후한 권위적

딱딱한

(88)

스카이미스트 (연한 파랑, sky mist)

차가운 PB계에서도 빛이 지나치게 강하면 싫증이 나는데, B톤에 비해서 P톤은 약간 빛을 억제하는 듯하여 품위있고 세련되어 보인다. 스카이미스트는 단순한 느낌을 주기 때문에 수수하고 고상한 이미지에 잘 어울린다. PB는 B나 P의 색상과 배색하면 낭만적인 분위기가 되고, 하양을 곁들이면 청결감, 순진함, 상쾌함이 연출된다. 또한 밝고 따뜻한 색과 배색하면 부드러운 캐주얼 느낌이 난다.

232 •

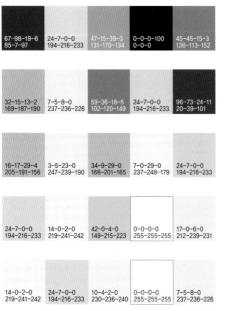

67-98-19-6 | 24-7-0-0 | 47-15-39-3 | 0-0-0-100 | 45-45-15-3
85-7-97 | 194-216-233 | 131-170-134 | 0-0-0 | 136-113-152

32-15-13-2 | 7-5-8-0 | 59-36-18-5 | 24-7-0-0 | 96-73-24-11
169-187-190 | 237-236-226 | 102-120-149 | 194-216-233 | 20-39-101

16-17-29-4 | 3-5-23-0 | 34-9-29-0 | 7-0-9-0 | 24-7-0-0
205-191-156 | 247-239-190 | 168-201-165 | 237-248-179 | 194-216-233

24-7-0-0 | 14-0-2-0 | 42-0-4-0 | 0-0-0-0 | 17-0-6-0
194-216-233 | 219-241-242 | 149-215-223 | 255-255-255 | 212-239-231

14-0-2-0 | 24-7-0-0 | 10-4-2-0 | 0-0-0-0 | 7-5-8-0
219-241-242 | 194-216-233 | 230-236-240 | 255-255-255 | 237-236-226

순진한
4-11-0-0
244-224-239
0-0-0-0
255-255-255
24-7-0-0
194-216-233

품위있는
7-5-8-0
237-236-226
14-0-2-0
219-241-242
24-7-0-0
194-216-233

기품이 있는
24-7-0-0
194-216-233
10-4-2-0
230-236-240
21-20-9-2
196-184-197

시원한
24-7-0-0
194-216-233
10-4-2-0
230-236-240
41-0-17-0
151-214-196

세련된
46-29-18-5
131-142-158
7-5-8-0
237-236-226
24-7-0-0
194-216-233

말끔한
24-7-0-0
194-216-233
0-0-0-0
255-255-255
47-17-2-0
136-175-207

상쾌한
17-0-6-0
212-239-231
0-0-0-0
255-255-255
24-7-0-0
194-216-233

청결한
24-7-0-0
194-216-233
0-0-0-0
255-255-255
42-0-4-0
149-215-223

• 233

시장별 사용 빈도

패션
인테리어
제품

대표적인 배색 이미지

상쾌한
말끔한
품위있는
순진한
세련된
기품있는
시원한
캐주얼한
야무진
서정적
고상한
수수한

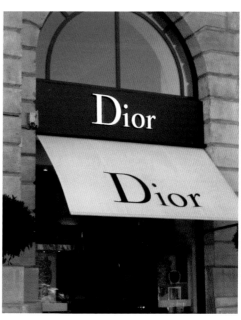

10-4-2-0
230-236-240

PB / Vp 2.5PB 9/2

(89)

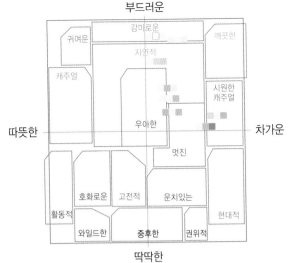

부드러운

귀여운　　감미로운　　깨끗한
자연적
캐주얼
시원한
캐주얼
따뜻한　　　　　우아한　　　　차가운
멋진
호화로운　고전적　운치있는
활동적　　　　　　　　　　　현대적
와일드한　중후한　권위적

딱딱한

박하색*(흰 파랑, mint)

남색(PB/Dk)의 밝은 톤이 박하색이다. 이 색에서는 재색 기운이 어슴푸레하게 느껴진다. 아주 연한 푸른색이기 때문에 낭만적이고 동화적인 분위기를 자아낸다. 이와 같은 이미지는 많은 사람들의 마음을 끌어당긴다. 색상 P의 밝은 색이나 G나 B의 색조를 배색하면 낭만적이면서 서정적인 느낌을 준다. 밝은 쪽의 탁색이나 회색과도 잘 어울리는데, 부드러움을 살리려면 콘트라스트를 너무 주지 않는 것이 좋다.

234 •

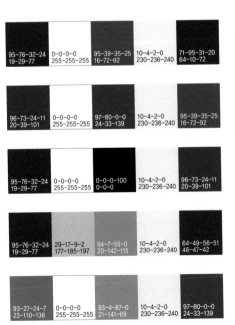

95-76-32-24
19-29-77

0-0-0-0
255-255-255

95-39-35-25
16-72-92

10-4-2-0
230-236-240

71-95-31-20
64-10-72

96-73-24-11
20-39-101

0-0-0-0
255-255-255

97-80-0-0
24-33-139

10-4-2-0
230-236-240

95-39-35-25
16-72-92

95-76-32-24
19-29-77

0-0-0-0
255-255-255

0-0-0-100
0-0-0

10-4-2-0
230-236-240

96-73-24-11
20-39-101

95-76-32-24
19-29-77

29-17-9-2
177-185-197

94-7-55-0
20-142-115

10-4-2-0
230-236-240

64-49-56-51
46-47-42

93-27-24-7
23-110-136

0-0-0-0
255-255-255

93-4-87-0
21-141-69

10-4-2-0
230-236-240

97-80-0-0
24-33-139

정서적

17-21-11-2
206-185-193

10-4-2-0
230-236-240

7-5-8-0
237-236-226

서정적

4-11-0-0
244-224-239

21-20-9-2
196-184-197

10-4-2-0
230-236-240

낭만적

4-11-0-0
244-224-239

10-4-2-0
230-236-240

15-0-16-0
217-240-208

기품이 있는

21-20-9-2
196-184-197

10-4-2-0
230-236-240

29-17-9-2
177-185-197

동화의

3-23-3-0
244-195-217

3-16-32-0
246-212-158

10-4-2-0
230-236-240

신선한

32-15-13-2
169-187-190

10-4-2-0
230-236-240

24-7-0-0
194-216-233

담백한

3-5-23-0
247-239-190

0-0-0-0
255-255-255

10-4-2-0
230-236-240

세련된

46-29-18-5
131-142-158

21-20-9-2
196-184-197

10-4-2-0
230-236-240

• 235

시장별 사용 빈도

패션
인테리어
제품

대표적인 배색 이미지

기품이 있는
담백한
낭만적인
동화의
신선한
서정적
세련된
사양하듯
섬세한
산뜻한
밝은
도시적

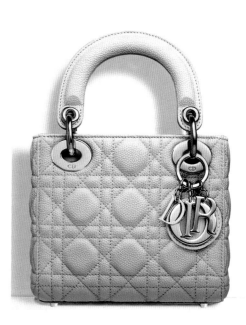

29-17-9-2
177-185-197

PB / Lgr　5PB 6/2

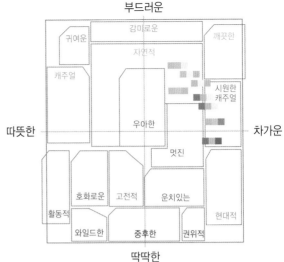

부드러운

귀여운　감미로운　깨끗한

자연적

캐주얼　시원한
캐주얼

따뜻한　　우아한　　차가운

멋진

호화로운　고전적　운치있는

활동적　　　　　　　현대적

와일드한　중후한　권위적

딱딱한

(90)

비둘기색*(회청색, dove)

비둘기색은 조용하고 세련된 이미지를 지니고 있는 색이다. 또 차가운 색이기 때문에 밝은
회색 대신 촉촉하고 정숙한 느낌을 표현하는 데 사용하면 좋다. 이 색과 배색을 하면 미묘하
고 섬세해지며, 회색으로 분리 배색을 하면 지적이고 도시적인 이미지가 된다.

236 •

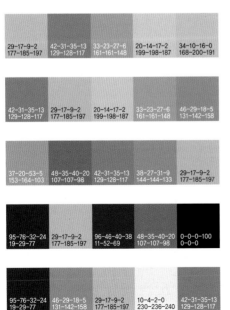

29-17-9-2　42-31-35-13　33-23-27-6　20-14-17-2　34-10-16-0
177-185-197　129-128-117　161-161-148　199-198-187　168-200-191

42-31-35-13　29-17-9-2　20-14-17-2　33-23-27-6　46-29-18-5
129-128-117　177-185-197　199-198-187　161-161-148　131-142-158

37-20-53-5　48-35-40-20　42-31-35-13　38-27-31-9　29-17-9-2
153-164-103　107-107-98　129-128-117　144-144-133　177-185-197

95-76-32-24　29-17-9-2　96-46-40-38　48-35-40-20　0-0-0-100
19-29-77　177-185-197　11-52-69　107-107-98　0-0-0

95-76-32-24　46-29-18-5　29-17-9-2　10-4-2-0　42-31-35-13
19-29-77　131-142-158　177-185-197　230-236-240　129-128-117

섬세한

29-17-9-2	7-5-8-0	21-20-9-2
177-185-197	237-236-226	196-184-197

조용한

7-5-8-0	29-17-9-2	42-31-35-13
237-236-226	177-185-197	129-128-117

미묘한

4-11-0-0	17-21-11-2	29-17-9-2
244-224-239	206-185-193	177-185-197

치밀한

48-35-40-20	29-17-9-2	59-36-18-5
107-107-98	177-185-197	102-120-149

사양하듯

29-17-9-2	20-14-17-2	21-20-9-2
177-185-197	199-198-187	196-184-197

세련된

29-17-9-2	7-5-8-0	32-15-13-2
177-185-197	237-236-226	169-187-190

멋있는

15-0-16-0	29-17-9-2	42-31-35-13
217-240-208	177-185-197	129-128-117

도회적

46-29-18-5	20-14-17-2	29-17-9-2
131-142-158	199-198-187	177-185-197

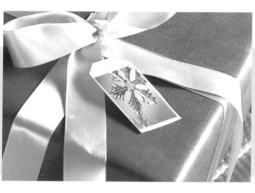

• 237

시장별 사용 빈도

패션
인테리어
제품

대표적인 배색 이미지

미묘한
섬세한
조용한
기품이 있는
정숙한
정밀한
도시적
고운
조심스러운
정서적
꾸밈이 없는
지적인

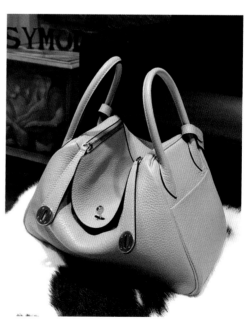

48-27-9-0
134-153-184

PB / L 7.5PB 7/6

91

삭스블루 (흐린 파랑, saxe blue)

삭스블루는 매력이 넘치는 색으로 시원하고 온화한 멋이 있다. 도시인들이나 이지적인 감성의 사람들은 이 색에서 스마트함을 느낀다고 한다. 하양, 밝은 회색과 배색을 하면 세련되고 품위있는 분위기가 만들어진다. 또 색상 P와도 잘 어울리는 색으로, 맑고 우아한 이미지를 가지고 있다. 차가운 색 계통으로 톤 배색하기가 쉽고, P나 RP계의 색을 잘 배색하면 고상하고 신성한 이미지를 표현할 수 있다.

238 •

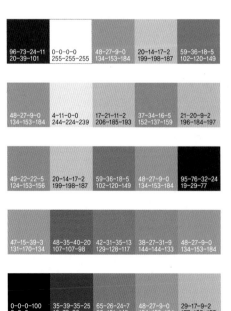

| 96-73-24-11 | 0-0-0-0 | 48-27-9-0 | 20-14-17-2 | 59-36-18-5 |
| 20-39-101 | 255-255-255 | 134-153-184 | 199-198-187 | 102-120-149 |

| 48-27-9-0 | 4-11-0-0 | 17-21-11-2 | 37-34-16-5 | 21-20-9-2 |
| 134-153-184 | 244-224-239 | 206-185-193 | 152-137-159 | 196-184-197 |

| 49-22-22-5 | 20-14-17-2 | 59-36-18-5 | 48-27-9-0 | 95-76-32-24 |
| 124-153-156 | 199-198-187 | 102-120-149 | 134-153-184 | 19-29-77 |

| 47-15-39-3 | 48-35-40-20 | 42-31-35-13 | 38-27-31-9 | 48-27-9-0 |
| 131-170-134 | 107-107-98 | 129-128-117 | 144-144-133 | 134-153-184 |

| 0-0-0-100 | 35-39-35-25 | 65-26-24-7 | 48-27-9-0 | 29-17-9-2 |
| 0-0-0 | 16-72-92 | 85-131-143 | 134-153-184 | 177-185-197 |

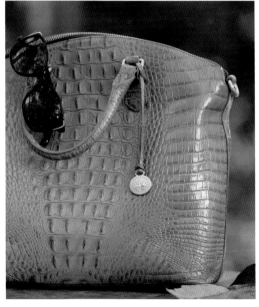

고상한

45-45-15-3 136-113-152	48-27-9-0 134-153-184	20-14-17-2 199-198-187

도시적

21-20-9-2 196-184-197	48-27-9-0 134-153-184	48-35-40-20 107-107-98

고운

21-20-9-2 196-184-197	48-27-9-0 134-153-184	45-45-15-3 136-113-152

신성한

45-45-15-3 136-113-152	0-0-0-100 0-0-0	48-27-9-0 134-153-184

뛰어난

48-27-9-0 134-153-184	47-65-12-3 132-72-138	0-0-0-100 0-0-0

맑은

14-0-2-0 219-241-242	0-0-0-0 255-255-255	48-27-9-0 134-153-184

품위있는

21-20-9-2 196-184-197	20-14-17-2 199-198-187	48-27-9-0 134-153-184

스마트한

56-42-47-33 76-76-70	10-4-2-0 230-236-240	48-27-9-0 134-153-184

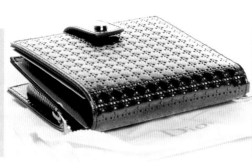

• 239

시장별 사용 빈도

 패션

인테리어

제품

대표적인 배색 이미지

품위있는
밝은
스마트한
도시적
이지적
아름다운
세련된
합리적
고상한
뛰어난
신성한
즐거운

46-29-18-5
131-142-158

PB / Gr 5PB 5/2

92

부드러운

귀여운　감미로운　깨끗한

자연적

캐주얼

시원한
캐주얼

따뜻한　　우아한　　차가운

멋진

호화로운　고전적　운치있는

현대적

활동적

와일드한　중후한　권위적

딱딱한

녹빛옥색 (밝은 회청색, slate blue)

　　녹빛옥색은 우아한 멋을 연출하는 데 사용하면 효과적이다. 마치 안개 낀 듯한 풍경의 색으로 청자빛을 띠어 신비롭기까지 하다. 세련되게 톤 배색을 하면 미묘한 분위기가 더해지고 기품과 매력있는 이미지로 표현된다. 배색 시 대비감을 약하게 하면 조용하고 온화한 분위기를 유지할 수 있다. 또한 강한 색과 배색을 하면 고상하고 장엄한 이미지가 된다.

240 •

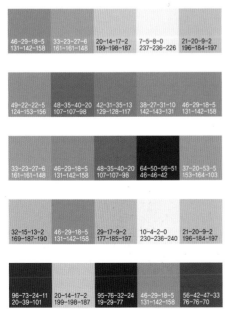

| 46-29-18-5 131-142-158 | 33-23-27-6 161-161-148 | 20-14-17-2 199-198-187 | 7-5-8-0 237-236-226 | 21-20-9-2 196-184-197 |

| 49-22-22-5 124-153-156 | 48-35-40-20 107-107-98 | 42-31-35-13 129-128-117 | 38-27-31-10 142-143-131 | 46-29-18-5 131-142-158 |

| 33-23-27-6 161-161-148 | 46-29-18-5 131-142-158 | 48-35-40-20 107-107-98 | 64-50-56-51 46-46-42 | 37-20-53-5 153-164-103 |

| 32-15-13-2 169-187-190 | 46-29-18-5 131-142-158 | 29-17-9-2 177-185-197 | 10-4-2-0 230-236-240 | 21-20-9-2 196-184-197 |

| 96-73-24-11 20-39-101 | 20-14-17-2 199-198-187 | 95-76-32-24 19-29-77 | 46-29-18-5 131-142-158 | 56-42-47-33 76-76-70 |

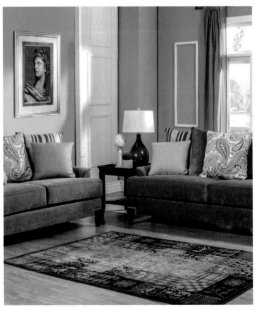

품위있는

17-21-11-2 206-185-193	38-27-31-9 144-144-133	46-29-18-5 131-142-158

기품있는

37-34-16-5 152-137-159	20-14-17-2 199-198-187	46-29-18-5 131-142-158

매력있는

25-33-38-8 175-142-119	20-14-17-2 199-198-187	46-29-18-5 131-142-158

도시적

32-15-13-2 169-187-190	46-29-18-5 131-142-158	48-35-40-20 107-107-98

장엄한

67-98-19-6 85-7-97	46-29-18-5 131-142-158	64-49-56-51 46-47-42

세련된

10-4-2-0 230-236-240	21-20-9-2 196-184-197	46-29-18-5 131-142-158

우아한

21-20-9-2 196-184-197	25-33-2-0 189-156-199	46-29-18-5 131-142-158

정밀한

46-29-18-5 131-142-158	20-14-17-2 199-198-187	96-73-24-11 20-39-101

• 241

시장별 사용 빈도

패션

인테리어

제품

대표적인 배색 이미지

기품있는
매력있는
세련된
장엄한
미묘한
수수한
맵시있는
뛰어난
지적인
기계적
조용한
고상한

59-36-18-5
102-120-149

PB / DI 2.5PB 3/2

93

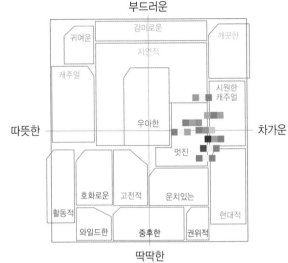

부드러운

귀여운　　감미로운　　깨끗한

지연적

캐주얼

시원한
캐주얼

따뜻한　　　　　　　우아한　　　　　　　차가운

멋진

호화로운　고전적　　운치있는

현대적

활동적

와일드한　　중후한　　권위적

딱딱한

섀도블루 (어두운 회청색, shadow blue)

PB톤과 같이 그늘을 강하게 띠고 있는 색에는 조용하고 문화적인 향기가 느껴진다. 차가운 색을 기본으로 해서 밝은 색으로 분리하면 현대적이고 지적인 이미지를 표현할 수 있다. 하양과 검정을 배색하면 콘트라스트가 강해지고, 회색이나 다른 탁색과 배색하면 매력있는 분위기를 살릴 수 있다. 차분함 속의 지성이나 현대 감각을 표현하는 데 이용하면 효과적이며, 고급스러운 느낌이 있는 포장지에 사용하면 세련되어 보인다.

242

49-22-22-5 124-153-156	38-27-31-9 144-144-133	59-36-18-5 102-120-149	29-17-9-2 177-185-197	95-76-32-24 19-29-77
32-15-13-2 169-187-190	7-5-8-0 237-236-226	59-36-18-5 102-120-149	24-7-0-0 194-216-233	96-73-24-11 20-39-101
95-39-35-25 16-72-92	0-0-0-0 255-255-255	59-36-18-5 102-120-149	10-4-2-0 230-236-240	0-0-0-100 0-0-0
59-36-18-5 102-120-149	3-5-23-0 247-239-190	21-11-33-2 197-204-155	37-20-53-5 153-164-103	45-45-15-3 136-113-152
49-22-22-5 124-153-156	10-4-2-0 230-236-240	46-29-18-5 131-142-158	7-5-8-0 237-236-226	59-36-18-5 102-120-149

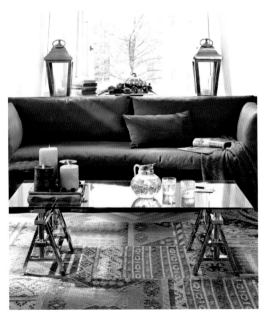

진보적

33-23-27-6 161-161-148	3-5-23-0 247-239-190	59-36-18-5 102-120-149

조용한

20-14-17-2 199-198-187	49-22-22-5 124-153-156	59-36-18-5 102-120-149

매력있는

37-34-16-5 152-137-159	33-23-27-6 161-161-148	59-36-18-5 102-120-149

문화적

59-36-18-5 102-120-149	33-23-27-6 161-161-148	96-73-24-11 20-39-101

이지적

48-27-8-0 134-153-186	59-36-18-5 102-120-149	56-13-13-0 113-174-187

지적인

65-26-24-7 85-131-143	7-5-8-0 237-236-226	59-36-18-5 102-120-149

안전한

59-36-18-5 102-120-149	15-0-16-0 217-240-208	78-7-69-0 57-156-91

현대적

59-36-18-5 102-120-149	4-11-0-0 244-224-239	56-42-47-33 76-76-70

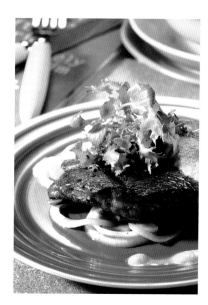

시장별 사용 빈도

■	■	■		패션
■	■	■		인테리어
■	■	■		제품

대표적인 배색 이미지

■	■	■	■		조용한
■	■	■	■		지적인
■	■	■	■		문화적
■	■	■	■		현대적
■	■				안전한
■					매력있는
■					도시적
■					이지적
■					합리적
■					치밀한
■					성실한
■					신사적

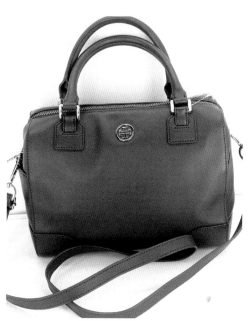

95-67-18-6
24-50-118

PB / Dp 7.5PB 2/8

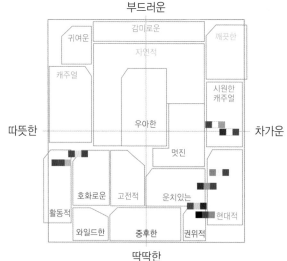

부드러운

귀여운　　감미로운　　깨끗한
자연적
캐주얼
시원한 캐주얼
따뜻한　　우아한　　차가운
멋진
호화로운　고전적　운치있는
현대적
활동적
와일드한　중후한　권위적

딱딱한

94

군청*(남색, ultramarine blue)

　　군청은 청자색이 강해진 Dp톤으로 스마트함, 늠름함, 합리성 등을 표현하는 데 효과적이다. 이 색을 따뜻한 계통의 화사한 색과 배색하면 스포티한 느낌이 전해지고, 하양이나 밝은 회색으로 분리해서 차가운 색과 배색하면 냉정하고 성실한 이미지가 된다. 이때 하양과 하양에 가까운 N9.25는 콘트라스트 효과를 잘 나타낸다.

244 •

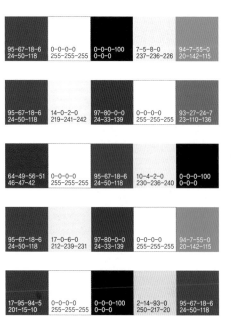

95-67-18-6 24-50-118	0-0-0-0 255-255-255	0-0-0-100 0-0-0	7-5-8-0 237-236-226	94-7-55-0 20-142-115
95-67-18-6 24-50-118	14-0-2-0 219-241-242	97-80-0-0 24-33-139	0-0-0-0 255-255-255	93-27-24-7 23-110-136
64-49-56-51 46-47-42	0-0-0-0 255-255-255	95-67-18-6 24-50-118	10-4-2-0 230-236-240	0-0-0-100 0-0-0
95-67-18-6 24-50-118	17-0-6-0 212-239-231	97-80-0-0 24-33-139	0-0-0-0 255-255-255	94-7-55-0 20-142-115
17-95-94-5 201-15-10	0-0-0-0 255-255-255	0-0-0-100 0-0-0	2-14-93-0 250-217-20	95-67-18-6 24-50-118

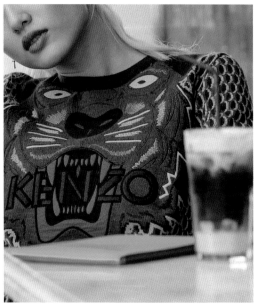

활동적
5-37-94-0 242-157-17	95-67-18-6 24-50-118	17-95-94-5 201-15-10

냉정한
95-67-18-6 24-50-118	38-27-31-9 144-144-133	95-76-32-24 19-29-77

활발한
17-95-94-5 201-15-10	2-14-93-0 250-217-20	95-67-18-6 24-50-118

늠름한
71-95-31-20 64-10-72	20-14-17-2 199-198-187	95-67-18-6 24-50-118

치밀한
42-31-35-13 129-128-117	95-67-18-6 24-50-118	0-0-0-100 0-0-0

야무진
95-67-18-6 24-50-118	0-0-0-0 255-255-255	95-76-32-24 19-29-77

스마트한
48-20-26-5 127-157-151	0-0-0-0 255-255-255	95-67-18-6 24-50-118

합리적
95-67-18-6 24-50-118	7-5-8-0 237-236-226	65-26-24-7 85-131-143

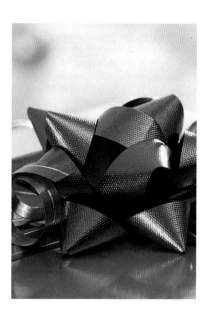

• 245

시장별 사용 빈도

패션
인테리어
제품

대표적인 배색 이미지

야무진
성실한
합리적
활동적
스마트한
냉정한
늠름한
스포티한
활발한
치열한
안전한
정식의

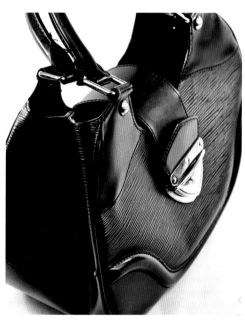

97-73-24-11
18-38-101

PB / Dk 5PB 2/4

95

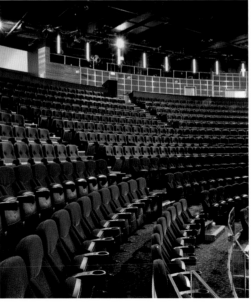

부드러운

귀여운	감미로운		깨끗한
	자연적		
캐주얼			
			시원한 캐주얼
따뜻한		우아한	
		멋진	
호화로운	고전적	운치있는	
			현대적
활동적 | 와일드한 | 중후한 | 권위적 |

딱딱한

감(紺)색*(어두운 남색, navy blue)

감색은 검정에 비해 훨씬 유연한 느낌을 주며, 검정만큼 형식적이지 않으나 준형식적인 색으로 생활 속에서 자주 사용하고 있다. 검정, 회색과 배색을 하면 깔끔하면서도 성실한 인상을 준다. 이 색은 동서고금을 막론하고 사랑받고 있으며 빨강, 하양과 더불어 많이 애용되는 색이다.

246 •

97-73-24-11 18-38-101	7-5-8-0 237-236-226	48-27-8-0 134-153-186	20-14-17-2 199-198-187	59-36-18-5 102-120-149
95-76-32-24 19-29-77	0-0-0-0 255-255-255	0-0-0-100 0-0-0	10-4-2-0 230-236-240	97-73-24-11 18-38-101
59-36-18-5 102-120-149	7-5-8-0 237-236-226	65-26-24-7 85-131-143	10-4-2-0 230-236-240	97-73-24-11 18-38-101
94-7-55-0 20-142-115	0-0-0-0 255-255-255	97-80-0-0 24-33-139	2-14-85-0 250-217-37	97-73-24-11 18-38-101
17-95-94-5 201-15-10	0-0-0-0 255-255-255	0-0-0-100 0-0-0	41-0-17-0 151-214-196	97-73-24-11 18-38-101

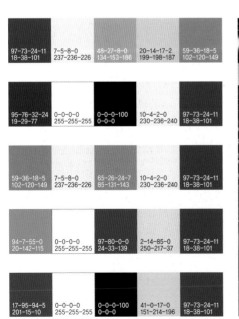

고상한

45-45-15-3
136-113-152

47-17-2-0
136-175-207

97-73-24-11
18-38-101

정밀한

97-73-24-11
18-38-101

20-14-17-2
199-198-187

49-29-18-5
131-142-158

뛰어난

32-15-13-2
169-187-190

45-45-15-3
136-113-152

97-73-24-11
18-38-101

늠름한

92-31-28-11
23-99-123

10-4-2-0
230-236-240

97-73-24-11
18-38-101

성실한

35-61-97-29
118-59-10

38-27-31-9
144-144-133

97-73-24-11
18-38-101

야무진

97-73-24-11
18-38-101

7-5-8-0
237-236-226

66-24-36-8
82-131-124

이지적

97-73-24-11
18-38-101

38-27-31-9
144-144-133

10-4-2-0
230-236-240

날카로운

97-73-24-11
18-38-101

0-0-0-0
255-255-255

64-0-29-0
93-190-165

시장별 사용 빈도

패션
인테리어
제품

대표적인 배색 이미지

야무진
성실한
민감한
정식의
지적인
남성적인
이지적
정밀한
늠름한
고상한
공든
스마트한

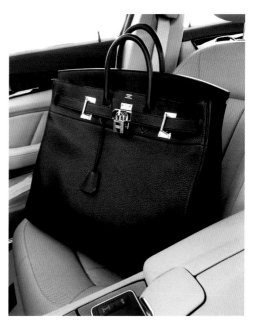

95-76-32-24
19-29-77

PB / Dgr　7.5PB 2/4

(96)

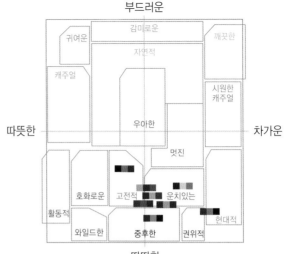

부드러운

귀여운　감미로운　깨끗한

자연적

캐주얼

시원한
캐주얼

따뜻한　우아한　차가운

멋진

호화로운　고전적　운치있는

활동적

와일드한　중후한　권위적　현대적

딱딱한

미드나이트블루 (어두운 남색)

미드나이트블루를 포함한 남색은 승리를 상징하는 색으로 강인한 이미지를 나타낸다. 다른 어두운 톤인 탁색이나 회색과 배색을 하면 강한 이미지가 되어 안정감이나 격조 높은 느낌을 준다. 이 색을 가운데에 두고 회색톤과 세퍼레이션하면 긴장감이 있는 분위기가 된다. 어두운 색을 기본색으로 배색할 때 화사한 색을 악센트로 사용하면 좋다.

248 •

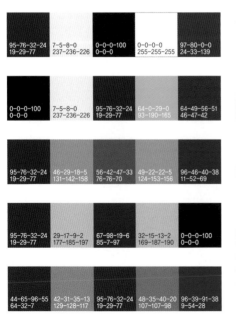

95-76-32-24 19-29-77	7-5-8-0 237-236-226	0-0-0-100 0-0-0	0-0-0-0 255-255-255	97-80-0-0 24-33-139
0-0-0-100 0-0-0	7-5-8-0 237-236-226	95-76-32-24 19-29-77	64-0-29-0 93-190-165	64-49-56-51 46-47-42
95-76-32-24 19-29-77	46-29-18-5 131-142-158	56-42-47-33 76-76-70	49-22-22-5 124-153-156	96-46-40-38 11-52-69
95-76-32-24 19-29-77	29-17-9-2 177-185-197	67-98-19-6 85-7-97	32-15-13-2 169-187-190	0-0-0-100 0-0-0
44-65-96-55 64-32-7	42-31-35-13 129-128-117	95-76-32-24 19-29-77	48-35-40-20 107-107-98	96-39-91-38 9-54-28

격조 높은

| 55-49-98-47 61-51-10 | 27-25-46-8 171-157-110 | 95-76-32-24 19-29-77 |

품격있는

| 95-76-32-24 19-29-77 | 25-33-38-8 175-142-119 | 44-65-96-55 64-32-7 |

튼튼한

| 95-76-32-24 19-29-77 | 25-58-94-12 168-83-15 | 0-0-0-100 0-0-0 |

중후한

| 95-76-32-24 19-29-77 | 35-61-97-29 118-59-10 | 64-49-56-51 46-47-42 |

단단한

| 43-93-59-56 63-8-24 | 42-31-35-13 129-128-117 | 95-76-32-24 19-29-77 |

신사적

| 48-35-40-20 107-107-98 | 20-14-17-2 199-198-187 | 95-76-32-24 19-29-77 |

전통적

| 35-61-97-29 118-59-10 | 95-76-32-24 19-29-77 | 37-20-53-5 153-164-103 |

본격적인

| 0-0-0-100 0-0-0 | 48-35-40-20 107-107-98 | 95-76-32-24 19-29-77 |

hypnôse
Le nouveau parfum feminin

시장별 사용 빈도

패션
인테리어
제품

대표적인 배색 이미지

본격적
격조 높은
품격있는
신사적
전통적
엄숙한
남자다운
중후한
지적인
성실한
정밀한
합리적

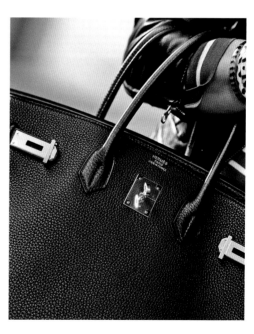

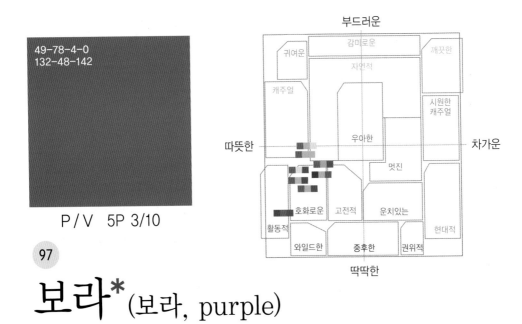

49-78-4-0
132-48-142

P / V 5P 3/10

97

보라*(보라, purple)

색상 P의 V톤인 보라는 화려하고 요염하며 매력적인 색으로, 사람의 마음을 끌어당긴다. 이 색을 R이나 RP 등과 배색하면 정열적이고 호화스러운 이미지가 된다. 골드색과도 잘 어울리는 색으로, 톤을 조정하면 지나치게 호화스럽지 않고 화사해진다. 또 G, BG를 첨가하면 개성적인 분위기를 표현할 수 있다.

250 •

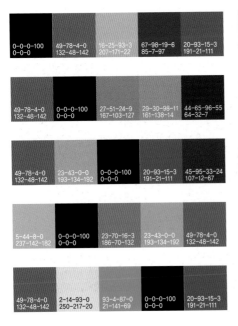

황홀한
20-93-15-3 191-21-111	2-40-33-0 246-153-136	49-78-4-0 132-48-142

장식적
49-78-4-0 132-48-142	16-25-93-3 207-171-22	25-96-71-12 166-12-34

화사한
20-93-15-3 191-21-111	2-14-93-0 250-217-20	49-78-4-0 132-48-142

자주적
20-93-15-3 191-21-111	74-0-58-0 67-174-113	49-78-4-0 132-48-142

정열적
20-93-15-3 191-21-111	49-78-4-0 132-48-142	17-95-94-5 201-15-10

눈부신
5-44-8-0 237-142-182	64-0-29-0 93-190-165	49-78-4-0 132-48-142

섹시한
20-93-15-3 191-21-111	5-44-8-0 237-142-182	49-78-4-0 132-48-142

화려한
5-20-0-0 239-201-227	5-44-8-0 237-142-182	49-78-4-0 132-48-142

시장별 사용 빈도

패션
인테리어
제품

대표적인 배색 이미지

황홀한
정열적
화사한
섹시한
장식적
눈부신
화려한
강렬한
혁신적
고운

• 251

47-65-12-3
132-72-138

P / S 5P 4/10

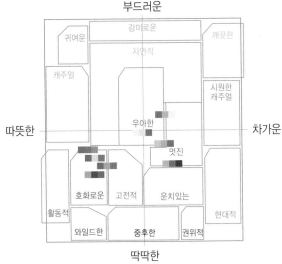

부드러운

감미로운

귀여운 깨끗한

자연적

캐주얼 시원한
캐주얼

따뜻한 우아한 차가운

멋진

호화로운 고전적 운치있는

활동적 현대적

와일드한 중후한 권위적

딱딱한

(98)

바이올렛 (선명한 보라, violet)

252 •

　　S톤의 바이올렛은 V톤이 지닌 화사함은 없으나 요염한 느낌을 주는 매혹적인 색이다. P의
색상은 탁색화되면 점점 색이 고와진다. 이 색을 차가운 색과 배색하면 자색의 고귀한 이미
지가 나타나며 전통적인 아름다운 색상을 볼 수 있다. 일반 RP나 R과 배색을 하면 아름답고
섹시하며 화려한 분위기를 연출할 수 있다.

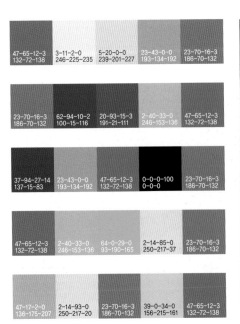

| 47-65-12-3 132-72-138 | 3-11-2-0 246-225-235 | 5-20-0-0 239-201-227 | 23-43-0-0 193-134-192 | 23-70-16-3 186-70-132 |

| 23-70-16-3 186-70-132 | 62-94-10-2 100-15-116 | 20-93-15-3 191-21-111 | 2-40-33-0 246-153-136 | 47-65-12-3 132-72-138 |

| 37-94-27-14 137-15-83 | 23-43-0-0 193-134-192 | 47-65-12-3 132-72-138 | 0-0-0-100 0-0-0 | 23-70-16-3 186-70-132 |

| 47-65-12-3 132-72-138 | 2-40-33-0 246-153-136 | 64-0-29-0 93-190-165 | 2-14-85-0 250-217-37 | 23-70-16-3 186-70-132 |

| 47-17-2-0 136-175-207 | 2-14-93-0 250-217-20 | 23-70-16-3 186-70-132 | 39-0-34-0 156-215-161 | 47-65-12-3 132-72-138 |

요염한 　　　　　　　　매혹적

23-70-16-3 186-70-132	3-23-3-0 244-195-217	47-65-12-3 132-72-138

23-70-16-3 186-70-132	23-43-0-0 193-134-192	47-65-12-3 132-72-138

화려한 　　　　　　　　고풍의

2-66-53-0 246-88-80	23-70-16-3 186-70-132	47-65-12-3 132-72-138

37-94-27-14 137-15-83	47-65-12-3 132-72-138	16-25-93-3 207-171-22

섹시한 　　　　　　　　우아한

47-65-12-3 132-72-138	20-93-15-3 191-21-111	23-43-0-0 193-134-192

47-65-12-3 132-72-138	5-20-0-0 239-201-227	4-11-0-0 244-224-239

아름다운 　　　　　　　고운

4-11-0-0 244-224-239	11-38-13-2 219-149-173	47-65-12-3 132-72-138

47-65-12-3 132-72-138	56-13-13-0 113-174-187	29-17-9-2 177-185-197

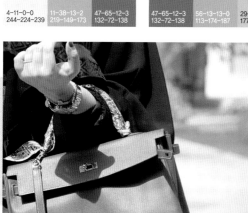

• 253

시장별 사용 빈도

패션
인테리어
제품

대표적인 배색 이미지

아름다운
화려한
섹시한
매혹적인
우아한
요염한
뛰어난
고운
화사한
사치스러운
고풍의

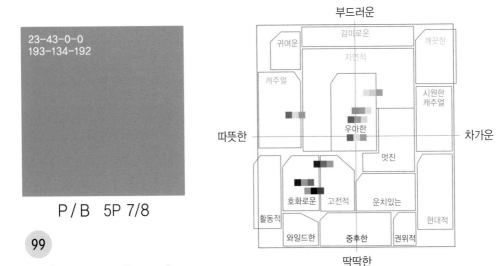

23-43-0-0
193-134-192

P / B 5P 7/8

99

연보라색 (연한 보라)

연보라색은 장미색과 같은 명랑한 느낌과 터키색과 같은 상쾌한 느낌은 없으나 화사하면서도 품위를 잃지 않는다. 연보라색의 꽃은 활짝 피면 말할 수 없이 우아하다. 다른 색과 배색할 때는 연보라색의 아름다움이 손실되지 않도록 부드러움을 중요시해야 한다. RP나 PB와는 잘 어울리며 밝은 톤의 따뜻한 색과 배색을 하면 행복하고 경쾌한 이미지를 자아낸다.

254 •

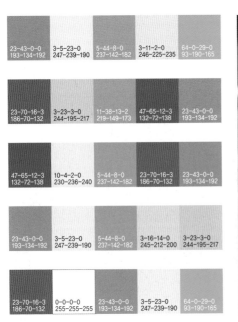

23-43-0-0 193-134-192	3-5-23-0 247-239-190	5-44-8-0 237-142-182	3-11-2-0 246-225-235	64-0-29-0 93-190-165
23-70-16-3 186-70-132	3-23-3-0 244-195-217	11-38-13-2 219-149-173	47-65-12-3 132-72-138	23-43-0-0 193-134-192
47-65-12-3 132-72-138	10-4-2-0 230-236-240	5-44-8-0 237-142-182	23-70-16-3 186-70-132	23-43-0-0 193-134-192
23-43-0-0 193-134-192	3-5-23-0 247-239-190	5-44-8-0 237-142-182	3-16-14-0 245-212-200	3-23-3-0 244-195-217
23-70-16-3 186-70-132	0-0-0-0 255-255-255	23-43-0-0 193-134-192	3-5-23-0 247-239-190	64-0-29-0 93-190-165

눈부신
23-43-0-0 193-134-192	2-14-85-0 250-217-37	23-70-16-3 186-70-132

아름다운
3-23-3-0 244-195-217	23-43-0-0 193-134-192	47-65-12-3 132-72-138

요염한
23-70-16-3 186-70-132	23-43-0-0 193-134-192	71-95-31-20 64-10-72

매혹적
23-43-0-0 193-134-192	23-70-16-3 186-70-132	67-98-19-6 85-7-97

섹시한
20-93-15-3 191-21-111	0-0-0-100 0-0-0	23-43-0-0 193-134-192

품위있는
23-43-0-0 193-134-192	20-14-17-2 199-198-187	24-7-0-0 194-216-233

화려한
23-43-0-0 193-134-192	5-20-0-0 239-201-227	47-65-12-3 132-72-138

맵시있는
5-20-0-0 239-201-227	23-43-0-0 193-134-192	46-29-18-5 131-142-158

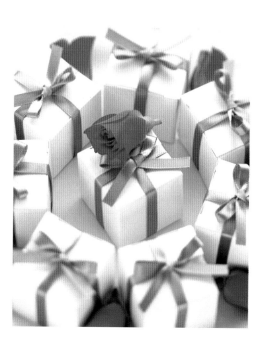

시장별 사용 빈도

				패션
				인테리어
				제품

대표적인 배색 이미지

					매혹적
					섹시한
					화려한
					아름다운
					눈부신
					요염한
					현대적
					품위있는
					맵시있는

5-20-0-0
239-201-227

부드러운

감미로운

귀여운 깨끗한

자연적

캐주얼 시원한
캐주얼

따뜻한 우아한 차가운

멋진

호화로운 고전적 운치있는

활동적 현대적

와일드한 중후한 권위적

딱딱한

P / P 5P 8/4

(100)

라일락색*(연한 보라, lilac)

라일락색은 서정적인 멋이 있는 맑고 고운 색이다. 라일락 꽃이 산들바람에 살짝 흔들리면 은은한 향기가 나는 듯한 분위기를 자아낸다. 품위있고 부드러운 색으로 봄의 여성 패션에 잘 어울린다. 부드러운 배색을 하기 위해서는 유사 색상으로 배색을 해야 한다. 배색에 변화를 주고 싶으면 Vp톤이나 밝은 회색을 사용하면 좋다.

256 •

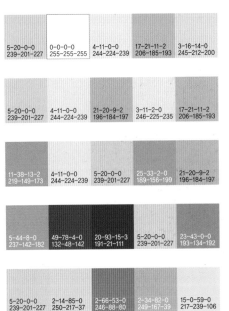

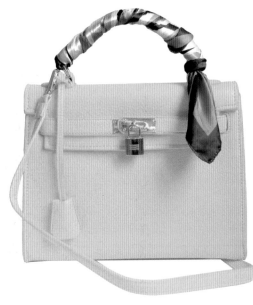

상냥한

3-30-5-0 243-178-205	3-16-14-0 245-212-200	5-20-0-0 239-201-227

우아한

3-30-5-0 243-178-205	4-11-0-0 244-224-239	5-20-0-0 239-201-227

여성의

11-38-13-2 219-149-173	5-20-0-0 239-201-227	3-16-14-0 245-212-200

화려한

23-70-16-3 186-70-132	5-20-0-0 239-201-227	47-65-12-3 132-72-138

황홀한

5-20-0-0 239-201-227	5-44-8-0 237-142-182	45-45-15-3 136-113-152

신선한

5-20-0-0 239-201-227	7-5-8-0 237-236-226	29-17-9-2 177-185-197

감미로운

2-40-33-0 246-153-136	3-16-14-0 245-212-200	5-20-0-0 239-201-227

서정적

5-20-0-0 239-201-227	10-4-2-0 230-236-240	21-20-9-2 196-184-197

시장별 사용 빈도

		패션
		인테리어
		제품

대표적인 배색 이미지

					여성의
					정서적
					신선한
					감미로운
					아름다운
					서정적
					상냥한
					맵시있는
					황홀한
					낭만적
					품위있는
					동화의

4-11-0-0
244-224-239

P / Vp　5P 9/2

101

부드러운

	감미로운		깨끗한
귀여운			
	자연적		
캐주얼			시원한 캐주얼
	우아한		
		멋진	

따뜻한　　　　　　　　　　　　　차가운

호화로운	고전적	운치있는	
활동적			현대적
와일드한	중후한	권위적	

딱딱한

미스티로즈 (흰 보라, misty rose)

미스티로즈는 상냥하고 낭만적이며 섬세한 이미지의 색이다. 차가운 색과 배색을 하면 동화적이고 서정적인 느낌을 준다. 따뜻한 색과 같이 사용하면 감미롭고 부드러운 분위기를 나타낸다. RP, PB의 유사 색상을 사용해서 톤 배색을 하면 여성스럽고 우아한 이미지가 된다. 섬세함, 정숙함을 표현할 때에는 대비감이 나타나지 않도록 한다.

258 •

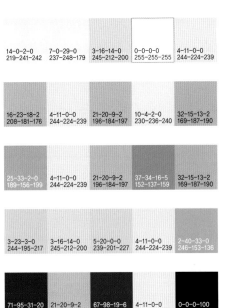

14-0-2-0 219-241-242	7-0-29-0 237-248-179	3-16-14-0 245-212-200	0-0-0-0 255-255-255	4-11-0-0 244-224-239
16-23-18-2 208-181-176	4-11-0-0 244-224-239	21-20-9-2 196-184-197	10-4-2-0 230-236-240	32-15-13-2 169-187-190
25-33-2-0 189-156-199	4-11-0-0 244-224-239	21-20-9-2 196-184-197	37-34-16-5 152-137-159	32-15-13-2 169-187-190
3-23-3-0 244-195-217	3-16-14-0 245-212-200	5-20-0-0 239-201-227	4-11-0-0 244-224-239	2-40-33-0 246-153-136
71-95-31-20 64-10-72	21-20-9-2 196-184-197	67-98-19-6 85-7-97	4-11-0-0 244-224-239	0-0-0-100 0-0-0

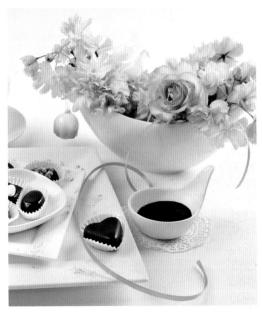

낭만적

4-11-0-0
244-224-239

3-5-23-0
247-239-190

14-0-2-0
219-241-242

정숙한

17-21-11-2
206-185-193

4-11-0-0
244-224-239

21-20-9-2
196-184-197

감미로운

2-25-53-0
248-190-105

4-11-0-0
244-224-239

3-23-3-0
244-195-217

섬세한

4-11-0-0
244-224-239

33-23-27-6
161-161-148

21-11-33-2
197-204-155

여성의

11-38-13-2
219-149-173

4-11-0-0
244-224-239

5-20-0-0
239-201-227

상냥한

4-11-0-0
244-224-239

7-5-8-0
237-236-226

14-0-2-0
219-241-242

서정적

32-15-13-2
169-187-190

4-11-0-0
244-224-239

21-20-9-2
196-184-197

동화의

17-0-6-0
212-239-231

4-11-0-0
244-224-239

29-17-9-2
177-185-197

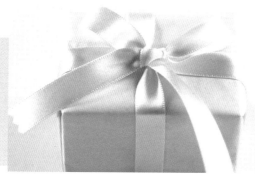

시장별 사용 빈도

패션
인테리어
제품

대표적인 배색 이미지

낭만적
동화의
섬세한
서정적
여성의
아름다운
정서적
멋있는
맵시있는
우아한
매혹적인
순한

VERSACE
BRIGHT CRYSTAL

21-20-9-2
196-184-197

P / Lgr 5P 7/2

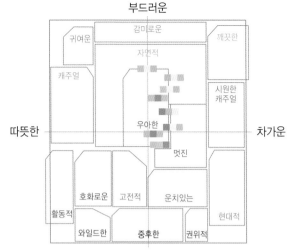

부드러운

귀여운 감미로운 깨끗한

캐주얼 자연적

시원한
캐주얼

따뜻한 우아한 차가운

멋진

호화로운 고전적 운치있는

활동적 현대적

와일드한 중후한 권위적

딱딱한

102

스타라이트블루(밝은 회보라, starlight blue)

스타라이트블루는 Lgr톤으로 어렴풋이 자색을 느낄 수 있다. 그 미묘하고 섬세한 이미지를 살릴 수 있도록 배색 시 지나치게 강하지 않게 톤 배색을 해 주면 우아함과 세련된 멋이 만들어진다. 또 따뜻한 색상과 배색을 하면 온화한 이미지가 되고, 자색과 배색을 하면 우아해진다. 회색과도 배색하기가 쉬운 색으로 정숙한, 기품이 있는, 매혹적인 이미지를 느낄 수 있다.

260 •

21-20-9-2 196-184-197	4-11-0-0 244-224-239	20-14-17-2 199-198-187	7-5-8-0 237-236-226	17-21-11-2 206-185-193
21-20-9-2 196-184-197	37-34-16-5 152-137-159	25-33-2-0 189-156-199	3-11-2-0 246-225-235	17-21-11-2 206-185-193
37-34-16-5 152-137-159	21-20-9-2 196-184-197	20-14-17-2 199-198-187	10-4-2-0 230-236-240	29-17-9-2 177-185-197
29-17-9-2 177-185-197	46-29-18-5 131-142-158	21-20-9-2 196-184-197	10-4-2-0 230-236-240	45-45-15-3 136-113-152
11-38-13-2 219-149-173	45-45-15-3 136-113-152	25-33-2-0 189-156-199	21-20-9-2 196-184-197	4-11-0-0 244-224-239

온아한

16-23-18-2	3-11-2-0	21-20-9-2
208-181-176	246-225-235	196-184-197

서정적

21-20-9-2	31-39-19-6	29-17-9-2
196-184-197	164-130-150	177-185-197

아취가 있는

3-11-2-0	21-20-9-2	31-39-19-6
246-225-235	196-184-197	164-130-150

미묘한

37-34-16-5	20-14-17-2	21-20-9-2
152-137-159	199-198-187	196-184-197

정숙한

17-21-11-2	37-34-16-5	21-20-9-2
206-185-193	152-137-159	196-184-197

사양하듯

21-20-9-2	7-5-8-0	20-14-17-2
196-184-197	237-236-226	199-198-187

섬세한

21-20-9-2	4-11-0-0	29-17-9-2
196-184-197	244-224-239	177-185-197

기품있는

21-20-9-2	10-4-2-0	46-29-18-5
196-184-197	230-236-240	131-142-158

시장별 사용 빈도

				패션
				인테리어
				제품

대표적인 배색 이미지

					서정적
					기품이 있는
					섬세한
					정숙한
					미묘한
					매력있는
					우아한
					조심스러운
					여성의
					매혹적
					정서적
					세련된

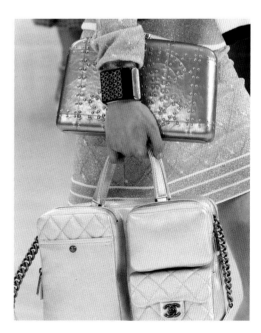

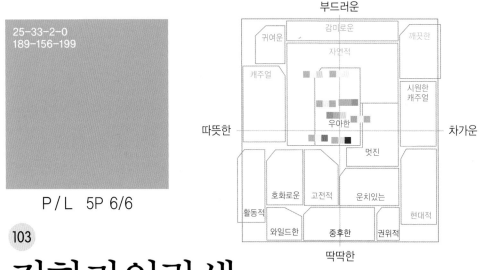

25-33-2-0
189-156-199

부드러운

감미로운

귀여운　　　　　　　　　　　　깨끗한

자연적

캐주얼

시원한
캐주얼

따뜻한　　　　　　　우아한　　　　　　　차가운

멋진

호화로운　고전적　　운치있는

활동적　　　　　　　　　　　　　　　현대적

와일드한　　중후한　　권위적

딱딱한

P / L　5P 6/6

103

진한라일락색 (흐린 보라, lilac)

　　라일락색이라는 색명의 범위는 매우 넓다. 진한라일락색은 낭만적이고 멋있는 색으로, 우아하고 정서적인 이미지를 느낄 수 있다. RP와 배색을 하면 색이 조화를 잘 이루어 상냥한 이미지가 되고 아름다운 분위기를 자아낸다. 색상이 강해지면 유쾌하고 화려해지며, 차가운 색과 배색하면 청초한 분위기를 나타낸다.

262 •

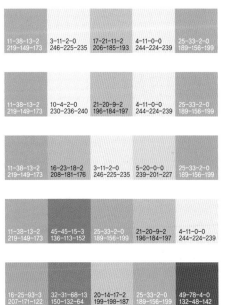

11-38-13-2 219-149-173	3-11-2-0 246-225-235	17-21-11-2 206-185-193	4-11-0-0 244-224-239	25-33-2-0 189-156-199
11-38-13-2 219-149-173	10-4-2-0 230-236-240	21-20-9-2 196-184-197	4-11-0-0 244-224-239	25-33-2-0 189-156-199
11-38-13-2 219-149-173	16-23-18-2 208-181-176	3-11-2-0 246-225-235	5-20-0-0 239-201-227	25-33-2-0 189-156-199
11-38-13-2 219-149-173	45-45-15-3 136-113-152	25-33-2-0 189-156-199	21-20-9-2 196-184-197	4-11-0-0 244-224-239
16-25-93-3 207-171-122	32-31-68-13 150-132-64	20-14-17-2 199-198-187	25-33-2-0 189-156-199	49-78-4-0 132-48-142

여성의

3-23-3-0	3-5-23-0	25-33-2-0
244-195-217	247-239-190	189-156-199

우아한

3-23-3-0	25-33-2-0	37-34-16-5
244-195-217	189-156-199	152-137-159

상냥한

11-38-13-2	4-11-0-0	25-33-2-0
219-149-173	244-224-239	189-156-199

매혹적

67-98-19-6	5-20-0-0	25-33-2-0
85-7-97	239-201-227	189-156-199

화려한

23-70-16-3	17-0-6-0	25-33-2-0
186-70-132	212-239-231	189-156-199

청순한

25-33-2-0	7-5-8-0	56-13-13-0
189-156-199	237-236-226	113-174-187

정서적

3-11-2-0	17-0-6-0	25-33-2-0
246-225-235	212-239-231	189-156-199

멋있는

37-34-16-5	25-33-2-0	64-0-29-0
152-137-159	189-156-199	93-190-165

시장별 사용 빈도

 패션
인테리어
제품

대표적인 배색 이미지

우아한
낭만적
아름다운
여성적
상냥한
멋있는
매혹적
정서적
품위있는
청순한
기품있는
황홀케하는

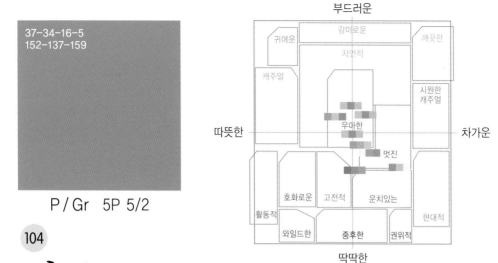

37-34-16-5
152-137-159

P / Gr 5P 5/2

부드러운

	감미로운	
귀여운		깨끗한
	자연적	
캐주얼		시원한 캐주얼

따뜻한 ——— 우아한 ——— 차가운

멋진

| 활동적 | 호화로운 | 고전적 | 운치있는 | 현대적 |
| | 와일드한 | 중후한 | 권위적 | |

딱딱한

(104)

피죤 (회보라, pigeon)

264 •

　　피죤은 우아하면서 품위있는 색으로, 촉촉한 이미지를 느끼게 한다. 낭만적이고 고풍스런 미가 있으며, 사람들의 마음을 편안하게 해 준다. 자색의 색상이 포함되어 있는 회색은 세련된 멋을 느끼게 한다. 미묘한 뉘앙스를 가진 이 색은 문화적인 성숙함과 고상함을 느끼게 한다.

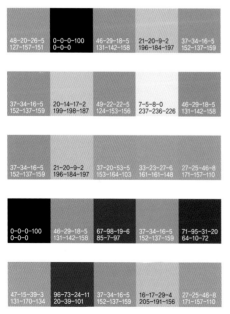

| 48-20-26-5
127-157-151 | 0-0-0-100
0-0-0 | 46-29-18-5
131-142-158 | 21-20-9-2
196-184-197 | 37-34-16-5
152-137-159 |

| 37-34-16-5
152-137-159 | 20-14-17-2
199-198-187 | 49-22-22-5
124-153-156 | 7-5-8-0
237-236-226 | 46-29-18-5
131-142-158 |

| 37-34-16-5
152-137-159 | 21-20-9-2
196-184-197 | 37-20-53-5
153-164-103 | 33-23-27-6
161-161-148 | 27-25-46-8
171-157-110 |

| 0-0-0-100
0-0-0 | 46-29-18-5
131-142-158 | 67-98-19-6
85-7-97 | 37-34-16-5
152-137-159 | 71-95-31-20
64-10-72 |

| 47-15-39-3
131-170-134 | 96-73-24-11
20-39-101 | 37-34-16-5
152-137-159 | 16-17-29-4
205-191-156 | 27-25-46-8
171-157-110 |

우아한

6-49-36-0 236-128-122	17-21-11-2 206-185-193	37-34-16-5 152-137-159

멋있는

17-21-11-2 206-185-193	37-34-16-5 152-137-159	32-15-13-2 169-187-190

정숙한

21-20-9-2 196-184-197	37-34-16-5 152-137-159	16-23-18-2 208-181-176

미묘한

16-17-29-4 205-191-156	37-34-16-5 152-137-159	29-17-9-2 177-185-197

맵시있는

27-51-24-9 167-103-127	37-34-16-5 152-137-159	33-23-27-6 161-161-148

세련된

10-4-2-0 230-236-240	33-23-27-6 161-161-148	37-34-16-5 152-137-159

낭만이 있는

37-34-16-5 152-137-159	25-33-2-0 189-156-199	20-14-17-2 199-198-187

고운

37-34-16-5 152-137-159	21-20-9-2 196-184-197	10-4-2-0 230-236-240

시장별 사용 빈도

	패션
	인테리어
	제품

대표적인 배색 이미지

	품위있는
	멋있는
	맵시있는
	낭만이 있는
	우아한
	세련된
	미묘한
	고운
	정숙한
	매력있는
	고상한
	고풍의

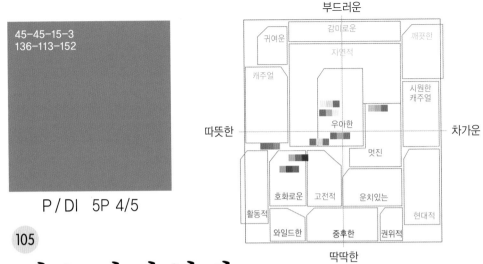

45-45-15-3
136-113-152

P / DI 5P 4/5

부드러운

감미로운

귀여운 깨끗한

자연적

캐주얼 시원한
 캐주얼

우아한

따뜻한 차가운

멋진

호화로운 고전적 운치있는

활동적 현대적

와일드한 중후한 권위적

딱딱한

105

더스티라일락 (탁한 보라, dusty lilac)

더스티라일락과 같은 DI톤의 색은 고상하고 매혹적인 느낌이 있다. 밝은 회색이나 푸른색 계통의 색과 배색을 하면 차분해지고 문화적인 분위기를 자아낸다. 검정이 들어가면 기품이 있고 귀중한 느낌을 주는 이미지가 된다. 탁색으로 가라앉는 듯한 이 색도 R이나 RP 같은 따뜻한 계통의 색과 배색을 하면 고운 이미지의 느낌을 준다.

266 •

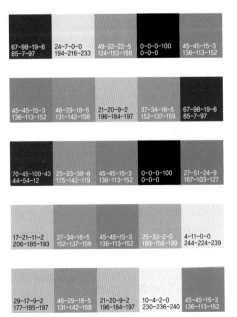

| 67-98-19-6 85-7-97 | 24-7-0-0 194-216-233 | 49-22-22-5 124-153-156 | 0-0-0-100 0-0-0 | 45-45-15-3 136-113-152 |

| 45-45-15-3 136-113-152 | 46-29-18-5 131-142-158 | 21-20-9-2 196-184-197 | 37-34-16-5 152-137-159 | 67-98-19-6 85-7-97 |

| 70-45-100-43 44-54-12 | 25-33-38-8 175-142-119 | 45-45-15-3 136-113-152 | 0-0-0-100 0-0-0 | 27-51-24-9 167-103-127 |

| 17-21-11-2 206-185-193 | 37-34-16-5 152-137-159 | 45-45-15-3 136-113-152 | 25-33-2-0 189-156-199 | 4-11-0-0 244-224-239 |

| 29-17-9-2 177-185-197 | 46-29-18-5 131-142-158 | 21-20-9-2 196-184-197 | 10-4-2-0 230-236-240 | 45-45-15-3 136-113-152 |

멋있는
23-70-16-3 186-70-132	3-23-3-0 244-195-217	45-45-15-3 136-113-152

매혹적
23-70-16-3 186-70-132	23-43-0-0 193-134-192	45-45-15-3 136-113-152

화려한
2-66-53-0 246-88-80	23-70-16-3 186-70-132	45-45-15-3 136-113-152

신성한
37-94-27-14 137-15-83	45-45-15-3 136-113-152	16-25-93-3 207-171-22

요염한
45-45-15-3 136-113-152	20-93-15-3 191-21-111	23-43-0-0 193-134-192

문화적
45-45-15-3 136-113-152	5-20-0-0 239-201-227	4-11-0-0 244-224-239

고상한
4-11-0-0 244-224-239	11-38-13-2 219-149-173	45-45-15-3 136-113-152

고운
45-45-15-3 136-113-152	56-13-13-0 113-174-187	29-17-9-2 177-185-197

망고요거트
(Mango Yogurt)

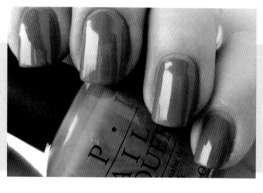

• 267

시장별 사용 빈도

패션
인테리어
제품

대표적인 배색 이미지

뛰어난
신성한
고운
고상한
화려한
요염한
황홀케하는
우아한
호화로운
장식적
매혹적
맵시있는

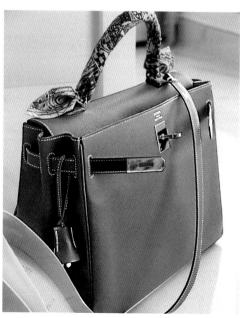

62-94-10-2
100-15-116

P / Dp 5P 3/6

106

부드러운

귀여운　감미로운　깨끗한

자연적

캐주얼

시원한
캐주얼

따뜻한　　우아한　　차가운

멋진

호화로운　고전적　운치있는

현대적

활동적

와일드한　중후한　권위적

딱딱한

포도색*(탁한 보라, grape)

자색 색상에서 Dp톤은 색상이 강한 짙은 포도색이다. 이 색은 질감까지 느껴지는 고운 색이다. 따뜻한 색과 배색을 하면 원숙함과 때로는 요염한 아름다움도 표현할 수 있다. 화려함을 나타내려고 할 때에는 RP나 Y 색상과 배색한다. 골드(Y/S)를 사용하면 호화로운 이미지가 된다. 또한 차가운 색 계통의 Dgr톤이나 검정과 배색을 하면 깊이있는 고상함과 고급스러움을 표현할 수 있다.

268 •

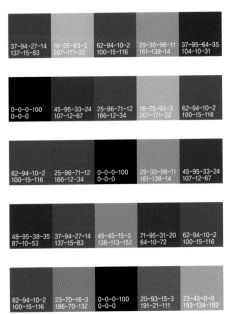

눈부신
20-93-15-3 191-21-111	2-14-93-0 250-217-20	62-94-10-2 100-15-116

요염한
23-70-16-3 186-70-132	62-94-10-2 100-15-116	27-51-24-9 167-103-127

매혹적
62-94-10-2 100-15-116	3-23-3-0 244-195-217	23-70-16-3 186-70-132

원숙한
25-96-71-12 166-12-34	27-51-24-9 167-103-127	62-94-10-2 100-15-116

호화로운
25-96-71-12 166-12-34	16-25-93-3 207-171-22	62-94-10-2 100-15-116

뛰어난
62-94-10-2 100-15-116	32-15-13-2 169-187-190	95-76-32-24 19-29-77

화려한
23-70-16-3 186-70-132	20-14-17-2 199-198-187	62-94-10-2 100-15-116

황홀케하는
20-93-15-3 191-21-111	56-13-13-0 113-174-187	62-94-10-2 100-15-116

LIMITED BATCH
CHOBANI
GREEK YOGURT
CONCORD GRAPE BLENDED
LOW-FAT YOGURT
2% MILKFAT

시장별 사용 빈도

패션
인테리어
제품

대표적인 배색 이미지

호화로운
사치스러운
원숙한
뛰어난
요염한
눈부신
황홀케하는
화려한
신성한
정열적
매혹적
섹시한

VAPOREVER ™
PREMIUM E-LIQUID
100% NATURAL
ORIGINAL SMOKE JUICE
for ALL E-smoking Devices
VAPOREVER
AMERICAN FLAVOURS
10 ml
Grape
Grape
10ml
www.vaporever.com
for ALL E-smoking Devices

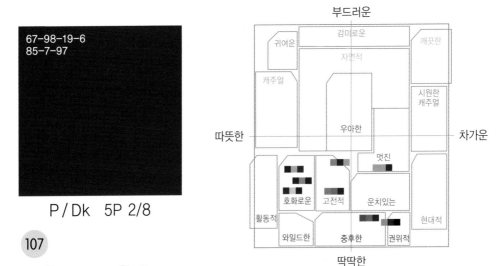

67-98-19-6
85-7-97

P / Dk 5P 2/8

부드러운

감미로운

귀여운
자연적
깨끗한

캐주얼
시원한 캐주얼

우아한

따뜻한
차가운

멋진

호화로운
고전적
운치있는

활동적
현대적

와일드한
중후한
권위적

딱딱한

107

진보라*(진한 보라)

진보라는 강한 자색으로 우아함과 품위는 약간 떨어지나 전통적인 원숙미를 지니고 있다. 어느 색과 배색을 해도 강해지므로 충실한 느낌을 준다. 차가운 색과 배색을 할 때, 특히 검정과 배색을 하면 장엄한 분위기를 나타낸다. 약간 밝은 배색에서는 순수한 이미지가 느껴진다.

270 •

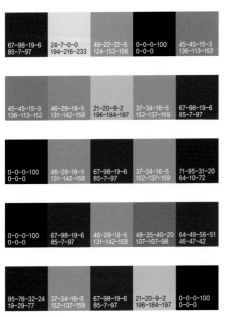

67-98-19-6 85-7-97	24-7-0-0 194-216-233	49-22-22-5 124-153-156	0-0-0-100 0-0-0	45-45-15-3 136-113-152

45-45-15-3 136-113-152	46-29-18-5 131-142-158	21-20-9-2 196-184-197	37-34-16-5 152-137-159	67-98-19-6 85-7-97

0-0-0-100 0-0-0	46-29-18-5 131-142-158	67-98-19-6 85-7-97	37-34-16-5 152-137-159	71-95-31-20 64-10-72

0-0-0-100 0-0-0	67-98-19-6 85-7-97	46-29-18-5 131-142-158	48-35-40-20 107-107-98	64-49-56-51 46-47-42

95-76-32-24 19-29-77	37-34-16-5 152-137-159	67-98-19-6 85-7-97	21-20-9-2 196-184-197	0-0-0-100 0-0-0

원숙한

37-94-27-14
137-15-83 | 11-38-13-2
219-149-173 | 67-98-19-6
85-7-97

장식적

67-98-19-6
85-7-97 | 23-70-16-3
186-70-132 | 66-24-36-8
82-131-124

사치스러운

67-98-19-6
85-7-97 | 9-18-57-0
231-201-101 | 37-94-27-14
137-15-83

전통적

67-98-19-6
85-7-97 | 25-58-94-12
168-83-15 | 93-31-89-20
17-81-41

호화로운

45-95-33-24
107-12-67 | 29-30-98-11
161-138-14 | 67-98-19-6
85-7-97

너그러운

37-20-53-5
153-164-103 | 67-98-19-6
85-7-97 | 33-23-27-6
161-161-148

깊은 맛이 있는

23-33-27-5
185-148-143 | 67-98-19-6
85-7-97 | 24-43-61-9
176-119-72

장엄한

0-0-0-100
0-0-0 | 67-98-19-6
85-7-97 | 46-29-18-5
131-142-158

• 271

시장별 사용 빈도

패션
인테리어
제품

대표적인 배색 이미지

장엄한
원숙한
전통적
깊은 맛이 있는
엄숙한
장식적
사치스러운
매혹적
풍요로운
호화로운
격조 높은
고운

71-95-31-20
64-10-72

P / Dgr 5P 2/4

부드러운

귀여운 감미로운 깨끗한
자연적
캐주얼 시원한 캐주얼
따뜻한 우아한 차가운
멋진
호화로운 고전적 운치있는
현대적
활동적
와일드한 중후한 권위적

딱딱한

108

더스키바이올렛 (어두운 보라, dusky violet)

더스키바이올렛은 Dgr톤이며 은은하면서도 요염한 빛을 느끼게 한다. 감색에서 찾아볼 수 있는 스포티한 느낌은 전혀 없다. 튼튼해 보이나 무언가 수수께끼 같은 미묘한 분위기가 있다. 요염함과 엄숙함 속에 신비감이 생기는 것은 자색의 느낌 때문이다. 차고 강한 색과 배색을 하면 품격있는 이미지가 되고, 찬 색 계통의 Dl톤과 하양으로 분리시키면 현대적인 느낌을 표현할 수 있다. 이 색은 품위있는 어두운 색으로 폭넓은 연출이 가능하다.

272 •

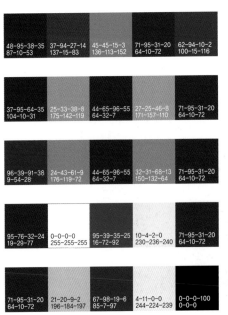

요염한
| 71-95-31-20 64-10-72 | 23-43-0-0 193-134-192 | 23-70-16-3 186-70-132 |

품격있는
| 71-95-31-20 64-10-72 | 27-25-46-8 171-157-110 | 96-46-40-38 11-52-69 |

깊은 맛이 있는
| 27-51-24-9 167-103-127 | 71-95-31-20 64-10-72 | 62-34-99-20 78-96-20 |

듬직한
| 64-49-56-51 46-47-42 | 35-61-97-29 118-59-10 | 71-95-31-20 64-10-72 |

튼튼한
| 71-95-31-20 64-10-72 | 27-25-46-8 171-157-110 | 44-65-96-55 64-32-7 |

현대적
| 66-24-36-8 82-131-124 | 0-0-0-0 255-255-255 | 71-95-31-20 64-10-72 |

합리적
| 20-14-17-2 199-198-187 | 48-27-8-0 134-153-186 | 71-95-31-20 64-10-72 |

늠름한
| 71-95-31-20 64-10-72 | 0-0-0-0 255-255-255 | 46-29-18-5 131-142-158 |

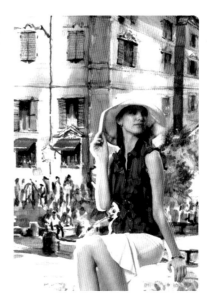

시장별 사용 빈도

패션
인테리어
제품

대표적인 배색 이미지

듬직한
튼튼한
늠름한
정력적
품격있는
격조 높은
장엄한
엄숙한
깊은 맛이 있는
요염한
합리적
기계적

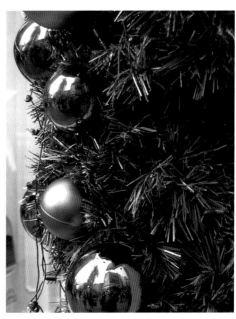

20-93-15-3
191-21-111

RP / V 7.5RP 3/10

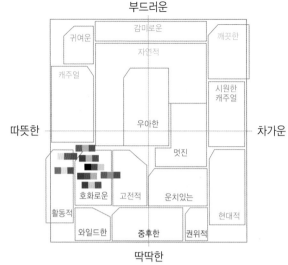

부드러운

귀여운　　감미로운　　깨끗한

자연적

캐주얼　　　　　　　시원한
　　　　　　　　　　캐주얼

따뜻한　　　　우아한　　　　차가운

멋진

호화로운　고전적　운치있는

활동적　　　　　　　　　현대적

와일드한　중후한　권위적

딱딱한

109

자주*(자주, red purple)

　　자주는 핑크계의 살결에 잘 맞는 색이기 때문에 서구에서 일상생활에 익숙한 색이다. 이
색은 주홍색에 비해서 정감이 있는 색으로 격렬하고 정열적인 색조는 아름다우면서 자극적
이다. 자주색의 드레스는 화려하고 매혹적이며 섹시하고 멀리서도 주목받는다. 화사한 톤끼
리 배색을 하면 색상이 선명해져서 눈부시고 화려하다.

274 •

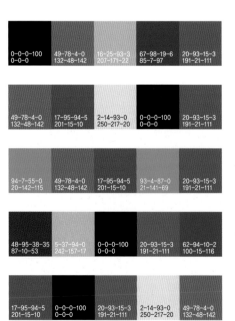

섹시한

20-93-15-3	2-40-33-0	62-94-10-2
191-21-111	246-153-136	100-15-116

황홀케하는

20-93-15-3	9-18-57-0	62-94-10-2
191-21-111	231-201-101	100-15-116

정열적

20-93-15-3	5-37-94-0	49-78-4-0
191-21-111	242-157-17	132-48-142

눈부신

16-25-93-3	20-93-15-3	62-94-10-2
207-171-22	191-21-111	100-15-116

격렬한

31-2-96-0	20-93-15-3	0-0-0-100
176-214-27	191-21-111	0-0-0

북적거리는

20-93-15-3	2-14-93-0	93-27-24-7
191-21-111	250-217-220	23-110-136

선명한

20-93-15-3	93-4-87-0	49-78-4-0
191-21-111	21-141-69	132-48-142

화사한

20-93-15-3	49-78-4-0	2-14-93-0
191-21-111	132-48-142	250-217-220

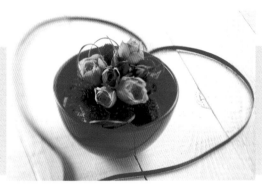

시장별 사용 빈도

패션
인테리어
제품

대표적인 배색 이미지

섹시한
자극적
정열적
북적거리는
격렬한
선명한
화사한
눈부신
황홀케하는
강렬한
대담한
요염한

23-70-16-3
186-70-132

RP / S 5RP 4/10

부드러운

| 귀여운 | 감미로운 | 깨끗한 |

자연적

캐주얼

시원한
캐주얼

따뜻한 ──────── 우아한 ──────── 차가운

멋진

호화로운 | 고전적 | 운치있는

현대적

활동적

와일드한 | 중후한 | 권위적

딱딱한

110

매화색 (선명한 자주)

적자색이 흐려진 매화색은 요염하면서도 묘한 매력을 주는 색이다. 요염함과 화려함을 연출하려면 RP와 P의 색상을 사용하면 된다. 또 장식적이며 정성들인 느낌을 주고 싶으면 G, BG, B 등 반대 색상을 사용하면 된다. 이 색의 톤은 충실감은 있으나 약간 짙은 맛이 나는 색이기 때문에 톤 배색을 잘하지 않으면 멋있는 배색이 되기 쉽지 않다. 밝은 회색이나 부드러운 색으로 나누어 배색하면 효과적이다.

276 •

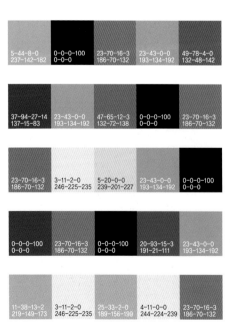

매혹적

23-70-16-3 186-70-132	5-44-8-0 237-142-182	47-65-12-3 132-72-138

화려한

23-70-16-3 186-70-132	3-23-3-0 244-195-217	45-45-15-3 136-113-152

익살스러운

23-70-16-3 186-70-132	2-14-93-0 250-217-20	49-78-4-0 132-48-142

요염한

20-93-15-3 191-21-111	62-94-10-2 100-15-116	23-70-16-3 186-70-132

반들반들한

5-44-8-0 237-142-182	49-78-4-0 132-48-142	23-70-16-3 186-70-132

이상한

23-70-16-3 186-70-132	39-0-34-0 156-215-161	47-65-12-3 132-72-138

아름다운

17-21-11-2 206-185-193	25-33-2-0 189-156-199	23-70-16-3 186-70-132

풍요로운

45-45-15-3 136-113-152	23-70-16-3 186-70-132	92-31-28-11 23-99-123

시장별 사용 빈도

패션
인테리어
제품

대표적인 배색 이미지

요염한
아름다운
장식적
매혹적
화려한
풍요로운

• 277

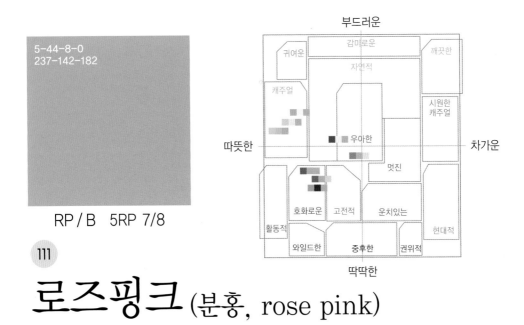

5-44-8-0
237-142-182

RP / B 5RP 7/8

부드러운

귀여운　감미로운　깨끗한

자연적

캐주얼

시원한
캐주얼

따뜻한　　우아한　　차가운

멋진

호화로운　고전적　운치있는

활동적　　　　　　　현대적

와일드한　중후한　권위적

딱딱한

(111)

로즈핑크 (분홍, rose pink)

로즈핑크는 귀엽고 유쾌한 색으로 감미롭고 즐거우며 율동적인 느낌을 준다. B톤이기 때문에 밝아 파랑과도 잘 어울린다. 플라스틱 같은 광택이 있으며 투명감이 있는 소재에도 잘 쓰인다. 또한 유머러스하고 명랑한 이미지도 지니고 있는 색으로 어린이다운 인상을 준다. 그러나 자색계와 배색을 하면 아름답고 어른스러운 분위기도 연출할 수 있다.

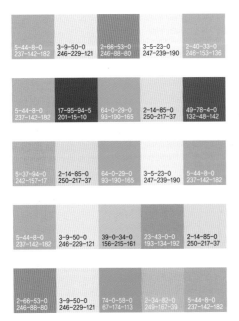

5-44-8-0 237-142-182	3-9-50-0 246-229-121	2-66-53-0 246-88-80	3-5-23-0 247-239-190	2-40-33-0 246-153-136
5-44-8-0 237-142-182	17-95-94-5 201-15-10	64-0-29-0 93-190-165	2-14-85-0 250-217-37	49-78-4-0 132-48-142
5-37-94-0 242-157-17	2-14-85-0 250-217-37	64-0-29-0 93-190-165	3-5-23-0 247-239-190	5-44-8-0 237-142-182
5-44-8-0 237-142-182	3-9-50-0 246-229-121	39-0-34-0 156-215-161	23-43-0-0 193-134-192	2-14-85-0 250-217-37
2-66-53-0 246-88-80	3-9-50-0 246-229-121	74-0-58-0 67-174-113	2-34-82-0 249-167-39	5-44-8-0 237-142-182

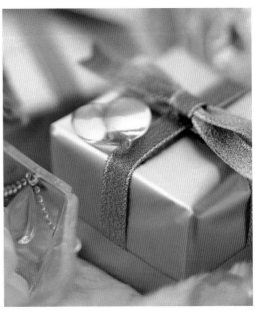

기쁜

5-44-8-0	4-11-0-0	17-95-94-5
237-142-182	244-224-239	201-15-10

즐거운

28-0-91-0	5-44-8-0	81-42-17-5
184-222-36	237-142-182	51-97-141

유쾌한

5-44-8-0	2-34-82-0	31-2-96-0
237-142-182	249-167-39	176-214-27

섹시한

5-44-8-0	64-49-56-51	23-43-0-0
237-142-182	46-47-42	193-134-192

황홀한

5-20-0-0	5-44-8-0	45-45-15-3
239-201-227	237-142-182	136-113-152

어린이다운

5-44-8-0	3-9-50-0	42-0-4-0
237-142-182	246-229-121	149-215-223

예쁜

5-44-8-0	3-5-23-0	47-17-2-0
237-142-182	247-239-190	136-175-207

눈부신

5-44-8-0	64-0-29-0	49-78-4-0
237-142-182	93-190-165	132-48-142

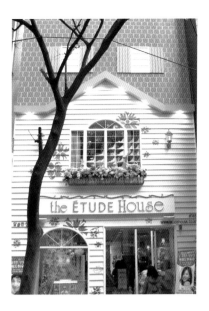

시장별 사용 빈도

패션
인테리어
제품

대표적인 배색 이미지

기쁜
즐거운
유쾌한
어린이다운
매혹적
예쁜
섹시한
눈부신
황홀한
유머스러운
감미로운
귀여운

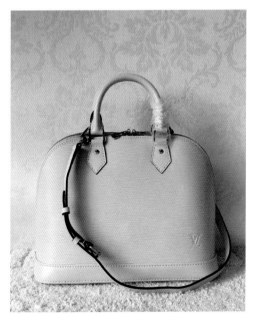

3-23-3-0
244-195-217

RP / P 10RP 8/6

부드러운

귀여운 | 감미로운 | 깨끗한

자연적

캐주얼

시원한
캐주얼

따뜻한 ——————————— 차가운

우아한

멋진

호화로운 | 고전적 | 운치있는

활동적 | | 현대적

와일드한 | 중후한 | 권위적

딱딱한

112

연분홍*(연한 분홍)

280 • RP/P는 서구풍의 색상이다. R/P와 비교하면 이 RP/P의 핑크는 약간 차가운 색상이다. 연분홍은 감미롭고 상냥한 이미지를 가지고 있으며, Y나 R의 Vp나 P톤과 배색을 하면 싱싱하고 낭만적인 이미지가 된다. 부드럽게 배색을 하면 가련한 여성의 이미지가 되고, 약간 강하게 배색을 하면 아름답고 우아한 이미지가 된다.

3-23-3-0 244-195-217	3-11-2-0 246-225-235	2-25-53-0 248-190-105	3-5-23-0 247-239-190	15-0-59-0 217-239-106
2-40-33-0 246-153-136	3-16-14-0 245-212-200	3-23-3-0 244-195-217	3-9-50-0 246-229-121	28-0-91-0 184-222-36
3-16-14-0 245-212-200	3-23-3-0 244-195-217	4-10-0-0 244-227-240	0-0-0-0 255-255-255	3-11-2-0 246-225-235
3-23-3-0 244-195-217	3-11-2-0 246-225-235	14-0-2-0 219-241-242	0-0-0-0 255-255-255	4-11-0-0 244-224-239
17-0-6-0 212-239-231	3-5-23-0 247-239-190	3-23-3-0 244-195-217	3-16-14-0 245-212-200	5-20-0-0 239-201-227

예쁜		
3-23-3-0 244-195-217	0-0-0-0 255-255-255	3-9-50-0 246-229-121

상냥한		
3-23-3-0 244-195-217	3-11-2-0 246-225-235	34-10-16-0 168-200-191

여성적		
3-16-14-0 245-212-200	3-23-3-0 244-195-217	4-11-0-0 244-224-239

아름다운		
23-43-0-0 193-134-192	3-23-3-0 244-195-217	20-70-16-3 186-70-132

감미로운		
3-23-3-0 244-195-217	3-16-14-0 245-212-200	5-20-0-0 239-201-227

순진한		
3-23-3-0 244-195-217	15-0-16-0 217-240-208	3-16-14-0 245-212-200

가련한		
3-23-3-0 244-195-217	3-16-32-0 246-212-158	17-0-6-0 212-239-231

동화의		
3-23-3-0 244-195-217	3-5-23-0 247-239-190	14-0-2-0 219-241-242

• 281

시장별 사용 빈도

패션
인테리어
제품

대표적인 배색 이미지

여성적
가련한
감미로운
예쁜
순진한
상냥한
아름다운
낭만적인
우아한
청순한
화려한
매혹적

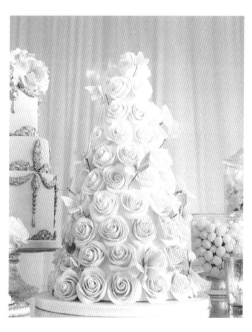

3-11-2-0
246-225-235

RP / Vp　5RP 9/2

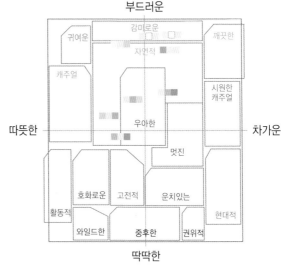

부드러운

귀여운　　감미로운　　깨끗한
　　　자연적
캐주얼
　　　　　　　　시원한
　　　　　　　　캐주얼
따뜻한　　　　우아한　　　차가운
　　　　　　멋진
　호화로운　고전적　운치있는
활동적　　　　　　　　　현대적
　와일드한　중후한　권위적

딱딱한

113

체리로즈 (흰 분홍, cherry rose)

체리로즈는 상냥하고 낭만적이며 꿈 같은 분위기를 전해준다. 따뜻한 색과 배색을 하면 온화하고 부드러운 감촉의 느낌을 표현할 수 있다. 봄과 같은 싱싱하고 순수한 정서를 느끼게 하는 색으로 하양과 분리 배색하면 낭만적, 유연한 느낌을 더해준다. 이 파스텔 색상은 귀엽기 때문에 어린이 용품, 팬시 용품, 문구에 많이 쓰인다.

282 •

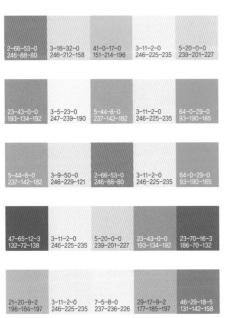

2-66-53-0 246-88-80	3-16-32-0 246-212-158	41-0-17-0 151-214-196	3-11-2-0 246-225-235	5-20-0-0 239-201-227
23-43-0-0 193-134-192	3-5-23-0 247-239-190	5-44-8-0 237-142-182	3-11-2-0 246-225-235	64-0-29-0 93-190-165
5-44-8-0 237-142-182	3-9-50-0 246-229-121	2-66-53-0 246-88-80	3-11-2-0 246-225-235	64-0-29-0 93-190-165
47-65-12-3 132-72-138	3-11-2-0 246-225-235	5-20-0-0 239-201-227	23-43-0-0 193-134-192	23-70-16-3 186-70-132
21-20-9-2 196-184-197	3-11-2-0 246-225-235	7-5-8-0 237-236-226	29-17-9-2 177-185-197	46-29-18-5 131-142-158

여성적

2-40-33-0 246-153-136	3-11-2-0 246-225-235	3-23-3-0 244-195-217

촉감이 좋은

3-16-32-0 246-212-158	16-23-18-2 208-181-176	3-11-2-0 246-225-235

싱싱한

3-23-3-0 244-195-217	3-11-2-0 246-225-235	3-5-23-0 247-239-190

온화한

6-49-36-0 236-128-122	3-11-2-0 246-225-235	21-20-9-2 196-184-197

세심한

23-33-27-5 185-148-143	16-23-18-2 208-181-176	3-11-2-0 246-225-235

낭만적

3-11-2-0 246-225-235	0-0-0-0 255-255-255	10-4-2-0 230-236-240

유연한

3-11-2-0 246-225-235	0-0-0-0 255-255-255	15-0-16-0 217-240-208

가련한

3-11-2-0 246-225-235	17-0-6-0 212-239-231	25-33-2-0 189-156-199

• 283

시장별 사용 빈도

패션
인테리어
제품

대표적인 배색 이미지

여성적
촉감이 좋은
세심한
낭만적
순진한
유연한
싱싱한
서정적
가련한
순진한
상냥한
정숙한

CHANEL

EAU VIVE

17-21-11-2
206-185-193

RP / Lgr 5RP 7.5/2

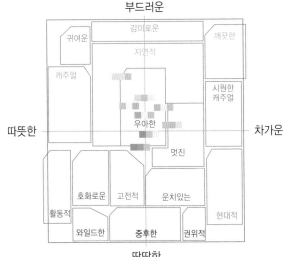

부드러운
감미로운
귀여운
깨끗한
자연적
캐주얼
시원한
캐주얼
따뜻한
우아한
차가운
멋진
호화로운
고전적
운치있는
현대적
활동적
와일드한
중후한
권위적
딱딱한

114

로즈미스트 (밝은 회분홍, rose mist)

284 •

로즈미스트는 정숙하고 맵시있으며 온화한 느낌을 준다. Lgr, Gr이나 Vp톤과 맞추면 기분 좋은 톤 배색이 되고 품위있고 우아하며 섬세한 이미지가 된다. 화려하지 않도록 온화한 색으로 배색하면 우아한 이미지가 된다. 특히 여성에게 사랑받는 색으로 정서적이고 아름다운 색이며, 남성의 넥타이 등에 사용해도 좋다.

| 23-33-27-5 | 17-21-11-2 | 4-11-0-0 | 21-20-9-2 | 38-27-31-9 |
| 185-148-143 | 206-185-193 | 244-224-239 | 196-184-197 | 144-144-133 |

| 17-21-11-2 | 37-34-16-5 | 45-45-15-3 | 25-33-2-0 | 4-11-0-0 |
| 206-185-193 | 152-137-159 | 136-113-152 | 189-156-199 | 244-224-239 |

| 11-38-13-2 | 3-11-2-0 | 17-21-11-2 | 4-11-0-0 | 25-33-2-0 |
| 219-149-173 | 246-225-235 | 206-185-193 | 244-224-239 | 189-156-199 |

| 5-20-0-0 | 0-0-0-0 | 4-11-0-0 | 17-21-11-2 | 3-16-14-0 |
| 239-201-227 | 255-255-255 | 244-224-239 | 206-185-193 | 245-212-200 |

| 17-21-11-2 | 3-11-2-0 | 16-23-18-2 | 3-16-14-0 | 16-22-26-3 |
| 206-185-193 | 246-225-235 | 208-181-176 | 245-212-200 | 206-181-159 |

순한
16-22-26-3 / 206-181-159
3-5-23-0 / 247-239-190
17-21-11-2 / 206-185-193

섬세한
4-11-0-0 / 244-224-239
17-21-11-2 / 206-185-193
5-20-0-0 / 239-201-227

정숙한
17-21-11-2 / 206-185-193
4-11-0-0 / 244-224-239
32-15-13-2 / 169-187-190

맵시있는
4-11-0-0 / 244-224-239
17-21-11-2 / 206-185-193
37-34-16-5 / 152-137-159

정서적
17-21-11-2 / 206-185-193
6-49-36-0 / 236-128-122
25-33-38-8 / 175-142-119

우아한
17-21-11-2 / 206-185-193
7-5-8-0 / 237-236-226
25-33-2-0 / 189-156-199

여성의
17-21-11-2 / 206-185-193
3-16-32-0 / 246-212-158
5-20-0-0 / 239-201-227

연한
3-16-32-0 / 246-212-158
29-17-9-2 / 177-185-197
17-21-11-2 / 206-185-193

• 285

시장별 사용 빈도

패션
인테리어
제품

대표적인 배색 이미지

정숙한
정서적
아름다운
세심한
맵시있는
순한
섬세한
여성의
우아한
미묘한
조심스러운
멋있는

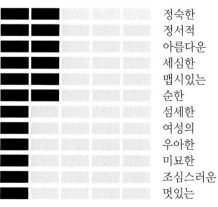

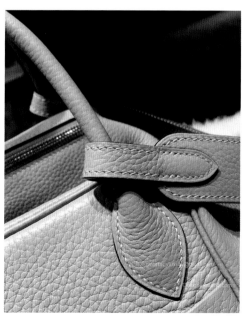

11-39-13-2
219-148-172

RP / L 5RP 7/4

부드러운

귀여운　　　　감미로운　　　　　깨끗한

자연적

캐주얼　　　　　　　　　　　　　시원한
　　　　　　　　　　　　　　　　캐주얼

따뜻한　　　　　　　우아한　　　　　　　차가운

　　　　　　　　　　　　　　　멋진

　　　　호화로운　고전적　　운치있는

활동적　　　　　　　　　　　　　　현대적

　　와일드한　　　중후한　　권위적

딱딱한

(115)

난초색 (밝은 자주)

　　L톤은 우아한 이미지를 지니고 있다. 그중에서도 RP의 따뜻한 색은 우아한 아름다움을 지니고 있다. 난초색에서는 귀엽고 상냥한 분위기를 느낄 수 있다. 같은 계열의 Vp나 P톤으로 처리하면 매혹적이고 여성적인 느낌을 전달해 주고, Gr톤이 들어가면 촉촉한 정감을 나타낸다. 이 색은 톤 배색이 효과적이다. 인공적인 도시 공간에서는 부드럽고 밝은 인상의 난초색이 마음을 달래주고 느긋한 시간의 여유를 준다.

286 •

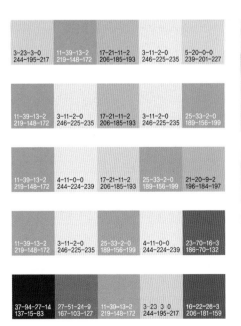

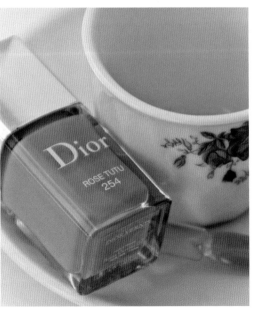

귀여운
11-39-13-2 219-148-172	0-0-0-0 255-255-255	2-25-53-2 248-190-105

매혹적
11-39-13-2 219-148-172	3-11-2-0 246-225-235	25-33-2-0 189-156-199

그리운
25-33-38-8 175-142-119	45-23-72-7 130-136-66	11-39-13-2 219-148-172

요염한
27-51-24-9 167-103-127	11-39-13-2 219-148-172	45-45-15-3 136-113-152

아름다운
11-39-13-2 219-148-172	5-20-0-0 239-201-227	23-70-16-3 186-70-132

여성의
11-39-13-2 219-148-172	5-20-0-0 239-201-227	3-11-2-0 246-225-235

상냥한
11-39-13-2 219-148-172	3-11-2-0 246-225-235	25-33-2-0 189-156-199

우아한
11-39-13-2 219-148-172	16-23-18-2 208-181-176	25-33-2-0 189-156-199

• 287

시장별 사용 빈도

패션
인테리어
제품

대표적인 배색 이미지

우아한
요염한
아름다운
상냥한
여성의
그리운
매혹적
귀여운

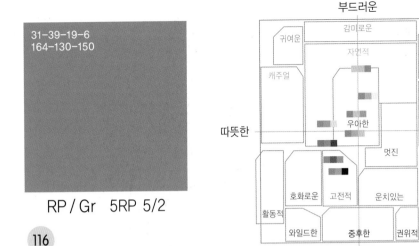

31-39-19-6
164-130-150

RP / Gr 5RP 5/2

부드러운

귀여운　감미로운　깨끗한

자연적

캐주얼　　　　　　　　　시원한
　　　　　　　　　　　　캐주얼

따뜻한　　　　우아한　　　　차가운

멋진

호화로운　고전적　운치있는

활동적　　　　　　　　　　현대적

와일드한　중후한　권위적

딱딱한

116

오키드그레이 (회자주, orchid gray)

오키드그레이의 Gr톤은 Vp와 Lgr톤에 비해 상당히 강한 이미지를 느끼게 하며, 고풍스럽고 고전적인 이미지를 전달해 준다. 이 색은 은은함과 섬세하고 미묘한 뉘앙스가 있기 때문에 특별한 맵시를 표현할 수 있다. 또한 핑크빛이 있는 회색으로, 인테리어에서는 다른 색을 받쳐주는 색으로 사용된다. 간소하고 차분한 이미지와 깊은 정감을 자아내는 오키드그레이는 탁색끼리 배색하는 것이 좋다.

288 •

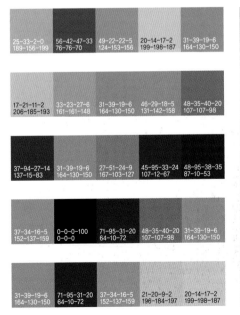

25-33-2-0
189-156-199

56-42-47-33
76-76-70

49-22-22-5
124-153-156

20-14-17-2
199-198-187

31-39-19-6
164-130-150

17-21-11-2
206-185-193

33-23-27-6
161-161-148

31-39-19-6
164-130-150

46-29-18-5
131-142-158

48-35-40-20
107-107-98

37-94-27-14
137-15-83

31-39-19-6
164-130-150

27-51-24-9
167-103-127

45-95-33-24
107-12-67

48-95-38-35
87-10-53

37-34-16-5
152-137-159

0-0-0-100
0-0-0

71-95-31-20
64-10-72

48-35-40-20
107-107-98

31-39-19-6
164-130-150

31-39-19-6
164-130-150

71-95-31-20
64-10-72

37-34-16-5
152-137-159

21-20-9-2
196-184-197

20-14-17-2
199-198-187

상냥한

3-16-32-0 246-212-158	6-49-36-0 236-128-122	31-39-19-6 164-130-150

정서적

23-33-27-5 185-148-143	17-21-11-2 206-185-193	31-39-19-6 164-130-150

우아한

17-21-11-2 206-185-193	11-38-13-2 219-149-173	31-39-19-6 164-130-150

고풍의

25-33-38-8 175-142-119	40-40-98-26 113-92-13	31-39-19-6 164-130-150

요염한

21-90-87-8 184-22-18	31-39-19-6 164-130-150	45-45-15-3 136-113-152

운치있는

4-11-0-0 244-224-239	25-33-2-0 189-156-199	31-39-19-6 164-130-150

맵시있는

43-93-59-56 63-8-24	33-23-27-6 161-161-148	31-39-19-6 164-130-150

미묘한

31-39-19-6 164-130-150	21-20-9-2 196-184-197	20-14-17-2 199-198-187

시장별 사용 빈도

				패션
				인테리어
				제품

대표적인 배색 이미지

고풍의
운치있는
맵시있는
정서적
미묘한
깊은 맛이 있는
매력있는
상냥한
고운
뛰어난
우아한
요염한

27-51-24-9
167-103-127

RP / DI 5RP 5/5

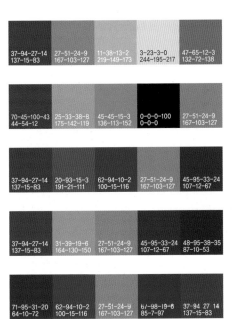

부드러운

귀여운 감미로운 깨끗한

자연적

캐주얼

시원한
캐주얼

따뜻한 우아한 차가운

멋진

호화로운 고전적 운치있는

활동적 현대적

와일드한 중후한 권위적

딱딱한

(117)

팔레바이올렛레드 (회자주, palevioletred)

RP의 Dl톤인 팔레바이올렛레드는 Gr톤보다 색상이 강해서 요염하고 성숙한 느낌을 준다. 색상 P와 비교하면 붉은 느낌이 있기 때문에 원숙미를 나타낸다. 이 색은 깊은 맛이 있어 포장 시 골드와 배색을 하면 효과적이다. 유사 색상과 배색을 하면 맵시있고 아름다운 이미지가 된다. 세퍼레이션해서 배색하면 강한 느낌을 주기 때문에 요염한 이미지가 강조된다.

290 •

37-94-27-14 137-15-83	27-51-24-9 167-103-127	11-38-13-2 219-149-173	3-23-3-0 244-195-217	47-65-12-3 132-72-138
70-45-100-43 44-54-12	25-33-38-8 175-142-119	45-45-15-3 136-113-152	0-0-0-100 0-0-0	27-51-24-9 167-103-127
37-94-27-14 137-15-83	20-93-15-3 191-21-111	62-94-10-2 100-15-116	27-51-24-9 167-103-127	45-95-33-24 107-12-67
37-94-27-14 137-15-83	31-39-19-6 164-130-150	27-51-24-9 167-103-127	45-95-33-24 107-12-67	48-95-38-35 87-10-53
71-95-31-20 64-10-72	62-94-10-2 100-15-116	27-51-24-9 167-103-127	67-98-19-8 85-7-97	37-94-27-14 137-15-83

풍요로운
| 27-51-24-9 167-103-127 | 25-96-71-12 166-12-34 | 13-45-93-3 215-128-18 |

고전의
| 27-51-24-9 167-103-127 | 37-20-53-5 153-164-103 | 43-93-59-56 63-8-24 |

요염한
| 27-51-24-9 167-103-127 | 11-38-13-2 219-149-173 | 45-45-15-3 136-113-152 |

사치스러운
| 62-94-10-2 100-15-116 | 16-25-93-3 207-171-22 | 27-51-24-9 167-103-127 |

원숙한
| 37-94-27-14 137-15-83 | 21-90-87-8 184-22-18 | 27-51-24-9 167-103-127 |

정숙한
| 27-51-24-9 167-103-127 | 7-5-8-0 237-236-226 | 21-20-9-2 196-184-197 |

맵시있는
| 27-51-24-9 167-103-127 | 37-34-16-5 152-137-159 | 17-21-11-2 206-185-193 |

공든
| 93-36-56-27 15-71-69 | 27-51-24-9 167-103-127 | 32-31-68-13 150-132-64 |

• 291

시장별 사용 빈도

패션
인테리어
제품

대표적인 배색 이미지

요염한
맵시있는
원숙한
깊은 맛이 있는
사치스러운
정숙한
공든
풍요로운
고전의

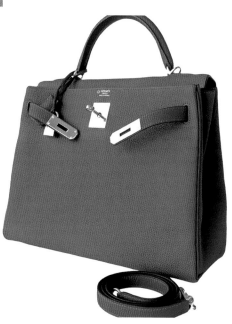

37-94-27-14
137-15-83

RP / Dp 10RP 2/8

부드러운

감미로운

귀여운 깨끗한

자연적

캐주얼 시원한
 캐주얼

따뜻한 ──────────── 우아한 ──────────── 차가운

멋진

호화로운 고전적 운치있는

활동적 현대적

와일드한 중후한 권위적

딱딱한

(118)

포도주색*(진한 적자색, wine)

프랑스의 보르도에서는 상점의 외부에 포도주색을 사용하고 있어 포도주의 산지다움을 보여주고 있다. 이 색은 풍토의 풍요로운 혜택을 상징하며, DI보다 감칠맛이 있고 깊이도 있어 숙성한 느낌을 준다. 결실의 가을이 연상되는 이 색은 니트나 스웨터에도 잘 어울린다. 골드계와 배색을 하면 사치스럽고 호화로운 이미지가 된다. 또한 BG 등의 어두운 색상과 배색을 하면 장식적이며 공들인 느낌을 준다.

292 •

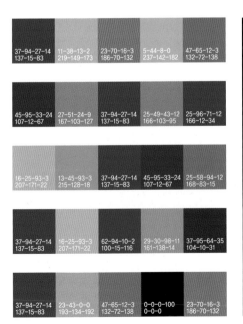

풍요로운

37-94-27-14	16-25-93-3	21-90-87-8
137-15-83	207-171-22	184-22-18

요염한

37-94-27-14	23-70-16-3	62-94-10-2
137-15-83	186-70-132	100-15-116

짙은

37-94-27-14	13-45-93-3	35-61-97-29
137-15-83	215-128-18	118-59-10

정성스러운

37-94-27-14	24-43-61-9	0-0-0-100
137-15-83	176-119-72	0-0-0

고전의

37-94-27-14	25-33-38-8	44-65-96-55
137-15-83	175-142-119	64-32-7

장식적

37-94-27-14	66-24-36-8	29-30-98-11
137-15-83	82-131-124	161-138-14

사치스러운

37-94-27-14	16-25-93-3	67-98-19-6
137-15-83	207-171-22	85-7-97

원숙한

37-94-27-14	24-43-61-9	47-65-12-3
137-15-83	176-119-72	132-72-138

시장별 사용 빈도

패션
인테리어
제품

대표적인 배색 이미지

풍요로운
짙은
사치스러운
호화로운
원숙한
장식적인
공든
고전의
요염한

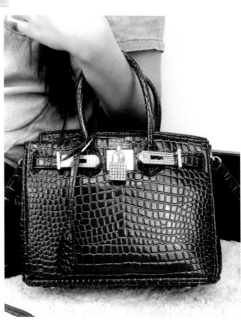

45-95-33-24
107-12-67

RP / Dk　5RP 3/6

119

부드러운

귀여운　　감미로운　　깨끗한
자연적
캐주얼　　　　　　　　시원한
　　　　　　　　　　　　캐주얼
따뜻한　　　　　우아한　　　　　차가운
　　　　　　　　　　멋진
호화로운　고전적　운치있는
활동적　　　　　　　　　현대적
와일드한　　중후한　권위적
딱딱한

짙은포도주색 (진한 적자색, red wine)

Dk톤은 Dp톤보다 깊은 맛이 나기 때문에 더욱 강한 인상을 준다. 충실하고 장엄한 분위기도 짙은포도주색에서 찾아볼 수 있다. 남색(PB/Dk)에는 견실함, 고지식함의 느낌이 있으나 짙은포도주색에는 깊이있는 아름다움이 있다. 따뜻한 색상과 배색을 하면 원숙하고 전통적이며 고전적인 느낌을 준다. 강한 색조를 살리기 위해서 재질감도 고려하여 배색을 한다.

294 •

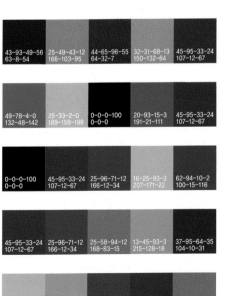

| 43-93-49-56 | 25-49-43-12 | 44-65-96-55 | 32-31-68-13 | 45-95-33-24 |
| 63-8-54 | 166-103-95 | 64-32-7 | 150-132-64 | 107-12-67 |

| 49-78-4-0 | 25-33-2-0 | 0-0-0-100 | 20-93-15-3 | 45-95-33-24 |
| 132-48-142 | 189-156-199 | 0-0-0 | 191-21-111 | 107-12-67 |

| 0-0-0-100 | 45-95-33-24 | 25-96-71-12 | 16-25-93-3 | 62-94-10-2 |
| 0-0-0 | 107-12-67 | 166-12-34 | 207-171-22 | 100-15-116 |

| 45-95-33-24 | 25-96-71-12 | 25-58-94-12 | 13-45-93-3 | 37-95-64-35 |
| 107-12-67 | 166-12-34 | 168-83-15 | 215-128-18 | 104-10-31 |

| 16-25-93-3 | 13-45-93-3 | 37-94-27-14 | 45-95-33-24 | 25-58-94-12 |
| 207-171-22 | 215-128-18 | 137-15-83 | 107-12-67 | 168-83-15 |

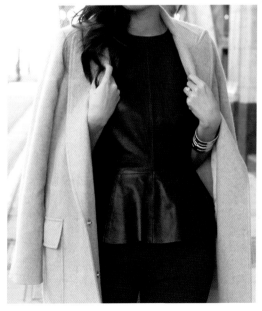

충실한

45-95-33-24 107-12-67	32-31-68-13 150-132-64	16-25-93-3 207-171-22

고대의

45-95-33-24 107-12-67	32-31-68-13 150-132-64	25-58-94-12 168-83-15

윤택한

45-95-33-24 107-12-67	13-45-93-3 215-128-18	37-94-27-14 137-15-83

장엄한

45-95-33-24 107-12-67	45-29-18-5 131-142-158	0-0-0-100 0-0-0

힘센

45-95-33-24 107-12-67	25-96-71-12 166-12-34	0-0-0-100 0-0-0

깊은 맛이 있는

55-49-98-47 61-51-10	32-31-68-13 150-132-64	45-95-33-24 107-12-67

원숙한

35-61-97-29 118-59-10	25-49-43-12 166-103-95	45-95-33-24 107-12-67

고전의

45-95-33-24 107-12-67	32-31-68-13 150-132-64	62-34-99-20 78-96-20

• 295

시장별 사용 빈도

패션
인테리어
제품

대표적인 배색 이미지

충실한
짙은
깊은 맛이 있는
원숙한
풍요로운
그리운
고전의
고대의
장엄한
단단한

48-95-38-35
87-10-53

RP / Dgr 5RP 2/2

120

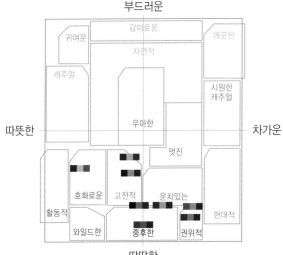

부드러운

귀여운　　감미로운　　깨끗한

자연적

캐주얼

시원한
캐주얼

따뜻한　　　　　　우아한　　　　　　차가운

멋진

호화로운　고전적　운치있는

활동적　　　　　　　　　　　현대적

와일드한　중후한　권위적

딱딱한

토프브라운 (어두운 자주, taupe brown)

색상 RP에서도 Dgr톤이 되면 색상이 억제되기 때문에 어두움이 강조되어 중후함, 안정감
이 증가한다. 밤에 불빛 아래서 보면 장엄한 분위기를 느끼게 한다. 토프브라운은 성숙한 이
미지가 강하기 때문에 매력적인 멋을 연출할 수 있다. 또한 격조 높은 이미지이기 때문에 고
급스러운 분위기를 느끼게 한다.

296 •

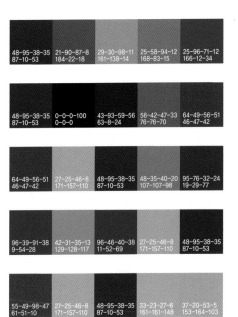

| 48-95-38-35
87-10-53 | 21-90-87-8
184-22-18 | 29-30-98-11
161-138-14 | 25-58-94-12
168-83-15 | 25-96-71-12
166-12-34 |

| 48-95-38-35
87-10-53 | 0-0-0-100
0-0-0 | 43-93-59-56
63-8-24 | 56-42-47-33
76-76-70 | 64-49-56-51
46-47-42 |

| 64-49-56-51
46-47-42 | 27-25-46-8
171-157-110 | 48-95-38-35
87-10-53 | 48-35-40-20
107-107-98 | 95-76-32-24
19-29-77 |

| 96-39-91-38
9-54-28 | 42-31-35-13
129-128-117 | 96-46-40-38
11-52-69 | 27-25-46-8
171-157-110 | 48-95-38-35
87-10-53 |

| 55-49-98-47
61-51-10 | 27-25-46-8
171-157-110 | 48-95-38-35
87-10-53 | 33-23-27-6
161-161-148 | 37-20-53-5
153-164-103 |

호화로운

21-90-87-8	16-25-93-3	48-95-38-35
184-22-18	207-171-22	87-10-53

본격적

48-95-38-35	42-30-35-13	43-93-59-56
87-10-53	129-130-118	63-8-24

고대의

45-95-33-24	27-25-46-8	48-95-38-35
107-12-67	171-157-110	87-10-53

튼튼한

48-95-38-35	40-40-98-26	0-0-0-100
87-10-53	113-92-13	0-0-0

중후한

48-95-38-35	35-61-97-29	96-39-91-38
87-10-53	118-59-10	9-54-28

견실한

48-95-38-35	42-31-35-13	95-39-35-25
87-10-53	129-128-117	16-72-92

장엄한

48-95-38-35	38-27-31-9	71-95-31-20
87-10-53	144-144-133	64-10-72

듬직한

48-95-38-35	48-35-40-20	95-76-32-24
87-10-53	107-107-98	19-29-77

시장별 사용 빈도

패션
인테리어
제품

대표적인 배색 이미지

경쾌한
듬직한
중후한
튼튼한
견실한
장엄한
호화로운
고대의
본격적

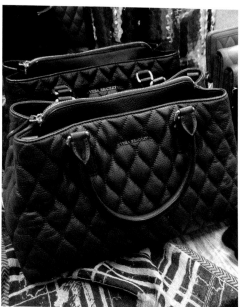

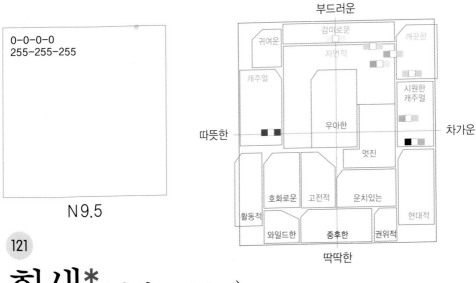

0-0-0-0
255-255-255

N 9.5

부드러운
감미로운
귀여운
깨끗한
자연적
캐주얼
시원한
캐주얼
따뜻한 우아한 차가운
멋진
호화로운 고전적 운치있는
활동적 현대적
와일드한 중후한 권위적
딱딱한

121

흰색*(하양, white)

흰색은 밝고 맑은 색이다. 흰색을 사용하면 상쾌하고 청결해진다. 흰색의 개성을 잘 살리면 부드러운 배색을 만들기 쉽다. 빨강, 흰색, 파랑의 3색 배색은 스포티한 이미지가 있으며, 노랑, 흰색, 파랑의 3색 배색은 빠른 속도감을 준다. 검정과 남색을 배합하면 차고 강한 이미지를 표현할 수 있다. 하지만 흰색은 맑은 색이기 때문에 탁색의 우아함을 나타내기는 어렵다.

298 •

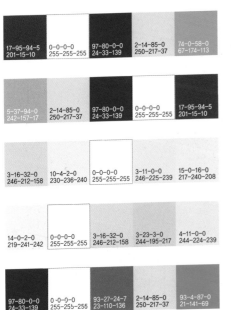

낭만적
| 3-11-2-0
246-225-235 | 0-0-0-0
255-255-255 | 15-0-16-0
217-240-208 |

빠른
| 2-14-93-0
250-217-20 | 0-0-0-0
255-255-255 | 42-0-4-0
149-215-223 |

생기발랄한
| 3-9-50-0
246-229-121 | 0-0-0-0
255-255-255 | 74-0-58-0
67-174-113 |

신선한
| 28-0-91-0
184-222-36 | 0-0-0-0
255-255-255 | 65-4-6-0
90-185-204 |

스포티한
| 17-95-94-5
201-15-10 | 0-0-0-0
255-255-255 | 95-67-18-6
24-50-118 |

말끔한
| 42-0-4-0
149-215-223 | 0-0-0-0
255-255-255 | 47-17-2-0
136-175-207 |

밝은
| 41-0-17-0
151-214-196 | 0-0-0-0
255-255-255 | 42-0-4-0
149-215-223 |

맑은
| 64-0-29-0
93-190-165 | 0-0-0-0
255-255-255 | 0-0-0-100
0-0-0 |

시장별 사용 빈도

				패션
				인테리어
				제품

대표적인 배색 이미지

					낭만적
					동화의
					섬세한
					서정적
					상냥한
					아름다운
					순수한
					멋있는
					맵시있는
					우아한
					매혹적인
					순한

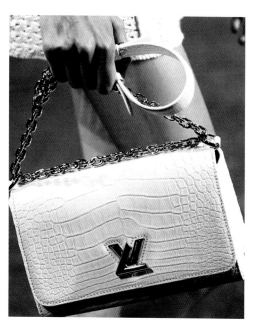

7-5-9-0
237-236-223

N9.25

부드러운

감미로운

귀여운 깨끗한

자연적

캐주얼

시원한
캐주얼

따뜻한 우아한 차가운

멋진

호화로운 고전적 운치있는

활동적 현대적

와일드한 중후한 권위적

딱딱한

(122)

흰눈색*(하양, white snow)

하양에 검정이 아주 약하게 들어가면 맑은 느낌이 없어져 이미지가 변한다. 이 색은 아주 밝은 회색이기 때문에 Vp와 P톤과도 잘 어울리고 청초한 인상을 준다. R, RP, P의 탁색과 배색을 하면 정숙하고 품위있는 세련된 느낌을 준다. 특히 차가운 톤 배색에 흰눈색을 많이 사용하는데 지적이고 섬세한 뉘앙스가 함축되어 있다.

300 •

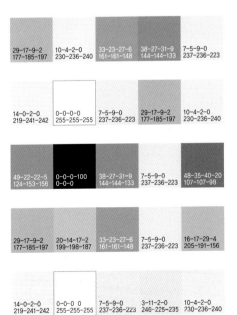

29-17-9-2
177-185-197

10-4-2-0
230-236-240

33-23-27-6
161-161-148

38-27-31-9
144-144-133

7-5-9-0
237-236-223

14-0-2-0
219-241-242

0-0-0-0
255-255-255

7-5-9-0
237-236-223

29-17-9-2
177-185-197

10-4-2-0
230-236-240

49-22-22-5
124-153-156

0-0-0-100
0-0-0

38-27-31-9
144-144-133

7-5-9-0
237-236-223

48-35-40-20
107-107-98

29-17-9-2
177-185-197

20-14-17-2
199-198-187

33-23-27-6
161-161-148

7-5-9-0
237-236-223

16-17-29-4
205-191-156

14-0-2-0
219-241-242

0-0-0 0
255-255-255

7-5-9-0
237-236-223

3-11-2-0
246-225-235

10-4-2-0
230-236-240

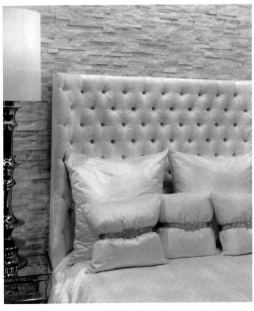

세심한

| 7-5-9-0 | 3-16-14-0 | 17-21-11-2 |
| 237-236-223 | 245-212-200 | 206-185-193 |

조용한

| 7-5-9-0 | 29-17-9-2 | 49-22-22-5 |
| 237-236-223 | 177-185-197 | 124-153-156 |

사양하듯

| 23-33-27-5 | 21-20-9-2 | 7-5-9-0 |
| 185-148-143 | 196-184-197 | 237-236-223 |

냉정한

| 46-29-18-5 | 7-5-9-0 | 92-31-28-11 |
| 131-142-158 | 237-236-223 | 23-99-123 |

정숙한

| 37-34-16-5 | 17-21-11-2 | 7-5-9-0 |
| 152-137-159 | 206-185-193 | 237-236-223 |

세련된

| 32-15-13-2 | 7-5-9-0 | 29-17-9-2 |
| 169-187-190 | 237-236-223 | 177-185-197 |

청초한

| 5-20-0-0 | 7-5-9-0 | 24-7-0-0 |
| 239-201-227 | 237-236-223 | 194-216-233 |

지적인

| 96-73-24-11 | 7-5-9-0 | 46-29-18-5 |
| 20-39-101 | 237-236-223 | 131-142-158 |

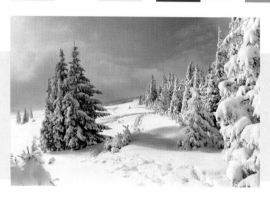

• 301

시장별 사용 빈도

패션
인테리어
제품

대표적인 배색 이미지

■	■				조용한
■	■				세련된
■	■				세심한
■	■				정숙한
■	■				지적인
■	■				기계적인
■					섬세한
■					얌전한
■					정서적
■					서정적
■					맵시있는
■					성실한

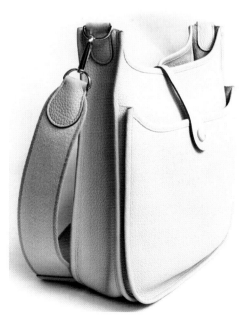

20-14-17-2
199-198-187

N8.5

부드러운

귀여운 / 감미로운 / 깨끗한
자연적
캐주얼
시원한 캐주얼
따뜻한 / 우아한 / 차가운
멋진
호화로운 / 고전적 / 운치있는
현대적
활동적
와일드한 / 중후한 / 권위적
딱딱한

123

은회색*(밝은 회색, silver gray)

302 •

 N8.5는 N9.25와 거의 다르지 않는 이미지 패턴을 보이나 부드러운에서 딱딱한까지의 배색을 관찰할 필요가 있다. 이 색은 맑은 색과 배색하기 어려우며 멋있는 탁색과의 배색이 효과적이다. 또한 차가운 색과 배색을 해야 효과를 볼 수 있다. 이 색의 강한 이미지는 이성이나 합리성 등 현대적인 감각을 표현하기에 좋다. 회색의 효과는 명도의 차이로 변화한다는 것에 주의해야 한다.

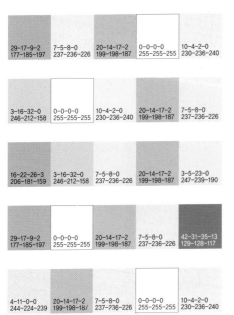

| 29-17-9-2 177-185-197 | 7-5-8-0 237-236-226 | 20-14-17-2 199-198-187 | 0-0-0-0 255-255-255 | 10-4-2-0 230-236-240 |

| 3-16-32-0 246-212-158 | 0-0-0-0 255-255-255 | 10-4-2-0 230-236-240 | 20-14-17-2 199-198-187 | 7-5-8-0 237-236-226 |

| 16-22-26-3 206-181-159 | 3-16-32-0 246-212-158 | 7-5-8-0 237-236-226 | 20-14-17-2 199-198-187 | 3-5-23-0 247-239-190 |

| 29-17-9-2 177-185-197 | 0-0-0-0 255-255-255 | 20-14-17-2 199-198-187 | 7-5-8-0 237-236-226 | 42-31-35-13 129-128-117 |

| 4-11-0-0 244-224-239 | 20-14-17-2 199-198-187 | 7-5-8-0 237-236-226 | 0-0-0-0 255-255-255 | 10-4-2-0 230-236-240 |

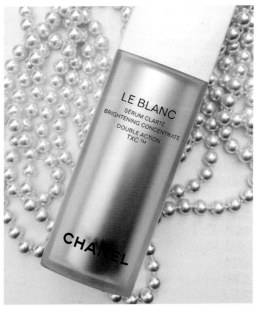

매력있는
25-33-38-8 175-142-119	20-14-17-2 199-198-187	46-29-38-5 131-142-158

수수한
25-33-38-8 175-142-119	20-14-17-2 199-198-187	29-17-9-2 177-185-197

검소한
25-33-38-8 175-142-119	20-14-17-2 199-198-187	27-25-46-8 171-157-110

합리적
20-14-17-2 199-198-187	81-42-17-5 51-97-141	96-73-24-11 20-39-101

고상한
20-14-17-2 199-198-187	49-22-22-5 124-153-156	65-26-24-7 85-131-143

조용한
20-14-17-2 199-198-187	49-22-22-5 124-153-156	96-73-24-11 20-39-101

품위있는
37-34-16-5 152-137-159	20-14-17-2 199-198-187	48-27-8-0 134-153-186

이지적
96-73-24-11 20-39-101	20-14-17-2 199-198-187	48-20-26-5 127-157-151

시장별 사용 빈도

패션
인테리어
제품

대표적인 배색 이미지

이지적
검소한
품위있는
수수한
지적인
매력있는
고상한
현대적
담백한
섬세한
서정적
유연한

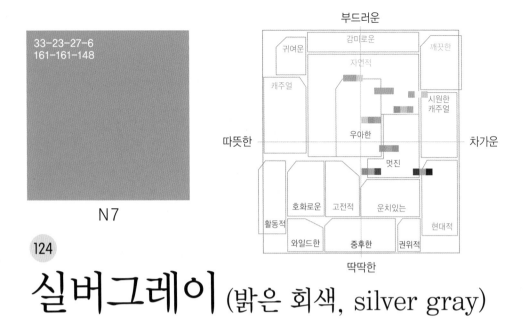

33-23-27-6
161-161-148

N7

실버그레이 (밝은 회색, silver gray)

부드러운

귀여운 · 감미로운 · 깨끗한

자연적

캐주얼

시원한 캐주얼

따뜻한 · 우아한 · 차가운

멋진

호화로운 · 고전적 · 운치있는

활동적 · 현대적

와일드한 · 중후한 · 권위적

딱딱한

실버그레이는 겨울의 흐린 하늘 아래에 잠시 멈춰선 느낌의 색이다. 물기를 잃은 마르고 건조한 느낌이며, N8.5보다는 수수한 분위기이다. 이 무채색의 멋은 평온함, 소박함, 미묘한 분위기를 깊이 느끼게 한다. 따뜻한 색과 배색을 하면 매력적인 분위기를 느끼게 되고, 차가운 색과 배색을 하면 기계적인 느낌을 받게 된다.

304 •

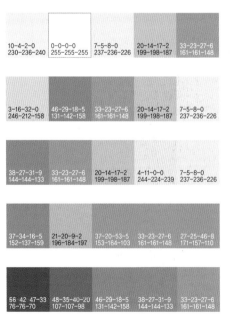

10-4-2-0
230-236-240

0-0-0-0
255-255-255

7-5-8-0
237-236-226

20-14-17-2
199-198-187

33-23-27-6
161-161-148

3-16-32-0
246-212-158

46-29-18-5
131-142-158

33-23-27-6
161-161-148

20-14-17-2
199-198-187

7-5-8-0
237-236-226

38-27-31-9
144-144-133

33-23-27-6
161-161-148

20-14-17-2
199-198-187

4-11-0-0
244-224-239

7-5-8-0
237-236-226

37-34-16-5
152-137-159

21-20-9-2
196-184-197

37-20-53-5
153-164-103

33-23-27-6
161-161-148

27-25-46-8
171-157-110

56-42-47-33
76-76-70

48-35-40-20
107-107-98

46-29-18-5
131-142-158

38-27-31-9
144-144-133

33-23-27-6
161-161-148

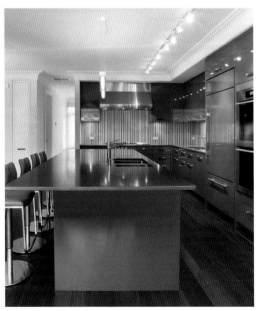

분위기 있는

33-23-27-6	37-34-16-5	17-21-11-2
161-161-148	152-137-159	206-185-193

매력있는

37-34-16-5	33-23-27-6	49-22-22-5
152-137-159	161-161-148	124-153-156

소박한

9-18-57-0	27-25-46-8	33-23-27-6
231-201-101	171-157-110	161-161-148

은근히 멋있는

35-61-97-29	33-23-27-6	32-31-68-13
118-59-10	161-161-148	150-132-64

검소한

27-25-46-8	33-23-27-6	37-20-53-5
171-157-110	161-161-148	153-164-103

아무렇지 않은

34-10-16-0	7-5-8-0	33-23-27-6
168-200-191	237-236-226	161-161-148

미묘한

33-23-27-6	29-17-9-2	46-29-18-5
161-161-148	177-185-197	131-142-158

성실한

95-76-32-24	33-23-27-6	95-67-18-6
19-29-77	161-161-148	24-50-118

시장별 사용 빈도

 패션
인테리어
제품

대표적인 배색 이미지

검소한
성실한
분위기 있는
매력있는
꾸밈이 없는
소박한
미묘한
기계적
합리적
인공적
평화로운
문화적

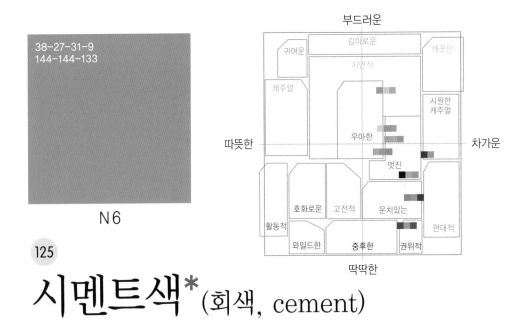

38-27-31-9
144-144-133

N6

부드러운

귀여운　　감미로운　　　　깨끗한

자연적

캐주얼　　　　　　　시원한
　　　　　　　　　　캐주얼

따뜻한　　　　　우아한　　　　　　차가운

멋진

호화로운　고전적　운치있는

활동적　　　　　　　　　　　현대적

와일드한　중후한　권위적

딱딱한

125

시멘트색*(회색, cement)

시멘트색은 소박한 세계와 검소한 이미지가 있지만 섬세한 이미지도 남아 있다. YR, Y, GY의 수수한 Gr과 Dl톤을 배색하면 미묘한 톤의 느낌을 주고, 차분하고 은은한 멋이 조용함과 함께 더해진다. 이 색은 다른 색을 강조해 주고 이지적인 이미지와 늠름함을 표현한다.

306 •

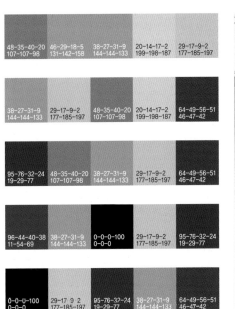

48-35-40-20　46-29-18-5　38-27-31-9　20-14-17-2　29-17-9-2
107-107-98　131-142-158　144-144-133　199-198-187　177-185-197

38-27-31-9　29-17-9-2　48-35-40-20　20-14-17-2　64-49-56-51
144-144-133　177-185-197　107-107-98　199-198-187　46-47-42

95-76-32-24　48-35-40-20　38-27-31-9　29-17-9-2　64-49-56-51
19-29-77　107-107-98　144-144-133　177-185-197　46-47-42

96-44-40-38　38-27-31-9　0-0-0-100　29-17-9-2　95-76-32-24
11-54-69　144-144-133　0-0-0　177-185-197　19-29-77

0-0-0-100　29-17-9-2　95-76-32-24　38-27-31-9　64-49-56-51
0-0-0　177-185-197　19-29-77　144-144-133　46-47-42

소박한

37-20-53-5 153-164-103	16-17-29-4 205-191-156	38-27-31-9 144-144-133

겸손한

38-27-31-9 144-144-133	33-23-27-6 161-161-148	27-25-46-8 171-157-110

촌스러운

32-31-68-13 150-132-64	38-27-31-9 144-144-133	27-25-46-8 171-157-110

정식의

35-61-97-29 118-59-10	38-27-31-9 144-144-133	95-67-18-6 24-50-118

특출한

38-27-31-9 144-144-133	37-20-53-5 153-164-103	43-93-59-56 63-8-24

이지적인

10-4-2-0 230-236-240	38-27-31-9 144-144-133	96-73-24-11 20-39-101

은은한 멋

25-33-38-8 175-142-119	38-27-31-9 144-144-133	20-14-17-2 199-198-187

늠름한

70-45-100-43 44-54-12	38-27-31-9 144-144-133	65-26-24-7 85-131-143

• 307

시장별 사용 빈도

패션
인테리어
제품

대표적인 배색 이미지

검소한
촌스러운
신사적
남성적
인공적
이지적
늠름한
정식의
꾸밈이 없는
소박한
은은한 멋

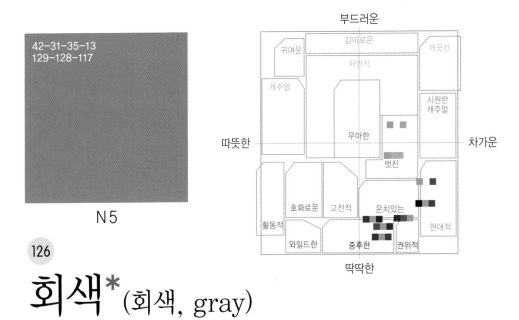

42-31-35-13
129-128-117

N5

부드러운

귀여운	감미로운		깨끗한
	자연적		
캐주얼			시원한 캐주얼

따뜻한 ———— 우아한 ———— 차가운

멋진

호화로운	고전적	운치있는	
활동적			현대적
와일드한	중후한	권위적	

딱딱한

126

회색*(회색, gray)

N5가 되면 이미지 패턴은 차가운, 딱딱한으로 집약된다. 이 색은 북극의 겨울 전경을 떠올리게 하고, 차분하며 수수한 색이다. 차가운 색상과 배색을 하면 치밀하고 성실한 인상이 강해진다. 또한 악센트를 주는 색상을 잘 선택하면 매력있고 멋있는 배색을 연출할 수 있다. 단, 채도가 높은 색과 배색을 하면 촌스럽게 보이기 때문에 주의해야 한다.

308 •

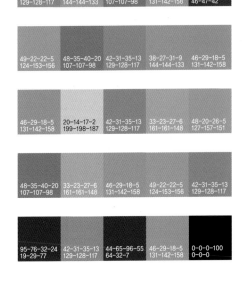

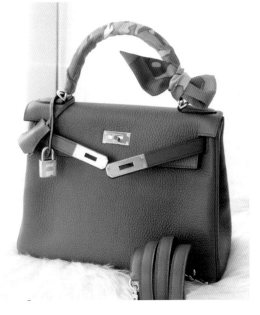

수수한

37-20-53-5 153-164-103	33-23-27-6 161-161-148	42-31-35-13 129-128-117

단단한

55-49-98-47 61-51-10	42-31-35-13 129-128-117	64-49-56-51 46-47-42

장엄한

67-98-19-6 85-7-97	42-31-35-13 129-128-117	64-49-56-51 46-47-42

남자다운

44-65-96-55 64-32-7	42-31-35-13 129-128-117	95-39-35-25 16-72-97

견실한

42-31-35-13 129-128-117	35-61-97-29 118-59-10	95-76-32-24 19-29-77

성실한

95-39-35-25 16-72-92	7-5-8-0 237-236-226	42-31-35-13 129-128-117

매력있는

48-20-26-5 127-157-151	7-5-8-0 237-236-226	42-31-35-13 129-128-117

치밀한

95-67-18-6 24-50-118	42-31-35-13 129-128-117	0-0-0-100 0-0-0

• 309

시장별 사용 빈도

패션
인테리어
제품

대표적인 배색 이미지

남자다운
본격적
단단한
치밀한
성실한
수수한
격조 높은
장엄한
남성적
인공적
품격이 있는
기계적

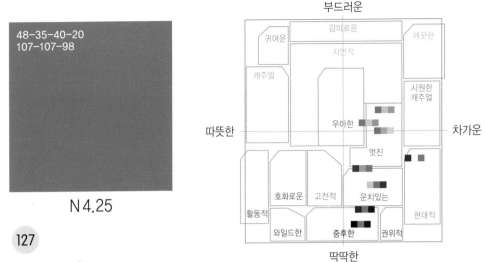

48-35-40-20
107-107-98

N4.25

쥐색*(어두운 회색)

밝은 회색은 부드럽고 우아해서 프랑스인들이 좋아한다. 어두운 회색은 단단하고 무게감
이 있어 보여 독일인들이 좋아한다. 파리와 베를린의 건물을 보면 이들 나라 사람들이 좋아
하는 색상을 찾아볼 수 있다. 이처럼 돌이나 흙의 색도 풍토의 감각을 간직하고 있다. N4.25
부터 어두운 회색이라고 부르며, 치밀한 인상과 품격을 나타낸다.

310 •

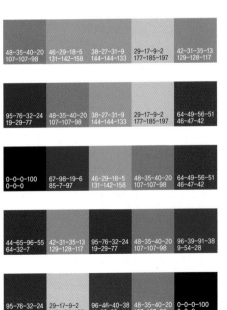

촌스러운
20-14-17-2
199-198-187
37-20-53-5
153-164-103
48-35-40-20
107-107-98

치밀한
96-39-91-38
9-54-28
48-35-40-20
107-107-98
29-17-9-2
177-185-197

공든
48-35-40-20
107-107-98
25-33-38-8
175-142-119
55-49-98-47
61-51-10

품격있는
43-93-59-56
63-8-24
48-35-40-20
107-107-98
95-76-32-24
19-29-77

듬직한
43-93-59-56
63-8-24
48-35-40-20
107-107-98
0-0-0-100
0-0-0

도회적
37-34-16-5
152-137-159
32-15-13-2
169-187-190
48-35-40-20
107-107-98

매력있는
31-39-19-6
164-130-150
21-20-9-2
196-184-197
48-35-40-20
107-107-98

정식의
48-35-40-20
107-107-98
7-5-8-0
237-236-226
95-76-32-24
19-29-77

시장별 사용 빈도

패션
인테리어
제품

대표적인 배색 이미지

품격있는
치밀한
엄숙한
단단한
도회적인
매력있는
고풍의
수수한
신사적
격조 높은
지적인
기계적

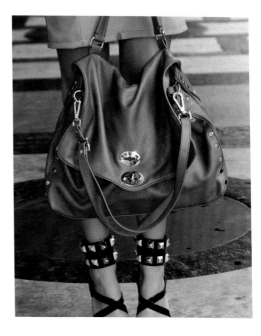

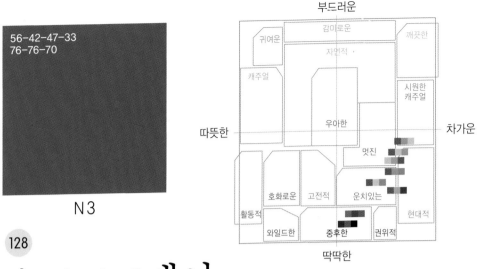

56-42-47-33
76-76-70

부드러운

귀여운　감미로운　깨끗한

자연적

캐주얼

시원한
캐주얼

따뜻한　　　　　　　우아한　　　　　차가운

멋진

호화로운　고전적　운치있는

현대적

활동적

와일드한　중후한　권위적

딱딱한

N3

(128)

스모크그레이 (어두운 회색, smoke gray)

　　N3를 사용한 배색은 차가운, 딱딱한 쪽으로 되어가나 검정이나 N2에 비하면 어두워도 탁색의 뉘앙스가 느껴진다. 어두운 톤이나 수수한 톤의 다색계나 녹색계와 배색을 하면 효과적이며, 차분하고 유연한 이미지를 연출할 수 있다. 차가운 색, 무채색과 배색하면 약간 부드러운 이미지가 나오며 분리해서 톤 배색을 하면 치밀한, 기계적인 느낌이 강해진다.

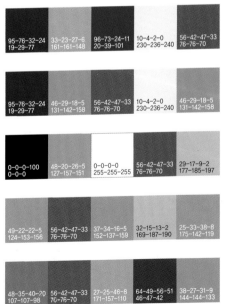

95-76-32-24 19-29-77	33-23-27-6 161-161-148	96-73-24-11 20-39-101	10-4-2-0 230-236-240	56-42-47-33 76-76-70
95-76-32-24 19-29-77	46-29-18-5 131-142-158	56-42-47-33 76-76-70	10-4-2-0 230-236-240	46-29-18-5 131-142-158
0-0-0-100 0-0-0	48-20-26-5 127-157-151	0-0-0-0 255-255-255	56-42-47-33 76-76-70	29-17-9-2 177-185-197
49-22-22-5 124-153-156	56-42-47-33 76-76-70	37-34-16-5 152-137-159	32-15-13-2 169-187-190	25-33-38-8 175-142-119
48-35-40-20 107-107-98	56-42-47-33 76-76-70	27-25-46-8 171-157-110	64-49-56-51 46-47-42	38-27-31-9 144-144-133

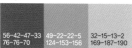

고상한

56-42-47-33 76-76-70	49-22-22-5 124-153-156	32-15-13-2 169-187-190

조심스러운

29-17-9-2 177-185-197	46-29-18-5 131-142-158	56-42-47-33 76-76-70

차분한 멋

56-42-47-33 76-76-70	70-45-100-43 44-54-12	40-40-98-26 113-92-13

견실한

96-73-24-11 20-39-101	27-25-46-8 171-157-110	56-42-47-33 76-76-70

엄숙한

0-0-0-100 0-0-0	56-42-47-33 76-76-70	67-98-19-6 85-7-97

합리적

38-27-31-9 144-144-133	32-15-13-2 169-187-190	56-42-47-33 76-76-70

치밀한

42-31-35-13 129-128-117	29-17-9-2 177-185-197	56-42-47-33 76-76-70

문화적

65-26-24-7 85-131-143	38-27-31-9 144-144-133	56-42-47-33 76-76-70

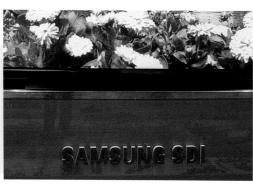

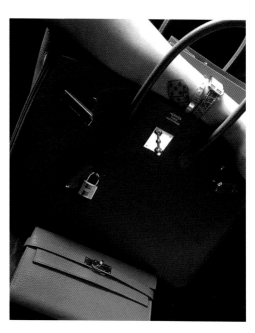

• 313

시장별 사용 빈도

패션
인테리어
제품

대표적인 배색 이미지

치밀한
차분한 멋
고상한
엄숙한
야무진
격조 높은
조심스러운
스마트한
현대적
합리적
진보적
기계적

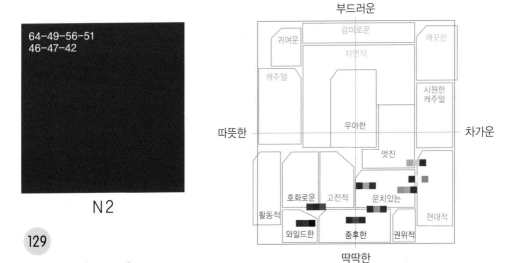

64-49-56-51
46-47-42

N2

부드러운
감미로운
귀여운 깨끗한
자연적
캐주얼
시원한
캐주얼
따뜻한 우아한 차가운
멋진
호화로운 고전적 운치있는
현대적
활동적
와일드한 중후한 권위적
딱딱한

목탄색*(검정, charcoal gray)

목탄색은 어두운 회색의 특징을 가지면서 다양한 이미지를 지닌 검정에 가깝다. 이 N2는 배색에서 따뜻한 색을 강조해 주고 따뜻한, 딱딱한 쪽으로 이미지가 넓게 퍼져 있다. 차가움에 있어서는 멋진(chic), 현대적(modern) 이미지까지 포함한다. 탁색과의 배색에서는 튼튼함을 표현하고, 어두운 톤과의 배색에서는 중후한 느낌을 나타낸다. 검정만큼 확실한 콘트라스트가 필요 없을 때 쓰면 효과적이다.

314•

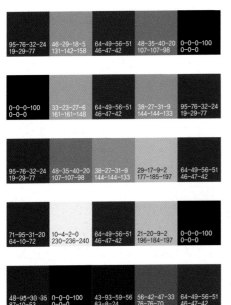

95-76-32-24
19-29-77
46-29-18-5
131-142-158
64-49-56-51
46-47-42
48-35-40-20
107-107-98
0-0-0-100
0-0-0

0-0-0-100
0-0-0
33-23-27-6
161-161-148
64-49-56-51
46-47-42
38-27-31-9
144-144-133
95-76-32-24
19-29-77

95-76-32-24
19-29-77
48-35-40-20
107-107-98
38-27-31-9
144-144-133
29-17-9-2
177-185-197
64-49-56-51
46-47-42

71-95-31-20
64-10-72
10-4-2-0
230-236-240
64-49-56-51
46-47-42
21-20-9-2
196-184-197
0-0-0-100
0-0-0

48-95-30-35
87-10-53
0-0-0-100
0-0-0
43-93-59-56
63-8-24
56-42-47-33
76-76-70
64-49-56-51
46-47-42

고전의

35-61-97-29 118-59-10	64-49-56-51 46-47-42	25-96-71-12 166-12-34

장엄한

67-98-19-6 85-7-97	46-29-18-5 131-142-158	64-49-56-51 46-47-42

씩씩한

43-93-59-56 63-8-24	25-96-71-12 166-12-34	64-49-56-51 46-47-42

튼튼한

55-49-98-47 61-51-10	37-20-53-5 153-164-103	64-49-56-51 46-47-42

중후한

64-49-56-51 46-47-42	35-61-97-29 118-59-10	95-76-32-24 19-29-77

이지적

64-49-56-51 46-47-42	20-14-17-2 199-198-187	56-13-14-0 113-174-184

신성한

45-45-15-3 136-113-152	7-5-8-0 237-236-226	64-49-56-51 46-47-42

정식의

64-49-56-51 46-47-42	33-23-27-6 161-161-148	46-29-18-5 131-142-158

• 315

시장별 사용 빈도

패션
인테리어
제품

대표적인 배색 이미지

이지적
중후한
신성한
튼튼한
냉정한
장엄한
역동적
현대적
치밀한
품격있는
엄숙한
행동적

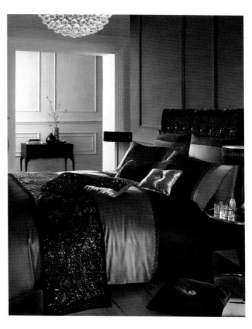

```
0-0-0-100
0-0-0
```

N0.5

검정*(검정, black)

부드러운

귀여운 / 감미로운 / 깨끗한

자연적

캐주얼

시원한 캐주얼

따뜻한 ─ 우아한 ─ 차가운

멋진

호화로운 / 고전적 / 운치있는

활동적

현대적

와일드한 / 중후한 / 권위적

딱딱한

검정은 하양으로 표현할 수 없는 강한 세계를 나타낼 수 있다. 검정이 포함되는 배색은 부드러운 이미지에서는 사용되지 않는다. 검정은 패션, 제품, 인테리어 등 모든 분야에서 사용되고 있다. 검정의 이미지는 역동적이며 날카로움을 호소하고 파워를 전한다. 격렬함, 대담함, 역동성 등은 모두 힘을 느끼게 한다. 검정은 다른 색을 강조해 주며 디자인이나 모양을 제어한다. 검정 패션은 우아함과 고품격의 이미지를 전달한다.

316 •

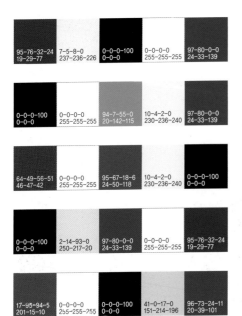

대담한
17-95-94-5 201-15-10	0-0-0-100 0-0-0	2-14-93-0 250-217-20

단단한
44-65-96-55 64-32-7	25-33-38-8 175-142-119	0-0-0-100 0-0-0

격렬한
0-0-0-100 0-0-0	5-37-94-0 242-157-17	17-95-94-5 201-15-10

장엄한
0-0-0-100 0-0-0	37-34-16-5 152-137-159	95-76-32-24 19-29-77

힘센
0-0-0-100 0-0-0	17-95-94-5 201-15-10	96-39-91-38 9-54-28

현대적
0-0-0-100 0-0-0	14-0-2-0 219-241-242	94-7-55-0 20-142-115

강렬한
97-80-0-0 24-33-139	2-14-93-0 250-217-20	0-0-0-100 0-0-0

날카로운
0-0-0-100 0-0-0	0-0-0-0 255-255-255	96-73-24-11 20-39-101

시장별 사용 빈도

패션
인테리어
제품

대표적인 배색 이미지

힘센
강렬한
엄숙한
날카로운
우아한
현대적
인공적
장엄한
야무진
역동적
혁신적
활발한

COLOR COORDINATION

컬러 코디네이션

2017년 3월 20일 1판 1쇄
2020년 5월 25일 1판 2쇄

저자 : 이재만
펴낸이 : 이정일

펴낸곳 : 도서출판 **일진사**
www.iljinsa.com

(우)04317 서울시 용산구 효창원로 64길 6
대표전화 : 704-1616, 팩스 : 715-3536
등록번호 : 제1979-000009호(1979.4.2)

값 **28,000원**

ISBN : 978-89-429-1516-3